# Deep Learning Techniques
## for Music Generation

# 深度学习
# 与音乐生成

让·皮埃尔·布赖特 (Jean-Pierre Briot)

[法]　　加埃坦·哈杰里斯 (Gaëtan Hadjeres)　著

弗朗索瓦·大卫·帕凯特 (François-David Pachet)

高凯　仇元喆　刘一贺　译

清华大学出版社
北京

北京市版权局著作权合同登记号　图字：01-2022-0804

First published in English under the title
Deep Learning Techniques for Music Generation，First Edition
by Jean-Pierre Briot，Gaëtan Hadjeres，François-David Pachet
Copyright © Springer Nature Switzerland AG，2020
This edition has been translated and published under licence from Springer Nature Switzerland AG.

**图书在版编目（CIP）数据**

深度学习与音乐生成/（法）让·皮埃尔·布赖特，（法）加埃坦·哈杰里斯，（法）弗朗索瓦·大卫·
帕凯特著；高凯，仇元喆，刘一贺译. —北京：清华大学出版社，2023.2
　　ISBN 978-7-302-62723-4

　　Ⅰ.①深…　Ⅱ.①让…②加…③弗…④高…⑤仇…⑥刘…　Ⅲ.①人工智能－应用－音乐制
作　Ⅳ.①J619.1-39

中国国家版本馆 CIP 数据核字（2023）第 020438 号

责任编辑：郭　赛　薛　阳
封面设计：杨玉兰
责任校对：韩天竹
责任印制：朱雨萌

出版发行：清华大学出版社
　　　　　网　　　址：http：//www.tup.com.cn，http：//www.wqbook.com
　　　　　地　　　址：北京清华大学学研大厦 A 座　　　　　邮　　编：100084
　　　　　社 总 机：010-83470000　　　　　　　　　　　邮　　购：010-62786544
　　　　　投稿与读者服务：010-62776969，c-service@tup.tsinghua.edu.cn
　　　　　质量反馈：010-62772015，zhiliang@tup.tsinghua.edu.cn
　　　　　课件下载：http：//www.tup.com.cn，010-83470236
印 装 者：大厂回族自治县彩虹印刷有限公司
经　　销：全国新华书店
开　　本：185mm×260mm　　　　　印　　张：14.75　　　　字　　数：347 千字
版　　次：2023 年 4 月第 1 版　　　　　　　　　　　　　印　　次：2023 年 4 月第 1 次印刷
定　　价：79.00 元

产品编号：091850-01

# 前　言

这本书是对使用深度学习(深度人工神经网络)生成音乐内容的不同方法的一个综述。我们提出了以下基于五个维度的分析方法。

**1. 目标**

(1) 要生成什么内容的音乐? 例如,生成单旋律、复调、伴奏或对位。

(2) 针对什么目的? 有什么用途? 例如,由人(按乐谱软件(musical score)上的谱子)来演奏,还是由机器(打开音频文件)来演奏。

**2. 表示**

(1) 需要知道什么样的数据? 例如,波形数据、光谱图数据、音符数据、和弦数据、节拍和拍子表示。

(2) 要使用什么样的数据格式? 例如,MIDI 文件、钢琴打孔卷文件、文本格式文件的表示。

(3) 如何进行数据的编码表示? 例如,采用标量编码、独热(one-hot)编码或多热(many-hot)编码的数据编码表示。

**3. 架构**

要使用哪种类型的深度神经网络? 例如,前馈神经网络、递归神经网络、自编码器或生成对抗网络。

**4. 挑战**

面临的限制性和开放性的挑战是什么? 例如,要能生成有一定变化的音乐,系统要具有一定的人机交互能力,要能生成具有一定创新性的音乐。

**5. 策略**

如何建模和控制音乐的生成过程? 例如,采用单步前馈、迭代前馈算法,对数据如何进行采样或进行输入操控,等等。

对于上面提到的这五个维度,我们对各种模型和技术进行了比较分析,并尝试着把它们划分到相应的多维度类别中。本书采用的是"自下而上"的分析方法,即对许多现有的相关文献中提到的基于深度学习的音乐生成系统进行分析。本书中描述了这些提到的系统,并举例说明上面提到的五种维度(即目标、表示、架构、挑战和策略)的具体实现。本书最后部分包括一些讨论和对未来发展的展望,以及书中涉及的目录、表格、图示、缩略词表、参考书目、词汇表和索引等。

Jean-Pierre Briot 于巴黎和里约热内卢

Gaëtan Hadjeres 于巴黎

François-David Pachet 于巴黎

# 译者序

随着音乐大数据技术的发展，在通过相关工具完成对数字音乐数据的提取与处理后，可以基于人工智能算法完成音乐内容自动生成工作。在人工智能和大数据时代，让算法与乐理携手、代码与音符合作、模型与旋律交互，并在此基础上探索基于深度学习的音乐生成，是十分有趣且必要的。这不仅能为音乐人提供创作思路，也能在个性化音乐作品推荐等方面发挥作用。它不仅在音乐创作、提高艺术素养方面具有重要应用价值，也可为人机交互的深入研究奠定坚实基础，并促使基础研究成果走向应用。但目前这项工作仍面临一些挑战。首先，是生成旋律的风格。音乐旋律生成的风格类型可大致分为单音主旋律、复调或伴奏等，每种生成风格的规则都存在差异，如巴赫的复调音乐与肖邦的浪漫主义风格音乐在表现力上有诸多不同，而最终生成的音乐作品风格与原始参与训练的音乐大数据音乐语料有很大关系。第二，是生成旋律的方式。生成旋律的方式可以是在制定好的一些音乐规则下干预神经网络的训练与预测过程，也可以完全通过神经网络自动生成旋律。但我们认为，音乐创作是一种艺术的创作，而艺术是不能完全由机器来替代的。未来的音乐内容自动生成系统不应该是流程化的全自动作曲，而应该在"以人为本"的前提下，发挥人工智能算法的辅助能力，帮助音乐制作人完成编曲，而不是完全取代音乐家的人工创作。第三，是生成的音乐表现力。编曲是一个复杂的过程，它不仅要考虑音乐的旋律、节奏、情感，还要考虑不同音轨间的和谐性、不同乐器间的协调性。基于人工智能技术训练的音乐可能会比较"完美"地定制量化，生成速度、节奏、风格等相对一致但比较机械的声音，却缺乏像组曲"黄河颂"、奏鸣曲"悲怆"等强烈的感染力，可能生成的音乐信息过于机械化且响度变化小，最终缺失音乐表现力。第四，生成旋律的和声、复调与变奏效果。和声体现了音乐的主体，它包括和弦与和声进行，目前有的工具软件已能够对常见和弦进行提取。但基于神经网络学习的方式，往往着眼于局部细节，对作品旋律缺乏整体把控。计算机在进行横向序列学习时还要考虑到纵向的对位与旋律和声的复调特性。以钢琴音乐为例，左右手既存在差异，又必须相互联系（如对位等），这是音乐内容自动生成的难点。虽然存在上述困难，但我们认为，智能音乐的发展无疑简化了繁杂的音乐创作流程，但作曲仍是一种艺术创作，音乐内容自动生成并不会完全取代传统的音乐创作过程，未来基于人工智能算法的音乐内容自动生成的发展方向将是以深度学习和音乐规则有机结合的方法，而更专业的作曲要求也使人为规则在整个创作过程中仍占有比较重要的地位，二者的有机融合，对自动作曲的健康发展是大有益处的。

原著团队也拥有音乐与数据分析工作的丰富经验。这部跨人工智能算法与音乐创作的交叉性学科著作从实践角度出发，以神经网络与音乐数据表示为基础，以音乐内容生成与处理为应用，介绍了如何有效地构建基于深度学习模型的智能音乐生成的解决方案，并

结合一些具体实例，介绍了部分关键技术。本书由浅入深地介绍了有关的基础知识，讨论了相关的方法（如从五个维度来描述应用深度学习技术生成音乐内容的不同方式）、目标（如类型、应用、模式、风格）、表示（如符号化数据表示、音频格式、编码等）、架构（如前馈神经网络、自动编码器、受限玻尔兹曼机、递归神经网络等）、面临的挑战与策略（如生成长度及内容可变的旋律、提高音乐表现力的方法等）、分析（如各系统对比、相关性分析）等，并就相关问题进行了探讨和展望。

我们认为，无论对深度学习算法的研究者还是从事电子音乐创作的专业音乐人，本书都是很有参考价值的。它不仅内容全面、强调实践，而且表达比较通俗易懂。由于本书涉及很多机器学习、音乐理论等诸多交叉学科的内容，为方便具有不同专业背景的读者理解本书的内容，原著最后列出了术语解释。为了便于读者理解，在本译文中，以英文方式保留了在原文中采用斜体标注的重要术语，在译著最后的术语中也保留了术语对应的原文。由于译著与原著页码无法一一对应，因此略去原著最后的索引（Index）部分。

本书由高凯、仇元喆、刘一贺等合作翻译，最后由高凯完成了全书的审校工作。本书得到 2022 年河北省自然科学基金（编号：F2022208006）的支持。译者团队研究方向为自然语言处理、多模态智能信息处理、实体关系抽取与发现、智能音乐生成、信息检索等；译者团队中的主要人员均有一定的乐理基础和一定的钢琴弹奏能力。因此，在翻译过程中，我们也适当地添加了部分计算机专业和乐理方面的标注，以期能为具有不同专业背景的读者理解这部跨学科著作带来便利。在本书翻译及出版过程中，也得到了其他多方面的支持与帮助，清华大学出版社给予了大力的支持与协助，在此一并表示衷心感谢。

"信、达、雅"是我们翻译此书所追求的目标。尽管我们竭尽全力，但毕竟水平有限，且这部跨学科的著作涉及面广，译文中对部分音乐术语、算法描述等方面的翻译难免有不足和有待商榷之处，敬请广大读者批评指正。

译　者
2023 年 1 月

# 缩 略 词

AF（Activation function）激活函数

AI（Artificial intelligence）人工智能

ANN（Artificial neural network）人工神经网络

AST（Audio style transfer）音频样式传输

BALSTM（Bi-Axial LSTM）双轴 LSTM

BLSTM（Bidirectional LSTM）双向 LSTM

BOW（Bag-of-words）词袋模型

BPTT（Back propagation through time）随时间的反向传播 BP 模型

CAN（Creative adversarial networks）创新对抗网络

CBR（Case-based reasoning）范例推理

CNN（Convolutional neural network）卷积神经网络

ConvNet（Convolutional neural network）卷积神经网络

C-RBM（Convolutional restricted Boltzmann machine）卷积受限玻尔兹曼机

CS（Constrained sampling）受限采样

dBFS（Decibel relative to full scale）全音节相对分贝

EMI（Experiments in musical intelligence）智能音乐实验

FFT（Fast Fourier transform）快速傅里叶变换

FM（Frequency modulation）调频

GAN（Generative adversarial networks）对抗生成网络

GD（Gradient descent）梯度下降

GLO（Generative latent optimization）生成隐优化方法

GLSR（Geodesic latent space regularization）测地隐空间正则化

GPU（Graphics processing unit）图形处理器

GRU（Gated recurrent unit）一种深度学习算法

GS（Gibbs sampling）吉布斯采样

HMM（Hidden Markov model）隐马尔可夫模型

KL-divergence（Kullback-Leibler divergence）KL 散度

LSDB（Lead sheet data base）领谱数据库

LSTM（Long short-term memory）长短期记忆网

MFCC（Mel-frequency cepstral coefficients）梅尔倒谱系数特征

MIDI（Musical instrument digital interface）一种音频数据格式

MIR(Music information retrieval) 音乐信息检索

ML(Machine learning) 机器学习

MLP(Multilayer Perceptron) 多层感知机

MNIST(Modified National Institute of Standards and Technology) 一种开源的用于模式识别的公开数据集

MSE(Mean squared error) 均方误差

NLP(Natural language processing) 自然语言处理

NN(Neural network) 神经网络

NTM(Neural Turing machine) 神经图灵机

PCA(Principal component analysis) 主成分分析统计方法(一种维度约简方法)

RBM(Restricted Boltzmann machine) 受限玻尔兹曼机

ReLU(Rectified linear unit) 修正线性单元(一种激活函数)

RHN(Recurrent highway network) 循环高速路网络(一种深度学习模型)

RL(Reinforcement learning) 强化学习

RNN(Recurrent neural network) 循环神经网络

SGD(Stochastic gradient descent) 随机梯度下降

SGS(Selective Gibbs sampling) 选择性吉布斯采样

SVM(Support vector machine) 支持向量机

TTS(Text-to-speech) 文本-音频转换

VAE(Variational autoencoder) 变分自编码器

VRAE(Variational recurrent autoencoder) 变分递归自编码器

VRASH(Variational recurrent autoencoder supported by history) 基于历史数据的 VRAE

# 目 录

# 第 1 章　引　言

**深**度学习最近已经成为一个快速发展的领域,现通常用于分类和预测任务,如图像识别、语音识别或翻译。2012 年,随着深度学习架构在一场图像分类竞赛中大大超过了依赖手工制作特征的标准技术,深度学习开始流行起来。

我们可以通过结合以下几点来解释人工神经网络技术为什么能取得成功和再度引人关注。

(1) 海量数据(massive data)的可用性。

(2) 高效的、用户能负担得起的计算能力(efficient and affordable computing)的可行性[1]。

(3) 技术的进步(technical advances),例如:

① 预训练(pre-training),初步解决了多层神经网络训练效率低下的问题[79][2]。

② 卷积(convolutions),提供了对音乐乐旨转换的不变性[110]。

③ 长短时记忆网络 (long short-term memory,LSTM),解决了递归神经网络训练效率低下的问题[82]。

深度学习没有一个公认的定义,它是一个基于人工神经网络的机器学习的技术方法,其关键点是"深度"(deep)。这意味着,它需要使用基于多层次处理的抽象层,而这些抽象层是自动从数据[3]中提取的。因此,深度体系架构可以根据简单的表示来控制和分解复杂的表示。它的技术基础主要是人工神经网络,第 5 章将对相关技术(如:卷积神经网络、递归神经网络、自动编码器和受限玻尔兹曼机)进行详述。关于深度学习的历史和其他方面的更多信息,可参看关于该领域的综合性书籍[62]。

---

① GPU 原本是为视频游戏而设计的图形处理单元。现在,面向数据科学和深度学习的应用已经成为 GPU 最大的应用市场之一。

② 尽管现在预训练已经被其他技术所取代,如批处理归一化[91]和深度残差学习[73]。

③ 尽管深度学习将自动从数据中提取其重要特征,但手动选择数据的输入表示形式(如音频的频谱和原始波信号),对提高学习的准确性和生成内容的质量,可能是非常重要的,参见 4.9.3 节。

驱动深度学习的应用包括传统的机器学习任务[①]，如分类（classification，例如图像识别）和预测[②]（prediction，例如天气预报），以及最近的一些应用（例如机器翻译，translation）。

然而，深度学习技术的一个日益广泛的应用领域是内容生成（generation of content）。生成的内容可以是多方面的：图像生成、文本生成和音乐生成，后者是本书分析的重点。音乐生成的动机是基于目前广泛使用的各种音乐语料库，从这些数据中自动学习音乐的风格（style），并在此基础上生成新的（new）音乐内容。

## 1.1 动机

### 1.1.1 基于计算机的音乐系统

第一首由计算机制作的音乐出现在 1957 年。这是一首由贝尔实验室的 Mathews 开发的名为"Music I"的声音合成软件生成的一首 17s 长的名为"*The Silver Scale*"的旋律，该旋律的作者是 Newman Guttman。同年，第一部由计算机谱成的乐谱"*The Illiac Suite*"诞生了[77]，它是以美国伊利诺伊大学香槟分校（UIUC）的 ILLIAC Ⅰ 计算机来命名的。人类的"元-作曲家"是 Lejaren A Hiller 和 Leonard M Isaacson，他们二人既是音乐家又是科学家。这是一个利用随机模型（马尔可夫链）合成音乐的早期例子，系统可按用户想要的音乐属性来指定生成规则，并由此来选择生成相应的音乐素材。

在声音合成领域，一个里程碑是在 1983 年由雅马哈发布的 DX7 合成器，它是以频率调制（FM）的合成模型为基础完成的。同年，MIDI[③] 接口推出，它是一种能够满足各种软件和仪器交互操作（包括雅马哈 DX 7 合成器）的数字接口音乐形式。另一个里程碑是由 Puckette 在 IRCAM 开发的 Max/MSP 实时交互处理环境，它可用于实时合成和交互式表演。

在算法作曲领域，Iannis Xenakis 1962 年，在其作品"*Atrées*"中探索了基于随机计算的作曲思想[④][208]。这个想法涉及使用计算机进行快速计算，即从一组概率中计算出各种可能性，从而产生可供选择的一组音乐作品样本。在随最初的"*The Illiac Suite*"之后出现的另一种方法中，则是使用基于语法和规则的方法，并使用指定的音乐语料库或更普遍的音乐调性理论来完成音乐创作。这方面的一个例子是根据超过 350 条手工规则[41]制作而成的名为 *CHORAL* 的四乐章的合唱歌曲，这首于 20 世纪 80 年代由 Ebcioglu 作曲软件生成的作品是模仿自约翰·塞巴斯蒂安·巴赫风格的作品（译者注：约翰·塞巴斯

---

① 机器学习中的任务是明确问题的类型，可描述为机器学习系统应该如何处理一个例子[62]，例如：分类、回归和异常检测。

② 作为神经网络初始 DNA 的表示有：线性回归（linear regression）和逻辑回归（logistic regression），见 5.1 节。

③ MIDI 是 Musical Instrument Digital Interface（乐器数字接口）的缩写，将在 4.7.1 节中介绍。

④ 在计算机出现之前，有文献记载了基于随机（stochastic）分析方法生成的音乐，其中一种被认为是由沃尔夫冈·阿马德乌斯·莫扎特（译者注：奥地利作曲家，维也纳古典乐派的代表人物之一）创作的掷骰子音乐（dice music）。它使用掷骰子的方法，通过随机选择预定义的音乐片段，以特定的风格作曲（如奥地利华尔兹）来生成音乐。

蒂安·巴赫,巴洛克时期伟大的德国作曲家,杰出的管风琴、小提琴、大键琴演奏家,被尊称为西方近代音乐之父,是西方文化史上最重要的人物之一,特别是对复调音乐的发展起到非常重要的作用,本书后文会多次出现其作品)。在 20 世纪 80 年代末,David Cope 的名为"音乐智能实验"(EMI)的系统深化扩展了这种方法,它可以从作曲家乐谱的语料库中学习,之后创建自己的语法和规则数据库[26]。

从那时起,计算机音乐不断发展,例如,在 1989 年,由 Steinberg 发布了最初的 Cubase 音序软件,以及最近由它而衍生的基于苹果平台(计算机、Pad 和手机)的 GarageBand 乐队的音乐作曲和生成软件(译者注:GarageBand 是一款由苹果公司编写的数码音乐创作软件,是 Mac 的应用程序套装 iLife 的一部分。它允许用户创作音乐)。

关于计算机音乐的历史和一般原理的更多细节,请参阅文献[159]。关于算法作曲的历史和原理的更多细节,请参见文献[127]、Cope 编写的[26]或者 Dean 和 McLean 的书(参见文献[32])。

### 1.1.2 自主创作与辅助创作

当谈到基于计算机算法的音乐生成时,关于其目标是否明确,实际上还存在一些不确定性。

(1) 如何设计和构建自主的(autonomy)音乐制作系统:最近的两个例子,是基于深度学习的 Amper™ 以及专为商业广告和纪录片创作原创音乐的 Jukedeck 公司。

(2) 如何设计和构建基于计算机的环境来协助(assist)音乐人(作曲家、编曲者、制作人等):两个例子是在 Sony CSL-Paris 上的 FlowComposer 开发环境(详见 6.11.4 节)和在 IRCAM[3] 上的 OpenMusic 开发环境。

对于自主创作音乐制作系统的探索,可能是探索作曲过程的一个有趣的视角①,同时这也是一种对性能进行评价的方法。音乐图灵测试的一个样例②将在 6.14.2 节介绍,它向不同程度的听众(从初学者到专家)展示《圣咏曲》,这些《圣咏曲》或由约翰·塞巴斯蒂安·巴赫创作,或由基于深度学习算法自动生成,这些合唱曲目由人类音乐家来进行演奏③。我们将在下面看到,深度学习技术在此类测试中非常有效,因为它有能力从给定的音乐语料中学习到音乐风格,并生成适合这种风格的新音乐。我们认为这种检验是一种手段,而不是最终的目的。

协助音乐家进行音乐创作,应该有更广阔的视角,我们该考虑作曲的各个步骤(如作曲、编曲、管弦乐、音乐制作等)。事实上,无论是作曲还是即兴创作④,音乐家都很少从零

---

① 正如 Richard Feynman 所言:"如果我无法创造,我就无法理解。"

② "图灵测试"最初是艾伦·图灵在 1950 年提出,并被他命名为"模仿游戏"[190],这是一种测试机器表现与智能行为等价能力的测试。更准确地说,如果机器的行为与人类的行为没有区别,可判断其拥有智能。在他想象的实验场景中,图灵提出测试是一个人(评估者)和一个隐藏的参与者(另一个人或机器)之间的基于自然语言的对话。如果评估者不能可靠地将机器和真正的人区分开来,那么这台机器就被认为是通过了图灵测试(即这机器是拥有智能的机器)。

③ 这是为了避免计算机渲染(合成)生成音乐的偏差。

④ 即兴创作是即时作曲的一种形式。

开始创作新的音乐,他们总是有意识或无意识地复用和采用已经知道的或听过的音乐的特征,并遵循一些原则和指导方针(如和声和音阶理论)来进行音乐创作。基于计算机的创作助手可以在作曲的不同阶段发挥作用,比如可以启发、建议、激发或补充作曲家的灵感。

也就是说,正如我们将看到的,尽管越来越多的系统正在解决人-机控制与交互等问题,但是目前大多数基于深度学习的音乐生成系统仍然专注于自主创作内容。

### 1.1.3　符号化人工智能与次符号化人工智能

人工智能(AI)通常分为以下两大主流类别①。

(1) 符号化人工智能:处理音乐的高层次符号(例如和弦、和声……)的表示和进行诸如声化、曲式分析等的音乐处理。

(2) 次符号化人工智能:处理音乐的低层次符号(例如声音、音色……)的表示和进行诸如音调识别、分类等的音乐处理。

用于音乐领域的符号化人工智能模型的一个例子是基于规则或语法来表示音乐中和声的系统。用于音乐领域的次符号化模型的例子则是基于机器学习的算法,能从音乐作品语料库中自动学习其中的音乐风格。这些模型可以以生成式的和交互式的方式使用,并通过利用这种额外的"智能"记忆(联想、归纳和生成),提出有关音乐内容的建议、方案、推断、映射等。这种方案现在是可行的,因为越来越多的音乐数据表现形式(例如声音、乐谱和 MIDI 文件)可以由计算机自动处理其中的数据。

最近一个集成音乐创作环境的例子是 FlowComposer[152] 系统,6.11.4 节将介绍它。它提供了各种基于符号的和次符号的技术,例如,用于对音乐风格建模的马尔可夫链、用于表达各种音乐规则的约束求解模块、用于音乐和声(译者注:有时这里也有泛音的意思,后文同)分析的基于规则的模块,以及用于产生渲染的音频映射模块。另一个集成的音乐作曲的例子是 OpenMusic[3] 系统。

然而,尽管在一些受限的环境已经有了部分应用(例如,可参见文献[148,7]中的马尔可夫约束和 6.11.4 节中 FlowComposer 的一个使用示例),但是将基于次符号的人工智能技术(如基于深度学习技术)与基于符号规则的技术进行更深层的整合(如对进行各种音乐规则的约束和推理),仍然是一个开放的研究课题②。

### 1.1.4　深度学习

使用深度学习(以及更普适的机器学习技术)生成音乐内容的动机是其普适性(generality)。与基于人工方法的模型(如基于语法的方法[176]或基于规则方法的音乐生成系统[41])不同的是,基于机器学习的生成系统有其不确定性,因为它可以从任意的音乐语料库中学习相应的模型。因此,如果是基于不同语料训练得到某学习模型,可以用于生成不同的音乐风格的作品。

---

① 虽然有一些措施,但这种划分并不严格。

② 将基于符号化和次符号化的方法结合,进而构建完整的人工智能系统,是 AI 的最终目标。

因此,随着更大规模的音乐数据集的出现,基于机器学习的生成系统将能够自动从语料库中学习音乐风格并生成新的音乐内容。正如 Fiebrink 和 Caramiaux 在文献[51]中所述,它们的优势如下。

(1) 当所需构建的应用程序过于复杂,无法用(基于规则方法的)公式进行解析,或单纯靠(基于规则的)手工来描述时,(基于机器学习的)智能方法可使创作成为可能。

(2) 学习算法通常不像人工设计的规则集那么脆弱,而且学习的规则更有可能准确地适用于输入可能发生变化的新环境(译者注:鲁棒性较强)。

此外,与基于规则和语法等的结构化表示方法不同,基于深度学习擅长处理原始的非结构化数据,它的基于层次的结构可以从数据中提取出适合任务的更高级别表示。

### 1.1.5 现状和未来

正如我们将看到的,基于深度学习的音乐生成研究领域最近变得很受关注,例如,基于人工神经网络技术来生成音乐的初步成果(如 1989 年 Todd 的开创性实验[189]和 1994年 Mozer 开发的 CONCERT 系统[138]);而随着深度学习方法的进步,也使得一些活跃的新想法和新挑战成为可能。我们也注意到一些明星也越来越对计算机辅助生成的数字媒体艺术内容(如 2016 年 6 月谷歌创建的 Magenta 研究项目[47]和在 2017 年 9 月 Spotify创建的 Creator Technology Research Lab 项目(CTRL)[175])感兴趣。基于个性化的音乐内容生成,可能会模糊音乐创作和消费之间的界限[2]。

## 1.2 这本书是讲什么的

从编者掌握的内容看,目前缺乏对这一活跃研究领域的全面综述和分析。这激发了编者写这本书的动机。本书以自下而上(bottom-up)的方式,对众多近期研究著作进行了综述分析,目的是对基于深度学习方法生成音乐的问题和技术提供比较全面的综述,并对相关文献中提出的各种架构、系统和实验分析加以说明。我们还提出了一个概念框架和对类型进行归纳的体系,旨在更好地理解当前和未来系统的设计与决策。

### 1.2.1 其他书籍和资料来源

据编者所知,在分析使用深度学习生成音乐方面,目前只有少数的部分尝试。文献[14]是这项工作的一个非常初步的版本,Briot 等人进行了首次多角度的分析(将目标、表示、架构和策略等作为考虑的维度)。我们在对文献[15]进行分析之后,将挑战作为一个额外的维度来分析,扩展和巩固了这项研究。

在文献[64]中,作者 Graves 提出了一种侧重于递归神经网络和文本生成的分析。在文献[89]中,作者 Humphrey 等人提出了另一种分析,分享了一些关于音乐表示的问题(见第 4 章),但专注于音乐信息检索(MIR)任务,如和弦分类、类型识别和情绪估计。关于 MIR 在深度学习中的应用,请参见 Choi 等人最近的教程[20]。

还有一些最近设立的关于这一问题的国际会议 Workshop 论文集值得参考,例如:

（1）在第 30 届神经信息处理系统年会（NIPS2016）期间举行的"the Workshop on Constructive Machine Learning（CML 2016）"，参见文献[28]。

（2）在国际神经网络联合会议（IJCNN 2017）[74]期间举行的"the Workshop on Deep Learning for Music（DLM）"，及特刊[75]。

（3）关于创造力（creativity）方面，涉及的相关国际学术会议有"International Conferences on Computational Creativity（ICCC）"[185]。

对于基于计算处理的音乐生成技术的更全面的综述，读者可以参考其他书籍，如：

（1）Roads 所著有关计算机音乐的书[159]。

（2）Cope 所著的文献[26]，Dean 和 McLean 所著的文献[32]，以及 Nierhaus 所著的关于算法作曲的文献[143]。

（3）最近基于 AI 算法作曲的文献综述[50]。

（4）Cope 所著关于音乐创作模式的文献[27]。

关于机器学习的一般知识，一些参考文献如下。

（1）Mitchell 撰写的文献[131]。

（2）Domingos 撰写的文献[38]，这是一部很好的综述。

（3）最近由 Goodfellow 等人编写的内容比较完善的关于深度学习的文献[62]。

### 1.2.2　其他模型

我们必须要知道，使用计算机生成音乐还有各种各样的模型和技术，如基于规则模型、基于语法模型、基于自动机模型、基于马尔可夫模型和基于图形模型等的方法。这些模型要么由专家**手动**（manually）定义，要么通过使用各种机器学习技术从例子中自动学习（learnt）。因为本书关注的是基于深度学习技术来进行音乐生成，所以在本书中不会涉及深度学习技术之外的问题。然而，在 1.2.3 节中，将对深度学习和马尔可夫模型进行一个简要对比。

### 1.2.3　深度学习与马尔可夫模型

深度学习模型并不是唯一能够从实例中学习音乐风格的模型。马尔可夫模型也被广泛应用，读者可参阅文献[145]。受 Mozer 在文献[138]①中分析的启发，下面对深度神经网络模型和马尔可夫模型的优劣（＋）（－）做一个简要对比：

＋　马尔可夫模型在概念上很简单。

＋　马尔可夫模型有一个简单的算法实现和学习算法，因为其模型是一个转移概率表②。

－　神经网络模型在概念上很简单，但对于目前基于深层网络架构的优化实现，可能很复杂，并需要大量的参数调优。

---

① 请注意，他是在 1994 年进行分析的，远早于现在基于深度学习的潮流。

② 统计数据是从实例的数据集中收集来的，以便计算概率。

－ 1 阶马尔可夫模型(即只考虑之前一步的状态)不能捕捉长期的关系。

－ $n$ 阶马尔可夫模型(考虑之前的 $n$ 步状态)是可能的,但需要规模爆炸式增长的训练数据集①,并可能导致生成重复的内容②。

＋ 神经网络可以捕捉各种类型的关系、上下文和规则。

＋ 深度网络可以学习长期的和高阶的依赖关系。

＋ 马尔可夫模型可以从一些相对神经网络而言较少的例子中学习。

－ 为了能有较好的学习性能,神经网络需要大量的例子来进行学习。

－ 马尔可夫模型不能很好地推广(译者注:泛化性较差)。

＋ 通过使用分布式表示,神经网络可以更好地泛化[81]。

＋ 马尔可夫模型是即用的模型(自动机),可以附加一些生成控制操作③。

－ 深度网络是分布式表示的生成模型,无法直接附加一些控制④。

随着深度学习实现的成熟应用和大量实例的出现,基于深度学习的模型对其特性的需求越来越高。也就是说,其他模型(如马尔可夫链、图形模型等)仍然是有用的,并且模型的选择及其调优,取决于要解决问题的实际特征。

### 1.2.4 学习需求和路线图

这本书不需要关于深度学习和神经网络或音乐的先验知识。

第 1 章 引言:介绍本书的目的和基本理论基础。

第 2 章 方法:介绍了分析方法(概念框架)及其基础的五个维度及偏差(目标、表示、架构、挑战和策略),这五个维度,将在接下来的四章中分别讨论。

第 3 章 目标:关注我们想要生成的不同类型的音乐内容(例如旋律或现有旋律的伴奏)⑤,以及面向人类和/或机器的使用。

第 4 章 表示:对深度学习架构中用于编码音乐内容(如音符、时值或和弦)的不同类型的表示和技术进行了分析。有些编码策略是针对神经网络和深度学习架构的,但如果你是对计算机音乐很熟悉的专家,本章可略过。

第 5 章 架构:总结了用于生成音乐的最常见的深度学习架构(如前馈神经网络、递归神经网络或自动编码器),其中包括一个简单的神经网络基础。对于已经精通人工神经网络和深度学习架构的读者来说,本章可略过。

第 6 章 挑战及策略:分析了将深度学习技术应用于音乐生成时出现的各种挑战,以及应对这些挑战的各种策略。内容是基于对文献中所综述的各种系统和实验的分析。这一章是本书的核心。

---

① 参见文献[138]第 249 页的讨论。

② 如果从语料库中复制太长的序列,可能导致这个问题。一些较好的解决方案是考虑一个可变阶数的马尔可夫模型,通过一些最小阶和最大阶的约束来对生成的顺序进行约束,以使在生成"很烂的音乐"和"抄袭的音乐"之间找到一个平衡点[151]。

③ 例如,马尔可夫约束[148]和因子图[147]。

④ 这个问题以及一些可能的解决方案将在 6.10.1 节中讨论。

⑤ 我们提出的原型系统将对分析有用,因为正如我们将看到的,不同目标可能导致不同的架构和策略。

第 7 章 分析：总结了第 6 章中的综述和分析，并通过表格的方式确定不同系统的设计决策及其相互关系[①]。

第 8 章 讨论与结论：在结束本书之前，回顾了在第 6 章中提出的挑战和策略分析过程中涉及的一些开放性的问题。

本书其他部分还包括目录、缩写表、参考文献、词汇表和索引等。

## 1.2.5 本书涉及的范围

这本书并不是有关深度学习的一般性的简介——关于这个主题的最近一本使用广泛的文献是[62]。本书不打算讨论所有实现的技术细节，如工程化做法、参数调优、理论[②]，我们希望本书能专注于概念级的概述，同时提供足够的深度。此外，尽管我们有一个明确的教学目标，但并没有提供一些端到端的教程（包括如何实现和调整一个完整的基于深度学习的音乐生成系统的所有步骤和细节）。

最后，由于这本书是关于一个非常活跃的领域，并且我们的综述和分析是基于现有系统进行的，因此我们的分析显然不能是详尽的。我们试图选择最具代表性的方案和实验，而在我们写作本书的同时也有文献又提出了新的解决方案。这是一个仍在进行中的研究，因此我们鼓励读者提供反馈和修改建议，以便我们能改进本书。

---

① 希望对将来的应用也能如此。如果能将机器从语料库中学习模型的能力（在某个元级别上）进行类比，以便能够将模型推广到未来例子中（见 5.5.9 节），我们希望本书中提出的概念框架方法（即从基于深度学习的音乐生成系统的科学和技术文献的语料库中进行归纳的方法），未来也能够帮助设计和理解面向新应用的系统。

② 例如，我们不会用基于概率论和信息论框架的方法来形式化和解释基于神经网络和深度学习的方法。然而，5.5.6 节将介绍熵和交叉熵概念，将用于对深度学习过程中的性能进行评估。

<table>
<tr><td>第<strong>2</strong>章</td><td><strong>方　法</strong></td></tr>
</table>

**在** 本书的分析中,将从五个主要维度(dimensions)来描述基于深度学习技术的音乐内容生成的不同方式。我们用类型学的观点来分析不同观点(和要素),进而设计出不同的基于深度学习的音乐生成系统[①]。

## 2.1　五个维度

我们考虑的五个维度如下。

### 2.1.1　目标

目标[②](objective)包括:

(1) 音乐生成内容的性质(nature)。例如,旋律、复调或伴奏音乐。

(2) 音乐生成内容的目标(destination)与应用(use)。例如,要明确生成的乐谱是音乐家能演奏的真正的乐谱,还是只要是能被播放的音频文件即可。

### 2.1.2　表示

音乐数据表示(representation),是用于训练(train)和生成(generate)音乐的信息的性质和格式。例如,是声音信号?是经过变换后(如通过傅里叶变换得到的声音频谱)的信号?是钢琴打孔纸卷数据?是 MIDI 文件?还是文本格式数据?

### 2.1.3　架构

架构(architecture),是处理单元(units,人工神经元)及其连接(connexions)的集合的

---

① 在这本书中,系统(systems)指的是从文献中综述的关于基于深度学习方法完成音乐生成的各种建议(架构、系统和实验)。

② 我们本可以用"任务(task)"来代替"目标(objective)"。然而,由于"任务"这个词在机器学习社区中是一个相对来说已有定义的和常见的术语(见文献[62]第 5 章),因此这里更倾向于使用"目标"这一术语。

性质。例如,是前馈神经网络体系架构?是递归神经网络体系架构?还是自编码器网络体系架构和对抗生成式神经网络架构结构?

### 2.1.4　挑战

挑战(challenge),是音乐生成所需要的特点(要求)之一。例如,生成的音乐是否有可变的内容?是否有人机交互?生成的音乐内容是否有原创性?

### 2.1.5　策略

策略(strategy),是指某种体系架构处理数据表示的方法(译者注:本书中多指算法),以便能在匹配用户需求的同时,生成(generate)[①]想要的音乐内容。例如,单步前馈策略、迭代前馈策略、解码器前馈策略、数据采样和输入操控策略等。

## 2.2　讨论

注意,上述提到的五个维度不是无关的而是彼此相关的。数据表示的选择,部分是由目标决定的,它也约束了架构的输入和输出(接口);给定类型的架构会使用默认的算法策略;而针对特定的问题挑战,也会设计出新的有针对性的算法策略。

本书后续分析的核心[②],就是探索上述提到的五个维度以及它们之间的相互关系。下面的三章中将通过各种示例和讨论,分别分析前三个维度(目标、表示和架构)及其相关的方法。在第 6 章会分析挑战和算法策略,阐明潜在的问题(挑战)和可能的解决方案(策略)。我们会发现,采用同样的算法策略可以应对多种挑战,反之亦然。

最后,我们更希望提出的上述基于五个维度的概念框架和分类方法,是深入理解基于深度学习的音乐内容创作的设计决策和挑战的起点而不是终点。换句话说,它可能会被进一步修改和完善,但我们希望它能对必要的综合研究有所帮助。

---

① 注意,这里考虑的算法策略,是与处于生成阶段(generation phase)而不是与训练阶段相关的算法策略,它们可能是不同的。

② 请记住,我们提出的方法类型,是以自下而上(bottom-up)的方式,是从大量最近文献中的综述和分析中建立起来的。

# 第3章 目标

## 目 标

第一个维度，目标（objective），是要生成的音乐内容的性质。

## 3.1 属性

我们从一个目标的主要五方面的属性，来考虑这一问题：

（1）类型（type）：生成内容的音乐本身的性质。例如，生成旋律、复调及伴奏音乐？

（2）目标（destination）：使用（处理）拟生成内容的实体。例如，是生成供音乐家演奏用的乐谱？还是供软件或音频系统播放的文件？

（3）应用（use）：目标实体处理生成内容的方式。例如，是播放生成的音频文件？或演奏生成的乐谱？

（4）模式（mode）：对生成音乐的控制方式，即是否有交互性的人工干预（interaction）？或完全自动生成没有任何干预（automation）？

（5）风格（style）：生成音乐的风格。例如，是生成具有约翰·塞巴斯蒂安·巴赫复调风格的合唱歌曲？还是生成具有沃尔夫冈·阿马迪乌斯·莫扎特特色的奏鸣曲？还是生成科尔·波特的歌曲或韦恩的短音乐？事实上，生成什么样的音乐风格，与选择什么样的音乐样例（语料库）作为训练样本有关。

### 3.1.1 音乐类型

主要的音乐类型如下。

（1）单音旋律（single-voice monophonic melody，简称旋律（melody））。它是由一种乐器（译者注：钢琴、吉他等复调乐曲除外）演奏的或歌唱的音符序列，在同一时刻最多出现一个音符。比如由单音乐器（如长笛）演奏的音乐[①]。

---

① 虽然有非标准的技术来产生多个音符，但是最简单的还是边唱边弹。也有其他非标准的复音（diphonic）技术。

（2）单音复调（single-voice polyphony，也称单轨复调 single-track polyphony，简称复调 polyphony）。它是一种乐器的音符序列，可以同时演奏多个声部音符。例如，由钢琴或吉他等复调乐器演奏的音乐。

（3）多声部复调（multivoice polyphony，也称多轨复调 multitrack polyphony，简称多声部 multivoice 或多轨部 multitrack）。它是一组多重声音/多音轨组成的曲调，是一种以上的声音或乐器发出的乐音。例如，由女高音、女低音、男高音和男低音组成的合唱，或由钢琴、贝斯和鼓组成的爵士三重奏。

（4）对给定主旋律的伴奏（accompaniment），例如：

① 对位（counterpoint）：由一个或多个旋律（声音）组成（译者注：对位法是在音乐创作中使两条或者更多条相互独立的旋律同时发声并且彼此融洽的技术，在巴洛克时期的复调音乐中得到了广泛的应用）。

② 和弦进行（chord progression）：提供一些相关的和声（harmony）。

（5）将旋律（melody）与和弦进行（chord progression）相结合。比如在爵士乐中常见的领谱（lead sheet）[①]，它可能包括歌词（lyrics）[②]。

值得注意的是，本节所述的类型（type），在目标的五个属性中，是最为重要的，因为它抓住了音乐内容生成目标的本质。在本书中，为了方便，经常会根据类型（type，例如，将旋律作为一个简化的问题类型）来确定生成目标。当考虑用户与内容生成过程的交互（interaction）时，下面的三方面（即目标（destination）、应用（use）、模式（mode）），才变得更重要。

### 3.1.2　目标与应用

目标与应用示例如下。

（1）音频系统（audio system）：播放（play）生成的音频文件。

（2）音序器软件（sequencer software）：处理（process）生成的 MIDI 文件。

（3）人（humans）：弹奏并诠释（interpret）生成的乐谱音乐。

### 3.1.3　生成模式

对于音乐的生成而言，主要有以下两种生成模式。

（1）自主（autonomous）与自动式（automated）生成：无须人工干预。

（2）（在某种程度上具有）人机交互（interactive）生成：有控制界面，用户在生成过程中可以进行交互式的控制。

由于用于音乐生成的深度学习是最近才出现的，而且基本的神经网络技术是非交互的，因此我们分析过的大多数系统的互动性还不是很强[③]。正如在 6.11.4 节将要介绍的

---

① 在图 4-13 中，展示了一个五线谱领谱的例子。

② 注意，歌词也是可以生成的。虽然这个目标超出了本书范围，但我们将在后面的 4.7.3 节中看到，在某些系统中，音乐被编码为文本，因此相关类似的技术也可以生成歌词。

③ 在 6.15 节将介绍一些具有人机交互的系统例子。

作为先驱的 FlowComposer 原型系统[152]那样,为音乐家设计(用于作曲、分析、和声分析、编曲、制作、混音等)完全交互式的支持系统,已经成为在设计中需要考虑的一个重要问题。

### 3.1.4　音乐风格

如前所述,选择什么样的音乐数据集进行模型训练,决定了最后生成什么风格的音乐,4.12 节中将进一步讨论这个问题。我们会发现,训练数据集的风格,尤其是其一致性(coherence)、覆盖范围(coverage)(相对于稀疏性(sparsity)而言)和范围 scope(专业化的 VS.大众化的)等,对于生成好的音乐内容来说,是重要的基础。

# 第 4 章  表　　示

我们要分析的第二个维度,即对音乐数据的表示(representation),即关于音乐内容表示的方式。表示方法的选择及数据编码方式,与采用的神经网络系统架构的输入和输出配置(即输入和输出变量的数量及其对应的类型),是紧密相关的。

我们将会看到,尽管深度学习架构可以自动从数据中提取重要特征(features),但对音乐数据表示方式的选择,可能对深度学习的准确性和生成内容的质量,有重要的意义。

例如,在基于音频表示的情况下,可以使用(基于傅里叶变换的)频谱而非原始的波形来表示音乐数据。而在基于符号表示的情况下,对于多数系统而言,要考虑"异名同音"问题(译者注:它们虽然字符表示不同,但对应于同一个琴键),即 A♯调相当于 B♭调,C♭调相当于 B 调;然而为了保持和声和泛音本来的乐理意义(译者注:即大调小调等音节原本的组成序列),又需要保留这种"异名"性(译者注:这种特殊性,为完成基于符号表示的处理带来一定的困难)。

## 4.1　数据的阶段和类型

之前提到的用于深度学习架构的对各种数据处理方式的选择,重要的是要厘清深度学习架构的两个主要阶段:训练阶段(training phase)和生成阶段(generation phase),以及面对下面四种数据[①]须考虑的主要问题。

1. 训练阶段

(1)训练数据(training data):用于训练深度学习系统的一组示例数据。

(2)验证集数据(validation data,也可叫作测试数据(test data)[②]):用于测试深度学习系统性能的一组示例数据[③]。

---

① 根据体系架构的复杂程度,可能会有更多类型数据,其中可能包括中间(intermediate)处理步骤。

② 实际上,可以有所不同,稍后将在 5.5.9 节中解释。

③ 此动机,将在 5.5.9 节介绍。

**2. 生成阶段**

（1）生成（输入）数据（generation input data）：将用作生成系统的输入数据，例如，用于系统产生伴奏的输入旋律或旋律的第一个音符。

（2）生成（输出）数据（generated output data）：由目标指定的拟生成的输出数据。

这取决于我们要达到的目标[①]，上述这四种类型数据可以相等也可以不同[②]。例如：

（1）在输出旋律的情况下（如 6.1.2 节），输入的训练数据和输出的生成数据都是旋律。

（2）在输出对位伴奏的情况下（如 6.2.2 节），输出的生成数据是一组旋律音。

## 4.2　音频数据与符号化数据

对音频数据（audio）与符号化数据（symbolic）而言，（对神经网络的输入和输出来说）其表示有很大不同。这类似于连续（continuous）变量和离散（discrete）变量之间的不同。正如我们将看到的，在本质上，它们各自的数据类型以及可能处理和转换初始表示的技术类型都是不一样的[③]。它们实际上对应着不同的技术类型，即基于信号处理（signal processing）和基于知识表示（knowledge representation）的数据处理。

然而，对这两种不同的数据类型的处理，深度学习架构基本上却是相同（same）的[④]。对音频和符号数据来说，其深度学习架构可能是非常相似的。例如，WaveNet 音频数据生成体系架构（将在 6.10.3 节介绍）可被转换为 MidiNet 符号数据生成体系架构（将在 6.10.3 节介绍）。这种（面向多种不同数据表示的通用架构）多态性，则是深度学习方法的额外优势。

也就是说，在这本书中，将重点放在基于符号（symbolic）的数据表示和基于符号（symbolic）音乐数据的深度学习技术上，原因如下。

（1）目前绝大多数用于音乐生成的深度学习系统，都是基于符号来表示数据的。

（2）我们认为音乐的本质（和纯粹的声音不同[⑤]），是在创作过程中通过符号表示来表现的，如乐谱或五线谱领谱（译者注：即包含旋律、和弦、歌词的曲谱）就是基于符号化的表示，它们可用于和声分析等。

（3）若需要了解其他处理和转换音频的表示（如频谱、倒频谱、MFCC[⑥] 等）细节和各种技术的内容，可参阅相关文献[⑦]。

（4）如前所述，除了基于音频或基于符号来表示数据处理音乐生成外，深度学习架构的原理以及所使用的数据编码技术，实际上是非常相似的。

---

① 如 3.1.1 节所述，我们根据其类型来确定一个需要简化的目标。

② 实际上，训练数据和验证数据是同一类型的数据，即它们都是相同体系架构的输入数据。

③ 为了改进学习或生成效果，数据的初始表示可以通过压缩或提取更高层次的内容表示进行转换。

④ 实际上，从深度网络架构处理层面上看，音频表示和符号表示之间的最初区别可归结为数值（numerical）和操作上的区别。

⑤ 在不降低管弦乐编配和制作重要性的情况下。

⑥ 梅尔频谱倒谱系数。

⑦ 一个例子是 Wyse 最近所著的基于深度卷积网络的音频表示的综述[207]。

最后,让我们看看最近的一个基于深度学习架构的例子。在 Manzelli 等人的文献[125]中结合了音频和符号表示。为了能更好地引导和组织(音频)音乐的生成,除了用基于音频的数据表示作为主要的输入数据外,基于符号的数据表示被用作输入操控①(更多细节见 6.10.3 节)。

## 4.3 基于音频的表示

音乐内容的第一种表现形式是基于音频信号(**signal**)的表示,它们要么是原始形式的波形文件,要么是经转换后的音频数据格式。

### 4.3.1 波形表示

最直接的表现形式是原始音频信号:波形(**waveform**)。波形数据的可视化如图 4-1 所示,细粒度的波形可视化如图 4-2 所示。在两幅图中,$x$ 轴表示时间,$y$ 轴表示信号的振幅。

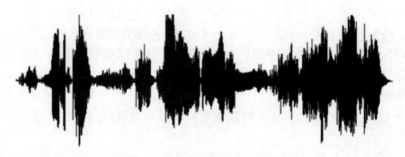

图 4-1　波形数据的可视化示例

图 4-2　吉他的细粒度分辨率的波形可视化示例

(经原作者 Michael Jancsy 许可,摘自 https://plot.ly/~michaeljancsy/205.embed)

---

① 在 6.10.3 节,将介绍有关输入操控的内容。

使用波形来表示数据的优点是考虑到原始材料的真实性,它具有完全的初始分辨率。处理原始信号的架构有时称为端到端(end-to-end)架构[①]。但其缺点是在计算时负荷较大,如果处理这种较低水平的原始信号,对存储器和处理器都有较高的要求。

### 4.3.2 转换表示

使用音频信号的转换表示,通常会导致数据量压缩并得到一些更高层次的信息。但如前所述,其代价是丢失一些信息和引入一些偏差。

### 4.3.3 声音频谱图

音频的一种常见的变换表示是声音频谱图(spectrum),可通过傅里叶变换(Fourier transform)得到[②]。图 4-3 显示了一个声音频谱图(spectrogram)的例子,这是一个声音频谱的视觉表示,其中 $x$ 轴表示时间(s),$y$ 轴表示频率(kHz),第三个颜色轴表示声音强度(dBFS[③])。

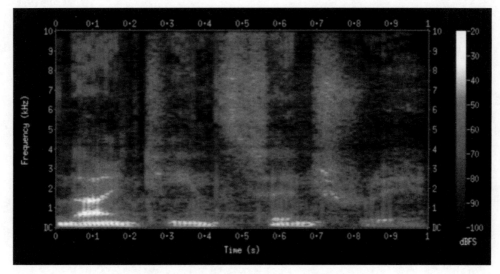

图 4-3 声音词"nineteenth century"的频谱图示例

(转自 Aquegg 的图片: https://en.wikipedia.org/wiki/Spectrogram)

### 4.3.4 声色谱图

声色谱图(chromagram),是声频谱图的一个变体,它将音高级别(pitch class)离散到

---

① 端到端(end-to-end)这个术语强调了系统从未处理的原始数据中学习所有的特征并产生最终输出,而不需要任何数据预处理、表示转换或特征提取。

② 傅里叶变换的目标,是将任意信号(可以是连续的或离散的值)分解为其基本分量(正弦波形)。它除了压缩信息,对基本的音乐生成也是有用的,因为它揭示了信号的和声。

③ 这是数字系统中测量振幅水平的单位,是 decibel relative to full scale 的缩写。

八度音域内的音名上[①]。在钢琴上演奏的 C 大调音阶图的声色谱图如图 4-4 所示。四个子图的 $x$ 轴均表示时间（以 s 为单位）。图 4-4（a）中的五线谱符号代表音符高，声色谱图（图 4-4（b）和图 4-4（d））的 $y$ 轴代表声色谱度（音名），声音信号的 $y$ 轴（图 4-4（c））表示振幅。对于声色谱图（图 4-4（b）和图 4-4（d）），第三个颜色轴表示音的强度。

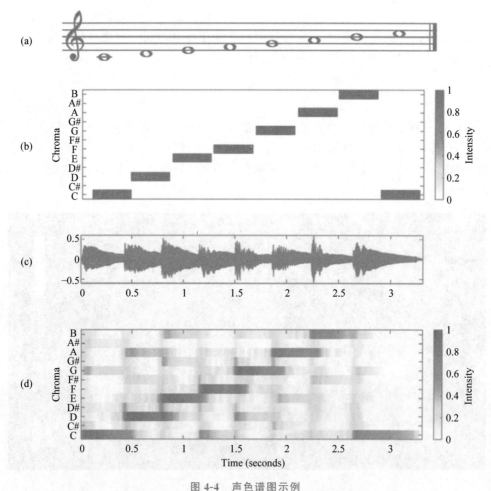

图 4-4　声色谱图示例

（a）C 大调的五线谱；（b）音节对应的声色谱；

（c）在钢琴上演奏的 C 大调音阶振幅；（d）从声音中获得的声色谱图

（经 CC BY-SA 3.0 许可，图片来自 Meinard Mueller 原始图：https://en.wikipedia.org/wiki/Chroma_feature）

## 4.4　符号化表示

符号化表示与诸如音符、时值和和弦等概念有关，这些概念将在下面的部分中介绍。

---

　　① 音高（pitch class），也称为色度（chroma），代表对应的音符的音节在八度音阶内的音名，如 C、C♯（或 D♭）、D、…、A♯（或 B♭）和 B。

## 4.5 主要概念

### 4.5.1 音符

在基于符号的表示法中,音符通过以下主要特征来表示,对于每个特征,都有不同的方法来指定它的值。

(1) 音高(pitch,译者注:音高为拥有指定名称且位于同一八度音组的音),可由下述特征进行度量。

① 频率(frequency),单位为赫兹(Hz)。

② 音的垂直位置(vertical position),高度(height)。

③ 音符名(pitch notation)[①],是一个音符的名称,如 A、A♯、B 等。实际上是它的音名和一个频率数字(通常用下标标注),标识八度内属于 $[-1,9]$ 离散区间的音调。如 A4 对应于 A440——频率为 440Hz——并作为一个通用的音高标准(译者注:国际组织规定钢琴小字一组的 A1 的振动频率为 440Hz,称为标准音)。

(2) 音的时值(Duration),可由下述特征进行度量。

① 绝对(absolute)值,单位为 ms(译者注:实际乐谱中很少用这种绝对时值表示速度,谱面首页左上角的速度标记大都是以每分钟演奏多少个几分音符来表示的)。

② 相对(relative)值,用音符时值的几分之一或几倍的数来表示(译者注:如十六分音符是标准音长的十六分之一)。全音符记作𝆸。四分音符[②]记作♩,八分音符[③]记作♪。

(3) 音力度(dynamics),可由下述特征进行度量。

① 绝对(absolute)和定量(quantitative)值,单位为 dB。

② 定性值(qualitative),在乐谱上关于如何弹奏这个音的注释,可以用符号{ppp,pp,p,f,ff,fff}等来表示力度,代表从极其弱音到极其强音的弹奏力度。

### 4.5.2 休止符

休止符在音乐中是很重要的,因为它们代表了可暂停或换气的无乐声的间隔时长[④]。休止符可被认为是音符的一种特殊情况,它只有一个特征即时值,没有音高或力度之分。休止的时长可由下面两种标准来度量。

(1) 绝对(absolute)时长值,单位为 ms(译者注:这种用法很少见)。

(2) 相对(relative)时长值,用一个休止时间的几分之一或几倍的数来表示,即全休止符时长▬与全音符的时长𝆸一样;四分休止符𝄽和八分休止符𝄾,分别对应四分音符♩和八分音符♪的标准时长。

---

① 也称为国际音高记谱法或科学音高记谱法。

② 在英式英语中称为 crotchet。

③ 在英式英语中称为 quaver。

④ 同人类的呼吸一样,休止符对于音乐来说同样重要的。

### 4.5.3　音程

音程是音和音之间的相对距离。音程有大三度（包括 4 个半音），小三度（3 个半音）和（全）五度（7 个半音）等。音程是和弦的基础（下一节进行介绍）。例如，古典音乐中的两个主要的和弦是大和弦（含一个大三度和一个五度）和小和弦（含有一个小三度和一个五度）。

在文献[189]中描述的开拓性实验中，Todd 讨论了另一种表示音符音高的方法。其想法不是像 4.5.1 节那样用绝对（absolute）方式来表示它，而是用相对（relative）方式来指定相对的音程（以半音衡量），即两个连续音符之间的距离。例如，旋律 C4，E4，G4 将被表示为 C4，+4，+3（译者注：从 C 音到 E 音有两个全音即 4 个半音音程的距离，故这里 E4 表示为相对于 C4 的距离为+4；从 E 音到 G 音有一个半音加一个全音的音程，即 3 个半音音程的距离，故相对于 E4，G4 表示为+3）。

在文献[189]中，Todd 指出了这样表示的两个优势：①音高范围没有固定界限；②独立于给定键（调性）。不过，他也指出，这第二个优势可能也是一个主要缺点，因为由于音程错误按下了另外的键会导致调性错误（由于键之间音程关系的改变），并会将错误延续在以后生成的旋律中。另一个限制是这种策略只适用于单声主调旋律而非复调旋律，除非将平行音程分开为不同的声道。由于这些缺点，这种表示方法实际上很少能用于基于深度学习的音乐生成系统中。

### 4.5.4　和弦

和弦（chord）是由三个或三个以上堆叠的音符（三和弦）组成的同时发声的一种音乐表示方法[①]，它可能是：

（1）隐式方式：隐名称的（implicit）和直接展示音的（extensional）（译者注：指在五线谱上直接列出这些和弦组成音而不明确指明它属于哪种和弦类型）：（在八度以内）将组成和弦的音排列出来。如图 4-5 所示为一个例子（译者注：原位三和弦为 1-3-5，图示为第一转位 1-5-3，此外还有第二转位等）。

（2）显式方式：显和弦名称的（explicit）和不直接展示音的（intensional）通过使用和弦符号组合直接注明这是哪种类型的和弦（译者注：如 C7 等）。

图 4-5　C 大和弦：1-5-3
（根音、5 音、3 音）

①　用根音名称代表和弦，如 C。

②　用大、小、属等类型表示和弦，如大和弦、小和弦、属七和弦或减七和弦等[②]。

---

①　现代音乐中，通过增加和/或改变原位音程中音和音之间的音程间隔/添加和弦外音等方式，可将原来的大三和弦、小三和弦，转为一组具有丰富可能性的和弦家族类型（如减和弦族、增和弦族、属七和弦族、挂留和弦族、9 和弦族、13 和弦族等）。

②　还有一些缩略符号，经常出现在爵士乐和流行音乐中，例如，C 小调＝Cmin＝Cm＝C-；C 大七和弦＝CM7＝Cmaj7＝C△ 等。

我们将看到,第一种方式(即列出所有组成和弦的音符)的和弦表示方法,在基于深度学习的音乐生成系统中更为常见,但也有些系统使用第二种方式表示和弦,例如,在6.10.3节将介绍的MidiNet系统。

### 4.5.5　节奏

节奏(rhythm)是音乐的基础,它表达了音乐律动以及对特定节拍的强调(译者注:如四四拍的第一拍为重音,第三拍为次重音等),这对舞蹈来说也是必不可少的(译者注:例如,三拍子可对应于华尔兹舞)。节奏引入了节律脉动及其循环规律,并使得音乐富有结构化。否则,一旦音乐失去了脉动的节奏,将只是一组平铺直叙的序列化的音符序列。

**1. 节拍**

节拍(beat)是音乐律动的单位。节拍被分成小节,用小节线(bar)分开①。一小节中的节拍数以及两个连续节拍间的时值,构成了一段音乐的节奏特征,因而也构成了一首音乐曲目的节奏特征②。用拍子记号(time signature)表示拍子,它表示在一个小节时值内出现的拍子数目,即 number of beats/beat duration(译者注:如以4分音符为一拍,每小节有3拍,即表示为3/4)。

(1) Number Of Beat:一小节内中的节拍数。

(2) Beat Duration:两拍之间的时值。与一个音符或休止符的相对时值(见4.5.1节)一样,它表示把全音符o时长分为几份。

常见的有2/4,3/4和4/4拍。例如,3/4表示一小节有3拍四分音符时值♩,这是华尔兹的节奏特征。对某些节拍点加重音(或强调音)或再分割,可以形成不同音乐和舞蹈节奏风格,例如,摇摆节奏的ternary jazz和舞动感更强烈的binary rock。

**2. 节奏的表达粒度**

在基于深度学习的音乐生成中,就节奏的表达粒度而言,可以考虑如下三个不同的层次。

(1) 无(none):只有音符及其时值,没有任何明确的小节标记。这是大多数系统的情况。

(2) 小节(measures):用小节明确表示节奏。例如,在6.6节中描述的系统③。

(3) 节拍(Beats):用节拍等信息表示节奏。例如,在6.10.5节中描述的C-RBM系统,它允许我们为要生成的音乐施加一个特定的节拍和节拍重音。

---

①　虽然bar这个词一般用来指代图形,但因为小节线(线段"|")实际上也是一种用来分隔小节的图形符号,所以在美国也经常用bar这个词代替measures来表示小节线。在本书中,将使用measure这个词表示小节线。

②　对于更复杂的音乐,节拍可能会在音乐不同部分有变化。

③　有趣的是,正如Sturm等人在文献[178]中指出的那样,生成的音乐格式也包含分隔小节的小节线,但这并不能保证一个小节中的音符数量总是符合规定的数目。然而,这种错误很少发生,这表明这种表示方式足以让体系结构学会计数,请参见文献[59]和6.6节。

## 4.6　多声部/多轨道

多声部(multivoice)的音乐表示,也称为多轨道(multitrack),是考虑独立的各种声部声音,每一个声部代表一个不同的声乐范围(例如,女高音、女低音……)或一个不同的乐器(例如,钢琴、贝斯、鼓……)。多声部音乐通常以平行音轨建模,每个音轨都有不同的音符序列[①],节拍相同,但可能有不同的重音[②]。

请注意在某些情况下,虽然有同时发声的音符,但表现形式将是一个单声部复调,如3.1.1 节所介绍的。常见的例子有复调乐器如钢琴或吉他。另一个例子是鼓或打击乐器,其中的每一个不同的组件,如小鼓、高鼓、钹、大鼓等,通常被当是同一个声音的不同音符。

在 4.11.2 节将进一步讨论编码单声部复调和多声部复调的不同方法。

## 4.7　音乐格式

这里的音乐格式是一种语言(即语法和句法),用以表达(指定的)一段音乐,以便由计算机进行解释[③]。

### 4.7.1　MIDI 格式

MIDI 是一种描述了各种电子乐器、软件和设备之间互操作性的协议、数字接口和连接器的技术标准[132]。MIDI 携带了和时长有关的基于音符的演奏数据以及控制这些数据的事件消息。在此,只考虑我们所关注的两个最重要的信息:

(1) note on:表示演奏一个音符,它包含:

① 通道号(channel number),表示乐器或音轨,由整数集合 $\{0, 1, \cdots, 15\}$ 来指定表示。

② MIDI 的音号(note number),表示音符的音高(pitch),由整数集合 $\{0, 1, \cdots, 127\}$ 来指定表示。

③ 音速(velocity),表示音符播放的音量[④],由整数集合 $\{0, 1, \cdots, 127\}$ 表示。

这里有一个例子"note on,0,60,50",表示"在 1 频道,开始播放中央 C 音,音速为 50"(译者注:这里的 60 表示小字一组的 C 音,后同)。

(2) note off:表示音符结束。在这种情况下,音速表示以什么速度释放这个音符。例如,"note off,0,60,20"意思是"在 1 频道,以 20 的速度,停止播放中央 C 音"。

每个音符对应的事件被嵌入到一个音轨块中,这个音轨块是一个包含指定时长信息的值(delta-time value)及相应 MIDI 事件的数据结构。delta-time 值表示事件的时间值,

---

① 对于一个给定的声音,可能由同时存在的多声部音符组成,见 3.1.1 节。

② 舞蹈音乐在这方面很擅长,它可通过一些切分贝斯和/或吉他不与强劲的鼓点节拍对齐,以创造一些跳跃的律动节奏。

③ 对于人类来说,标准格式就是乐谱。

④ 对于键盘来说,它意味着按键的速度,对应于音量(译者注:一般来说,按键速度越快,音量越大)。

可以表示：

① 相对（relative metrical）时间：一个 MIDI 事件被执行后的节拍（tick）数，是一个用分数表示的参考值，写在乐谱开头，它指定了每个四分音符♩对应的节拍数。

② 绝对（absolute）时间：对于实际演奏很有用，这里不详细说明，见文献[132]。

图 4-6 和图 4-7 摘录显示了一个 MIDI 文件（转换为可读的 ASCII 码）及其相应的乐谱。节拍设定为 384，即每个四分音符♩384 拍（对应于十六分音符，就是 96 个节拍♪）（译者注：图 4-6 中的 60，62，64 分别对应五线谱中的 do、re、mi；Note_on、Note_off 分别对应弹下和释放对应的琴键音；96、192、288、384 分别表示第一个十六分音符时刻、第二个十六分音符时刻、第三个十六分音符时刻、第四个十六分音符时刻；这段代码对应的演奏效果就是依次以十六分音符的节奏（即图中的 90），弹奏图 4-7 所示的从小字一组中央 C 音开始的 do re mi 这三个音，但这里没有表示出刚开始时的十六分休止符）。

```
2,   96, Note_on,  0, 60, 90
2,  192, Note_off, 0, 60,  0
2,  192, Note_on,  0, 62, 90
2,  288, Note_off, 0, 62,  0
2,  288, Note_on,  0, 64, 90
2,  384, Note_off, 0, 64,  0
```

图 4-6　MIDI 文件摘录

图 4-7　MIDI 文件摘录对应的乐谱

Huang 和 Wu 在文献[86]中指出，直接编码 MIDI 信息的一个缺点是它不能有效地实现通过使用多声部同时播放多个音符。实验中，他们将音轨端到端连接起来。对于这样一个模型，很难在不同音轨上使得相同位置的多个音符可在同一时间演奏。4.7.2 节将要介绍的钢琴打孔纸卷（piano roll）数据没有这种局限性，但它存在另外的局限性。

### 4.7.2　钢琴打孔纸卷格式

受自动钢琴的启发（见图 4-8），钢琴打孔纸卷（piano roll）数据可表示（单音或复音）的旋律。这是一卷连续的上面穿孔的纸，每个穿孔代表一个音符控制信息（note control information），表示弹奏指定的音符。穿孔长度（length）对应于一个音符时值，穿孔位置（localization）则与它的音高相对应。

图 4-9 中显示了一个用于数字音乐系统的现代钢琴打孔纸卷的例子。$x$ 轴表示时间，$y$ 轴表示音高。

作为乐谱的替代或补充（complement），有一些音乐环境使用钢琴打孔纸卷作为基本视觉表现，因为它比传统乐谱记谱方式更直观①。一个例子是如图 4-9 所示的 Hao Staff 钢琴打孔纸卷音乐表示[70]，水平时间轴向右，音符用绿色单元表示。另一个例子是 Tabs，其中的旋律以类似钢琴打孔纸卷的格式表示[84]，可作为和弦和歌词的补充。Tabs 被用作 MidiNet 系统的输入，将在 6.10.3 节中介绍。

———————————

① 另一种特定于吉他或弦乐器的记谱法是表格表示法（tablature，译者注：如六线谱），其中六根线代表吉他的弦（四根弦代表低音），音符由吉他的品的编号来确定。

图 4-8　自动钢琴和钢琴打孔纸卷

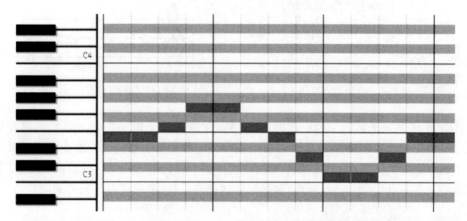

图 4-9　基于符号的钢琴打孔纸卷示例

（经 Hao Staff 音乐出版（中国香港）有限公司许可，摘自文献[70]）

　　钢琴打孔纸卷是最常用的数据表现形式之一，尽管它有一些局限性。与 MIDI 表示法相比其最明显的局限性是，钢琴打孔纸卷不存在音符结束的信息。因此，没有办法区分长音符和重复的短音符[①]。在 4.9.1 节中，将研究解决这一限制的不同方法。关于 MIDI 和钢琴打孔纸卷数据的更详细的比较，请参见文献[86]和[199]。

### 4.7.3　文本格式

#### 1. 旋律

　　旋律可以编码为文本格式并作为文本（text）来进行处理。一个重要的例子是 ABC 记谱法[201]，它是民间和传统音乐的事实标准（de facto standard）[②]。图 4-10 和图 4-11 显

---

① 实际上，早先的机械钢琴打孔纸卷中的区别在于：两个孔不同于一个较长单孔。孔的末端是音符末端编码。

② 请注意，ABC 记谱法的设计，是独立（independently）于计算机音乐和机器学习的。

示了 The Session 网站[98]（译者注：The Session 是一个致力于传播爱尔兰传统音乐的社区网站）曲目库和讨论区中名为"*A Cup of Tea*"曲调的原始乐谱及其相关的 ABC 记谱法。

前六行是标题，表示元数据（metadata）：T 是音乐标题，M 是节拍，L 是默认的音符长度，K 是键，等等。标题后面是代表旋律的主要文本。一些 ABC 记谱法编码规则如下①。

图 4-10 "*A Cup of Tea*"乐谱（传统）

（经许可，摘自 The Session 网站[98]）

```
X: 1
T: A Cup Of Tea
R: reel
M: 4/4
L: 1/8
K: Amix
|:eA (3AAA g2 fg|eA (3AAA BGGf|eA (3AAA g2 fg|1afge d2 gf:
|2afge d2 cd|| |:eaag efgf|eaag edBd|eaag efge|afge dgfg:|
```

图 4-11 "*A Cup of Tea*"的 ABC 记谱法

（经许可，摘自 The Session 网站[98]）

（1）音符音高被编码成与它的英文符号相对应的字母，例如，A 代表 A 或 La（译者注：A 音，即简谱中的 6）。

（2）音高编码如下：A 对应 A4，a 对应 A 一个高八度，a '对应 A 两个高八度。

（3）音符的时值编码如下：如果默认长度标记为 1/8（一个八分音符♪，以乐曲"*A Cup of Tea*"为例），对应一个八分音符♪，a/2 对应十六分音符♪，a2 对应四分音符♩②。

（4）小节以竖线"|"（小节线）分隔。

请注意，ABC 记谱法只能代表单音旋律。

为了便于被深度学习架构处理，ABC 文本格式通常从字符词汇文本转换为 token，以便能在多个字符上标注概念，例如 g2。Sturm 等人的实验（见 6.6 节）使用了一种名为

---

① 详情请参阅文献[201]。

② 注意，在 ABC 记谱法中，休止符可以用符号 z 表示。它们的时值与音符时值的表示是一样的，例如，z2 是双倍时长的休止。

folk-rnn 的基于标记的表示法[178]。曲调包含在以"<s>"为开始标记和以"<\s>"为结束标记的字符串中。所有的旋律都被转到了以 C 音为基础的音符序列上,从而形成了如图 4-12 所示的"*A Cup of Tea*"的记谱表示。

```
<s> M:4/4 K:Cmix |: g c (3 c c c b 2 a b | g c (3 c c c d B B a
| g c (3 c c c b 2 a b |1 c' a b g f 2 b a :| |2 c' a b g f 2 e
f |: g c' c' b g a b a | g c' c' b g f d f | g c' c' b g a b g
| c' a b g f b a b :| <\s>
```

<p align="center">图 4-12 "*A Cup of Tea*"乐曲的 folk-rnn 表示法</p>
<p align="center">(经作者许可,摘自文献[178])</p>

**2. 和弦与复调**

当用扩展形式表示和弦时,和弦以同时出现的音符编码作为向量表示。一种有趣的和弦扩展表现方式为 Chord2Vec[1],它最近在文献[121]中被提出[2]。它不是把和弦(垂直地)看成向量,而是把和弦(水平地)看成是组成连续音符的序列。更准确地说:

(1)一个和弦被表示为一个任意长度的有序音符序列。

(2)和自然语言处理中对句子的标记一样,和弦被一种特殊的符号隔开。

当使用这种表示法来预测相邻和弦时,使用了一个特定的名为 RNN Encoder-Decoder 的复合结构,6.10.2 节中将对它进行描述。

请注意,BachBot 系统[118]也使用了类似的模型来生成复调音乐,这将在 6.17.1 节中介绍。在这个模型中,对于每个音符时值单位,各种音符(按降调排序)被表示为一个序列,用一个特殊的分隔符号"|||"表示下一个时长帧。

### 4.7.4 标记语言

下面谈谈基于标记语言的通用的文本结构化表示方法(其中著名的例子是 HTML 和 XML 文件)。有些标记语言是专为音乐应用程序设计的,例如开放标准的 MusicXML[61](译者注:这是一种基于 XML 的用于音乐标记与分发的面向音乐的标记语言格式)。其动机是提供一种通用格式,方便音乐软件系统(如乐谱编辑器和音序器)来共享、交换和存储乐谱数据。由于其冗长性,MusicXML 以及类似的语言不被人类所直接使用,这是其作为交换语言的丰富性和有效性的缺点。此外,也由于同样的原因,它也不是很适合作为机器学习任务的直接表示,因为它的冗长和丰富会产生太多的系统开销和偏差。

### 4.7.5 领谱

领谱(leed sheet,译者注:这里采用直译的方法译为领谱,它是包含旋律和和弦的乐

---

① Chord2Vec 是受到自然语言处理的 Word2Vec 模型的启发[129](译者注:Word2Vec 词嵌入模型是将词汇表示为空间向量,Chord2Vec 则是将和弦表示为空间向量)。

② 参考文献[87]中提出了另一个类似的模型,也称为 Chord2Vec。

谱,常见形式为五线谱。除五线谱旋律外,Cmaj7、G13(sus4)等和弦表示、连音、反复、延长音等演奏记号也是领谱的一部分内容,见图 4-13)是流行音乐(爵士乐、流行音乐等)的一种重要的音乐表现形式。它在几页的乐谱内,通过强度符号,传达旋律进行与相应的和弦进展①。也可以在其中添加歌词。对于表演者来说的一些重要的信息,如作曲家、词作者、风格和节奏,也经常会出现在谱子中,如图 4-13 所示。

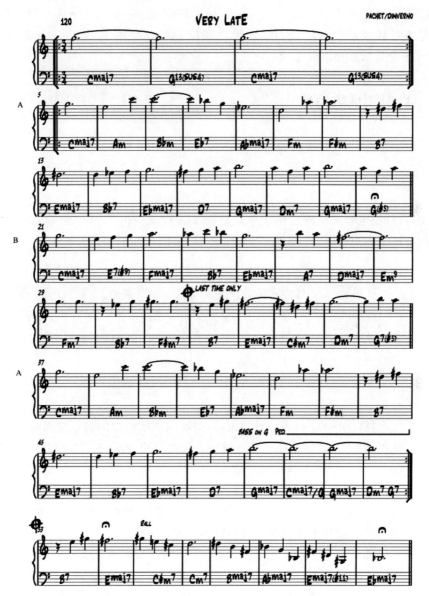

图 4-13　由 Pachet 和 d 'Inverno 作曲的"*Very Late*"的谱子

(经作曲家许可后转载)

---

①　参见 4.5.4 节。

然而,很少有系统和实验使用这种丰富而简洁的谱子表达方式,它们大多把注意力集中在音符上。值得注意的是,将在 6.5 节中介绍的 Eck 和 Schmidhuber 的蓝调(布鲁斯,Blues)生成系统,输出了旋律和和弦进行的组合,尽管不能将它当作一个清晰的(explicit)的五线谱领谱。值得一提的是,在 Flow Machines 项目[48] 中,对谱子进行了系统编码,产生了领谱数据库 Lead Sheet Data Base(LSDB)[146],其中有超过 12 000 个谱子。

请注意,还有一些替代的记谱法(notation),特别是 tabs[84],其中的旋律以类似钢琴打孔纸卷的格式表示(见 4.7.2 节)并辅以相应和弦。使用 tabs 的一个例子,是将在 6.10.3 节中分析的 MidiNet 系统。

## 4.8 时间范围和粒度

对时间的表现,是音乐处理过程的基础。

### 4.8.1 时间范围

最初,设计决策者关注的是用于生成数据及其时间范围(temporal scope)的表示,这种表示也是该架构对时间的解释方式,如图 4-14 所示。

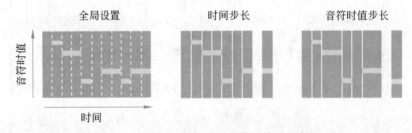

图 4-14 面向钢琴打孔纸卷数据的时间表示

(1) 全局设置(global):在第一种情况下,对时间速度范围的表示是面对整个(whole)音乐作品。深度网络架构(通常是前馈或自动编码器架构,参见 5.5 节和 5.6 节)就是在全局单步(global single step)[①] 架构中处理输入数据并产生输出,如分别在 6.2.2 节和 6.4.1 节介绍的 MiniBach 和 DeepHear 系统。

(2) 时间步长(time step)或时间片(time slice):第二种情况也是最常见的一种情况,对时间范围的表示是相对于特定时刻(时值单位)的局部音乐片段(local time slice)而言的。对深度网络体系结构(通常是递归神经网络)的处理粒度就是一个时间步长(time step),而内容生成是迭代进行的[②]。请注意,时间步长通常设置为最短音符时值(shortest note duration。译者注:例如,在某首音乐作品中演奏速度最快的部分是十六分音符,则时间步长即音符时值单位就是十六分音符。参见 4.8.2 节中的更多细节)。但它也可能

---

① 在第 6 章中,将其命名为单步前馈策略(single-step feedforward strategy),见 6.2.1 节。
② 在第 6 章中,将其命名为迭代前馈策略(iterative feedforward strategy),见 6.5 节。

取更大的值,例如,把系统中的某一小节设置为这个时间步长,详见文献[189]中所讨论的内容。

(3)音符时值步长(note step):第三种情况是由 Mozer 在文献[138]中提到的 CONCERT 系统[138]中采用的方法,见 6.6 节。在这种方法中,没有固定的时间步长(no fixed time step)。深度网络架构处理的粒度是一个音符(note)。该策略使用分布式时值编码,允许在单个网络处理步骤中处理一个音符的任何时长。注意,这种针对单个音符进行处理而非针对时间步长进行处理的策略,可使网络的处理步骤大大减少。后来,Walder 在文献[199]中提出的方法也是类似这样做的。

请注意,针对第一种情况的全局表示实际上也考虑了时间步长(在图 4-14 中由虚线分隔)。然而,虽然时值步长存在于表示层,但它们不会被神经网络架构解释为不同的处理步骤。基本上,连续的时间片的编码将被网络视为一个整体的全局表示,如在 6.2.2 节将要介绍的例子。

还应注意,在第一种全局表示的情况下,生成的音乐内容具有固定的长度(fixed length)(时间步长数量),而在第二种和第三种情况下,因为生成是迭代进行的,因此生成的音乐内容为任意长度(arbitrary length),如 6.5 节中所示。

### 4.8.2 时间粒度

对于前述的第一种和第二种情况,必须定义与时间离散(discretization)粒度相应的时值步长粒度。主要有以下两种做法。

(1)最常见的做法,是将音符时值步长单位设置为相对时值(relative duration),即音乐语料库(训练示例/数据集)中一个音符的最小时值,例如十六分音符♪。更准确地说,正如 Todd 在文献[189]中所提到的,时间步应该是所有要学习的音符时值的最大公因数(greatest common factor)。这确保了每个音符的时值能被正确地表示为一个完整的音符时值单位的倍数。这种"leveling down"的方法的一个直接结果,是必要的处理步骤的数量与音符的实际时值无关。

(2)另一种做法,是将音符时值单位步长设置为固定的绝对时值(absolute duration),如 10ms。这种策略允许我们在演奏过程中能捕捉到每个音符上的时间表现力,正如 4.10 节中将要介绍的那样。

注意,在第三种情况下,没有统一的时间离散化(即没有固定的音符时值单位),这其实也是不需要的。

## 4.9 元数据

在某些系统中,来自乐谱外的额外信息也可以显式地表示音乐并可作为元数据(metadata)使用,包括:

(1) 音符线[①]。

(2) 延长符号(译者注:乐谱中,有时为了达到某些特殊音乐表现效果,需要自由延长某个音符的时值)。

(3) 和声。

(4) 调式。

(5) 拍子。

(6) 与声音相关的乐器。

这些额外信息,可能会使(机器)学习和(音乐)生成的效果更好。

### 4.9.1 音符保持/结束

一个重要的问题是如何表示一个音符是否需要持续发声,即与前一个音符连接在一起发声。该问题实际上等价于如何表示一个音符的结束。

在 MIDI 表示格式的文件中,音符的结束是显式声明的(通过一个 note off 事件表示[②])。在 4.7.2 节讨论的钢琴打孔纸卷格式中,没有明确表示一个音符的结束,因此,人们无法区分两个重复的四分音符♩♩和一个二分音符♩(译者注:即在一个固定的时间区间内,无法确定音符的奏法)。

可能采用的主要技术如下。

(1) 引入音符保持(hold)/重奏(replay)表示,作为音符序列的双重表示。Mao 等人在他们的 DeepJ 系统中使用了这种解决方案[126](本书将在 6.10.3 节中进行分析),通过引入类似钢琴打孔纸卷式音符矩阵的重奏矩阵,完成这种表示。

(2) 将音符时值步长[③]的大小除以 2,并以特殊标签(例如,0)作为音符结尾(note ending)。例如,文献[42]中的 Eck 和 Schmidhüber 就使用了这个解决方案,将在 6.5 节中进行分析。

(3) 像前面一样划分音符时值步长,但用到了一个新音符开始记号(new note beginning)。Todd 在文献[189]中使用了这种解决方案。

(4) 用一个特殊的保持(hold)记号"＿"代替音符来指定前一个被保持发声的音符。该解决方案由 Hadjeres 等人在他们的 DeepBach 系统中提出[69],将在 6.14.2 节中进行分析。

最后一个解决方案,是将时值保持符号视为一个音符,参见图 4-15 中的一个示例(译者注:图中的一个"＿"符号表示延长一个十六分音符的时长,如第一行的 D5,＿,＿,＿,表示这个音域内的 re 音时长为一个四分音符长度)。这种保持符号技术的优点如下。

(1) 简单、统一,因为保持符号被认为是一个特殊音符。

---

① 乐谱上的一个固定音符规定了该音符的时值是如何在这个小节中体现出来的。在我们的例子中,问题是如何指定这个时值并扩展到单个的时值步长(time step)。因此,我们认为它是元数据信息,因为它是一个特定的表示并可被神经网络体系结构处理。

② 注意,在 MIDI 中,速度为 null(0)的"Note on"消息被解释为"Note off"消息(译者注:休止符)。

③ 关于如何定义时间步长值的详细信息,请参见 4.8.2 节。

（2）没必要再将音符时值单位的值除以 2，并标记一个音符结束或音符开始。

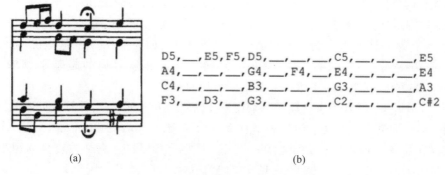

(a)                                          (b)

图 4-15  将时值保持符号视为一个音符

(a) 从约翰·塞巴斯蒂安·巴赫的《圣咏曲》中提取；(b) 使用保持符号"__"表示

(经作者许可，摘自文献[69])

DeepBach 系统的作者还强调，他们使用吉布斯获得的良好结果，完全依赖于将保持符号整合到音符列表中（见文献[69]和 6.14.2 节）。一个重要的限制，是保持音符号只适用于单音旋律，也就是说，在复调情况下，它不能以明确的方式直接表达保持音符。在这种情况下，复调必须重新制定成一个多声表示，每个声部是一个单声旋律；然后为每个声部分别添加一个保持音符符号。注意，在重奏矩阵的情况下，附加信息（矩阵行）是针对每个可能的音符而不是针对每个声音。

4.11.7 节将讨论如何对保持符号进行编码。

## 4.9.2  音名表示（与异名同音）

大多数系统中所指的"同音高"（enharmony）是指同样的音高。例如，尽管从和声和作曲家的意图上看 A♯ 和 B♭ 是不同的，但在音阶系统中这两个不同音名的音对应于同一个琴键，它们就是同音高的。在 6.14.2 节描述的 DeepBach 系统是个例外，它使用音符的真实音名而不是 MIDI 音符的编号来编码音符。DeepBach 系统的作者表示，这些额外的信息会导致更准确的模型和更好的结果[69]。

## 4.9.3  特征提取

虽然深度学习善于处理原始的非结构化数据，并依靠深度学习的层次结构提取适应任务需求的高级数据表示（见 1.1.4 节），但是一些系统为了能以更紧凑、有特点、具有区别的形式来表示数据，有用到自动**特征提取**（feature extraction）的一些预处理步骤（译者注：如词嵌入技术、基于各种数据预处理模型的预处理等）。这样做的一个动机，可能是为了提高数据训练和生成的效率和准确性。此外，这种**基于特征的表示**（feature-based representation）对于索引数据也很有用，它能通过紧凑标记来控制数据生成（参见 6.4.1 节中的 DeepHear 系统），或者索引要查询和连接的音乐单元（参见 6.10.7 节）。

**特征**（features）集，可用**手动**（manually，handcrafted）或**自动**（automatically）（例如通

过自动编码器,见 5.6 节)的方式来进行定义。对于手工特性,词袋模型(BOW)是自然语言文本处理的常用策略(译者注:词袋模型不考虑词汇之间的语法、语义与上下文关系),6.10.7 节中将看到,它也可以应用于其他类型数据如音乐数据。它包括将原始文本(或任意表示)转换为一个"词袋"(是由所有出现的单词组成的词汇表,或更一般地说,是所有可能的标记 tokens);然后可以用各种方法来描述文本。最常见的是基于词频(term frequency)的方法,即统计一个术语在文本中出现的次数[①]。

相关工作中,已经有了为神经网络架构设计的复杂方法,以自动计算尽可能保持数据项之间关系的向量表示。文本向量表示被命名为词嵌入(word embedding)[②]。一个最近的自然语言处理(NLP)参考模型是 Word2Vec 模型[129]。最近,它又被转换为用于对和弦的矢量编码的 Chord2Vec 模型,详见文献[121](参见 4.5.4 节)。

## 4.10 音乐表现力

### 4.10.1 时间节奏

如果从传统的乐谱或 MIDI 格式库中处理训练样本,很有可能将音乐完美地量化(quantized)——也就是说,音符的起落[③]与节奏完全一致——从而产生没有音乐表现力(expressiveness)的机械声音。一种方法是对在多数情况下直接记录在 MIDI 文件中的这种符号化的节奏记录,从由音乐家来诠释节奏韵律的真实表演(performances)中,增加一些变化来增强音乐表现力。6.7 节中将进行分析的 PerformanceRNN 系统[173]就是一个这样的系统,它遵循 4.8.2 节中提出的绝对时值(absolute time duration)的量化策略。

### 4.10.2 音乐力度

另一个常见的限制是,许多 MIDI 格式库不包括力度(dynamics,由乐器产生的声音音量),导致力度在整首曲子中是固定不变的,达不到乐曲对音乐表现力度的要求。一种选择是考虑作曲家对力度的注解(如果在乐谱上出现的话),可以从最弱音 ppp 到最强音 fff(译者注:在五线谱上往往标注有各种力度记号,从最弱的 ppp 到 pp、p、mp、mf、f、ff、fff,弹奏力度在逐渐增大),见 4.5.1 节。至于在 4.10.1 节中提到的时间节奏的表现力另一种选择是依据真实的人类的表演来体现力度要求,即在 MIDI 文件中的 velocity 字段中显式记录力度变化,来体现相应的力度要求。

---

① 注意,词袋表示是一种有损表示(lossy representation),即没有有效的方法来完美地重构原始的数据(语义)表示。

② 嵌入(embedding)一词源于数学嵌入(mathematical embedding),是一种保持结构的单射映射。最初用于自然语言处理,现经常用于深度学习并作为一个通用术语,用来将给定的表示编码(encoding)为向量表示。请注意 embedding 这个术语是一个抽象模型表示,经常被用来(我们认为,也许是滥用的)定义一个内嵌(embedding)的特定实例(可更好地命名,例如,标签 label,见文献[179]和 6.4.1 节)。

③ 起落,指的是一个音符(或声音)的开始。

### 4.10.3　音频

请注意,在对音频进行表示时,音乐表现、节奏和力度,是彼此有联系的。虽然控制全局的力度(总体音量)很容易,但单独控制单个乐器或单个声音[①]的力度,就不那么容易了。

## 4.11　编码

一旦选择了表示的格式,如何编码(encode)该表示,仍然是一个问题。(音乐内容)表示的编码(encoding),包括将神经网络体系结构的表示由一组变量(variables 例如音高或力度变量组成)映射(mapping)成一组输入(也称为输入结点(input nodes)或输入变量(input variables))[②]。

### 4.11.1　编码策略

首先,考虑几种可能的变量类型。

(1) 连续(continuous)变量:例如,一个音符的音高是以 Hz 表示的频率定义,这是一个在 $[0, +\infty)$ 区间[③]内的实值。最直接的方法是将变量[④]直接编码为定义域为实值的标量(scalar),称之为值编码(value encoding)。

(2) 离散整数(Discrete integer)变量:例如,一个音符的音高由它的 MIDI 音号进行定义,这是一个分布在 $\{0, 1, \cdots, 127\}$ 区间的离散值集合[⑤]。最直接的方法是将整数转换为实值来将变量编码为实值标量(scalar)。这是值编码(value encoding)的另一种情况。

(3) 布尔(Boolean, binary)变量:例如,对音符结束的定义(见 4.9.1 节)。一个直接的方法是将变量编码为实值标量(scalar),它有两个可能的值:1(true)和 0(false)。

(4) 分类(Categorical)变量[⑥]:例如,针对鼓的工具组件,是一组可能取一组值中的某个元素,如{军鼓、踩镲、底鼓、中号、节奏镲}等。通常的策略是将分类变量编码为一个向量(vector),其长度为可能元素的个数,换句话说,这就是可能值集合的维度数。为了表示给定的某元素,将相应编码向量对应的元素设为 1,将其他元素设为 0。因此,这种编码策

---

① 一般来说,声源分离常被称为鸡尾酒会效应(cocktail party effect),长期以来一直被认为是一个非常困难的问题,见文献[18]的原文。有趣的是,这个问题在 2015 年被深度学习架构解决了(参见文献[45]),它提供了一种用于乐器或声音及其相对力度和时间控制的方法(通过使用音频时间拉伸技术)。

② 关于神经网络体系结构的输入结点的更多细节,请参见 5.4 节。

③ 表示法 $[0, +\infty)$ 适用于不包括其端点的开区间。另一个表示法是 $(0, +\infty)$。

④ 在实践中,为了使所有输入变量具有相似的值域($[0,1]$ 或 $[-1, +1]$),也为了便于学习收敛,不同的变量通常也被缩放和归一化。

⑤ 参见 4.7.1 节中对 MIDI 规范的总结。

⑥ 在统计学中,分类变量(categorical variable)是一种可以选取有限数量(通常是固定数量)的可能值之一的变量。在计算机科学中,它通常被称为枚举(enumerated)类型。

略通常被称为"独热"（one-hot encoding）编码[①]。该方法也常被用于编码离散整数变量，如 MIDI 文件中的音符。

### 4.11.2　One-Hot、Many-Hot 及 Multi-One-Hot 编码

请注意，一个音符的独热编码对应于钢琴卷打孔表示的时间片（见图 4-9），对于某个音高可能有多条线。还需注意的是，虽然钢琴打孔纸卷用独热编码来代表单音（monophonic）旋律（每次一个音符）是很直接的，但对复调音（polyphony，同时演奏多音符，如用吉他弹奏和弦）来说，独热编码却并不能直接表示它们。可以考虑用如下方法。

（1）多热编码（many-hot encoding）：与音符或活动组件对应的向量的所有元素都被设置为 1。

（2）多独热编码（multi-one-hot encoding）：考虑了不同的声音或音轨（关于多音表示方法，参见 4.6 节），并对每个不同的声音/音轨使用独热编码。

（3）多多热编码（multi-many-hot encoding）：这是一种对多声的表示，带有至少一个或所有声音的同时发声的音符。

### 4.11.3　编码小结

图 4-16 从左到右展示了各种编码方法。

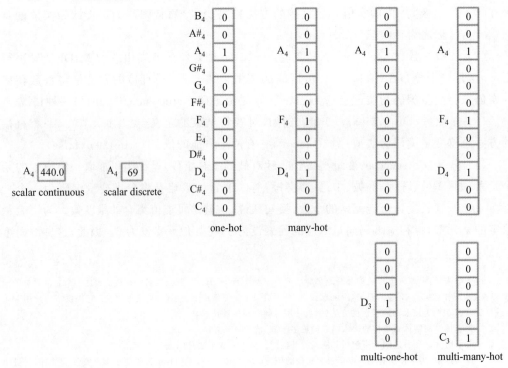

图 4-16　各种编码类型

---

① 这个名字来自数字电路，独热（one-hot）指的是一组位，其中唯一合法的（可能的）值组合是只有一个高（热）（1）位，其他都是低（0）位。

（1）$A_4$（A440）的标量连续值编码（译者注：对于一般的家用钢琴而言，小字一组的 A 音琴键被调为 440Hz 的音高，演奏琴和音乐会用琴可能会略高些），实数表示赫兹数。

（2）编码 $A_4$[①] 的标量离散整数值，该整数值指定其 MIDI 音的编码。

（3）$A_4$ 的独热编码。

（4）D 小三和弦（$D_4$，$F_4$，$A_4$）的多热编码（译者注：D 小三和弦包括 D、F、A 这三个音）。

（5）对带有 $A_4$ 的第一音轨和带有 $D_3$ 的第二音轨的多独热编码（译者注：对每个不同的音轨使用独热编码）。

（6）用多多热编码，第一个音轨表示 D 小三和弦（$D_4$、$F_4$、$A_4$），第二个音轨表示 $C_3$（对应于一个小调七和弦的低音）编码。

### 4.11.4　Binning

在某些情况下，基于一种被称为打包（**binning**）或桶装（**bucketing**）的常见技术，连续变量可被转换成离散域。它包括：

（1）将原始值域划分为更小的区间[②]，命名为 **bins**。

（2）用一个值表示（**value representative**，通常是中心值），来替换每个打包容器（以及其中的值）。

注意，这种打包技术也可以用于降低变量离散域的维数。6.7 节中描述的 Performance RNN 系统就是一个例子，它将音符力度的 127 个值的初始 MIDI 值缩减为 32 个 bins。

### 4.11.5　优缺点

一般来说，除音频外，值编码很少被使用，而 one-hot 编码则是符号表示中最常见的[③]。

一个反例是 6.10.3 节中描述的 DeepJ 符号生成系统，其部分灵感来自 WaveNet 音频生成系统。DeepJ 的作者指出："我们用 $N \times T$ 的力度矩阵来记录每个音符力度，每个时值单位存储每个音符的力度值，其值为 0～1，1 表示可能最大的音量。在我们的初步工作中，也尝试了一种力度的替代表示，即 Wavenet 提出的 128 个 bins 的分类值[193]。我们的模型将学习音符力度的多项分布而不是预测标量值。然后，从这个多项分布中随机抽样生成力度。与 Wavenet 的结果相反，DeepJ 的实验结论是标量表示产生的结果更和谐。"[126]

---

① 注意，由于人工神经网络的处理级别只考虑实值，整数值将被转换为实值。因此，标量整数值编码的情况可归结为前面提到的标量连续值编码的情况。

② 这可以通过某种学习过程（例如，通过自动构建决策树）自动实现。

③ 提醒一下（如 4.2 节所指出的那样），在表示编码和深度网络处理的层面上，因为我们只考虑数值和操作，因此音频和符号表示之间几乎没区别。事实上，深度学习体系结构的一般原则与这种区别无关，这是该方法的一种向量普遍性。另请参见文献[125]中结合了音频和符号表示的体系结构的例子，这将在 6.10.3 节中介绍。

值编码的优点是它的紧凑表示,但由于(近似的)数值运算,导致牺牲了敏感性。通过对离散值与模拟值数据的对比,one-hot 编码的优点是健壮性,但代价是可能导致高维度,因此可能要有大量的输入。

同样重要的是,要理解在网络架构的输出(output)中选择 one-hot 编码通常(尽管也不总是)与 softmax 函数相关联[1],这样便于计算每个可能值的概率(译者注:softmax 函数是二分类函数 sigmoid 在多分类上的推广,目的是将多分类的结果以概率的形式展现出来)。例如,通过计算概率,分析一个音符到底应该是 A 或是 A♯、♭B、♭C(译者注:原文似有误)等。这实际上就是一个对分类变量可能取值之间的分类任务(classification task)。5.5.3 节中将进一步分析。

### 4.11.6 和弦

对应于在 4.5.4 节中讨论的两种和弦表示,编码和弦有以下两种方法。

(1)隐名称的(implicit)和直接展示音的(extensional):——列出构成和弦的各个音符。编码策略是采用 many-hot 编码。在 6.4.2 节中描述的基于 RBM 的复调音乐生成系统,就是一个例子。

(2)显和弦名称的(explicit)和不直接展示音的(intensional):使用一个和弦符号并结合一个音高类和和弦类型(例如,D 小调)。编码策略是采用 multi-one-hot 编码,即使用第一个 one-hot 编码来编码音高,使用第二个 one-hot 编码来编码和弦类型(大和弦、小和弦、属七和弦等)。其中的例子是在 6.10.3 节中描述的 MidiNet 系统[2]。

### 4.11.7 特殊的音符保持与休止符

我们须考虑保持("保持住前一个音符的时值",见 4.9.1 节)和休止("没有音符",见 4.5.2 节)特殊符号的情况,以及它们与实际音符的编码之间的关系。

首先请注意,在一些罕见的情况下,休止符实际上是隐式(implicit)的。

(1)在 MIDI 格式中:当没有音符按下,即没有"active""note on"时,也就是说当它们都被"关闭"时,对应于"note off"休止符状态。

(2)在 one-hot 编码中:当所有元素的向量编码可能的音符等于 0 时(即"零热"编码,意味着当前没有被按下的音符),对应于休止符状态。这就是 Todd 所做实验中的例子(将在 6.8.1 节中描述)[3]。

现在,考虑如何根据音符的音高,来编码音符保持和休止符。

(1)值编码(value encoding):在这种情况下,需要添加两个额外的布尔变量(及其相

---

① 在 5.5.3 节介绍。

② 在 MidiNet 系统中,可能的和弦类型实际上已减少到只有大调和小调两种类型。因此,可用布尔变量代替独热编码表示和弦。

③ 这可能在开始看起来是一个较划算的针对休止符的编码方案,但它在解释由网络架构的 softmax 输出产生的概率(即产生每个可能的音符的可能性)时,会有歧义,因为音符若对应一个小概率向量,它可被解释为休止符。为了区分这两种可能的情况,可参阅 6.8.1 节中提出的基于阈值的方法。

应的音符保持和休止符输入结点)来设置音符保持(hold)和休止(rest)状态。在复调乐曲中,每一个可能的独立声部都须这样做。

(2)独热编码(one-hot encoding):在这种情况下(这也是最常见和可管理的办法),只需要使用两个额外的值(即 hold 和 rest)来扩展独热编码的词汇表。就像可能的音符(例如 A₃ 或 C₄)(译者注:音符下方的数字代表钢琴键盘的音区,如小字几组)一样,音符保持、休止符与普通音符具有同样的性质,也可作为神经网络的输入和输出数据。

### 4.11.8　鼓和打击乐器

有些系统明确考虑鼓和/或打击乐器。通过考虑几个同时发生的不同"音符",一个鼓或打击乐器套件通常被建模为一个单轨复调,即每个"音符"对应一个鼓或打击组件(例如,军鼓、低音鼓、底鼓、高顶鼓、节奏镲等)。其编码可采用多热编码。

在 6.10.3 节描述了一个专门用于产生节奏的遵循单轨复调的系统。在这个系统中,五个组件的每一个组件都用一个指定当前时间步是否存在相关事件的二进制值表示。因此鼓事件被表示为一个长度为 5 的二进制单词①,其中每个二进制值对应于五个鼓组件中的一个。例如,10010 表示同时演奏踢腿(低音鼓)和高顶鼓,编码方式采用的是多热编码方式。

请注意,作为一个附加的声音/轨道,这个系统还包括低音线部分的压缩表示和一些表示拍子的信息,参见 6.10.3 节中的更多细节。文献[122]的作者认为,这种显式的额外信息确保了网络架构在任何给定时间点都知道节拍的结构。

另一个例子是 MusicVAE 系统(见 6.12.1 节),其中考虑了 9 种不同的鼓/打击乐组件,这就有了共计 $2^9$ 种(即 $2^9 = 512$ 种)可能的组合。

## 4.12　数据集

好的数据集是生成良好音乐的基础。首先,数据集应该有足够的大小(即,它应包含足够数量的例子)以保证系统能够准确地进行学习②。正如 Hadjeres 在文献[66]中所指出的:"我认为,在构建深度生成模型时,对数据集大小和数据一致性间的权衡,是要考虑的主要问题之一。如果数据集是异构的,一个好的生成模型应该能够区分不同的子类别结构,并能够很好地泛化。相反,如果子类别之间只有微小差异,那么这些'平均的模型'是否能产生在音乐上有趣的结果,就很重要了。"

### 4.12.1　移调和对齐

机器学习中常见的一种技术是生成合成数据(synthetic data),以便人工增加数据集

---

① 类似于 4.7.3 节中描述的格式,系统中采用文本编码方式,更准确地遵循文献[21]中提出的方法。

② 神经网络和深度学习体系结构需要大量的例子进行训练后才能正常工作。然而,最近的一个研究领域是关于如何从稀缺的数据中完成学习的。

的规模(即提升训练示例的数量)①,从而提高学习模型的准确性和泛化(见 5.5.10 节)。在音乐领域,一种自然而简单的方法是通过移调(**transposition**。译者注:移调是指在调性音乐中将音乐整体从原来的调移高或移低到另一个新调,该旋律所有的音程、和弦、标记等内容都保持不动),即把所有琴键音变调。除了人为地增加数据集之外,这种移调还提供了对所有示例调(音调)的稳定性,从而使示例具有更多通用的属性。这也减少了训练数据的稀疏性。例如,在 6.10.5 节描述的 C-RBM 系统[108]中就使用了这种移调技术。

另一种方法,是将所有的例子都移调(对齐)为一个单个共同键(**single common key**)。为方便机器学习,RNN-RBM 系统[11]提倡使用这种方法,见 6.9.1 节。

### 4.12.2　音乐数据集和语料库

一个实际问题是训练系统、评价、比较系统和方法的数据集的可用性。在图像领域有一些参考数据集(例如,关于手写数字的 MNIST② 数据集[112]),但是在音乐领域还没有。然而,各种音乐数据集或语料库③已经公开,下面列出了一些例子。

(1) 古典钢琴曲 MIDI 数据库(参见文献[104])。

(2) JSB Chorales 音乐数据集④(参见文献[1])。

(3) LSDB(领谱数据)音乐语料库[146]:它拥有超过 12 000 张的谱子(包括所有爵士乐和巴萨诺瓦歌曲籍),它是在 Flow Machines 项目[48]中开发的。

(4) MuseData 数字图书馆:这是一个拥有 800 多首古典音乐的电子图书馆,来自斯坦福大学的 CCARH(参见文献[76])。

(5) MusicNet 音乐数据集(参见文献[187]):这是一个包含 330 张免费授权的古典音乐录音以及超过 100 万张带有(指示时间和乐器信息的)标注信息的音乐数据集。

(6) Nottingham 数据库:这是一个收集了 1200 首带有 ABC 记谱法(参见文献[53])的民歌曲调的音乐语料库,每个曲调由和弦上的简单旋律组成,换句话说,ABC 记谱法就是一个谱子。

(7) Session 数据库(参见文献[98]),这是一个包含超过 15 000 首歌曲的带有 ABC 记谱法的凯尔特音乐的音乐数据库和讨论平台。

(8) Walder 的 Symbolic Music 数据集(参见文献[200]),这是一个巨大的经过清理和预处理的 MIDI 文件语料。

(9) TheoryTab 数据库(参见文献[84]),这是一组以标签格式表示的歌曲,它综合了钢琴打孔纸卷旋律、和弦和歌词,换句话说,这个钢琴打孔纸卷就相当于一个谱子。

(10) 雅马哈 e-Piano Competition 数据集,这是一个可用的 MIDI 表演记录数据集(参见文献[209])。

---

① 这就是数据集扩充(dataset augmentation)。

② MNIST 是 Modified National Institute of Standards and Technology 的缩写。

③ 数据集和数据库的区别在于,数据集几乎可以用来训练神经网络架构,因为所有的例子都以相同的格式编码在单个文件中,尽管可能需要一些额外的数据处理,以便使格式适应体系结构的表示编码,反之亦然;而数据库通常由一组文件组成,每个示例对应一个文件。

④ 请注意,此数据集使用四分音符,而为了捕获小的音符时值(八分音符)应该使用十六分音符即级别更小的音符时值进行度量,见 4.9.1 节。

# 第 **5** 章     体 系 架 构

**深**度网络是神经网络的自然进化,它们本身都是起源于由 Rosenblatt 在 1957 年提出的感知机的概念[165]。从历史来看[1],Minsky 和 Papert 在 1969 年批评感知机不能对非线性可分域(nonlinearly separable domain)进行分类[130][2],而也正是由于这一批评,推动了另一种基于符号表示和推理的人工智能方法的发展。

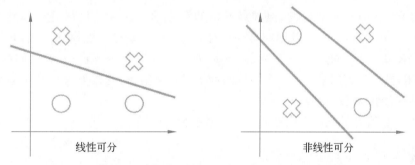

线性可分                                  非线性可分

图 5-1     线性可分性的例子(左图)和非线性可分的例子(右图)

神经网络在 20 世纪 80 年代再次出现,它利用隐藏层(hidden layer)与非线性单元联合的思想,解决了对初始的线性可分性的限制,并通过反向传播(Back Propagation,BP)算法,训练了这类多层神经网络[166]。

20 世纪 90 年代,由于神经网络难以有效地训练多层[3],以及其竞争者支持向量机(Support Vector Machines,SVM)具有强大的理论支撑且 SVM 的设计理念是使得分离间

---

①    请参阅文献[62]1.2 节,以获得深度学习历史中有关的关键趋势的更详细分析。

②    如图 5-1 所示是一个简单例子和一个线性可分性的反例(在二维空间中属于绿叉或红圆类的 4 个点的集合)。如果至少有一条直线将这两类元素分开,那么它们就是线性可分的。请注意,反例的离散数据版本对应于异或(XOR)逻辑运算符的情况,这是由 Minsky 和 Papert 在文献[130]中提出的。

③    与此同时,卷积网络开始引起人们的兴趣,特别是在手写数字识别应用中[111]。正如 Goodfellow 等人在文献[62]的 9.11 节中所说的那样:"在许多方面,他们为其余的深度学习的传播带来了希望,并为神经网络的广泛应用铺平了道路。"

隔(Separation Margin,SM)最大化[196],因此,人们对神经网络的兴趣开始下降[1]。

2006 年,Hinton 等人提出的预训练技术(pre-training)[2][79],解决了这一局限性。2012 年,一种名为 AlexNet 的深度神经网络算法[3]以显著优势[4]超越其他基于手工特性的算法并因此赢得了图像识别竞赛(ImageNet Large Scale Visual Recognition Challenge[167])。这一惊人的胜利,终结了那些认为具有许多隐含层的神经网络无法被有效地训练[5]的观点。

## 5.1 神经网络简介

本节将介绍并回顾人工神经网络(artificial neural networks)的基本原理,目的是明确我们在分析各种音乐生成系统时将要使用的关键概念(concepts)和术语(terminology)。然后,介绍各种被用于音乐应用的衍生架构的概念和基本原理,如自动编码器、递归神经网络、RBM 等。本书不会详细描述神经网络和深度学习的技术,若需要了解有关技术细节可参考文献[62]。

### 5.1.1 线性回归

虽然受生物神经元的启发,但神经网络和深度学习的基础仍然是线性回归(linear regression)。在统计学中,线性回归是一种对假定线性关系进行建模的方式,它用来表示标量 $y \in \mathrm{IR}$ 和一个[6]或多个解释变量(explanatory variable(s)) $x_1 \cdots x_n$ 之间的关系,其中, $x_i \in \mathrm{IR}$,共同记为向量 $x$。一个简单的例子是预测房价,这需要考虑其中的某些因素(例如,房屋大小、高度、位置……)。

公式(5-1)给出了(多元)线性回归的一般模型,其中:

---

① 另一个相关的限制,是在非常长的序列上有效地训练它们的困难,虽然这是针对于循环网络的情况。Hochreiter 和 Schmidhuber 在 1997 年用长短期记忆神经网络(Long Short-Term Memory,LSTM)体系架构解决了这个问题,参见文献[82]5.8.3 节。

② 预训练是指对每个隐含层进行级联(cascade),一次一层,也称为贪婪分层无监督训练(greedy layer-wise unsupervised training)的先验训练[79][62]。结果表明,它对于具有多层[46]的神经网络的精确训练,有显著改进。也就是说,预训练现在很少使用,它已经被其他更新的技术,如批量归一化(batch normalization)和深度残差学习(deep residual learning)所取代。它的底层技术对于解决一些新的问题(比如迁移学习(transfer learning))是有用的,它解决了可重用性(reusability)的问题(请参阅 8.3 节)。

③ AlexNet 是由 Hinton 领导的 SuperVision 团队设计的,该团队由 Alex Krizhevsky、Ilya Sutskever 和 Geoffrey E. Hinton 组成[103]。AlexNet 是基于深度卷积神经网络构建的,有 6000 万个参数和 65 万个神经元,由 5 个卷积层、最大池化层以及 3 个全局连接层组成。

④ 在第一个任务中,AlexNet 以 15% 的错误率赢得了比赛,而其他团队的错误率较高,超过 26%。

⑤ 有趣的是,Hinton 等人关于预训练的文章[79]的标题是关于"深度信念网",并没有提到"神经网络"这个术语,因为正如 Hinton 在文献[105]中描述的那样:"当时,有一种强烈的信念,即认为深度神经网络不好,它不可能(never)被训练,而 ICML(机器学习国际会议)不应该接受有关神经网络的论文。"

⑥ 只有一个解释变量的情况称为简单线性回归(simple linear regression),否则称为多元线性回归(multiple linear regression)。

$$h(x) = b + \theta_1 x_1 + \cdots + \theta_n x_n = b + \sum_{i=1}^{n} \theta_i x_i \qquad (5\text{-}1)$$

（1）$h$ 是模型（model），也叫假说（hypothesis），因为它是假设的将要发现（即学习到）的最好模型。

（2）$b$ 是偏差（bias）[①]，代表偏移（offset）。

（3）$\theta_1, \cdots, \theta_n$ 是模型的参数（parameters），也叫权重（weights），它们是相对于不同的解释变量 $x_1, \cdots, x_n$ 的。

### 5.1.2 符号

本书简单地做以下符号约定。

（1）常量（constant）用 Roman(straight)字体表示，例如，整数 1 和音符 C₄。

（2）模型变量（variable）用 Roman 字体表示，例如，输入变量 $x$ 和输出变量 $y$（可能是向量）。

（3）模型参数（parameter）用斜体表示，如偏置 $b$、权重参数 $\theta_1$、模型函数 $h$、解释变量数 $n$、变量 $x_i$ 的索引 $i$。

（4）用斜体和大写表示概率（probability）和概率分布（probability distribution），如概率 $P(\text{note}=\text{A}_4)$ 表示音符变量的值为 A₄，概率分布 $P(\text{note})$ 表示所有可能音符（结果）的概率分布。

### 5.1.3 模型训练

训练线性回归模型的目的是找出最适合的针对实际训练数据/示例的每个权重 $\theta_i$ 和偏差 $b$ 的值，即各种值对 $(x, y)$。换句话说，要根据某些度量值（成本（cost）），找到相应的参数和偏差值，使得对于所有的 $x$ 值，$h(x)$ 尽可能地接近于（as close as possible）$y$[②]。在所有样本中，这个度量值表示 $h(x)$（即预测值，也记为 $\hat{y}$）和 $y$（即实际的真实值）之间的差异（distance）。

成本，又称损失（loss），记为 $J_\theta(h)$[③]，是可以度量的。例如，用均方误差（MSE）度量平均平方差，如式(5-2)所示，其中，$m$ 是样本的数量，$(x^{(i)}, y^{(i)})$ 是第 $i$ 个样本对。

$$J_\theta(h) = 1/m \sum_{i=1}^{m} (y^{(i)} - h(x^{(i)}))^2 = 1/m \sum_{i=1}^{m} (y^{(i)} - \hat{y}^{(i)})^2 \qquad (5\text{-}2)$$

图 5-2 是简单的线性回归的一个例子，它只有一个解释变量 $x$。训练数据用蓝色实点表示。一旦模型被训练好，参数值被调节，就可以用蓝色实线拟合最合适的样本。然后将该模型用于预测（prediction）。例如，通过计算 $h(x)$（绿色），可以很好地估计出在给定

① 也可记为 $\theta_0$，参见 5.1.5 节。

② 实际上，比线性回归更复杂的神经网络（非线性模型），将在 5.5 节中介绍。这是出于"对训练数据的完美拟合不一定是最好的拟合"这一假设，因为这种情况下可能带来低泛化（generalization）的问题，即预测不可见数据（yet unseen data）的能力较低。这个问题叫作过拟合（overfitting），它将在 5.5.9 节介绍。

③ 或者 $J(\theta)$、$J_\theta$ 或 $J\theta$。

值 $x$ 下，对应于实际值 $y$ 的估计值 $\hat{y}$。

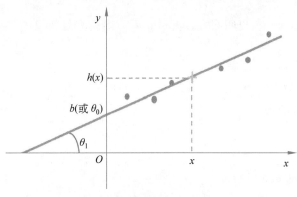

图 5-2　简单的线性回归示例

### 5.1.4　梯度下降训练算法

使用简单的梯度下降（gradient descent）法来训练线性回归模型的基本算法，是非常简单的[1]。

（1）将每个参数 $\theta_i$ 和偏差 $b$ 初始化为一个随机值或某个启发式值[2]。

（2）计算对于所有样本的模型的值 $h$[3]。

（3）计算成本（cost）$J_\theta(h)$，如式（5-2）所示。

（4）计算梯度（gradients）$\dfrac{\partial J_\theta(h)}{\partial \theta_i}$，即代价函数 $J_\theta(h)$ 对每个 $\theta_i$ 和偏差 $b$ 的偏导数（partial derivatives）。

（5）按更新规则，同时更新（update simultaneously）[4]所有参数 $\theta_i$ 和偏差，如式（5-3）所示[5]，其中，$\alpha$ 为学习率（learning rate）。

$$\theta_i := \theta_i - \alpha \frac{\partial J_\theta(h)}{\partial \theta_i} \tag{5-3}$$

如图 5-3 所示，为了降低损失函数 $J_\theta(h)$，进行梯度反向更新。

（6）迭代（iterate）执行，直到错误达到最小值（minimum）[6]，或者达到一定次数的迭

---

①　详情见文献[141]。

②　预训练带来了显著的进步，因为它通过使用实际训练数据，通过对连续层[46]进行顺序训练，改善了参数的初始化情况。

③　计算所有数据例的代价是最好的方法，但也需要很高的计算成本。有许多启发式的选择来最小化计算成本，例如，随机梯度下降 SGD（stochastic gradient descent，其中的数据例是随机选择的）和小批量梯度下降（minibatch gradient descent，其中一个数据例的子集是随机选择的）。更多解释可参见文献[62]5.9 节和 8.1.3 节。

④　同步更新是算法正确运行的必要条件。

⑤　更新规则也可以记为 $\theta := \theta - \alpha \nabla_\theta J_\theta(h)$，其中，$\nabla_\theta J_\theta(h)$ 是梯度 $\dfrac{\partial J_\theta(h)}{\partial \theta_i}$ 的向量。

⑥　如果成本函数是凸函数（convex），对于线性回归的情况，则只有一个全局最小值（global minimum），因此能找到最优的模型（译者注：即能找到全局最优）。

代后终止。

### 5.1.5 从模型到体系架构

图 5-4 中是作为神经网络前身的线性回归模型的图形表示,所表示的体系架构(**architecture**)实际上是该模型的计算表示[①]。

加权和被表示为一个计算单元(**computational unit**)[②],即图 5-4 中带有 $\sum$ 的方框,它从画成圆的 $x_i$ 结点获取输入。

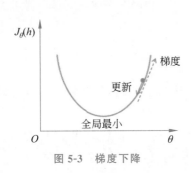

图 5-3 梯度下降

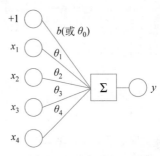

图 5-4 线性回归的架构模型

在图中的示例中有四个输入型解释变量:$x_1$、$x_2$、$x_3$ 和 $x_4$。注意,通常情况下,将偏差 $b$ 视为权重的一种特殊情况(因此记为 $\theta_0$),它也有一个相应的输入结点(称为偏差结点(**bias node**)),这是隐式的(**implicit**)[③],表示为一个常数值(记作 +1)。这实际上相当于考虑一个隐含的附加解释变量 $x_0$,其值为常数值 +1(译者注:其权重为偏差 $b$),如式(5-4)所示,该公式是最初定义的线性回归公式(5-1)中的一个变形:

$$h(x) = \theta_0 + \theta_1 x_1 + \cdots + \theta_n x_n = \sum_{i=1}^{n} \theta_i x_i \tag{5-4}$$

### 5.1.6 从模型到线性代数表示

初始线性回归方程式(5-1)中引入式(5-5)的线性代数符号后变得更紧凑。

$$h(x) = b + \theta x \tag{5-5}$$

(1) $b$ 和 $h(x)$ 是标量。

(2) $\boldsymbol{\theta}$ 是一个由一行 $n$ 个元素 $[\theta_1, \theta_2, \cdots, \theta_n]$ 组成的行向量[④]。

---

① 在这本书中,主要使用体系架构(architecture)这个术语,因为我们关注的是实现和计算给定模型的方法以及体系架构和表示之间的关系。

② 我们将结点(node)这个术语用于神经网络的任何组成部分,无论是一个接口(interface)(例如,一个输入结点)还是一个计算单元(computational unit)(例如,一个加权和或一个函数)。我们只在计算结点的情况下使用单元(unit)这个术语。神经元(neuron)这个词也经常用来代替单元(unit),以强调这是来自生物神经网络的灵感。

③ 然而,稍后将在 5.5 节中解释,偏置结点很少出现在非玩具神经网络的插图中。

④ 这是一个只有一行的矩阵,即它是一个维数为 $1 \times n$ 的矩阵。

（3）$x$ 是一个由一列 $n$ 个元素 $\begin{bmatrix} x_1 \\ x_2 \\ \vdots \\ x_n \end{bmatrix}$ 组成的列向量[①]。

### 5.1.7 从简单模型到多元模型

当存在多个待预测的变量 $y_1, \cdots, y_p$ 时，线性回归可泛化为 **多元线性回归**（multivariate linear regression），如图 5-5 所示，有三个预测变量 $y_1, y_2, y_3$，每个子网用不同的颜色表示。

对应的线性代数方程为式(5-6)，其中：

$$h(\boldsymbol{x}) = \boldsymbol{b} + \boldsymbol{w}_x \tag{5-6}$$

（1）$\boldsymbol{b}$：偏置向量，是维度为 $p \times 1$ 的列向量，其中，$b_j$ 表示偏置输入结点与第 $j$ 个输出结点对应的第 $j$ 个求和运算的关联权重。

（2）$\boldsymbol{W}$：权重矩阵，是维数为 $p \times n$ 的矩阵，有 $p$ 行 $n$ 列，其中，$W_{i,j}$ 代表第 $j$ 个输入结点与第 $i$ 个输出结点对应的第 $i$ 个求和运算对应的权重。

（3）$n$：输入结点数（不考虑偏置结点）。

（4）$p$：输出结点的数量。

对于如图 5-5 所示的架构，$n=4$（指 $\boldsymbol{W}$ 的输入结点数和列数），$p=3$（指 $\boldsymbol{W}$ 的输出结点数和行数）。对应的 $\boldsymbol{b}$ 和 $\boldsymbol{W}$ 如式(5-7)和式(5-8)[②]以及图 5-6 所示[③]。

$$\boldsymbol{b} = \begin{bmatrix} b_1 \\ b_2 \\ b_3 \end{bmatrix} \tag{5-7}$$

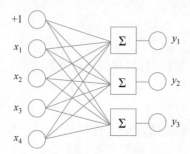

图 5-5　多元线性回归的体系架构

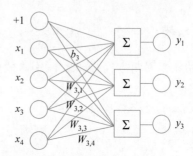

图 5-6　显示与第三层级输出的连接对应的偏置和权重的多元线性回归的体系架构

---

① 这是一个只有一列的矩阵，即，它是一个维数为 $n \times 1$ 的矩阵。

② 实际上，$\boldsymbol{b}$ 和 $\boldsymbol{W}$ 是 $b$ 和 $\boldsymbol{\theta}$ 从单变量线性回归情况（见 5.1.6 节）到多行多变量线性回归情况的推广，每一行对应一个输出结点。

③ 通常只显示到一个输出结点的连接点，以保持其可读性。

$$W = \begin{bmatrix} W_{1,1} & W_{1,2} & W_{1,3} & W_{1,4} \\ W_{2,1} & W_{2,2} & W_{2,3} & W_{2,4} \\ W_{3,1} & W_{3,2} & W_{3,3} & W_{3,4} \end{bmatrix} \tag{5-8}$$

### 5.1.8　激活函数

在图 5-7 中,对每个加权求和单元应用了激活函数(activation function,AF)。允许使用任意的非线性函数(nonlinear functions)来作为这种激活函数。

(1) 从工程(engineering)的角度来看,需要一个非线性函数来克服单层感知机的线性可分性限制(见 5.5 节)。

(2) 从生物灵感(biological inspiration)的角度来看,非线性函数可以通过传入信号(通过树突)来捕捉神经元激活的阈值(threshold)效应,并决定是否沿着输出信号(轴突)来输出信号。

(3) 从统计学(statistical)的角度看,当激活函数为 sigmoid 函数时,模型为 logistic 回归(logistic regression)模型,它对某一类或某一事件的概率进行建模,并进行二值分类[①]。

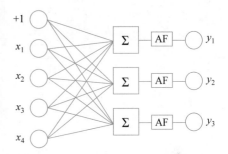

图 5-7　带有激活函数的多元线性回归的系统架构模型

从历史上看,logistic 回归(logistic regression)模型的激活函数中,sigmoid 函数是最常见的。sigmoid 函数(通常写成 $\sigma$)定义在式(5-9)中,其图形如图 5-8 所示。在 5.5.3 节中将对激活函数做进一步的分析。

图 5-8　sigmoid 函数

---

① 对于每个输出结点/变量。更多细节请参见 5.5.3 节。

另一个可选用的激活函数是类似于 sigmoid 的通常被称为 tanh() 的双曲正切函数，其值域范围为[−1，+1]（而 sigmoid 的值域范围为[0，1]）。tanh() 的定义如式(5-10)所示，函数图像如图 5-9 所示。

图 5-9  tanh() 函数

如今，ReLU 激活函数因其简单和高效而被广泛使用。ReLU 表示线性整流单元（**rectified linear unit**），其定义见式(5-11)，图像如图 5-10 所示。请注意，通常使用 $z$ 作为激活函数的变量名，因为 $x$ 通常用于输入变量。

$$\text{sigmoid}(z) = \sigma(z) = \frac{1}{1+\text{e}^{-z}} \tag{5-9}$$

$$\tanh(z) = \frac{\text{e}^z - \text{e}^{-z}}{\text{e}^z + \text{e}^{-z}} \tag{5-10}$$

$$\text{ReLU}(z) = \max(0, z) \tag{5-11}$$

图 5-10  ReLU 函数

## 5.2 基本组件

如图 5-7 所示的带有激活函数的多元线性回归的体系架构,是一个基于神经网络和深度学习框架的基本组件(basic building block)的一个实例(它具有 4 个输入结点和 3 个输出结点)。虽然它的图形简单,但这个基本组件确实是一个工作中的神经网络架构组件。它有两层[①]:

(1) 图中左侧为输入层(input layer),由输入结点(input nodes)$x_i$ 和偏置结点(bias node)组成。偏置结点是一个隐式的(implicit)特定输入结点,常值为 1,因此它通常记为 +1。

(2) 图右侧为输出层(output layer),由输出结点 $y_j$ 组成。

训练这样一个基本模块,本质上与训练一个线性回归模型是相同的(它已经在 5.1.3 节中描述了)。

### 5.2.1 前馈计算

经过训练后,我们可以使用这个基于基本组件的神经网络进行预测。因此,只需对网络进行前馈(feedforward),即向网络"馈进"输入数据并计算对应的输出值,如式(5-12)所示。

$$\hat{y} = h(x) = \mathrm{AF}(b + Wx) \tag{5-12}$$

对于如图 5-5 所示的体系架构,用于预测的前馈计算方法如式(5-13)所示,其中,$h_j(x)$(即 $\hat{y}_j$)为第 $j$ 个变量 $y_j$ 的预测值。

$$
\hat{y} = h(x) = h\begin{bmatrix} x_1 \\ x_2 \\ x_3 \\ x_4 \end{bmatrix} = \mathrm{AF}(b + Wx)
$$

$$
= \mathrm{AF}\left( \begin{bmatrix} b_1 \\ b_2 \\ b_3 \end{bmatrix} + \begin{bmatrix} W_{1,1} & W_{1,2} & W_{1,3} & W_{1,4} \\ W_{2,1} & W_{2,2} & W_{2,3} & W_{2,4} \\ W_{3,1} & W_{3,2} & W_{3,3} & W_{3,4} \end{bmatrix} \times \begin{bmatrix} x_1 \\ x_2 \\ x_3 \\ x_4 \end{bmatrix} \right)
$$

$$
= \mathrm{AF}\left( \begin{bmatrix} b_1 \\ b_2 \\ b_3 \end{bmatrix} + \begin{bmatrix} W_{1,1} & x_1 + W_{1,2} & x_2 + W_{1,3} & x_3 + W_{1,4} & x_4 \\ W_{2,1} & x_1 + W_{2,2} & x_2 + W_{2,3} & x_3 + W_{2,4} & x_4 \\ W_{3,1} & x_1 + W_{3,2} & x_2 + W_{3,3} & x_3 + W_{3,4} & x_4 \end{bmatrix} \right)
$$

---

① 正如将在 5.5.2 节中看到的,虽然它将被视为一个单层神经网络体系架构,但由于其没有隐藏层,因此它仍然受到感知机对线性可分性的限制。

$$
= \mathrm{AF} \left[ \begin{bmatrix} b_1 + W_{1,1} & x_1 + W_{1,2} & x_2 + W_{1,3} & x_3 + W_{1,4} & x_4 \\ b_2 + W_{2,1} & x_1 + W_{2,2} & x_2 + W_{2,3} & x_3 + W_{2,4} & x_4 \\ b_3 + W_{3,1} & x_1 + W_{3,2} & x_2 + W_{3,3} & x_3 + W_{3,4} & x_4 \end{bmatrix} \right]
$$

$$(5\text{-}13)$$

$$
= \begin{bmatrix} h_1(x) \\ h_2(x) \\ h_3(x) \end{bmatrix} = \begin{bmatrix} \hat{y}_1 \\ \hat{y}_2 \\ \hat{y}_3 \end{bmatrix}
$$

### 5.2.2 同时计算多个输入数据

同时进行前馈的几组输入,很容易通过矩阵乘法表示为一个矩阵。将式(5-12)中的单向量 $x$ 用向量矩阵(通常记为 $X$)代替,可得到式(5-14)。

$X$ 矩阵的连续列对应于不同的输入。我们用一个上标记号 $X^{(k)}$ 来表示第 $k$ 组输入(即 $X$ 矩阵的第 $k$ 列),以避免其与下标符号 $x_i$(它表示第 $i$ 个输入变量)混淆。因此,$X_i^{(k)}$ 表示第 $k$ 组输入的第 $i$ 个输入值。几组输入的前馈计算如式(5-15)所示,输出预测值 $h(X^{(k)})$ 是结果输出矩阵的连续列。

$$
h(X) = \mathrm{AF}(b + WX) \tag{5-14}
$$

$$
h(X) = h \begin{bmatrix} X_1^{(1)} & X_1^{(2)} & \cdots & X_1^{(m)} \\ X_2^{(1)} & X_2^{(2)} & \cdots & X_2^{(m)} \\ X_3^{(1)} & X_3^{(2)} & \cdots & X_3^{(m)} \\ X_4^{(1)} & X_4^{(2)} & \cdots & X_4^{(m)} \end{bmatrix} = \mathrm{AF}(b + WX)
$$

$$
= \mathrm{AF} \left[ \begin{bmatrix} b_1 \\ b_2 \\ b_3 \end{bmatrix} + \begin{bmatrix} W_{1,1} & W_{1,2} & W_{1,3} & W_{1,4} \\ W_{2,1} & W_{2,2} & W_{2,3} & W_{2,4} \\ W_{3,1} & W_{3,2} & W_{3,3} & W_{3,4} \end{bmatrix} \times \begin{bmatrix} X_1^{(1)} & X_1^{(2)} & \cdots & X_1^{(m)} \\ X_2^{(1)} & X_2^{(2)} & \cdots & X_2^{(m)} \\ X_3^{(1)} & X_3^{(2)} & \cdots & X_3^{(m)} \\ X_4^{(1)} & X_4^{(2)} & \cdots & X_4^{(m)} \end{bmatrix} \right]
$$

$$
= \begin{bmatrix} h_1(X^{(1)}) & h_1(X^{(2)}) & \cdots & h_1(X^{(m)}) \\ h_2(X^{(1)}) & h_2(X^{(2)}) & \cdots & h_2(X^{(m)}) \\ h_3(X^{(1)}) & h_3(X^{(2)}) & \cdots & h_3(X^{(m)}) \end{bmatrix} = \begin{bmatrix} h(X^{(1)}) h(X^{(2)}) \cdots h(X^{(m)}) \end{bmatrix}
$$

$$(5\text{-}15)$$

请注意,正在进行的主要计算[①]是矩阵的乘积,通过使用已有的线性代数向量化库以及图形处理单元(GPU)等专门的软硬件,可以使计算更高效。

## 5.3 机器学习

### 5.3.1 定义

现在,结合线性回归模型(在 5.1.1 节讲述)以及 5.2 节中介绍的基本构件体系架构,

---

① 除了使用 AF 激活函数的计算。在使用 ReLU 激活函数的情况下,这是很快的。

来稍微回顾一下训练模型的意义，从而思考机器学习的实际意义。从 Mitchell 在文献[131]中给出的关于机器学习简明扼要的定义出发："对一个计算机程序来说，如果任务 T 的性能(用 P 度量)能够随着经验 E 的提高而提高，那么被认为计算机是从经验 E 中学习了关于某类任务 T 的性能度量 P。"

首先，请注意 performance 这个词实际上包含不同的含义，特别是考虑到这本书的计算机音乐背景。

(1) 动作执行(**execution**，表演动作)，尤指艺术行为(如音乐家演奏一段音乐)。

(2) 行为度量(**measure**，评价标准)，特别是计算机系统执行任务的效率(**efficiency**)，它是根据所用时间和所需存储①来度量的。

(3) 衡量执行任务准确性(**accuracy**)的指标，即计算机以最小误差进行预测或分类的能力。

为了尽量减少歧义，将在本书的其余部分使用以下术语。

(1) 表演(**performance**)，指音乐家的演奏。

(2) 效率(**efficiency**)，指衡量计算能力的度量标准。

(3) 准确性(**accuracy**)，指对预测或分类质量的一种度量标准②。

因此，可以重新给机器学习下个定义："对于一个计算机程序，如果它针对任务 T(用 A 度量性能)的准确性能随着经验 E 的提高而提高，那么它被认为是从经验 E 中学习到了关于某类任务 T 的性能准确性度量 A。"

### 5.3.2　机器学习分类

根据样例所传达经验的性质，我们将机器学习分为以下三个主要类别。

(1) 监督学习(**supervised learning**)：此时数据集是固定的，每个样本都有一个正确的(预期的)答案③，总的目标是预测新样本的预测值(**predict answers**)。基于这种类型的学习有回归(预测)、分类和翻译。

(2) 无监督学习(**unsupervised learning**)：数据集是固定的，总的目标是信息抽取(**extracting information**)。基于这种类型的学习有特征提取、数据压缩(均由自动编码器 **autoencoders** 执行，将在 5.6 节介绍)、概率分布学习(由 RBM 执行，将在 5.7 节介绍)、序列建模(由递归神经网络执行，将在 5.8 节介绍)、聚类和异常检测。

(3) 强化学习(**reinforcement learning**)④：经验是通过 agent 在一个环境(**environment**)中的连续行动而增加(**incremental**)的，一些反馈(奖励(**reward**))则提供了

---

①　对于相应的算法来说，它具有相应的性能分析、时间复杂度和空间复杂度等度量。

②　事实上，对于数据有偏(skewed)类别的分类任务而言，准确性可能不是一个恰当的度量指标，例如，在检测罕见疾病的情况下，一个类别在数据中的代表性比其他类别多得多。因此，使用了混淆矩阵和精度(precision)和召回率(recall)等额外指标，以及 F-score 等可能的组合，详见文献[62]11.1 节。在本书中不会讨论这些问题，因为本书主要关注的是内容生成，而不是模式识别(分类)。

③　在分类(classification)任务中，它通常被命名为标签(label)，在预测(prediction)/回归(regression)任务中，它被命名为目标(target)。

④　将在 5.12 节中介绍。

关于行动价值（value）的信息，总的目标是学习一个接近最优的策略（policy），即能使得累计回报（收益（gain））最大化的一组行动。例如，游戏和机器人导航。

### 5.3.3 组成

Domingos 在文献[38]中有关机器学习的引言中，通过如下三个组成部分来描述机器学习算法。

（1）表示（representation）：表示模型的方式，已经在前述实例中介绍过神经网络，在下面的章节部分还将进一步展开介绍。

（2）评估（evaluation）：通过损失函数（cost function）来评估和比较模型的方法，将在5.5.4 节进行分析。

（3）优化（optimization）：在多种模型中，识别最佳模型的方法。

### 5.3.4 优化

寻找能使参数模型中损失函数最小化的值，是一个优化（optimization）问题。梯度下降是最简单的优化算法之一，在 5.1.4 节中已经介绍过了。

还有各种复杂的优化算法，如随机梯度下降法（SGD）、Nesterov 加速梯度法（NAG）、Adagrad、BFGS 等（详见文献[62]第 9 章）。

## 5.4 体系架构

从本节开始，将在以下四部分描述用于音乐生成（以及其他目的）的主要的深度学习体系架构类型（types of deep learning architectures）：

（1）前馈神经网络。

（2）自动编码器。

（3）受限玻尔兹曼机（RBM）。

（4）递归神经网络（RNN）。

还将介绍可以应用的架构模式（architectural patterns，见 5.13.1 节）：

（1）卷积。

（2）调控。

（3）对抗式。

## 5.5 多层神经网络

多层神经网络（multilayer neural network），又称前馈神经网络（feedforward neural network），是具有连续多层的基础构件集合。

（1）第一层（first layer，也叫输入层（input layer）），由输入结点组成。

（2）最后一层（last layer，也叫输出层（output layer）），由输出结点组成。

（3）输入层与输出层之间的任何一层，被称为隐藏层（hidden layer）。

具有两个隐藏层的多层神经网络示例如图 5-11 所示。

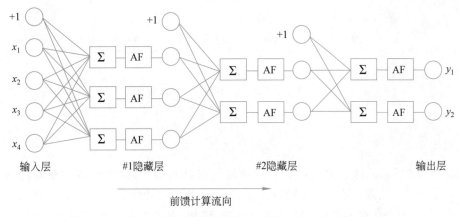

图 5-11 前馈神经网络示例

通过隐藏层和非线性激活函数的结合，使得神经网络成为一个通用的逼近器（**universal approximator**），它能够克服线性可分（**linear separability**）的限制[①]。

## 5.5.1 抽象表示法

请注意，为了简化，在神经网络架构的实际系统说明中，很少标注偏置结点。为了达到类似的目的，求和神经元和激活函数神经元通常也会被省略（译者注，图 5-11 详细标注出了上述内容，可与图 5-12 对比一下），从而形成一个更抽象的视图，如图 5-12 所示。

图 5-12 （简要的）前馈神经网络示例

我们可以进一步抽象每一层，即将每一层（隐藏其结点[②]）表示为一个长椭圆形，如图 5-13 所示。

---

① 一般的逼近定理[85]指出，当给定适当的参数（权值）时，具有有限个神经元的单个隐藏层的前馈网络可以逼近多种有趣的函数。然而，这并不能保证神经网络能够学习它们！

② 它可以用矩形表示，如图 5-14 所示，也可以用圆表示，尤其是在递归神经网络的情况下。

图 5-13 （抽象化的）前馈神经网络示例

### 5.5.2 深度

如图 5-13 所示的体系架构称为三层神经网络体系架构，这表明该体系架构的深度（depth）为三层。注意：尽管输入层、输出层和两个隐藏层相加为 4 而不是 3，但是层的数量（深度）实际上是 3 而不是 4。这是因为，按照惯例，在计算多层神经网络的层数时，只考虑具有权重（和神经元）的层，而输入层只是作为一个输入接口，没有任何权重或计算，所以不把输入层计算在内。

在本书中，将使用上标表示法[①]来表示神经网络结构的层数。例如，图 5-13 中的体系架构可以表示为"Feedforward[3]"。

起初，神经网络结构的深度很浅。作为现代神经网络的鼻祖，最初的感知器[165]只有一个输入层和一个输出层且没有任何隐藏层，也就是说，它是一个单层的神经网络。到 20 世纪 80 年代，传统的神经网络大多是有二层或三层的结构。

对于现代深层网络来说，其深度确实可以非常大，应该被称为深层（甚至非常深层）的网络。如图 5-14 所示，是两个最近的案例。

（1）具有 27 层的 GoogLeNet 体系架构[181]。

（2）具有 34 层（最多 152 层）的 ResNet 体系架构[②][73]。

注意，神经网络的深度确实很重要。最近的一个定理[43]指出，在 $IR^d$ 空间上有一个简单的可以用三层（任何两层网络都不行）的神经网络来表示的径向函数[③]，除非其宽度在维数 d 上呈指数表示（才可能用一种两层网络将其逼近到一个恒定精度）。直观地说，这说明减少深度（移除一个层）意味着指数级地增加左侧层的宽度（神经元数）。在这个问题上，感兴趣的读者还可以到文献[4]和[192]中看看相应的分析。

注意，如图 5-14 所示的两个网络的计算流是垂直的（GoogLeNet 是向上的，而 ResNet 是向下的）。这些不同于我们到目前为止所介绍过和使用过的计算流程的约定（即从左到右的水平方向）。然而，文献中没有关于计算流的符号的规定。在 5.8 节介绍的递归神经网络的特定情况下，常见的计算流的方向是垂直向上的。

---

① 6.1 节将介绍一组紧凑的符号，用来表示体系架构的维度或表征。

② 文献[73]介绍了针对深层网络的残差学习（residual learning）技术，在层次间重新输入并估计残差函数 $h(x)-x$。

③ 径向函数（radial function）在每个点上的值，仅取决于该点和原点之间的距离。更准确地说，当且仅当它在所有旋转下保持不变，同时保持原点不变时，它是径向的。

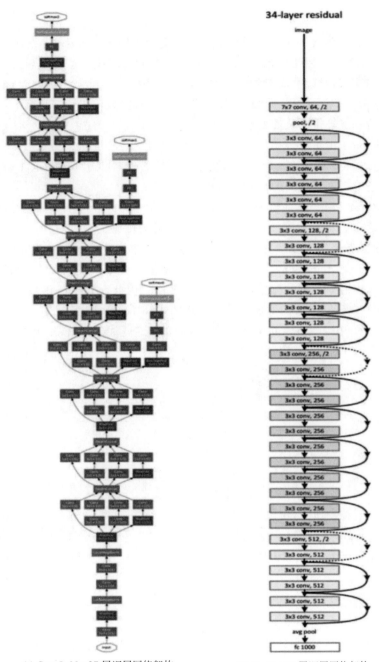

(a) GoogLeNet 27 层深层网络架构  (b) ResNet 34 层深层网络架构

图 5-14 两个案例

（经作者许可，左右两图分别转载自文献［181］和［73］）

### 5.5.3 输出激活函数

5.2 节中已经看到,在现代神经网络中,在每个隐层的输出端引入的非线性激活函数(AF)通常是 ReLU 函数。但神经网络的输出层具有特殊的状态。基本上来说,输出层有如下三种可能的激活功能(即对应下面提到的三种输出激活函数(output activation function))[①]。

(1) identity:用于预测(回归)任务。它有连续的实数输出值。因此,我们不需要也不希望在最后一层进行非线性变换。

(2) sigmoid:用于二分类任务,如 logistic 回归[②]。sigmoid 函数(通常写为 $\sigma$)已在公式(5-9)中定义,函数如图 5-8 所示。注意它的特定形状提供了一种在值 0 和 1 表示的两个选项之间进行二进制决策的"分类"效果。

(3) softmax:对于具有两个以上类但只有一个分类标签可供选择的分类任务来说,它是最常用的方法[③](如通常使用独热编码,请参阅 4.11 节)。

softmax 函数实际上表示一个非连续的、具有 $n$ 个可能值的输出变量上的一个概率分布(probability distribution)。换句话说,在知道输入变量 $x$ 的情况下,该函数能够得出每个可能的输出值 $v$ 出现的概率,即 $P(y=v \mid x)$。因此,softmax 函数确保了每个可能值的概率之总和等于 1。softmax 函数定义式如式(5-16)所示,其使用示例如式(5-17)所示。请注意,像应用于 sigmoid 函数一样,这时的 $\sigma$ 符号指 softmax 函数,因为 softmax 实际上是 sigmoid 对多值情况的一种推广,它是一个变参函数,即接受可变数量参数的函数。

$$\sigma(z)_i = \frac{e^{z_i}}{\sum\limits_{i=1}^{n} e^{z_i}} \tag{5-16}$$

$$\sigma \begin{bmatrix} 1.2 \\ 0.9 \\ 0.4 \end{bmatrix} = \begin{bmatrix} 0.46 \\ 0.34 \\ 0.20 \end{bmatrix} \tag{5-17}$$

对于分类或预测任务,可以简单地选择概率最高的值(即通过一个具有最高值的独热向量的指标 argmax 函数)。但是,softmax 函数产生的分布也可用作数据采样(sampling)的基础,以便增加生成结果的不确定性,从而产生内容的可变性(这将在 6.6 节中详细说明)。

### 5.5.4 代价函数

成本(损失)函数的选择与输出激活函数和目标 $y$(真值)编码的选择是相关的。表 5-1[④]

---

① 输出层激活函数的英文。

② 有关 logistic 回归的详细信息,请参见文献[62]第 137 页或文献[72]4.4 节。因此,sigmoid 函数也被称为 logistic 函数(logistic function)。

③ 一个常见的例子是通过神经网络体系架构估计下一个音符可能出现的概率,可将其建模为可能音符集中单个音符标签的一个分类任务。

④ 灵感来自 Ronaghan 在文献[164]中简明的教学演示文档。

总结了针对此问题的主要情况。

表 5-1　输出激活函数与成本(损失)函数的关系

| 任务 | 输出类型($\hat{y}$) | 目标编码($y$) | 输出激活函数 | 成本(损失) |
|---|---|---|---|---|
| 回归 | 实值 | IR | identity(线性) | 均方误差 |
| 分类 | 二进制 | $\{0，1\}$ | sigmoid | 二分类交叉熵 |
| 分类 | 多类单标签 | 独热 | softmax | 分类交叉熵 |
| 分类 | 多类多标签 | 多热 | sigmoid | 二分类交叉熵 |
| 多分类 | 多级多类单标签 | 多级独热 | sigmoid | 二分类交叉熵 |
| | | | multi softmax | 多级分类交叉熵 |

交叉熵函数测量两个概率分布之间的差异,在我们的分类任务例子中,它是目标(真值)分布($y$)和预测分布($\hat{y}$)之间的差异。注意,有以下两种类型的交叉熵代价函数。

(1) 二分类交叉熵:当分类为二值(布尔值)时。

(2) 多分类交叉熵:当分类是多类且有一个单标签被选中时。

在具有多个标签分类的情况下,二分类交叉熵必须与 sigmoid 函数结合(因为在这种情况下,我们希望能够按类别独立地比较这些分类[1]),然后将每一类的损失相加求和。

在同时存在多分类(多级多分类单标签)的情况下,每个分类都独立于其他分类,因此有两种方法:第一种方法是每个元素分别使用 sigmoid 激活函数和二分类交叉熵损失函数,然后计算总的损失和;第二种方法是每一类独立地(**independently**)分别使用 softmax 激活函数和多分类交叉熵损失函数,然后计算总的损失和。

### 5.5.5　解释

从图 5-15 中实值和二进制值开始,下面举例说明这些微妙但重要的差异。其中还包括对结果的基本解释[2]。

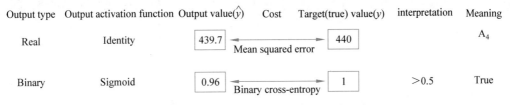

图 5-15　关于实数值和二进制值的损失函数及解释

如图 5-16 所示,多分类单标签(**multiclass single label**)类型的一个例子是对单音旋律的一组可能音符进行分类,因此只有一种音符(即单标签)可能会被选中。例如,6.5 节中

---

① 在多标签的情况下,每个类的概率与其他类的概率无关——其概率和大于 1。

② 这种解释实际上是音乐内容生成策略(**strategy**)的一部分,将在第 6 章中进行探讨。如 6.6 节所述的可使用从概率分布中进行的抽样,以确保内容生成的多样性。

的 Blues$_C$ 系统。

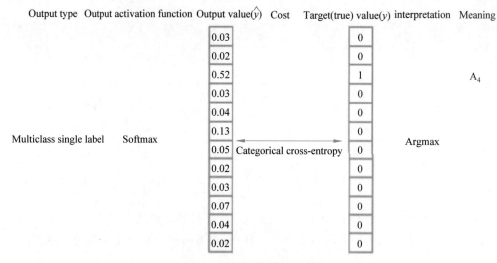

图 5-16  多分类单标签的损失函数和解释

如图 5-17 所示,多分类多标签(multiclass multi label)类型的一个例子是对单声复调旋律的一组可能音符进行分类,因此,有可能一些可能的音符被选中(即几个标签)。例如,6.9.3 节中的双向 LSTM 系统。

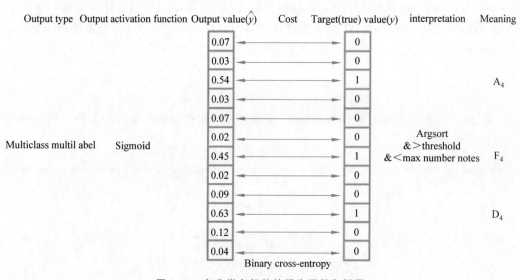

图 5-17  多分类多标签的损失函数和解释

如图 5-18 所示,多级多分类单标签(multi multiclass single label)类型的例子是对多声道单音旋律的一组可能音符进行多重分类,因此,每个声音只能有一个可能的音符被选择。例如,6.5 节中的 Blues$_{MC}$ 系统。

另一个多级多分类单标签(multi multiclass single label)类型的例子,是对单音旋律一组音符时值单位内(在基于钢琴卷的表示中)的一组可能音符进行多分类,因此每个步长

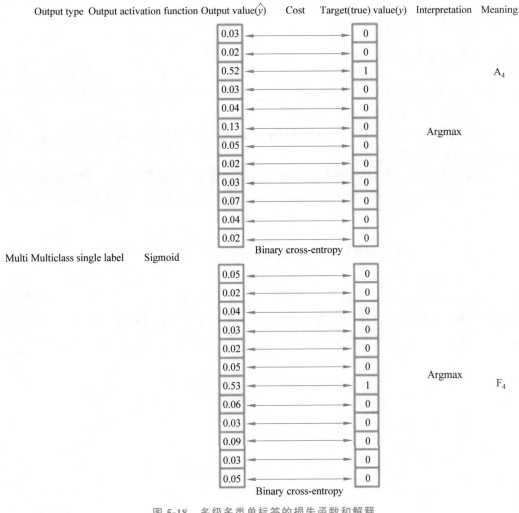

图 5-18  多级多类单标签的损失函数和解释

只能选择一个音符。例如,6.4.1 节中的 DeepHear$_M$ 系统。

使用二级多分类单标签(multi$^2$ multiclass single label)类型的一个例子,是对一组多声部单音旋律的小节(时间)时值单位的一组可能的音符进行二级多重分类。例如,6.2.2 节中的 MiniBach 系统。

所使用的三种主要解释[1]是:

(1)(为了选出最有可能的音符)在独热多类单标签的情况下,使用 argmax 作为具有最大值的输出向量的索引。

(2)(为了通过可能性概率选出一个音符)在独热多分类单标签的情况下,从由输出向量表示的概率中进行采样(sampling)。

(3)(为了在一个概率阈值中选择最可能的音符并且在同步音符的最大数字下)在多

---

① 在第 6 章要分析的各种系统中。

热多类多标签的情况下,按某个阈值进行过滤,使用 argsort[①](它是一种根据输出向量的递减值进行排序的索引)。

### 5.5.6 熵与交叉熵

均方差(MSE)已在 5.1.3 节式(5-2)中定义了。尽管当时没有详细介绍信息论,但现在要引入交叉熵的概念及公式[②]。

信息论的基础是高概率(预期的)事件的信息内容含量较低,而低概率(即意外的)事件的信息内容含量较高。

下面以基于神经网络体系架构来估算一个旋律的下一个音符为例介绍相关概念。假设当前输出音符为 B 且其概率为 $P(\text{note}=B)$。接着,在式(5-18)中引入该事件的自信息(self-information,用 I 表示)。

$$I(\text{note}=B) = \log \frac{1}{P(\text{note}=B)} = -\log P(\text{note}=B) \tag{5-18}$$

请记住,概率值是在[0,1]区间的。如果观察一下图 5-19 中的负对数函数 $-\log$,可以看到对于低概率值(即不太可能的结果)的函数取值很高,而对于一个等于 1 的概率值(即肯定要发生的结果),其函数取值几乎为空,这与上述介绍的目标是一致的。要注意的是,通过对数的使用,也可使独立事件的自信息相加,即 $I(P_1 P_2) = I(P_1) + I(P_2)$。

图 5-19　$-\log$ 负对数函数

下面考虑所有可能的输出音符 $\text{note}=\text{Note}_i$,每个输出都由 $P(\text{note}=\text{Note}_i)$ 作为相关音符的概率,$P(\text{note})$ 是所有可能结果的概率分布。这里的直觉是将所有可能结果的

---

① argsort 是一个 numpy 库的 Python 函数。
② 有一些灵感来自 Preiswerk 在文献[155]中的简介。

概率分布的熵(entropy,记为 $H$),定义为每个可能输出结果的自信息的总和,并由输出结果的概率加权。这就引出了公式(5-19)。

$$H(P) = \sum_{i=0}^{n} P(\text{note} = \text{Note}_i) I(\text{note} = \text{Note}_i)$$

$$= -\sum_{i=0}^{n} P(\text{note} = \text{Note}_i) \log P(\text{note} = \text{Note}_i) \tag{5-19}$$

注意,可以通过使用期望的概念来进一步重写这个定义[1],从而引出了公式(5-20)。

$$H(P) = E_{\text{note} \sim P}[I(\text{note})] = -E_{\text{note} \sim P}[\log P(\text{note})] \tag{5-20}$$

现在,引入公式(5-21)中 Kullback-Leibler 散度(通常缩写为 KL-散度,并记为 $D_{\text{KL}}$),它可用来度量[2]在同一个变量(音符)上两个独立的概率分布 $P$ 和 $Q$ 的差异。

$$D_{\text{KL}}(P \parallel Q) = E_{\text{note} \sim P}\left[\log \frac{P(\text{note})}{Q(\text{note})}\right]$$

$$= E_{\text{note} \sim P}[\log P(\text{note}) - \log Q(\text{note})]$$

$$= E_{\text{note} \sim P}[\log P(\text{note})] - E_{\text{note} \sim P}[\log Q(\text{note})] \tag{5-21}$$

$D_{\text{KL}}$ 可以改写为式(5-22)[3],其中,$H(P, Q)$ 为分类交叉熵(categorical cross-entropy),它在式(5-23)中被定义。

$$D_{\text{KL}}(P \parallel Q) = -H(P) + H(P, Q) \tag{5-22}$$

$$H(P, Q) = -E_{\text{note} \sim P}[\log Q(\text{note})] \tag{5-23}$$

我们注意到,分类交叉熵与 KL-散度很像[4],但分类交叉熵不包含 $H(P)$ 项。但是相对于 $Q$,最小化 $D_{\text{KL}}(P \parallel Q)$ 或最小化 $H(P, Q)$ 是等价的,因为省略项 $H(P)$ 是相对于 $Q$ 的一个常数。

现在,请记住[5]神经网络的目标,是通过尽量减少真实 $y$ 值与预测值$\hat{y}$(它是对真实 $y$ 值概率分布的一个估计值)之间的差异,来预测$\hat{y}$的概率分布。这就引出公式(5-24)与公式(5-25)。

$$D_{\text{KL}}(y \parallel \hat{y}) = E_y[\log y - \log \hat{y}] = \sum_{i=0}^{n} y_i(\log y - \log \hat{y}) \tag{5-24}$$

$$H(y, \hat{y}) = -E_y[\log \hat{y}] = -\sum_{i=0}^{n} y_i \log \hat{y}_i \tag{5-25}$$

如上所述,最小化 $D_{\text{KL}}(y \parallel \hat{y})$ 或最小化 $H(y, \hat{y})$,相对于$\hat{y}$来说是等价的,因为省略项 $H(P)$ 是相对于$\hat{y}$的一个常数。

最后,推导二分类交叉熵(binary cross-entropy,记为 $H_B$)就容易了,因为它只有两种

---

① 关于概率分布 $P(x)$ 的函数 $f(x)$ 的期望值或预测值通常可记为 $E_{X \sim P}[f(x)]$,这是 $f$ 从 $P$ 中取 $x$ 时的平均值。即 $E_{X \sim P}[f(x)] = \sum_x P(x)f(x)$(这里考虑离散变量的情况,对应于在一组可能的音符内进行分类的情况)。

② 请注意,它不是一个真正的距离度量,因为它不是对称的。

③ 通过基于式(5-20)中的 $H(P)$ 定义。

④ 而且,像 KL-散度一样,它也不是对称的。

⑤ 详见 5.5.4 节。

可能的结果,从而引出式(5-26)。

$$H_B(y, \hat{y}) = -(y_0 \log \hat{y}_0 + y_1 \log \hat{y}_1) \tag{5-26}$$

由于 $y_1 = 1 - y_0$ 且 $\hat{y}_1 = 1 - \hat{y}_0$(因为两个结果的概率和为 1),最后可推导出公式(5-27)。

$$H_B(y, \hat{y}) = -(y \log \hat{y} + (1 - y) \log(1 - \hat{y})) \tag{5-27}$$

关于损失函数的更多具体细节与原理[①],可分别参见文献[62]6.2.1 节及本书 5.5 节。此外,文献[36]中介绍了交叉熵作为编码信息所需的比特数的信息论基础。

### 5.5.7　前馈传播

多层神经网络中的前馈传播,包括将输入数据[②]注入输入层,并通过其连续层传播计算结果,直到产生结果输出。其高效实现是得益于它包含一个连续向量矩阵积的流水线式计算(基于 AF 激活函数调用)。

从 $k-1$ 层到 $k$ 层的每个计算,是按公式(5-12)的推广[③]式(5-28)来进行处理的,其中,$b^{[k]}$ 和 $W^{[k]}$[④]分别是 $k-1$ 层与 $k$ 层之间的偏差和权重矩阵,$\mathrm{output}^{[0]}$ 为输入层,如图 5-20 所示。

$$\mathrm{output}^{[k]} = \mathrm{AF}(b^{[k]} + W^{[k]} \mathrm{output}^{[k-1]}) \tag{5-28}$$

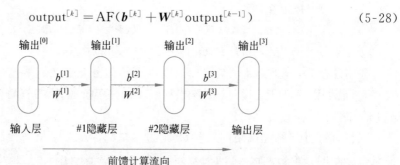

图 5-20　(抽象的)前馈神经网络流水线式计算示例

因此,多层神经网络通常也被称为前馈神经网络(**feedforward neural networks**)或多层感知机(**MultiLayer Perceptron,MLP**)[⑤]。

注意,神经网络是确定性(**deterministic**)的,这意味着相同的输入将始终(**always**)确定地产生相同(**same**)的输出。这是面对预测和分类目的的有效保证,但也可能成为生成新内容的限制因素。然而,这可以通过从结果概率分布中的抽样(**sampling**)来弥补(参见5.5.3 节和 6.6 节)。

---

① 这里没有解释最大似然估计(**maximum likelihood estimation**)的基本原理。
② 示例中的 $x$ 部分用于生成阶段和训练阶段。
③ 在 5.2.1 节中介绍了基于一层的前馈计算。
④ 我们使用带有方括号[k]的上标符号来表示第 $k$ 个层,为了避免混淆,用带圆括号(k)的上标符号来表示第 $k$ 个示例;下标符号 $i$ 表示第 $i$ 个输入变量。
⑤ 原始的感知机是一个没有隐藏层的神经网络,它只有一个输出结点,并以阶跃函数作为激活函数,因此它相当于我们架构的基本构建模块。

### 5.5.8　训练

对于训练阶段来说[①]，导数的计算变得比 5.1.4 节中提出的（没有隐藏层）基本构件稍微复杂一些。反向传播（Back Propagation，BP）是估计多层神经网络导数（梯度）的标准方法。它基于链式规则（chain rule）原理[166]，以估计每个权重对最终预测误差的贡献，即成本。详情参见文献[62]的第 6 章。

注意，在大多数情况下，多层神经网络的损失函数不是凸（convex）函数，这就意味着可能有多个局部最小值（multiple local minima）。梯度下降以及其他复杂的启发式优化方法并不能保证能达到全局最优。但在实践中，模型的巧妙配置特别是通过配置其超参数（hyper parameters）（见 5.5.11 节）和良好调优的启发式优化算法（如随机梯度下降法（SGD）），是可以给出好的解决方案的[②]。

### 5.5.9　过拟合

神经网络（更普遍地说是针对机器学习的算法）的一个基本问题是它们的泛化（generalization）能力，即它们在未知数据（unseen data）上表现能力的好坏。换句话说，我们希望一个神经网络不仅在训练数据上表现良好[③]，而且可以处理好未见过的未来数据[④]。实际上这个问题很难处理，因为有以下两个对立的风险。

（1）欠拟合（underfitting）：当训练误差（training error，即在已知训练数据上的误差测量值）较大时。

（2）过拟合（overfitting）：当泛化误差（generalization error，即在未知数据上的预期误差）较大时。

图 5-21 是针对相同训练数据（绿色实点）的欠拟合、良好拟合和过拟合模型的简单说明性示例（左图为欠拟合、中图为良好拟合、右图为过拟合）。

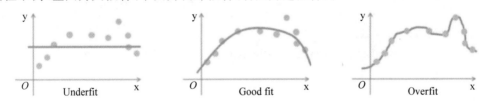

图 5-21　欠拟合、良好拟合和过拟合模型

---

①　记住这是一个监督学习的实例（见 5.2 节）。

②　对这个问题的解释参见文献[23]，它表示：①局部最小值位于一个明确定义的范围中；②SGD 收敛于该范围；③随着网络规模的增加，达到全局最小值变得更加困难；④在实践中，这无关紧要，因为全局最小值通常会导致过拟合（参见下一节）。

③　另外，最好、更简单的算法是基于内存的算法，它简单地存储（memorizes）所有数对（x、y）。它最适合训练数据，但不具备任何泛化能力。

④　未来的数据尚不清楚，但这并不意味着它是任何一种（随机的）数据。否则，机器学习算法将无法很好地学习和推广。的确，这里有一个神经网络将要利用的与任务对应的数据的规律性基本假设（如人脸图像、爵士乐和弦的一组进行等）。

为了能够估计模型泛化的潜力,该数据集实际上被分为两部分(译者注,此处是指数据集分为训练集和验证集两部分),其比率约为 70/30。

(1) 训练集(training set):将用于神经网络的训练。

(2) 验证集(validation set)也叫测试集(test set)[①]:将用于估计模型的泛化能力。

### 5.5.10 正则化

多种技术可以控制过度拟合(即提高模型的泛化能力)。这些技术通常被称为正则化(regularization),一些著名的正则化方法有:

(1) 权重衰减(weight decay,也称为 $L^2$),是通过惩罚函数来处置占有过度优势的权重。

(2) 随机失活(dropout),通过引入随机断开连接。

(3) 早停(early stopping),每次存储模型参数的副本,使验证集中的错误减少,在预先指定的迭代次数期间没有进展后终止,并返回这些参数。

(4) 数据集扩增(dataset augmentation),通过数据合成(例如通过镜像、转换和旋转图像;通过对音乐的移调,请参见 4.12.1 节),以增加训练样本的数量。

这里不再详细说明正则化技术,详见文献[62]7 节。

### 5.5.11 超参数

除了模型的参数(parameters)即结点之间连接的权值外,模型还包括超参数(hyperparameters),它们是体系架构元数据级别(architectural meta-level)上关于架构(structure)和控制(control)的参数。

主要涉及体系架构方面的结构性的(structural)超参数包括:

(1) 层数。

(2) 结点数。

(3) 非线性激活函数。

主要涉及学习过程的控制(control)超参数有:

(1) 最优化过程。

(2) 学习率。

(3) 正则化策略及相关参数。

为各种超参数选择合适的值,对于提高面向特定应用的神经网络的效率和精度,是至关重要的。探索和调优超参数有两种方法:手动调整(manual tuning)或自动调整(automated tuning),通过算法来探索超参数的多维空间和对每个样本的评估泛化误差。自动调参的

---

[①] 实际上,正如 Hastie 等人在文献[72]第 222 页中所解释的那样,可以(应该)有所不同:"注意,我们可能有两个不同的目标,要记住这点。(1) 模型选择:估算不同模型的性能,以选择最佳模型。(2) 模型评估:选择最终模型,并在新数据上估计其预测误差(泛化误差)。如果处于数据丰富的情况下,解决这两个问题的最佳方法是将数据集随机分为三个部分:训练集、验证集和测试集。训练集用来拟合模型;验证集用于估计模型选择的预测误差;测试集用于评估最终选择的模型的泛化误差。"然而,为了简化问题,在本书中不会考虑这种区别。

三个主要策略如下。

（1）随机搜索（random search）：通过定义每个超参数的分布来采样配置，并评估它们。

（2）网格搜索（grid search）：与随机搜索相反，它对每个超参数的一小部分值进行系统的搜索。

（3）基于模型的优化（model-based optimization）：建立一个泛化误差的模型，并在其上运行一个优化算法。

自动调优的挑战是其计算成本，尽管实验可以并行运行。这里不再详细介绍这些方法，更多信息请参见文献[62]11.4节。

请注意，这种调优，对于预测和分类等传统任务更为客观，因为验证集的错误率评估方法是客观的。但当任务是产生新的音乐内容时，调优则更为主观，因为没有预先存在的评估方法。结果证明，这样更具定性（qualitative），例如，通过音乐家对生成的音乐进行手工评估。有关此评估问题，将在8.6节中介绍。

### 5.5.12　平台和库

各种平台[①]，如CNTK、MXNet、PyTorch和TensorFlow，都可作为开发和运行深度学习系统[②]的基础。它们包含的库有：

（1）基本架构：如本章中介绍的架构。

（2）组件：例如优化算法。

（3）用于在各种硬件上运行模型的runtime接口：包括GPU或分布式Web运行时的基础组件。

（4）可视化和调试组件。

例如，Keras是一个支持简化开发的更高级别的框架，它将CNTK、TensorFlow和Theano作为可能的后端。ONNX是一种表示深度学习模型的开放格式，旨在简化模型在不同平台和工具之间的传输。

## 5.6　自动编码器

自动编码器（autoencoder）是一个具有一个隐藏层和附加约束（constraint）的输出结点的数量等于输入结点的数量[③]的神经网络。实际上，输出层为输入层的镜像（mirrors）。如图5-22所示，它具有独特的对称抖动（或沙漏计时器）的形状。

训练一个自动编码器代表了一种无监督学习（unsupervised learning）的情况，因为这些样本不包含任何其他的标签信息（指要预测的有效值或类别）。其技巧是应用传统的监

---

① 请参见文献[153]的研究。

② 还有更多用于机器学习和数据分析的通用库，如Python语言的SciPy库，或者R语言及其库。

③ 这里不计算/考虑偏差，因为它是一个隐式的额外输入结点。

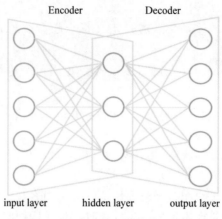

图 5-22　自动编码器的体系架构

督学习技术,通过呈现输出数据等于输入数据来实现的[1]。在实践中,自动编码器试图学习 identify 函数。由于隐藏层的结点通常比输入层少,编码器组件(encoder,如图 5-22 中直线所示)必须压缩(compress)信息,而解码器(decoder,图上圆圈)必须要尽可能地去重建(reconstruct)初始信息[2]。这迫使自动编码器去发现(discover,鉴别)显著特征(features),以便将有用的信息编码到隐藏层结点中(又称潜在变量,latent variables[3])。因此,自动编码器可用于自动提取高级特征(features)[109]。提取的特征集通常被命名为嵌入(embedding)[4]。一旦训练完成,为了从输入数据中提取特征,只需前馈输入数据并收集隐藏层的激活输出(即潜在变量的值)。

解码器的另一个有趣的用途则是对内容生成的高级控制。自动编码器的潜在变量构成了所学习的样本的共同特征的压缩表示。通过实例化这些潜在变量和解码嵌入数据,可以生成一个与潜在变量值对应的新的音乐内容。6.4.1 节中将探讨这个策略。

### 5.6.1　稀疏自动编码器

稀疏自动编码器(sparse autoencoder)是一个具有稀疏性(sparsity)约束的自动编码器,因此它的隐藏层神经元在大部分时间都是不活动的。其目标是增强隐藏层中每个神经元的专门化(specialization)特性,并将其作为特定的特征检测器(feature detector)。

例如,利用一个在其隐藏层中有 100 个神经元的稀疏自动编码器来对一个 $10 \times 10\text{px}$ 的图像进行训练,学习检测图像中不同位置和方向的边缘,如图 5-23 所示。而当将其应用于其他输入领域(如音频或符号音乐数据)时,该算法也将能学习到针对这些领域的有

---

①　有时也被称为自监督(self-supervised)学习[109]。

②　与传统的主成分分析(PCA)等降维算法相比,该方法有两个优点:①特征提取为非线性特征(针对 manifold learning 的情况,参见文献[62]5.11.3 节和 5.6.2 节);②对于稀疏自动编码器(请参见 5.6.2 节),特征的数量可能是任意的(并且它不一定小于输入参数的数量)。

③　在统计学中,潜在变量(latent variables)不是能直接观察到的变量,而是从观察到的其他变量(直接测量)(通过数学模型)推断出的变量。它们可以用来减小数据的维数。

④　详见 4.9.3 节中嵌入的定义。

用特性。

图 5-23 最大限度地激活稀疏自动编码器结构的每个隐藏神经元的输入图像动机的可视化效果图

(经作者许可,引自文献[140])

稀疏性约束是通过增加一个能使代价函数最小化的附加项来实现的,详情参见文献[140]或文献[62]14.2.1 节。

### 5.6.2 变分自动编码器

变分自动编码器(variational autoencoder,VAE)[101]是具有编码表示的附加约束,这个潜在变量一般用变量 $z$ 表示,它遵循一些先验概率分布 $P(z)$,通常符合高斯分布(Gaussian distribution)①。

该约束是通过在成本函数中添加一个特定的项,即通过计算潜在变量的值和先验分布之间的交叉熵②来实现的。有关 VAE 的更多详细信息,在文献[37]中有一个示例教程,并且在文献[162]中很好地介绍了基于它的音乐应用程序。

与自动编码器一样,VAE 将学习 identify 函数,但它不仅如此,解码器部分还学习潜在变量的高斯分布与学习样本之间的关系。因此,从 VAE 中进行的采样是直接的,只需要:

(1) 采样一个潜在变量 $z \sim P(z)$ 的值,也就是说,$z$ 要满足 $P(z)$ 的概率分布。

(2) 将它输入到解码器。

(3) 根据解码器学习的 $P(x|z)$ 条件概率分布,前馈所述解码器,以便能生成与示例分布对应的输出。

这与 5.7 节中介绍的其他体系架构(如 RBM)需要使用间接且计算成本高昂的策略

---

① 也称为正态分布(normal distribution)。

② 实际的实现更为复杂,并且有一些技巧(例如,编码器实际上生成一个平均向量和一个标准偏差向量),这里不再详细解释。

（如 Gibbs 采样。译者注：Gibbs 采样用于在难以直接采样时从某一多变量概率分布中近似抽取样本序列）形成了对比。

通过上述构造，变分自动编码器可用来表示它所学习的数据集。也就是说，对于数据集中的任何样本，至少有一个潜在变量的设置，可使得模型生成与该样本非常相似的东西[37]。

以内容生成为目的的变分自动编码器体系架构的一个非常有趣的特点是，变分自动编码器能够学习一个能映射到真实样本的"平滑的"①潜在空间，因此它通常被认为是生成模型（generative models）的一种。注意，这个一般目标被称为流形学习（manifold learning）和更一般的表示学习（representation learning）[8]，即学习一个表示，用来捕捉一组示例的拓扑结构。如文献[62]5.11.3 节中的定义所示，流形（manifold）是一组连接的点（样本），可以用较小的维度近似，而每个变动对应一个局部的变化方向。二维地图是一个很直观的例子，它捕捉了分散在三维地球上的城市的拓扑结构，地图上的一个位置移动对应于在地球上的一个位置移动。

为了说明这种可能性，我们在 MNIST 手写数字数据集[112]上（它具有 60 000 个样本，每个样本为 28×28px 的图像），训练了一个只带有两个潜在变量的 VAE。然后，我们扫描潜在的二维平面，以常规距离采样两个潜在变量的潜值（即在二维潜在空间内的采样点），并通过解码潜在点②来生成相应的手写体数字。图 5-24 表示生成手写体数字的示例。

请注意，通过训练 VAE，能使它（通过编码器）将信息分成如下两个子集，来压缩有关实际样本的信息。

（1）特定的（specific，即有鉴别性的）部分，用于在潜在变量中编码。

（2）通用的（common）部分，对解码器的权重进行编码，以便能尽可能接近并重建每个原始数据③。

VAE 实际上已经找出来数据集样本的变化维度。通过观察图像，我们猜测这两个维度可能是：

（1）第一个潜在变量（$z_1$，水平表示）：从角元素到圆元素。

（2）第二个潜在变量的复合元素（$z_2$，垂直表示）：圆或角度的复合元素的大小。

注意，因为 VAE 是自动提取数据的，不能期待/强迫它能朝向特定维度的语义（意义），这要取决于数据集以及训练配置的情况。我们只能通过"后验"（posteriori）④方式来解释。关于音乐生成的可能维度的样本有：音符数⑤，音域（从最低到最高音高的范围）等。

---

① 也就是说，潜在空间中的一个小变化将对应于生成示例中的一个小变化，而没有任何的不连续或跳跃点。文献[205]等更详细地讨论了 VAE 在学习潜在表现（潜在变量的向量）上有哪些（以及如何产生）有趣的影响（在原数据和潜在变体之间的平滑性、简洁性和轴对称性）。

② 正如在文献[22]中提出和实现的那样。

③ 实际上，这里没什么特别之处，从 28×28 个变量到 2 个变量的可逆压缩，一定在某处提取并存储了丢失的信息。

④ 然而，我们将会发现，可以从示例的子集中构造任意的特征属性，并通过使用定义的属性向量算法（attribute vector arithmetics）将它们加在其他的示例上，如 6.12.1 节中的图 6-73 所示。

⑤ 如在 6.10.2 节中的图 6-33 所示。

图 5-24　在 MNIST 手写数字数据集上通过以常规距离解码采样的潜在点产生的各种数字

经过自动编码器的学习后,潜在表征(一个潜在变量的向量)可用于探索具有各种操作的潜在空间,以便能来控制/改变内容的生成。在文献[162]以及[161]6.12.1 节所述的音乐 VAE 系统中,提出了对潜在空间进行操作的部分示例,有:

(1) 转换(translation)。

(2) 插值(interpolation)。

(3) 几个点的均值(averaging)。

(4) 属性向量算法(attribute vector arithmetics),通过属性向量的加减法来捕获一个给定特征的属性向量的内容[①]。

图 5-25 表示一个有趣的旋律的比较,来源于:

(1) 数据空间(data space)插值,即旋律的表示空间。

(2) 潜在空间(latent space)插值,被解码成相应的旋律。

如文献[160]和[163]所述,潜在空间中插值比数据空间中的插值产生的旋律更有意义且更有趣(基本上只改变这两种旋律的音符比例)。有关这些实验的更多细节,请参见 6.12.1 节。

---

① 该属性向量计算为共享该属性(特性)的示例的平均潜在向量。

变分自编码器模型简洁且有应用前景,从而成为当前研究用于生成具有受控变体内容的热点方法之一。本书在 6.10.2 节和 6.12.1 节,将对音乐生成的应用进行说明。

图 5-25　通过(左)插入数据(旋律)空间和(右)插入潜在空间对
顶部和底部旋律之间的插值的比较并解码成旋律
(经作者许可,引自文献[161])

### 5.6.3　堆栈式自动编码器

堆栈式自动编码器（stacked autoencoder）是用减少的隐层神经元数来分层式地嵌套连续的自动编码器。如图 5-26 所示是 2 层堆叠的堆栈式自动编码器的示例①，即两层嵌套的自动编码器可符号化地表示为 Autoencoder。

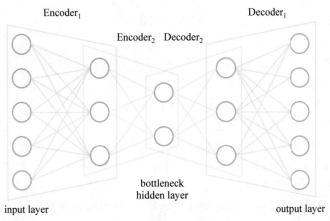

图 5-26　2 层堆栈式自动编码器的架构，生成 4 层整体架构

编码器链将越来越多地压缩数据并且提取更高层次的特征。堆栈式自动编码器实际上是深度网络，因此可用于特征提取（在 6.10.7 节将介绍一个示例）。在 6.4.1 节，我们将会看到它们对音乐生成也非常有用。那是因为有时会被称为瓶颈隐藏层（bottleneck hidden layer）的最内部的隐藏层（innermost hidden layer）能提供一种紧凑且高级别的编码（嵌入）方式，并可（通过解码器链）作为内容生成的种子。

## 5.7　受限玻尔兹曼机

受限玻尔兹曼机（restricted Boltzmann machine，RBM）[80]是一种生成式随机的（generative stochastic）人工神经网络，它可以学习其输入集合的概率分布（probability distribution）。以统计力学中用于采样函数的玻尔兹曼分布（Boltzmann distribution）来命名，其名字源于它是（一般的）玻尔兹曼机（Boltzmann machine）的一种受限形式②。受限玻尔兹曼机的体系架构见图 5-27。

（1）它是基于层（layers）组织的，就像一个前馈网络（feedforward network）或自动编码器（autoencoder）一样，更准确地描述为以下两层。

①　可见（visible）层：类比自动编码器的输入层和输出层。

---

①　请注意，在这种情况下，通常要计算并标记嵌套的自动编码器（即隐藏层）的数量。这与两倍深的整个体系架构的深度是不同的。例如，2 层堆栈式自动编码器可生成 4 层整体体系架构，如图 5-26 所示。

②　和普通的一般形式不同，这实际上使 RBM 变得更加实用，除了它原本的兴趣之外，还受到学习可扩展性的限制。

② 隐藏（hidden）层：类比自动编码器的隐藏层。

（2）对于标准的神经网络，同一层内的结点之间不存在连接。

RBM 在思想和目标上与自动编码器有一些相似之处。然而，二者的主要的区别还在于以下几点。

（1）RBM 没有输出（no output）：输入也被当作输出。

（2）RBM 是随机的（stochastic）：相对于前馈网络或自编码器来说，是非确定性的（not deterministic）。

（3）RBM 采用无监督学习（unsupervised learning）方式，使用特定算法（对比散度（contrastive divergence），见5.7.1 节）进行训练；而自动编码器采用标准监督学习方法进行训练，并使用相同的数据作为输入和输出。

visible layer　　　　hidden layer

图 5-27　受限玻尔兹曼机
（RBM）架构

（4）被操控的值是布尔值（Booleans）①。

RBM 在 Hinton 为其设计了一种特定的快速学习算法（对比散度）之后开始流行[78]，并可将其用于深度神经网络[46]的预训练（pre-training）（见第 5 章）。

RBM 是一种专门学习分布式的架构。此外，它还可以从数量不多的几个样本中进行高效学习。对于音乐应用来说，这对于学习（和生成）和弦是很有趣的，因为构成和弦的可能音符组合性质很大，而样本的数量通常很少。我们将在 6.4.2 节中看到这样一个应用程序的示例。

## 5.7.1　训练

训练一个 RBM 与训练一个自动编码器有一些相似之处，但由于 RBM 没有解码器部分，实际上还是有区别的。针对 RBM 的训练，将在下述两个步骤之间交替。

（1）前馈步骤（the feedforward step）：通过对隐藏层结点的激活做出预测，将输入（可见层）编码到隐藏层。

（2）反向步骤（the backward step）：通过预测可见层结点的激活函数，来解码/重建输入（可见层）。

这里不会详细介绍 RBM 背后的学习技术，有关示例参见文献[62]20.2 节。注意，上述重构过程是生成式学习（generative learning）的示例，不是像训练自动编码器是基于回归的判别式学习（discriminative learning）②。

## 5.7.2　采样

在训练完成后的生成（generation）阶段，可通过随机初始化可见层向量 v（服从标准均匀分布）的方式，来从模型中采样（sample），直到收敛③。为此，隐藏层结点和可见层结点

---

① 尽管它拥有多项（多类）或连续值的扩展，见 5.7.3 节。
② 文献[142]中，有对生成式学习（以及它与判别式学习的区别）的介绍。
③ 更准确地说，是吉布斯采样（Gibbs sampling，GS），参见文献[106]。采样技术将在 6.4.2 节进行介绍。

（在训练阶段）是交替更新的。

在实践中，当能量稳定时，达到收敛状态。针对一组配置（configuration，即针对可见层和隐藏层的一组变量）的能量（energy）设置，可以用公式（5-29）表示[①]，即：

$$E(v,h) = -a^{\mathrm{T}}v - b^{\mathrm{T}}v - v^{\mathrm{T}}Wh \tag{5-29}$$

（1）$v$ 和 $h$：分别表示可见层和隐藏层的列向量。

（2）$W$：为可见结点和隐藏结点之间连接的权重矩阵。

（3）$a$ 和 $b$：分别表示可见结点和隐藏结点的偏置权值的列向量，$a^{\mathrm{T}}$ 和 $b^{\mathrm{T}}$ 可将它们各自转置成对应的行向量。

（4）$v^{\mathrm{T}}$：将 $v$ 转置成行向量。

### 5.7.3 变量的类型

注意，RBM 变量本质上有以下三种可能的类型（对神经元、可见层、隐藏层而言）。

（1）布尔（Boolean）型或伯努利（Bernoulli）型：这是标准 RBM 的情况，其中，神经元（可见层和隐藏层的神经元）是服从伯努利分布（Bernoulli distribution）的布尔值（参见文献[62]3.9.2 节）。

（2）multinoulli 型：带有 multinoulli 神经元[②]的扩展，即具有两个以上的离散值。

（3）continuous 型：可取任意实数（通常在[0,1]范围内）的连续神经元的扩展。6.10.5 节中介绍的 C-RBM 架构就是一个示例。

## 5.8 递归神经网络

递归神经网络（recurrent neural network，RNN）是通过递归连接（recurrent connexions）进行扩展的一种前馈神经网络，它可用来学习一系列项（例如，将旋律作为音符的序列）。RNN 的输入是序列中的一个元素 $x_t$[③]，其中，$t$ 表示索引（index）或者时间（time），预期的输出是序列的下一个元素 $x_{t+1}$。换句话说，RNN 是被训练来预测序列的下一个元素的。

为此，隐藏层的输出将重新作为附加的输入（具有特定的对应权重矩阵）。这样，RNN 不仅可以基于当前的（current）状态，而且可以基于其先前（previous）状态进行学习，

---

① 更多详细内容可参见文献[62]16.2.4 节中的示例。

② 正如 Goodfellow 等人在文献[62]3.9.2 节中所解释的那样："'Multinoulli'是 Gustavo Lacerdo 最近提出并由 Murphy 在文献[139]中推广的一个术语。multinoulli distribution 是多项式分布（multinomial distribution）的一种特殊情况。多项式分布是向量在 $\{0,\cdots,n\}^k$ 内的一种分布，表示当从一个 multinoulli distribution 中抽取 $n$ 个样本时，$k$ 个类别中每个类别被访问的次数。很多文献用'multinomial'这个术语来指代 multinoulli distribution，但没有说明它们只指代 $n=1$ 的情况。"

③ 用 $x_t$ 或者有时候用 $s_t$ 来强调它是一个序列的事实，是常见的表示方法，但是，它可能会与第 $i$ 个输入变量 $x_i$ 混淆。上下文-递归（context-recurrent）与非递归（nonrecurrent）网络，通常有助于区分它们，有时也用字母 $t$（表示时间）作为索引。一个例外是在 6.9.1 节中分析的 RNN-RBM 系统，该系统使用 $x^{(t)}$ 记号表示。

从而可以循环递归地基于整个先前的序列进行学习。因此，对于音乐内容学习来说，RNN 可以学习序列数据，尤其是针对音乐内容的时间序列（temporal sequences）数据（译者注：旋律就是一种与时间有关的某些音符持续不同时间长度的数据序列）。

　　（带有两个隐藏层的）RNN 示例如图 5-28 所示。递归连接用实心方块表示，以区别于标准的连接[①]。视觉表示的展开效果如图 5-29 所示，其中新的对角轴表示时间维度，以便说明每层的先前步进值（颜色更浅、更淡）。请注意，对于标准连接（用黄色实线显示），递归连接（用紫色虚线显示）将与先前步骤结点相对应的所有结点（用一个特定的权重矩阵）完全连接到与当前步骤相对应的结点，如图 5-30 所示。

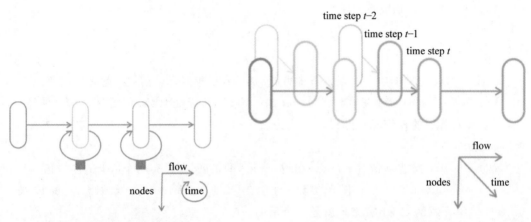

图 5-28　（折叠式）递归神经网络　　　　　　图 5-29　（展开式）递归神经网络

图 5-30　（展开式）标准连接与递归连接

---

　　①　实际上，根据递归连接的性质和位置，此基本体系架构会有一些变化。标准的情况是每个隐藏单元都是递归连接，如图 5-28 所示。但是还有其他一些情况，可参见文献[62]10.2 节。在 6.8.2 节中，将介绍一个音乐生成体系架构的示例，该结构具有从输出到特定上下文输入的递归连接。

RNN 训练和预测一个序列中时间步 $t$ 的下一个元素的概率分布(即序列中的条件概率分布 $P(s_t|s_{t-1},\cdots,s_1)$,也记作 $P(s_t|s_{<t})$)。也就是说,给定所有先前元素生成的 $s_1$,$s_2\cdots,s_{t-1}$ 的概率分布,学习下一个序列的概率分布。总之,递归神经网络(RNN)擅长学习序列数据,因此通常用于自然语言处理和音乐生成。

## 5.8.1 可视表示

RNN 更常见的可视表示,实际上是向上显示流向和向右显示时间,参见图 5-31 中的折叠版本(只有一个隐含层的 RNN)和图 5-32 中的展开版本,其中,$h_t$ 是步骤 $t$ 中的隐藏层的值,$x_t$ 和 $y_t$ 为步骤 $t$ 时的输入和输出值。

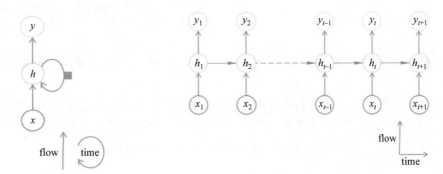

图 5-31 (折叠式)递归神经网络　　　图 5-32 (展开式)递归神经网络

## 5.8.2 训练

递归神经网络的训练方式与前馈神经网络的训练方式是不同的。该方法是用一个序列的样本元素(例如,具有旋律的音符)作为输入 $x_t$,用序列的下一个元素(下一音符)$x_{t+1}$ 作为输出 $y_t$。这会训练循环递归网络去预测序列中的下一个元素。实际中,RNN 很少一个元素一个元素地训练,而是使用一个序列作为输入,并将该输入序列向左移动一步/项来作为输出。参考图 5-33[①] 中的示例。因此,递归神经网络将学习并预测序列中连续的下一个元素[②]。

5.5.8 节介绍了计算前馈神经网络梯度的反向传播算法,现扩展为递归网络的时间反向传播(back propagation through time,BPTT)算法。直觉上,是通过时间展开 RNN,并考虑一个有序的输入-输出对序列,但与网络的每个展开的副本都共享相同的参数,然后应用标准的反向传播算法。更详细的示例,可以在文献[62]10.2.2 节中找到。

---

① 序列的结尾用特殊的符号标记。
② 用虚线箭头进行图示。

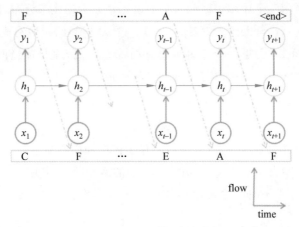

图 5-33　训练递归神经网络

　　注意,RNN 通常具有与输入层相同的输出层[①],因为递归神经网络会预测下一项,而该项将以递归的方式迭代地用作下一个输入,以产生预测的序列。

　　同时也要注意到,训练递归神经网络通常被视为监督学习的一种情况,因为对于每一项,下一项均作为预期的预测呈现,尽管它不是附加的标签(即有效值或要预测的类别)信息,而只是关于下一项(本质上是存在于序列中的)的递归信息。

### 5.8.3　长短时记忆(LSTM)

　　由于难以估计梯度,递归神经网络可能在训练上出现问题,因为在反向传播中,通过时间反向传播会带来重复乘法,从而可能导致过度放大(amplify)或弱化(minimize)梯度的效果[②]。这个问题已经由 Hochreiter 和 Schmidhuber 在 1997 年提出的长短时记忆(long short-term memory,LSTM)架构得到了解决[82]。由于该解决方案非常有效,因此LSTM 已成为循环递归网络的事实上的标准架构[③]。

　　LSTM 背后的思想是在一个块(block)[④]内保护记忆细胞(cells)中的信息,使其免受循环网络的标准数据流的影响。当在训练过程中学习的时候,有关写入(writing)、读取

---

　　① 　RNN 实际上更为普遍,也有一些 RNN 的输出与输入不同的罕见情况(就前馈网络而言)。一个例子是基于 RNN 的架构来生成基于和弦的伴奏,本书将在 6.8.3 节中进行分析。正如 Karpathy 在文献[97]中所说:“根据你的背景,你可能会想:是什么让递归网络如此特别? Vanilla 神经网络(以及卷积网络)的一个明显局限性是它们的 API 过于受限:它们接受一个固定大小的向量(例如图像)作为输入,并产生一个固定大小的向量(例如不同类的概率)作为输出。不仅如此,这些模型使用固定数量(例如模型中的层数)的计算步骤来执行映射。递归神经网络更令人兴奋的根本原因是,它使我们可以对向量序列数据进行操作:输入是序列,输出是序列,或者在一般的情况下输入、输出都可以是序列数据。”

　　② 　被称为梯度消失或梯度爆炸(vanishing or exploding gradient)的问题,也被称为对长期依赖的挑战(challenge of long-term dependencies),参见文献[62]10.7 节。

　　③ 　虽然后来也有一些类似的建议,例如门控循环单元(gated recurrent units,GRUs),见文献[24]中对 LSTM 和 GRU 的对比分析。

　　④ 　同一块的神经元共享(share)输入门、输出门、遗忘门。因此,尽管每个神经元在其存储器中有不一样的值,但是在块中所有神经元的存储都是一次完成读、写或擦除的。

（reading）和遗忘（**forgetting**，也叫擦除 **erasing**）块内细胞的值，是通过门（**gates**）的打开或关闭来执行的，并以不同的控制水平（元水平，**meta-level**）来表示。因此，每个门都由权重（**weight**）参数进行调节，因此适用于反向传播和标准训练过程。换句话说，每个 LSTM 块都会学习如何根据其输入来维护其内存，以减少损失。

请参见图 5-34 中 LSTM 单元的概念图。这里不再进一步详细描述 LSTM 单元（和块）的内部机制，因为可以将其视为黑匣子（**black box**），相关示例请参考文章[82]。

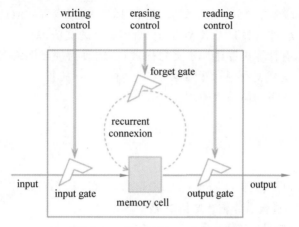

图 5-34　（概念性）LSTM 结构

请注意，最近提出了一种通过训练定制访问的更通用的内存模型：神经图灵机（**neural Turing machines**，NTM）[65]。在此模型中，内存是全局的，并且具有可区分控件的读写操作（**read and write operations**），因此需要通过反向传播进行学习。通过位置（**location**）或内容（**content**）指定的要访问的内存是通过注意力（**attention**）机制控制的（在 5.8.4 节中介绍）。

### 5.8.4　注意力机制

注意力机制（**attention mechanism**）的提出动机，是受到在人类视觉系统中，通过集中人的注意力（**attention**）来有效跟踪和识别物体的能力的启发。因此，它首先被引入到图像识别的神经网络体系架构中，例如，目标跟踪[34]。然后，它已适应于自然语言处理的递归的体系架构（更确切地说是机器翻译任务），并显著改善了对具有长期依赖关系应用的管理。

注意力机制的思想是在每个时间步中，更加关注输入序列的某些特定元素。这是通过加权连接来建模到这些特定序列元素（或隐藏神经元序列）上的。因此，与前面描述的 LSTM 门控制机制一样，它具有可区分性，并且需要在元数据级别上进行反向传播的学习。更多有关详细信息，请参见文献[62]12.4.5 节。

有趣的是，最近有人提出了一种新颖的序列翻译结构，命名为 Transformer，它仅基于注意机制①，并显示出了很有前景的应用结果[197]。在 8.2 节中将简要讨论最近它在音

---

①　该结构引入了多头注意力机制（**multi-head attention**），它使得模型能够在不同位置上注意到来自不同表示的子空间的信息[197]。

乐生成中的应用。

## 5.9 卷积架构模式

基于深度学习的卷积神经网络(Convolutional neural network,CNN 或 ConvNet)架构,已经成为图像识别应用中的常用架构。这个概念最初是受到人类视觉模型和基于卷积的(Convolutional)数学运算符的启发[1]。它被 LeCun(译者注:他是 2018 年图灵奖获得者之一。图灵奖是计算机协会 ACM 于 1966 年设立的奖项,专门奖励对计算机事业做出重要贡献的个人,有计算机界诺贝尔奖之称)精巧地改为神经网络,最初用于手写字符和物体的识别[110]。这样就利用自然图像中的空间局部相关性(correlation),并由此成就了有效的、准确的模式识别体系架构。

### 5.9.1 原理

基本的想法[2]是:

(1) 将一个矩阵(也称为滤波器(filter)、内核(kernel)或特征检测器(feature detector))滑动(slide)过被看作输入矩阵的整个图像。

(2) 对于每一个映射位置:

① 计算滤波器与图像每个映射部分的点积。

② 然后对得到的结果矩阵中所有元素求和。

(3) 产生一个新的矩阵(由每个滑动/映射位置的不同叠加组成),将其命名为基于卷积的特征(convolved feature,也称为特征映射(feature map))。

特征映射的大小是由以下三个超参数控制的。

(1) 深度(depth):使用的滤波器的数量。

(2) 步幅(stride):在输入矩阵上滑动滤波矩阵的像素数。

(3) 零填充(zero-padding):用零来填充输入矩阵中无数据部分的"边框"[3]。

图 5-35 给出一些简单设置的示例:depth=1,stride=1,没有零填充(zero padding)。不同的滤波器矩阵可以用于不同的目标,如检测不同的特征(如边缘或曲线)或进行其他操作(如图像锐化或模糊)。

---

① 卷积是在两个具有相同域(通常标记为 $f*g$)的函数上进行数学运算以产生第三个函数(在图像像素是离散的情况下,是加和操作)的一种数学方法,它是两个函数在域内以相反方式变化的点积。

在连续域[low high]情况下是:

$$(f*g)(x) = \int_{low}^{high} f(x-t)g(t)\mathrm{d}t$$

在离散情况下是:

$$(f*g)(n) = \sum_{m=low}^{high} f(n-m)y(m)$$

② 这里是受到 Karn 在文献[96]中的直观解释的启发,更多技术细节参见文献[116]或[62]的第 9 章。

③ 零填充使得滤波器可以映射到图像的边界,也避免了缩小表示,否则在使用多个连续的卷积层时会产生问题,参见文献[62]9.5 节。

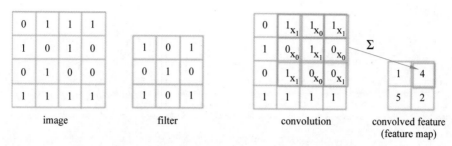

图 5-35 卷积、滤波器和特征映射(受 Karn 的数据科学博客启发[96])

卷积所使用的参数共享(因为使用共享的固定滤波器)为翻译带来等变性(equivariance),即图像中的 motif 可以独立于其位置而被检测到,参见文献[62]第 9 章。

### 5.9.2 卷积的阶段

卷积通常由以下三个连续的阶段组成。

(1)卷积阶段(convolution stage),参见 5.9.1 节中描述。

(2)非线性整流阶段(nonlinear rectification stage),有时称为检测阶段,它应用了一个非线性的操作,通常使用 ReLU 激活函数。

(3)池化阶段(pooling state),也称为子抽样(subsampling),可用来降低维数。

### 5.9.3 池化

池化(pooling)的目的是在保留重要信息的同时降低每个特征映射的维度。用于池化层的常用操作有最大(max)池化、平均(average)池化、总和(sum)池化。除降低数据维数外,池化还可为输入图像中的微小转换、失真和转换等操作,带来重要的不变性(invariance)。这就为处理带来了整体上的健壮性[96]。像卷积操作一样,池化操作也由超参数来控制整个过程。如图 5-36 所示是 stride=2 的最大池化的例子。

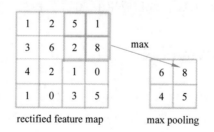

图 5-36 池化(受 Karn 的数据科学博客启发[96])

### 5.9.4 多层卷积结构

图 5-37 给出一个典型的卷积体系架构的例子,其中包含卷积、非线性变换和池化三个连续的阶段。为了能对图像进行分类,最后一层是一个基于 softmax 的全连接层,就像

标准的前馈网络一样。

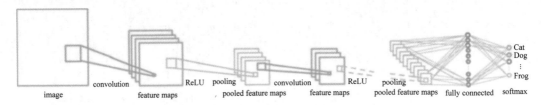

图 5-37 深度卷积神经网络架构

(受 Karn 的数据科学博客启发[96])

请注意,卷积是一种体系架构模式(architectural pattern),因此它可以在内部应用于几乎任何列出的体系架构。

### 5.9.5 基于时变的卷积

对于音乐应用来说,为了任意时间上建模不变性,将卷积应用于时间维度(time dimension)①是有趣的。因此,如同 RNN②一样,卷积操作将在时间维度上共享参数[62]。然而,因为它只适用于少量的时间相邻的输入,因此共享参数深度是浅的(shallow),相比较之下,RNN 共享参数是以一种在所有时间步骤上共享的深层次方式进行的。因此在实际的音乐应用中,RNN 确实比卷积神经网络应用得更多。

也就是说,继 6.10.3 节中描述的开拓性的音频 WaveNet 体系架构[193]之后,作为基于 RNN 体系架构的替代品,最近也出现了一些基于卷积体系架构的系统。WaveNet 系统(译者注:WaveNet 是可用于语音生成建模的序列生成模型,可直接学习到采样值序列的映射)提出了一个有点类似于递归层的基于因果关系的卷积层栈。另一个例子是在 6.10.5 节描述的 C-RBM 体系架构。

如果现在考虑音高维度(pitch dimension),在大多数情况下,音程关系不是恒定的,因此对于音高维度来说,卷积不是一个合适的基于先验(priori)的应用③。

有关卷积与递归(循环网络)在音乐应用中的问题,将在 8.2 节中进一步讨论。

## 5.10 基于调控的架构模式

调控(conditioning,有时被称为 conditional)架构的概念,是基于一些额外的调控(conditioning)信息来对体系架构进行参数化调整,而这些调控信息可以是任意的信息(例如,一个类标签或来自其他形式的数据),其目标是对数据生成过程有一定程度的控制。调控信息的示例有:

---

① 这种方法实际上是时滞神经网络(time-delay neural networks)的基础[107]。

② 实际上,RNN 在时间上是不变的,如文献[93]中所述。

③ 将在 6.9.2 节中分析的 Johnson 的体系架构[93]是一个例外情况,它明确地寻找音高的不变性(尽管这似乎是一个罕见的选择),同时相应地在音高维度上使用 RNN。

（1）在 6.10.3 节所述的节奏生成系统中的低音线（a bass line）或节拍结构（beat structure）。

（2）在 6.10.3 节所述的 MidiNet 系统中的和弦进行（chord progression）。

（3）在 6.10.3 节所述的 Anticipation-RNN 系统中一些基于音符的位置约束（positional constraints on notes）。

（4）在 6.10.3 节所述的 WaveNet 系统中的音乐或乐器的流派（musical genre）。

在实践中，调控信息通常作为附加的特定输入层信息输入到相应的架构中，如图 5-38 中紫色区域所示。

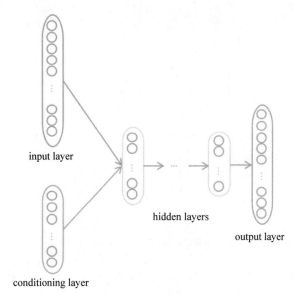

图 5-38　条件体系架构

调控层可能是：

（1）一个简单的输入层。例如，如在 6.10.3 节中所述的在 WaveNet 系统中指定音乐或乐器流派的标签。

（2）某些体系架构的输出。

① 同样的体系架构：作为在某些历史数据基础上限制体系架构的一种方式[①]，如在 6.10.3 节中描述的 MidiNet 系统，其先前的历史测度信息又被注入回该体系架构中。

② 其他的体系架构：例如，在 6.10.3 节中描述的 DeepJ 系统，它的 style 标签的两个连续转换层，将生成作为调控输入的嵌入向量。

对于非时变的条件（conditioning）体系架构（例如，随时间变化的递归或卷积神经网络）来说，有以下两种调控。

（1）全局调控（global conditioning）：如果调控输入被所有时值单位共享。

（2）局部调控（local conditioning）：如果调控输入只针对单个时值单位。

① 其思路与递归神经网络体系架构（RNN）相似。

本书将在 6.10.3 节中分析 WaveNet 体系架构中随时间做卷积(参见 5.9.5 节)的操作中,用到上述提到的两种调控。

## 5.11 生成对抗网络(GAN)体系架构模式

2014 年,Goodfellow 等人引入了一项重要的概念和技术创新,提出了生成对抗网络(Generative Adversarial Networks,GAN)的概念[63]。其想法是同时训练两个神经网络[①],如图 5-39 所示。

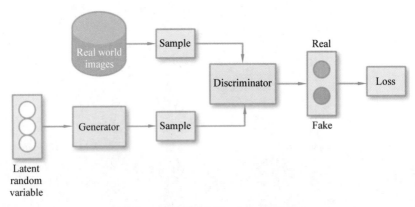

图 5-39　生成对抗网络(GAN)体系架构

(经 O'Reilly Media 许可,引自文献[157])

(1) 一个生成模型(generative model,或生成器(generator))$G$,其目标是将一个随机的噪声向量转换为一个合成的(伪)样本(sample),类似于从真实图像分布中提取的真实样本。

(2) 一个判别模型(discriminative model,或鉴别器(discriminator))$D$,它估计样本来自真实数据而不是来自生成器 $G$ 的概率是多大[②]。

它类似于一个极大极小(minmax)的双人博弈(译者注:这是博弈论中的一种游戏),有一个唯一的(最终的)解决方案[③]:$G$ 复原训练数据分布,$D$ 在各处输出 1/2(译者注:按博弈论的纳什均衡理论,在理想状态下,输入数据属于真实数据的概率是 1/2)。然后,生成器能够从噪声向量中产生吸引用户的合成样本。鉴别器随后便可被丢弃。

极大极小(minmax)关系,在式(5-30)中定义。

$$\min_G \max_D V(G,D) = E_{X \sim P_{\text{Data}}}[\log D(x)] + E_{Z \sim P_{z}(z)}[\log(1 - D(G(z)))] \quad (5\text{-}30)$$

(1) $D(x)$ 表示 $x$ 来自真实数据的概率(即 $D$ 的正确估计)。

---

① 在原始版本中,使用了两个前馈网络。但我们会看到其他神经网络也被使用,例如 C-RNN-GAN 架构中的递归神经网络(6.10.2 节)和 MidiNet 架构中的卷积前馈网络(6.10.3 节)。

② 在某些方面,生成对抗网络表示一个自动的图灵测试设置,鉴别器是评估者,而生成器是隐蔽的参与者。

③ 它对应于博弈中的纳什均衡(Nash equilibrium)。在博弈论中,纳什均衡的灵感是一种解决方案,当其他玩家保持他们的策略不变时,没有玩家可以通过改变策略而受益,示例参见文献[144]。

（2）$E_{X \sim P_{\text{Data}}}[\log D(x)]$是关于从实际数据中提取的 $x$ 的 $\log D(x)$ 的期望值[①]。

因此，$D$ 的目标是估计正确的**真实数据**（real data），也就是使 $E_{X \sim P_{\text{Data}}}[\log D(x)]$ 项最大化。

（1）$D(G(z))$ 表示 $G(z)$ 来自真实数据的概率（即对 $D$ 的**不正确 uncorrect** 的估计）。

（2）$1-D(G(z))$ 表示 $G(z)$ 不是来自真实数据的概率，即是由 $G$ 生成的（即 $D$ 的**正确**（correct）估计）。

（3）$E_{Z \sim P_z(z)}[\log(1\text{-}D(G(z)))]$ 是关于由 $G$ 从 $z$ 随机噪声产生的 $G(z)$ 的 $\log(1-D(G(z)))$ 的期望。

因此，$D$ 的目标也是估计正确的**合成数据**（synthetic data），就是使 $E_{Z \sim P_z(z)}[\log(1-D(G(z)))]$ 项最大化。

总之，$D$ 的目标是正确估计**真实数据**（real data）和**合成数据**（synthetic data），从而使 $E_{X \sim P_{\text{Data}}}[\log D(x)]$ 和 $E_{Z \sim P_z(z)}[\log(1-D(G(z)))]$ 最大化，即最大化 $V(G,D)$。从另一方面，$G$ 的目标是使 $V(G,D)$ 最小化。实际的训练，是在生成器和鉴别器训练之间依次进行的。

GAN 的最初动机之一是执行分类任务，以防止相反的一方操纵深度网络来产生输入的错误分类（在文献[182]中详细分析了此漏洞）。然而，从内容生成的角度来看（这也是本书关注点所在），生成对抗网络提高了样本的生成能力，使其很难区别于实际的语料库样本。

为了生成音乐，用随机噪声来作为生成器 $G$ 的输入，其目标是将随机噪声转换为生成目标（即旋律[②]）。MidiNet 系统就是使用 GAN 生成音乐的例子，将在 6.10.3 节描述。

## 挑战

基于极大极小目标的训练，对优化具有挑战性[210]并有不收敛且振荡的风险。因此，仔细选择模型及其超参数是非常重要的[62]。还有一些较新的技术可以改进训练，比如**特征匹配**（feature matching）[③][168]。

最近有文献提出一种与 GAN 和自动编码器有关的替代方案，即**生成潜在优化模型**（generative latent optimization，GLO）[9]。这是一种通过学习从噪声向量到图像的映射，来训练生成器（而不需学习鉴别器）的方法。因此，GLO 既可以看作无编码器的自动编码器，也可以看作无鉴别器的 GAN。它还可以用于在 5.6.2 节所述的 VAE，即通过探索潜

---

① 本书已经在 5.5.6 节中介绍了期望等概念。

② 在这方面，基于 GAN 而完成的内容生成，与通过解码 VAE（参见 5.6.2 节）隐藏层变量而完成的内容生成，有一些相似性。因为在这两种情况下，生成都是由潜在变量进行的。一个重要的区别是，通过构造，VAE 代表它所学习的整个数据集，也就是说，对于数据集中的任何一个例子，都至少可通过对一个潜在变量的设置来使模型生成与该示例非常相似的内容[37]。GAN 不提供这样的担保，也不提供潜在空间上的平滑生成的控制接口（例如，插值或属性计算，参见 5.6.2 节），但它通常可以生成比基于 VAE[124]方法的更好的内容质量图像（即有更高分辨率）。注意，VAE 的分辨率限制对音频生成音乐也是一个问题，但在基于符号的音乐内容生成中，它似乎是基于先验的，因此不怎么被直接关注。

③ 特征匹配改变了生成器的目标（以及相应的成本函数），即最小化真实数据的特征与生成样本之间的统计差异，更多细节请参见文献[168]。

在空间来控制内容的生成。GLO 已经在图像生成上进行了测试,但在音乐生成上还未进行测试,并且需要进行后续性能的评估。

## 5.12 强化学习

乍一看,强化学习(Reinforcement Learning,RL)可能超出了我们对深度学习体系架构的关注范围,因为它的目标和模型不同。然而,最近这两种方法已经结合起来了。第一步,在 2013 年,使用深度学习架构来有效地实现强化学习技术,从而实现深度强化学习(deep reinforcement learning)[133]。第二步,是与我们的需求直接相关,即在 2016 年探索使用强化学习来控制音乐生成,从而产生在 6.10.6 节中描述的 RL-Tuner 体系架构[92]。

让我们从强化学习的基本概念开始分析,如图 5-40 所示。

图 5-40　强化学习——概念模型

(经 SAGE 出版社许可,引自文献[39])

(1)一个环境(environment)中的智能体(agent),按顺序选择并执行环境中的行为(actions)。

(2)每个行为执行后,进入一个新的状态(state)。

(3)智能体收到奖励值(reward,强化信号(reinforcement signal)),表示该行动(针对当前情况)对环境的适应性(fitness)如何。

(4)为了最大化累积回报(cumulated rewards,名为收益(gain)),智能体的目标是学习一个接近最优的策略(policy,即行动的顺序)。

注意,智能体不知道预先的环境模型及奖励。因此,它需要在探索(exploring)新空间和利用(exploiting)所学到的内容之间取得平衡,以提高它的收益——这就是所谓的探索开发困境(exploration exploitation dilemma)。

针对强化学习,有许多方法和算法(有关更详细的介绍,请参考相关文献,如[95])。其中,Q-learning[202]是一种相对简单且有效的方法,因而得到了广泛的应用。这个名字来源于学习(估算)Q 函数的目标 $Q^*(s,a)$,它代表对给定数对 $(s,a)$ 的预期收益,其中,$s$ 是一个状态,$a$ 是一个行为,从而使智能体能选择最佳的行为(即遵循优化策略 $\pi^*$)。智能体将管理一个名为 Q-table 的表,该表含有所有可能的数对的值。智能体在探索环境时,该表会逐步更新,这使得估计会变得更加准确。

最近,为了使学习更有效率,有人将强化学习(更具体地说是 Q-learning)与深度学习相结合,提出了深度强化学习(deep reinforcement learning)的概念[133]。因为 Q-table 可能会很大①,因此这个算法是通过对多次回放经验的学习,使用一个深度神经网络来近似 Q-table 的期望值。

而进一步的优化算法称为双 Q 学习(double Q-learning)[195]。为了避免数值被过分估计,该算法将行动选择(action selection)与评估(evaluation)进行了分离(decouple)。被称为"目标 Q 网络"(Target Q-Network)的第一个网络是为了估计增益(Q),而"Q 网络"(Q-Network)的任务则是选择下一个行为。

强化学习是一种很有前景的方法,因为对要生成的音乐内容而言,它可进行增量自适应调节,如根据听众的反馈(feedback)对生成内容进行相应的调节,这个问题将在 6.16 节中进行讨论。与此同时,使用强化学习的一项重要的举措是通过一些奖励机制,为面向音乐生成的深度学习体系架构注入一些调控措施,相关内容参见 6.10.6 节。

## 5.13　复合架构

复合(compound)架构也常被使用。有些情况是结合了相同体系架构的各种实例的同质(homogeneous)复合架构,如堆栈自动编码器(见 5.6.3 节),而大多数情况下则是结合了各种不同类型的异构(heterogeneous)复合结构,如 RNN 编码器-解码器是一个基于 RNN 和一个基于自动编码器的复合架构,详见 5.13.3 节。

### 5.13.1　复合的类型

我们将会看到,从体系架构的角度来看,各种类型的组合②都可以被使用。

(1) 组合(composition):至少组合两种相同类型或不同类型的体系架构,例如:

① 一个双向 RNN(参见 5.13.2 节),结合前向和后向这两个 RNN 架构。

② RNN-RBM 体系架构(参见 5.13.5 节),结合一个 RNN 和一个 RBM 架构。

(2) 细化(refinement):一个体系架构通过一些额外的约束③进行细化(refined)和专门化(specialized)处理,例如:

① 稀疏自动编码器体系架构(参见 5.6.1 节)。

② 变分自动编码器(VAE)体系架构(参见 5.6.2 节)。

(3) 嵌套(nested):一个体系架构嵌套进其他的体系架构中,例如:

① 堆栈自动编码器体系架构(参见 5.6.3 节)。

② RNN 编码器-解码器体系架构(参见 5.13.3 节),其中两个 RNN 体系架构嵌套在

---

① 因为当可能的状态和可能的动作的数量巨大时,它具有很高的组合特性。

② 我们从编程语言和软件体系架构[171]中的概念和术语中获得灵感,如细化(refinement)、实例化(instantiation)、嵌套(nesting)和模式(pattern)[54]。

③ 这两种情况都是通过附加的约束对标准自动编码器体系架构的改进,实践中,即在成本函数上添加了一个额外的项。

自动编码器的编码器和解码器部分中,因此也可以将其表示为 Autoencoder(RNN,RNN)。

(4) 模式实例化(pattern instantiation):一个架构模式被实例化到另一个给定的架构上,例如:

① C-RBM 架构(参见 6.5 节。译者注:原文如此,似有误):它将卷积体系架构模式实例化到 RBM 架构上,我们可以将其形式化表示为 Convolutional(RBM)。

② C-RNN-GAN 体系架构(参见 6.10.2 节):生成对抗网络 GAN 体系架构模式被实例化到递归神经网络(RNN)体系架构上,可以将其形式化表示为 GAN(RNN,RNN)。

③ Anticipation-RNN 架构(参见 6.10.3 节):将条件体系架构模式实例化到递归神经网络(RNN)上,另一个递归神经网络(RNN)的输出作为条件输入,可以将其形式化表示为 Conditioning(RNN,RNN)。

### 5.13.2 双向 RNN

Schuster 和 Paliwal 在文献[170]中引入了双向 RNN(bidirectional RNNs),并用它来处理如下这种情况,即预测不仅取决于之前的元素,也取决于序列的下一个元素,例如,在进行语音识别时。实践中,一个双向 RNN 组成可能包括[①]:

(1) 从序列起始(start)位置开始、随时间前向(forward)移动的第一个 RNN。

(2) 从序列结束(end)位置开始、随时间后向(backward)移动的第二个 RNN(它和第一个 RNN 是反向的)。

双向 RNN 的输出层 $y_t$,在步骤 $t$ 时,结合如下内容:

(1) "前向 RNN"的隐藏层在第 $t$ 步的输出 $h_t^f$。

(2) "反向 RNN"的隐藏层在第 $(N-t+1)$ 步的输出 $h_{N-t+1}^b$。

双向 RNN 的描述如图 5-41 所示。应用实例有:

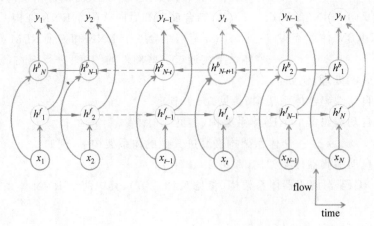

图 5-41　双向 RNN 架构

---

① 更多细节请参见文献[170]。

（1）BLSTM 架构（见 6.8.3 节）。

（2）C-RNN-GAN 架构（见 6.10.2 节），它将双向 RNN 封装到 GAN 的鉴别器中。

（3）包含 VAE 编码器的 MusicVAE 体系架构（见 6.12.1 节），它将双向 RNN 封装到 VAE（Variational Auto Encoder）的编码器中。

### 5.13.3　RNN 编码器-解码器

将两个相同的递归神经网络（RNNs）封装成一个自动编码器，被称为 **RNN 编码器-解码器**[①]（**RNN Encoder-Decoder**）。它最初是在文献[19]中提出的，这种技术是将第一个经递归神经网络学习的可变长度序列编码为另一个经递归神经网络产生的另一个可变长度序列[②]。其动机及应用目标是将一种语言转换为另一种语言，这将导致句子的长度可能有所不同。

上述方法用一个固定长度的向量表示作为一个编码器和解码器架构之间的中心**枢轴**（**pivot**）表示，如图 5-42 所示。编码器的隐藏层 $h_t^e$ 将作为一个存储器，它将：

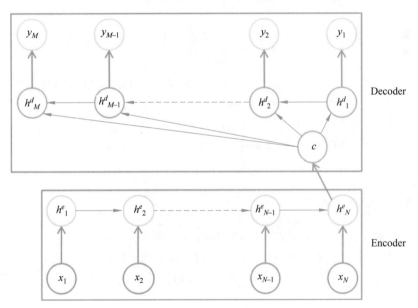

图 5-42　RNN 编码器-解码器体系架构

（引自文献[19]）

（1）在读取连续的 $x_t$ 元素时[③]，迭代累加一些长度为 $N$ 的输入序列信息，从而得到最终的状态 $h_N^e$。

（2）作为整个输入序列的摘要（summary）$c$，将编码器的输出传到解码器。

---

① 我们也可以将它形式化为 Autoencoder（RNN，RNN）。

② 这被称为 sequence-to-sequence 学习（sequence-to-sequence learning）[180]。

③ 序列末端用特殊符号标记，就像训练 RNN 时那样，详见 5.8.2 节。

（3）然后，通过隐藏状态 $h_t^d$ 及（作为条件的附加输入的）摘要（summary）$c^{①}$，解码器预测下一个项目 $y_t$，迭代生成长度为 $M$ 的输出序列。

RNN 编码器-解码器的两个组件被共同训练，以最小化输入和输出之间的交叉熵。参见图 5-43 中处理音频语音结构的 Audio Word2Vec 体系架构[25]。

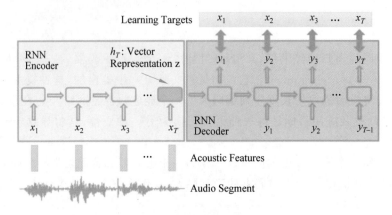

图 5-43　基于 RNN 编码器-解码器的 Audio Word2Vec 架构

（经作者许可，引自文献[25]）

RNN 编码器-解码器方法的局限性之一是摘要（summary）很难记住很长的输入序列[②]。有以下两种可能的方向来解决该问题。

（1）使用注意力机制（attention mechanism）[③]。

（2）使用一种在 MusicVAE 架构中提出的层次模型（hierarchical model），本书将在 6.12.1 节中介绍。

### 5.13.4　变分 RNN 编码器-解码器

最近一个令人感兴趣的变化是 RNN 编码器-解码器的一个变分（variational）版本。换句话说，它是一个封装了两个 RNN 的变分自动编码器（VAE）。我们可以将其形式化表示为：Variational（Autoencoder（RNN，RNN））。其目标是结合如下两者的特性与属性。

（1）控制生成的 VAE 变分（variational）特性[④]。

（2）RNN 的序列（sequence）生成属性。

其在音乐生成中的应用实例，详见 6.10.2 节。

---

①　正如 Goodfellow 等人在文献[62]10.4 节中所述，一种替代方法是仅使用摘要（summary）$c$ 来初始化解码器的初始隐藏状态 $h_0^d$。例如，在 6.10.2 节中所述的 GLSR-VAE 体系架构中选择的策略。

②　在文本翻译应用中，句子的大小是有限的。

③　在 5.8.4 节详述。

④　详见 5.6.2 节。

### 5.13.5 面向复调的循环网络

在 6.9.1 节中将要介绍的 RNN-RBM 体系架构,是通过耦合(coupling)RBM 体系架构和递归的(LSTM)体系架构,使它们结合起来,从而把要生成的复调音乐的纵向(同步出现的音符)与横向(按时间序列出现的音符)信息联系起来。

### 5.13.6 进一步的复合架构

对已经是复合的体系架构再进一步复合,也是有可能的,例如:

(1) WaveNet 体系架构(6.10.3 节介绍):这是一个以一些标记作为调控输入的卷积前馈体系架构,这里,可以将其形式化地表示为 Conditioning(Convolutional(Feedforward),Tag)。

(2) VRASH 体系架构(6.10.3 节介绍):这是一个封装了 RNN 的变分自动编码器,其解码器以历史数据作为调控,可以将其形式化表示为:Variational(Autoencoder(RNN,Conditioning(RNN,History)))。

还有一些更具体的(特别的)复合体系架构,例如:

(1) Johnson 的 Hexahedria 体系架构(6.9.2 节):作为 RNN-RBM 体系架构的集成替代方案,它结合了在时间维度上的两层递归以及在音高维度上的另外的两层递归。

(2) DeepBach 体系架构(6.14.2 节):它结合了两个前馈体系架构和两个循环体系架构。

### 5.13.7 组合的局限性

人们很自然地倾向于探索基于不同体系架构的可能组合,并希望能结合它们各自的特性和优点。VRASH 体系架构(6.10.3 节)是复杂复合体系架构的一个示例,它复合了如下组件。

(1) 变分自动编码器。

(2) 递归神经网络。

(3)(在解码器上的)调控。

然而,要注意如下几点。

(1) 并不是所有的复合都是有意义的。例如,在时间维度上的递归和卷积可能会存在相互竞争,如 5.9 节所述。

(2) 不能保证越来越多种类的复合可以创造出一个越来越可靠且准确的体系架构[①]。

我们将在第 6 章中看到一个重要的附加设计维度,即策略(strategy),它管理着一个体系架构将如何处理表示,以使其能达到一个给定的具有一些预期属性(挑战(challenges))的目标。

---

① 就像一个好厨师一样,他的目的不是简单地混合所有的可能的食材,而是发现独创的成功的组合。

# 第6章 挑战及策略

<div style="text-align:center">

## 挑战及策略

</div>

**我**们现在要进入本书的核心部分了。本章将深入分析如何应用第 5 章中介绍的架构来学习和生成音乐。我们以一个简单直接的策略开始,该策略利用神经网络的基本预测任务来生成一段旋律的伴奏。

我们将会发现,虽然这种简单、直接的策略确实有效,但它也有一些限制。然后,我们将研究这些限制:对一些相对简单的问题给出解决方案;对一些相对更困难及深刻的问题,分析其挑战。我们将分析针对每个挑战的各种应对策略[①],并通过从相关文献中引用不同的系统[②]来说明这些策略。这也提供了一种研究体系架构与相应策略之间可能关系的机会。

## 6.1 架构和表示维度的符号

首先介绍几个针对体系架构维度和数据表征大小的简单标记。

(1) Architecture-type$^n$:表示 $n$ 层体系架构[③]。例如,Feedforward$^2$ 表示一个 2 层的前馈体系架构,它将在 6.2.2 节中介绍的 MiniBach 系统中出现。

(2) Architecture-type$\times n$:表示一个有 $n$ 个实例的复合体系架构。例如,RNN$\times 2$ 表示双层的递归神经网络复合体系架构,它将在 6.10.6 节中介绍的 RL-Tuner 系统中出现。

(3) One-hot$\times n$:多个独热编码的数据表示,例如:

① 具有 $n$ 个音符时值单位长的独热编码表示,例如,one-hot$\times 64$ 表示 64 个音符时值单位长的独热编码表示,它将在 6.4.1 节中介绍的 DeepHear$_M$ 系统中用来表示数据。

② 具有 $n$ 个声道的独热编码表示,例如,One-hot$\times 2$ 表示两个声道(旋律、和弦)的

---

① 请记住,正如第 2 章中开始所讲述的那样,我们在这里考虑与生成阶段(generation phase)而不是与训练阶段(训练阶段的情况可能有所不同)相关的策略。这对理解后续章节内容来说是很重要的。

② 正如第 2 章中提出的,在基于深度学习的音乐生成方面,我们用这个术语系统(systems)来表示各种建议(如架构、模型、原型、系统和相关实验),而这些内容则是我们从相关文献中收集到的。

③ 这个符号实际上已经在 5.5.2 节中被引入了。

独热编码表示，它将在 6.5 中介绍的 Blues$_{MC}$ 系统中用来表示数据。

③ 具有多音符时值单位长和多声道编码的组合体，例如，one-hot×64×(1+3)，表示具有 64 音符时值单位的单声道输入和 3 声道输出的独热编码的组合，它将在 6.2.2 节中介绍的 MiniBach 系统中使用。

LSTM$^2$×2 是一个两种符号组合的示例，表示它是一个具有两个双层递归神经网络 (RNN) 的复合结构，它将在 6.10.3 节要介绍的 Anticipation-RNN 系统中出现。

## 6.2 入门示例

### 6.2.1 单步前馈策略

最直接的策略，是使用神经网络的预测或分类任务来生成音乐内容。考虑以下目标：对于给定的旋律，我们要生成给定旋律的伴奏，例如，一个对位。首先考虑示例数据集，每组数据对应一个数据对（旋律，对位旋律）。然后，在这个数据集上以监督学习的方式训练一个前馈神经网络架构。一旦训练完成，我们可以选择一个任意的旋律并将其前馈到体系架构中，以便能生成针对数据集风格的相应的对位伴奏。生成是通过前馈处理的单一步骤完成的，因此，我们将这一策略命名为单步前馈策略（single-step feedforward strategy）。

### 6.2.2 示例：MiniBach——《圣咏曲》对位伴奏符号音乐生成系统

考虑以下目标：通过三个对应于中音、中高音和低音的匹配部分，产生女高音旋律的对位伴奏。我们将使用约翰·塞巴斯蒂安·巴赫的复调《圣咏曲》集[5]作为音乐语料库。由于我们希望入门系统简单一些，所以只考虑从音乐语料库中摘录的 4 个小节的片段。这个数据集是从 352 首《圣咏曲》中提取所有可能的 4 个小节长的片段来构建的，也被转换成所有可能对应的键。一旦在这个数据集上训练，对于任意给定的 4 个小节长的旋律作为输入，系统可以生成三个对位声音。它确实捕捉到了巴赫的音乐风格，为一个女高音选择了不同的旋律，并以对位的方式创作了另外三个声部旋律（中音、男高音和低音）。

首先，需要决定输入和输出的数据表示。我们需要表示 4/4 拍音乐的四个小节。输入和输出数据表示都是符号性的钢琴打孔纸卷类型的数据，每个声音都有一个独热编码（即输出表示的是多热编码）。最初的三个声音（女高音、中低音和男高音）有 20 个可能的音符，再加上一个额外的标记来编码保留①，而最后一个声音（低音）有 27 种可能的音符加保留音符。对时间的量化（即作为音符时值单位的时间步）为十六分音符，这也是该音乐语料库中使用最小的音符时值。输入表示的大小为 21 个可能音符×16 个音符时值单位×4 个小节，即 21×16×4＝1344，而输出表示的大小为 (21+21+28)×16×4＝4480。

该体系架构是一个前馈神经网络，如图 6-1 所示。如前所述，由于数据表示和体系架构之间的映射，输入层有 1344 个结点，输出层有 4480 个结点。该体系架构有一个带有

---

① 详见 4.9.1 节。请注意，作为一种简化，MiniBach 系统并没有考虑到休止符。

200 个神经元[①]的单一隐藏层。隐藏层使用的非线性激活函数是 ReLU 激活函数。输出层激活函数为 sigmoid，成本损失函数为二进制交叉熵（这是二级多类单标签的案例，参见 5.5.4 节）。

图 6-1　MiniBach 系统架构

该体系架构和编码的详细信息如图 6-2 所示。它显示将连续的音乐时间片编码为连续独热向量，并直接映射到输入结点（变量）。在图 6-2 中，每个黑色向量元素以及每个对应的黑色输入结点元素表示一个特定的音符时间切片具体编码（独热向量索引），并取决于其实际音高（或在较长的音符中有保留音，用括号显示）。双向过程发生在输出端。每个灰色的输出音符表示所选的音符（即概率最大的音符），对应一个独热编码索引，最终为每个对位声音创作一系列的音符。

在表 6-1 中，用多维概念框架（定义见第 2 章方法）总结了 MiniBach[②] 系统的特征。下面这个记号[③] One-hot×64×(1＋3) 表示带有 1 个输入、3 个输出声音的编码，且声音带有 64 个（即 4 个小节、每小节 16 个音符时值单位）音符的独热编码。Feedforward[2] 表示 2 层前馈体系架构（带有一个隐藏层）。女高音旋律所生成的《圣咏曲》谱的对位示例如图 6-3 所示。

表 6-1　MiniBach 系统特点

| 项　目 | 特　点 |
|---|---|
| 系统目标 | 生成伴奏；对位；合唱诗；巴赫 |
| 数据表示 | 基于符号的数据表示；钢琴打孔纸卷；One-hot×64×(1＋3)编码；保持音 |
| 体系架构 | Feedforward[2] |
| 策略 | 单步前馈神经网络 |

---

① 这是随机选择的。

② MiniBach 系统实际上是将在 6.14.2 节中介绍的 DeepBach 系统的一种简化，但两者具有相同的目标、语料库和数据表示原则。

③ 在 6.1 节中介绍的这些符号，将在 7.2 节中进行总结。

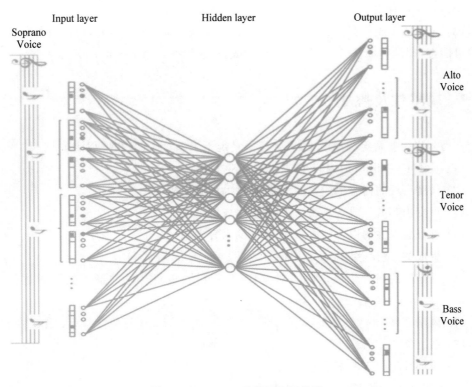

图 6-2 MiniBach 系统架构及编码

图 6-3 由 MiniBach 系统从女高音旋律所生成的合唱对位示例

### 6.2.3 第一个分析

由 MiniBach 系统生成的旋律乍一看令人信服。但是,经过可在评估中发现缺陷的独立定性的专家音乐评估,MiniBach 系统存在如下一些客观的局限性。

(1) 结构上的限制,所产生的音乐(以及所输入的旋律)有一个固定的大小(fixed size),即不能生成一段更长或更短的音乐。

(2) 由于前馈神经网络结构的确定性(deterministic),导致相同的旋律总是会产生完

全相同（same）的伴奏。

（3）伴奏的生成是在单个最小步骤（single atomic step）中产生的，而没有任何人为干预的可能性，即没有增量（incrementality）和人机交互性（interactivity）。

## 6.3  局限性及挑战

下面列出一些暂定的局限性（在大多数情况下未满足属性）和挑战清单[①]。

（1）基于 Ex Nihilo 的内容生成 VS. 伴奏生成。

（2）长度可变的内容生成 VS. 固定长度的内容生成。

（3）可变内容的生成 VS. 确定内容的生成。

（4）具有表现性的内容生成 VS. 机械的内容生成。

（5）生成的"旋律-和弦"具有协调一致性。

（6）有控制的内容生成，例如，对调性的一致性、重复音符的最大数量等进行外部调控。

（7）风格迁移。

（8）系统架构。

（9）原创性生成 VS. 模仿式生成。

（10）渐进式生成 VS. 一次成型生成。

（11）具有交互性的生成 VS. 自动且无交互的生成。

（12）具有适应性的生成方式 VS. 使用反馈后无改善的生成方式。

（13）可解释性的生成 VS. 无解释性的黑盒生成。

我们将用可能的解决方案来分析问题，并通过各种示例系统来说明它们。

## 6.4  基于 Ex Nihilo 的生成

MiniBach 系统擅长对给定的旋律输入产出相应的伴奏输出（由三种不同的旋律组成的对位）。由于训练示例包括输入（旋律）和相应的输出（伴奏），所以这是一个基于监督学习的示例。

假设现在的目标是系统基于从旋律音乐语料库中学到风格自动生成一段旋律，而不是作为对一些输入旋律进行的伴奏。标准前馈体系架构及其配套的单步前馈策略，如在 MiniBach（在 6.2.2 节中描述）中使用的策略，是不适用于这一目标的。

下面介绍一些策略，即从虚无的（ex nihilo）或从最小种子（seed）信息生成新的音乐内容（如起始音符或高级描述）。

---

① 这里的局限性和挑战之间的简单区别是：局限性（limitations）有相对公认的解决方案，而挑战（challenges）则更为深刻且仍是开放研究的话题。

### 6.4.1　解码器前馈

第一个策略是建立在自动编码器体系架构上。如5.6节所述,通过训练,自动编码器将其隐藏层转换为一种描述音乐学习类型及其变化的特征检测器[①]。然后,人们可以将这些特征当作输入接口(input interface)去参数化(parameterize)音乐生成的内容。这样就可以:

(1) 选择(choose)一个种子(seed),作为与隐藏层神经元对应的值向量。

(2) 将它插入(insert)到隐藏层中。

(3) 将它通过解码器进行前馈(feedforward)。

这种策略称为解码器前馈(decoder feedforward)策略,它将生成与特征相对应的新的(new)音乐内容,其格式与训练样本相同。

为了有最小且高水平的特征向量,通常使用栈式自动编码器(详见5.6.3节)。然后,将种子插入到栈式自动编码器的瓶颈隐藏层(bottleneck hidden layer)[②]并通过解码器链前馈。因此,一个简单的种子信息可以生成任意长度的音乐内容,虽然它本身是固定长度的。

**1. ♯1 示例:DeepHear——雷格泰姆旋律符号音乐生成系统**

这个策略的一个示例是 Sun 推出的[179]DeepHear 系统。使用 Scott Joplin 的雷格泰姆中的 600 个小节,并分隔为 4 个小节长度的音乐语料库(译者注:Scott Joplin 是美国黑人作曲家和钢琴家;雷格泰姆是一种音乐的形式)。使用多独热编码的钢琴打孔纸卷作为数据表示。音符时值量化(音符时值单位)为十六分音符,因此数据表示包含 $4 \times 16 = 64$ 音符时值单位长(记为 One-hot$\times$64)。输入音符的数量约为 5000 个,这提供了大约 80 个可能的音符值的词汇表。该体系架构如图 6-4 所示,它是一个 4 层栈式自动编码器(标记为 Autoencoder[4]),隐藏神经元的数量逐渐减少,可减少至 16 个。

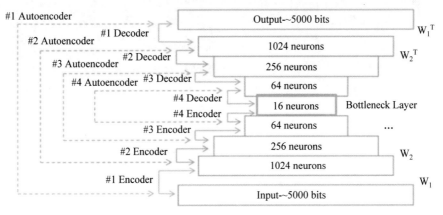

图 6-4　DeepHear 栈式自动编码器体系架构

(经作者许可,图片引自文献[179])

---

① 为了增强这种特殊性,经常使用稀疏自动编码器(参见 5.6.1 节)。

② 换句话说,在编码器/解码器堆栈的正中间,如图 6-6 所示。

预训练阶段完成后[①]，执行最后的训练，每个提供的样本以自我监督的学习方式（见5.6节），既用于输入也用于输出，如图6-5所示。

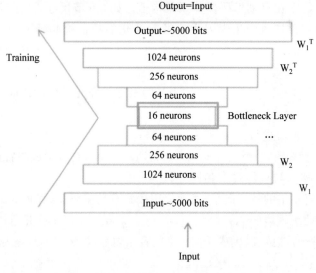

图 6-5　训练 DeepHear 系统

（经许可，图片引自文献[179]）

通过向 16 个瓶颈隐藏层神经元中[②]（以红色矩形形式表示）输入（作为种子）的随机数据，然后将其前馈到解码器链以产生输出（用与训练示例相同的 4 个小节长度的格式），如图 6-6 所示。表 6-2 中总结了 DeepHear$_M$[③] 的特点。

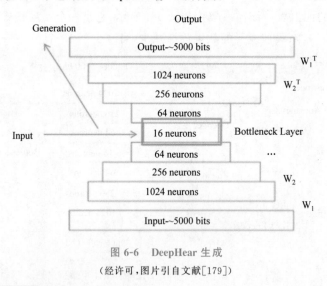

图 6-6　DeepHear 生成

（经许可，图片引自文献[179]）

---

① 在此没有详细介绍预训练，相关内容请参考文献[62]第 528 页。

② 隐藏层的单元表示嵌入（详见 4.9.3 节），其中的一个任意实例由 Sun 命名为一个标签（label）。

③ 请注意，这里的 DeepHear$_M$ 旋律生成系统中 DeepHear 表示体系架构而 M 代表旋律。另外一个使用了相同的 DeepHear 系统架构但不同目标的实验，将在 6.10.4 节中介绍。

表 6-2 DeepHear$_M$ 系统特点总结

| 项 目 | 特 点 |
| --- | --- |
| 系统目标 | 旋律;雷格泰姆 |
| 数据表示 | 基于符号的数据表示;钢琴打孔纸卷;One-hot×64 编码 |
| 体系架构 | 栈式自编码器＝Autoencoder[4] |
| 策略 | 解码器前馈策略 |

在文献[179]中,Sun 认为该系统会产生一定数量的重复内容,一些生成的音乐几乎是从音乐语料库中原样提取出来的。他将其归因于瓶颈隐藏层的大小太小(仅为 16 个结点)[179]。他测量了内容的相似度(相似性定义为生成的音符小节数与在训练集中存在的小节数量的占比),然后发现,平均相似度为 59.6%。虽然不能否认大多数生成的小节片段听起来是不同的,但这确实是相似程度很高了。

**2. ♯2 示例: deepAutoController——音频音乐生成系统**

由 Sarroff 和 Casey 在文献[169]中提出的 deepAutoController 系统与 DeepHear 系统相似(详见前文),因为它也使用了一个栈式自动编码器。但是数据的表现形式为音频(audio),更准确地说,是一个由傅里叶变换产生的频谱,有关详细信息请参阅文献[169]。该数据集由 10 种音乐流派中的 8000 首歌曲组成,生成了 7 万帧的幅值傅里叶变换①。所有数据被规范化到[0,1]范围内。使用的损失函数为均方误差。该体系架构是一个两层的栈式自动编码器,瓶颈隐藏层有 256 个神经元,输入层和输出层有 1000 个结点。作者认为,增加隐藏神经元的数量,似乎并不能提高模型的性能。

该系统总结如表 6-3 所示,系统还提供了将在 6.15 节中讨论的用户界面,该界面用来交互式地控制内容生成,即选择一个给定(用来插入到瓶颈隐藏层中)的输入,生成随机输入,并(通过放大或减弱)控制对指定神经元的激活。

表 6-3 deepAutoController 系统特点

| 项 目 | 特 点 |
| --- | --- |
| 系统目标 | 生成音频;生成用户接口 |
| 数据表示 | 音频格式数据;频谱格式数据 |
| 体系架构 | 栈式自动编码器＝Autoencoder[2] |
| 策略 | 解码器前馈 |

## 6.4.2 采样

另一个策略是基于采样的。采样(sampling)就是根据一个概率分布(probability

① 正如作者在文献[169]中所述:"我们选择使用幅值 FFT 帧(快速傅里叶变换)建模,因为当相位信息被保留,傅里叶系数没改变,并应用适当的窗口和重叠添加时,它们可以精确地重建到原始时域信号。因此,通过自动编码模型,人们更容易主观地评估已经处理过的重建工程的质量。"

distribution），从一个随机的（stochastic）模型中生成元素（样本，sampling）的方法。

### 1. 采样的基本原理

采样的主要问题，是确保通过采样生成的样本与给定的真实分布相匹配。其基本思想是以某种方式生成一系列的采样样本值，而随着越来越多的样本值被生成，其值的分布会越来越接近真实目标值的分布。因此，样本值被迭代地（iteratively）生成，下一个样本的分布取决于当前的样本值。每个连续样本通过一个生成测试（generate-and-test）策略，即生成一个潜在的候选对象，并基于已定义的概率密度（probability density），判断是否接受或拒绝这个生成样本。如果需要，可重新生成它。相关文献中已经提出了多种采样策略，如 Metropolis-Hastings 算法，Gibbs 采样（GS），块状 Gibbs 采样等。有关采样算法的详细信息，请参见文献[62]第 17 章。

### 2. 面向音乐生成任务的采样

对于音乐内容生成任务来说，可能会考虑以下两种不同概率分布（及采样）。

（1）基于项级（item-level）或垂直（vertical）维度的采样：在复合音乐项（例如和弦）的层级上进行采样，在这种情况下，其分布是关于和弦各组份的直接的关系，即描述音符同时出现的概率。

（2）基于序列化（sequence-level）或水平（horizontal）维度的采样：在一系列具有序列化特征的（例如，由连续的音符组成的旋律）水平上进行采样。在这种情况下，分布是关于音符的序列化特征描述，即它描述在给定音符之后出现某特定序列化音符的概率。

一个 RBM（受限玻尔兹曼机）体系架构通常①被用作建模垂直维度，即哪些音符应该被同时演奏（译者注：如和弦）。如 5.7 节所述，RBM 架构专门用于学习分布，并且可以从少数样本中高效地学习，尤其对学习和产生和弦有用，因为形成一个和弦的可能音符的组合性质很多，而样本的数量通常很少。下面将介绍 RBM 水平维度的采样策略（sampling strategy）示例。

RNN（递归神经网络）体系架构经常用于水平维度的建模，如 6.5 节所述，即哪些音符很可能会在给定音符之后出现。6.6 节中将提到，一种采样策略可增强音符的变化性。

我们将在 6.9.1 节中看到一个 RNN-RBM 复合体系架构，它结合并阐明（articulate）②以下两种不同的方法。

（1）具有垂直维度采样策略的 RBM 架构。

（2）具有水平维度的迭代前馈策略的 RNN 体系结构。

另一个可替代方法是将采样作为上述两个维度的统一（unique）的策略，参见 6.14.2 节中要分析的 DeepBach 系统。

### 3. 示例：基于 RBM 的和弦音乐生成系统

在文献[11]中，Boulanger-Lewandowski 等人提出用一个基于受限玻尔兹曼机（RBM）[80]来建模复调音乐的方法。他们的目标是从音频信号中提高复调音乐的转录对

---

① 一个反例是将在 6.10.5 节中介绍的 C-RBM 卷积 RBM 架构，它对单声多音的垂直维度（同时出现的和弦音符）和水平维度（音符序列）同时进行建模。

② 这个问题在于如何表达垂直（和声）和水平（旋律）维度，6.9 节中将进行进一步的分析。

齐效果。但在此之前,作者讨论了从模型生成样本的问题,这些模型是从面向音乐生成的基于定性评估的学习算法而得到的[12]。在他们的第一个实验中,受限玻尔兹曼机从音乐语料库中学习可能同时出现的音符分布(即和弦的可能组成情况)。

该音乐语料库来源于约翰·塞巴斯蒂安·巴赫的《圣咏曲》(与在 6.2.2 节所述的 MiniBach 相同)。同时出现的音符数(即复调旋律)从 0 个到 15 个不等,平均为 3.9 个。输入数据范围是跨越了 $A_0$ 到 $C_8$ 的整个钢琴的 88 个琴键对应的二进制单元(译者注:$A_0$ 表示钢琴最左端的 A 音,$C_8$ 表示钢琴最右端的 C 音),并采用多热编码。序列对齐(转换)到一个单一公共音调(例如,C 大调/c 小调),以简化学习过程。

可以用块状 Gibbs 算法,在 RBM 中从可见层结点对隐藏层结点(视为变量)进行采样(见 5.7 节)。图 6-7 显示了各种样本的示例。竖轴表示连续的可能音符。每一列代表一个由不同同步音符组成的特定样本,当无二义性时,在下面写出对应和弦的名称。表 6-4 总结了这个基于 RBM 的和弦生成系统,记为 $RBM_C$(这里的 C 表示和弦)。

图 6-7 由 RBM 训练巴赫的《圣咏曲》时生成的样本

(经作者许可,引自文献[11])

表 6-4 $RBM_C$ 系统特点

| 项　目 | 特　　点 |
| --- | --- |
| 系统目标 | 生成同时出现的音符(和弦) |
| 数据表示 | 基于符号的数据表示;多热编码 |
| 体系架构 | RBM |
| 策略 | 数据采样 |

## 6.5　音乐长度的可变性

单步前馈策略(6.2.1 节)和解码器前馈策略(6.4.1 节)的一个重要限制是生成的音乐的长度(更确切地说,是音符时值步长或小节的数量),是固定的(fixed)。这实际上是由

体系架构决定的,即输出层的结点数是固定的[①]。要生成较长(或更短)的音乐,需要重新配置体系架构及其相应的数据表示。

## 迭代前馈

解决这一局限性的标准方案是使用递归神经网络。在 Graves 的文献[64]中,最初描述文本生成的典型用法如下。

(1)选择一些种子(seed),例如旋律的第一个音符信息作为起始(first)项。

(2)将其前馈(feedforward)到递归网络中,以便生成下一项(next,例如旋律的下一个音符)。

(3)用下一项作为下一个输入,再去生成再下一项(next next)。

(4)迭代重复这个过程,直到生成所需长度的序列(sequence,例如,一串音符即旋律)。

注意生成是迭代的(iterative),是需要逐个元素地进行处理。因此,该方法被命名为迭代时间步的前馈(iterative time step feedforward)策略,简称为迭代前馈(iterative feedforward)策略。实际上,递归(recursion)也是经常出现的,即当前输出重新输入网络并循环作为下一项的输入。然而,也有一些特例,我们发现在序列化(详见 6.8.2 节)及双向 LSTM(详见 6.8.3 节)的体系架构中,是只有迭代而并没有递归的。

注意,迭代前馈策略与解码器前馈策略(详见 6.4.1 节)都是基于种子的生成(seed-based generation),详见 6.4 节,因为全序列(例如旋律)是从初始种子项(例如起始音符)开始迭代并最终完成生成的。

### 1. ♯1 示例:Blues——和弦序列符号音乐生成系统

在 Eck 和 Schmidhuber 的文献[42]中,描述了一个使用 LSTM[②] 的递归神经网络体系架构进行的两个实验。在第一个实验中,其目标是学习和生成和弦序列。数据的表现形式是钢琴打孔纸卷类型的数据,有旋律和和弦这两种类型的序列(尽管和弦是以音符的形式来表现的)。生成旋律的范围和能够使用的和弦都是严格受限的,因为音乐语料库由 12 小节 Blues 蓝调组成(译者注:蓝调是一种乐器音乐和五声音阶的声乐,12 节蓝调的和弦大多都是以 12 节组合为基础,再对三个一组的不同和弦进行演奏),并且是手工输入的(旋律和和弦)。13 个可能的音符范围为从中央 C($C_4$)到高音 C($C_5$)(译者注:在钢琴的这个区间内共有 8 个白键和 5 个黑键,共计 13 个键)。12 个可能的和弦是从 C 到 B 的范围。

使用独热编码技术,时间量化(音符时值单位长)为八分音符,这也是该音乐语料库中最小音符时值(四分音符)的一半。有 12 小节长的音乐(即 96 个音符时值单位)。和弦序列训练样本的一个示例如图 6-8 所示。

上述第一个实验的架构是一个带有 12 个结点(对应于 12 个和弦的独热编码)的输入层;一个带有 4 个 LSTM 块的隐藏层(每块含 2 个神经元细胞[③]);以及一个带有 12 个结

---

① 指在基于 RBM 的架构中输入层的结点数(也具有输出层的作用)。

② 实际上,这是第一个使用 LSTM 生成音乐的实验。

③ LSTM 记忆细胞和数据块之间的差异详见 5.8.3 节。

图 6-8　Blues 生成和弦训练例

（经许可,引自文献[42]）

点的输出层（与输入层结点数量相同）。

　　生成是通过当前（由音符来表示）的种子（seed）和弦,迭代地向网络前馈,预测下一时值单位的和弦,再将其作为下一组的输入,以此类推,直到生成和弦序列。其体系架构和迭代生成如图 6-9 所示。该系统记为 $Blues_C$（下角标 C 代表和弦）,其特点总结如表 6-5所示。

图 6-9　Blues 和弦生成体系架构

表 6-5　$Blues_C$ 系统的特点

| 项　　目 | 特　　点 |
| --- | --- |
| 系统目标 | 和弦序列；Blues |
| 数据表示 | 基于符号的数据表示；独热编码；结束音符；和弦作为音符来处理 |
| 体系架构 | 长短期记忆网络（LSTM） |
| 策略 | 迭代前馈 |

　　**2. ♯2 示例：Blues——旋律和和弦符号音乐生成系统**

　　在 Eck 和 Schmidhuber 所著的文献[42]中,第二个实验的目标是同时生成旋律和和弦序列。这个新的体系架构是原体系架构的扩展：一个带有 25 个结点（对应于 12 个和

弦及 13 个旋律音符的独热编码）的输入层；一个有 8 个 LSTM 块的隐藏层（4 个和弦块和 4 个旋律块，如下文所述），每个块都包含两个记忆细胞；输出层有 25 个结点（与输入层结点数量相同）。

和弦与旋律的分离是这样实现的：

（1）根据相应和弦，将和弦块以全连接方式连接到输入结点与输出结点。

（2）根据相应旋律，将旋律块以全连接方式连接到输入结点与输出结点。

（3）和弦块与自身及（and）旋律块存在着递归连接关系。

（4）旋律块只（only）与自身存在着递归连接关系。

生成是通过当前种子（音符及和弦），递归地向网络进行前馈，生成预测下一时值单位的音符及和弦，以此类推，直到生成一系列带有和弦的音符。图 6-10 表示生成的旋律和和弦示例。表 6-6 总结了这个系统（这里将其记为 $Blues_{MC}$，其中下角标 MC 分别代表旋律、和弦）的特点。

图 6-10　生成的 Blues 示例

（摘录，经作者许可后引用）

表 6-6　$Blues_{MC}$ 系统的特点

| 项目 | 特　　点 |
| --- | --- |
| 系统目标 | 生成旋律＋和弦；Blues 音乐 |
| 数据表示 | 基于符号化的数据表示；One-hot×2 编码；结束音符；和弦作为音符来处理 |
| 体系架构 | 长短期记忆网络（LSTM） |
| 策略 | 迭代前馈 |

这里的第二个实验是关注于同时（simultaneously）生成旋律和和弦。请注意，在第二种体系架构中，递归连接是不对称的（asymmetric），因为作者希望确保和弦的优势角色。和弦块不仅与自身递归连接，还与旋律块递归连接，但旋律块并不与和弦块递归连接。这意味着，对于和弦块的生成，将接受到来自于旋律与和弦的前述信息，但旋律块不用和弦

先前的信息。这种体系架构中递归连接的特殊配置,是用一种主-从方式来控制和声与旋律之间交互的方式。控制旋律和和声之间的互动与一致性,的确是一个重要问题,6.9 节中将做进一步讨论并分析可替代的方法。

## 6.6 音乐内容的可变性

如 6.5 节中 Blues 生成实验所示,RNN 上的迭代前馈策略的一个局限性是生成带有确定性(deterministic)的内容。事实上,神经网络就是确定性的[1]。因此,前馈相同的输入(same input)总是生成相同的输出(same output)。由于下一个音符、下下个音符等的生成都是确定的,因此基于相同的(same)种子将生成相同的(same)音符序列[2]。此外,由于只有 12 个可能的输入值(即 12 个音级),因此只有 12 个可能的旋律(译者注:这里是指 12 平均律,指八度的音程按波长比例平均分成十二等份,每一等份称为一个小二度,其理念最早由我国明代朱载堉提出,后由德国的约翰•塞巴斯蒂安•巴赫进一步丰富、完善,并由此奠定了今天的乐理基础)。

采样

幸运的是,我们将会发现,解决这一问题的方法比较简单。假设旋律的输出表示是独热编码的。换句话说,输出表示是钢琴打孔纸卷类型,输出的激活层是 softmax,且生成问题被建模为分类问题。具体实例详见图 6-11,其中, $P(x_t = C | x < t)$ 表示元素(音符) $x_t$ 在步骤 $t$ 的条件概率为 $C$,后面的条件是如果给定了前面即 $x < t$ 的数据元素(即截止目前所产生的旋律)。

默认的确定性(deterministic)策略包含选择概率最高(highest probability)的音级(音符),即 $\text{argmax}_{X_t} P(X_t | x < t)$,即图 6-11 中的 Ab。(通过 softmax 函数),可以根据可能音符间的概率分布,采样输出,并可以很容易地将其切换到一个非确定性(nondeterministic)的生成策略。通过对生成分布后的音符进行采样[3],可以在生成过程中引入随机性(stochasticity),进而有了生成内容的可变性(variability)。

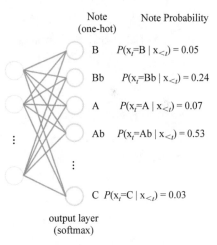

图 6-11 采样 softmax 输出

---

① 人工神经网络也有随机的版本——如 RBM——但它们不是主流。

② 实际生成的旋律的长度取决于迭代次数。

③ 根据给定类别/音符的概率,进行采样。在如图 6-11 所示的示例中,Ab 有大概 1/2 的机会被选中,Bb 有大概 1/4 的机会被选中。

**1. ♯1 示例：CONCERT——巴赫旋律符号音乐生成系统**

在文献[138]中提到，Mozer 于 1994 年开发的 CONCERT(CONnectionist Composer of ERudite Tunes)，实际上是第一个（在 LSTM 之前）基于递归神经网络的音乐生成系统。其目标是生成可能有一些和弦进行作为伴奏的旋律。

数据的输入、输出表示，包含音的三方面属性：音高、时值及和弦伴奏（harmonic chord accompaniment）。音高的表征（称其为 PHCCCH），源于 Shepard 的心理音高表示空间[172]，它是基于五个维度来进行表示的，如图 6-12 所示（译者注：图中左侧由下至上为音高序列；中间为 12 个半音循环，它是十二平均律的基础；右侧为五度圈循环）。

图 6-12　CONCERT PHCCCH 音高表征

（灵感来自于文献[172]和[138]）

三个主要组成部分为：

(1) 音高(PH)。

(2) 半音循环圈(CC)。

(3) (和声)五度循环(CH)循环圈。

为了呈现更具音乐意义的数据表现效果，图 6-12 显示了八度内音阶的相似性以及一个音符和它的五度音程之间的和声相似性。两个音的相似性，可通过计算它们 PHCCCH 表示间的欧几里得距离(Euclidean Distance)来决定，这个距离在移调的情况下也是不变的。音高的编码是通过一个范围从 $C_1$ 音的-9.798 到 $C_5$ 音的+9.798 的标量变量实现的。半音循环和五度循环的编码是通过 6 个二进制值向量实现的，其原因在文献[138]中有详细说明。最后的编码包括 13 个输入变量，示例如表 6-7 所示。注意，休止符被编码为带有唯一编码的音高。

时值再进行细分。每个（四分音符）节拍被分为 12 份，因此持续的时值单位为 12/12。这个方法，允许数据表示由两部分组成的（二或四段）以及由三部分组成的（三段）节奏。在一种类似于音高表示的方式中，时值被一个标量及两个圆形表示为 1/4 和 1/3 的节拍周期，如图 6-13 所示，从而在 5 个维度上通过 5 个二进制值变量向量直接编码（更多细节

表 6-7　PHCCCH 音高表征示例

| 音高 | PH | CC | | | | | | CH | | | | | |
|---|---|---|---|---|---|---|---|---|---|---|---|---|---|
| $C_1$ | −9.798 | +1 | +1 | +1 | −1 | −1 | −1 | −1 | −1 | −1 | +1 | +1 | +1 |
| $F\sharp_1$ | −7.349 | −1 | −1 | −1 | +1 | +1 | +1 | +1 | +1 | +1 | −1 | −1 | −1 |
| $C_2$ | −2.041 | −1 | −1 | −1 | −1 | +1 | +1 | −1 | −1 | −1 | −1 | +1 | +1 |
| $C_3$ | 0 | +1 | +1 | +1 | −1 | −1 | −1 | −1 | −1 | −1 | +1 | +1 | +1 |
| $D\sharp_3$ | 1.225 | +1 | +1 | +1 | +1 | +1 | +1 | +1 | +1 | +1 | +1 | +1 | +1 |
| $E_3$ | 1.633 | −1 | −1 | +1 | +1 | +1 | +1 | +1 | +1 | −1 | −1 | −1 | −1 |
| $A_4$ | 8.573 | −1 | −1 | −1 | −1 | −1 | −1 | −1 | −1 | −1 | −1 | −1 | −1 |
| $C_5$ | 9.798 | +1 | +1 | +1 | −1 | −1 | −1 | +1 | +1 | +1 | −1 | −1 | −1 |
| Rest | 0 | +1 | −1 | +1 | −1 | +1 | −1 | +1 | −1 | +1 | −1 | +1 | −1 |

请参见文献[138])。时间范围是一个音符步长(note step),也就是说,由体系架构处理的
粒度是音符(note)[①]。

图 6-13　CONCERT 持续音的表示

(灵感来自于文献[138])

　　和弦是通过根音、第三音(与根音是大三度或小三度关系)、第五音(与根音是完全五
度、增五度或减五度音),以扩展(译者注:垂直)的方式表现为三和弦或四和弦,并可能再
添加第七个音(该音与根音是大七度或小七度关系)。为了表示下一个要预测的音符,并
且为了更容易理解,CONCERT 系统实际使用了这种丰富的分布式表示(命名为 next-
note-distributed,见图 6-14)以及一种更简洁和传统的表示(命名为 next-note-local)。激
活函数为在[−1,1]范围的 sigmoid 函数,损失函数为均方误差。

　　在生成阶段,输出被看作一组遵循采样(sampling)策略的可能音符的概率分布,作为
以不确定的方式决定下一个音符的基础。

　　在经过了约翰・塞巴斯蒂安・巴赫的旋律数据集训练后,CONCERT 已在不同样本
上进行了测试。图 6-15 显示了基于巴赫训练集生成的旋律的示例。虽然现在有点过时

---

　　① 对于大多数递归体系架构,这不是一个固定的音符时值单位长,如在 6.5 节中所述。已在 4.8.1 节中介绍了
各种类型的时间范围。

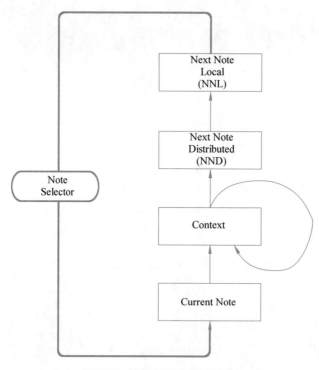

图 6-14　CONCERT 体系架构

（经 Taylor 和 Francis(www.tandfonline.com)许可，引自文献[138]）

了，但 CONCERT 曾是早期模型，且直到最近，它也仍在相关文献有关数据表征的问题讨论中出现。

图 6-15　经过巴赫数据集训练后由 CONCERT 生成的旋律示例

（经 Taylor 和 Francis(www.tandfonline.com)许可，引自文献[138]）

　　还要注意，CONCERT 系统（其特点总结见表 6-8）代表在深度学习架构出现之前的早期的生成系统，其数据表示带有丰富的手工特性（译者注：部分是基于规则的）。使用深度学习体系架构的好处之一，是这种丰富的和富有深度的数据表示，是可以由体系架构自动提取并加以管理的。

表 6-8 CONCERT 系统特点

| 项 目 | 特 点 |
| --- | --- |
| 系统目标 | 生成旋律＋和弦 |
| 数据表示 | 基于符号的数据表示;和声学;和声;节拍 |
| 体系架构 | 递归神经网络(RNN) |
| 策略 | 迭代前馈;采样 |

**2. ♯2 示例：Celtic——面向旋律符号的音乐生成系统**

另一个典型的例子,是 Sturm 等人研发的能生成 Celtic 音乐旋律的系统[178]。该系统使用带有三个隐藏层的递归网络①(记为 LSTM³),LSTM³ 每层带有 512 个 LSTM 细胞。

该音乐语料库包括从一个名为"The Session"[98]的存储和讨论平台中检索到的民谣和 Celtic 单声旋律组成,将太短、太复杂(节拍数不同)或有错误的曲子清洗过滤掉,剩下的是一个包含 23 636 首旋律的数据集。所有的旋律都被移调到 C 调上。特别说明的是,所选择的数据表示是文本格式(textual),这是一种基于字符的 ABC 记谱法的变形(参见 4.7.3 节),即基于 token 的 folk-rnn 记谱法(译者注：在自然语言处理中,token 一般指按照特定需求,把文本切分成一个字符串序列,其元素称为 token。这里借鉴了在 NLP 中的做法)。输入结点和输出结点的数量(实际操作中,这个参数为 137)等于音符表中的 token 数(即采用独热编码)。网络输出是其音符表的概率分布。

随着学习并预测下一个音符的过程的继续,该递归网络的训练是以迭代的方式完成训练的。完成训练后,为了能生成一个输出旋律,可输入一个随机的或指定的音符 token (例如,一个相应的特定起始音符),系统会以迭代方式前馈它,从得到的概率分布中进行采样,并递归地使用所选的音符序列元素作为后续层的输入,进而完成内容输出。

最后一步是将生成的 folk-rnn 数据表示解码为要播放的 MIDI 格式旋律。有关生成旋律的示例,请参见图 6-16,也可以在文献[177]上看到并听到实验结果。结果很有说服力,生成的旋律是清晰的 Celtic 风格。该系统的特点总结如表 6-9 所示。

folk-rnn (v1)

图 6-16 自动生成的 *The Mal's Copporim* 乐谱

(经作者许可,引自文献[178])

---

① 如 5.5.2 节所述,注意隐藏层数,而不考虑输入层。

表 6-9  Celtic 系统特点

| 项 目 | 特 点 |
| --- | --- |
| 系统目标 | 生成旋律 |
| 数据表征 | 基于符号、文本的数据表示；基于 token 的表示；独热编码 |
| 体系架构 | LSTM[3] |
| 策略 | 迭代前馈；采样 |

正如在文献[66]中所指出的："有趣的是，在这种方法中，小节线和重复小节线被明确给出且也要进行预测。因为不能保证 token 的输出音符序列是否能代表 ABC 格式的有效歌曲，这可能导致一些问题（例如，一个小节中包含太多音符），但据作者所述，这种情况很少发生，这表明这样的体系架构也可以学习到有关计数方面的特征。"[①]

## 6.7  音乐表现力

现存系统的最大局限性之一是所有音符都有固定的力度（振幅），以及精确的量化（固定的节奏），这使生成的音乐太机械化，没有表现力（expressiveness）或细微差别（nuance）。（译者注：基于人工智能技术训练的音乐可能会比较"完美"地定制量化，生成速度、节奏、风格等相对一致但比较机械的声音，缺乏像组曲"黄河颂"、奏鸣曲"悲怆"等的强烈的感染力，可能生成的音乐信息过于机械化，其中一个原因也是由于标准数据集中的音乐过于整齐，不易于情感的流露，且响度变化小，最终缺失情感表达。）

一种自然的方法是考虑从真实的表演中记录下来的完整音乐数据表示而不单是音符，因此这样（由专业音乐家创作）的乐曲是带有节奏及力度变化的，如 4.10 节中所述。

注意，另一种方法是通过自动稍微变换其力度或节奏，来增强生成音乐信息（如一首标准 MIDI 曲子）的表现力。参见文献[29]，Cyber-João 系统就是一个这样的例子，该系统通过自动检索[②]及应用节奏模式[③]，能有表现力地演奏出 bossa nova 风格的吉他伴奏。（译者注：bossa nova 是一种融合巴西桑巴舞曲和美国酷派爵士的爵士乐。）

如 4.10.3 节所述，在音频表示的情况下，该表示隐含表现力。然而，由于表示是全局的，因此单独控制一个乐器或声音的表现力（动态或节奏）是困难的[④]。

示例：Performance RNN——钢琴复调符号音乐生成系统

在文献[173]中，Simon 和 Oore 提出了称为 Perform RNN——一个基于 LSTM 的递归神经网络体系架构——的方法。它的一个特点是其音乐数据集的特征是由人的表演

---

①  关于这个问题，另请参见文献[59]。

②  是通过对生成规则和基于案例推理（CBR）的混合。

③  这些模式是从吉他手兼歌手 João Gilberto 的表演音乐语料库中手工提取的，João Gilberto 是 Bossa nova 风格的发明者之一。也可以考虑自动提取，参见文献[31]。

④  如 4.10.3 节所述，关于最近通过深度学习技术在音频源分离方面所取得的成就，这并不是不可能实现的。

组成的,它有精确的时间以及每个音符的力度记录。系统使用雅马哈电子钢琴比赛数据集(Yamaha e-Piano Competition dataset)作为音乐语料库,演奏者的 MIDI 记录包含 1400 多场技艺精湛的钢琴家的演奏是公开的[209]。为了创造额外的训练样本,可以应用一些时间延伸(使每个演奏速度提高或放慢 5%)和移调技术(如提高大三度)。

这种数据表示是适应于生成目标的。乍一看,它就像一个带有 MIDI 音符编号的钢琴打孔纸卷数据,但它实际上有点不同。每个时间片是以下每个可能事件的可能值的多级独热向量。

(1) 按下音符:128 个 note-on 事件,对应于 128 个 MIDI 音调中的每一个。

(2) 抬起音符:128 个 note-off 事件,对应于 128 个 MIDI 音调中的每一个。

(3) 时移:100 个可能的变量(从 10ms 到 1s)。

(4) 力度:32 个可能值(128 个 MIDI 速度被量化为 32 个 bin[①])。

系统的性能表示示例如图 6-17 所示。

图 6-17 Performance RNN 表示示例

(经作者许可,引自文献[173])

用户可以控制被称为"温度"(temperature)的参数,并用以下方式控制生成事件的随机性。

(1) 温度 1.0 使用了预测的精确分布。

(2) 小于 1.0 的值,减少了随机性,增加了模式的重复性。

(3) 较大的值,增加随机性,减少模式的重复性。

参考文献网页[173]上有示例。Performance RNN 的总结见表 6-10。

表 6-10 Performance RNN 系统特点

| 项　目 | 特　点 |
| --- | --- |
| 系统目标 | 生成复调;性能控制 |
| 数据表征 | 基于符号的数据表示;One-hot×4 编码;有时移;有力度表现 |
| 体系架构 | LSTM |
| 策略 | 迭代前馈;采样 |

① 请参见 4.11 节中对 binning 转换的说明。

# 6.8　RNN 与迭代前馈的再探讨

在之前的示例中我们看到迭代前馈策略是基于递归神经网络体系架构来迭代地生成序列的连续项。看起来,递归神经网络体系架构与迭代前馈策略是密切相关的。确实如此,几乎所有基于递归神经网络的系统都使用迭代前馈策略,递归地将生成的输出(下一音符时值单位的生成)重新输入到输入中。但本节中将介绍一些特殊情况。

## 6.8.1　#1 示例:Time-Windowed——旋律符号音乐生成系统

Todd 在文献[189]中进行的实验是(1989 年)使用人工神经网络生成音乐的第一次尝试之一。虽然现在不会直接使用他所提出的体系架构,但他的实验及讨论都具有开创性且仍是一个重要的信息来源。

Todd 的研究目标是以某些迭代的方式生成单音旋律。他尝试了用不同选择来表达音符(见 4.5.3 节)及时值,最终决定使用传统的音高表示法,即使用单个独热编码和音符时值单位的时域范围方法。时间步的时值单位长设置为八分音符。在大部分实验中,用于训练的输入旋律是 34 个时值单位长的(也就是说,四个半小节的长度),在末端空白处填充休止符。起始音符用一个特定的 token 表示并作为一个附加值编码结点进行编码(参见 4.9.1 节和 4.11.7 节)。休止符没有显式编码,而是作为缺失了旋律音的某音符(即全部为空值的独热编码音符,参见 4.11.7 节)。

第一个实验被作者命名为 Time-Windowed 体系架构,其中使用了一个固定大小连续时间段的滑动窗口。实践中,旋律片段的滑动窗口为一小节长(即 8 个音符时值单位长)。它的数据表示可以像 MiniBach 体系架构一样(详见 6.2.2 节)被看作是钢琴打孔纸卷类型,带有 8 个连续音符时值单位长的连续音符独热编码,记为 One-hot×8。

该体系架构是前馈网络(并不是 RNN),以一个旋律片段作为输入,下一个旋律片段作为其输出且只有一层隐藏层。一个旋律片段一个旋律片段地迭代(且递归地)生成。该体系架构如图 6-18 所示。

对于旋律片段的每个时值单位长,预测的音符是具有最高概率的那个音符。因为休止符的零热编码(即所有值为空),低概率音符与休止符分不清楚(详见4.11.7 节),所以引入了一个经验概率阈值 0.5,即预测音符高于 0.5 则为高概率,否则为休止符。

该网络通过监督学习的方式进行训练,将旋律段作为输入,相应的下一个片段作为输出,并对不同的片段重复这个过程。注意,由于体系架构不是递归的,虽然

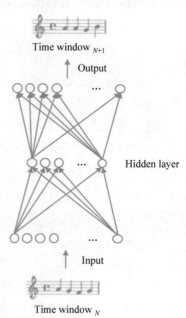

图 6-18　Time-Windowed 体系架构
(引自文献[189])

这个网络将学习两个连续旋律片段的成对相关性[①]，但不像递归神经网络那样，它没有学习到长期相关性的显式的记忆内容。因此，尽管作者没有与下一个实验进行比较（见 6.8.2 节），但该体系架构似乎学习长期相关性的能力可能较弱。Time-Windowed 体系架构特点总结如表 6-11 所示。

表 6-11 Time-Windowed 系统特点

| 项　　目 | 特　　　　点 |
| --- | --- |
| 系统目标 | 生成旋律 |
| 数据表示 | 基于符号的数据表示；钢琴打孔纸卷；One-hot×8 编码；起始音符；隐含休止符 |
| 体系架构 | 前馈 |
| 策略 | 迭代前馈 |

## 6.8.2　# 2 示例：Sequential——旋律符号音乐生成系统

在文献[189]中，Todd 提出了另一种体系架构（如图 6-19 所示）。因为音符是按顺序生成的，所以他将其命名为"Sequential"。

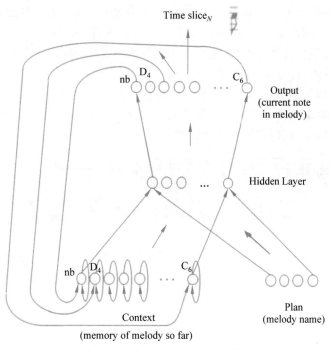

图 6-19　"Sequential"体系架构

（引自文献[189]）

---

① 在这一方面，Time-Windowed 模型类似一个旋律段的一阶马尔可夫模型（只考虑前一个状态）。

其输入层分成两部分：上下文（context）输入层与计划（plan）输入层。上下文输入层是实际记忆部分（即迄今为止已经生成好的前序旋律），由对应于每个音符（$D_4 \sim C_6$）的神经元加一个关于起始音符信息的神经元（在图 6-19 中标注为"nb"）组成。因此，它从产生下一个音符的输出层接收信息，带有与每个神经元对应的重新输入连接[1]。此外，正如 Todd 所解释的那样："通过在每个单独的上下文神经元中建立自反馈连接，可以保存不仅是前一个输出（音符）的记忆信息。"[2]

计划输入层是表示网络已经学习到的一个旋律（众多旋律中的一个）。Todd 实验了各种编码，如独热编码或分布式的编码（通过多热嵌入的方式实现）。

训练是通过选择一个要学习的计划（旋律）来完成的。上下文输入层神经元的激活函数被初始化为 0，以便以纯空的上下文输入层开始。然后对网络进行前馈，并将其对应于第一个时值单位音符的输出与要学习的旋律的第一个时值单位的音符进行比较，从而进行权重的调整。输出值[3]被传递回当前上下文输入层。然后该网络再进行前馈，得到下一个时值单位长的音符，再与目标旋律进行对比，等等，一直持续到旋律的最后一步。然后对各种计划（旋律）重复这个过程。

新旋律的生成是通过嵌入新的计划并前馈这个网络来实现的，它对应于一个新的旋律（它不是训练计划/旋律的一部分）。上下文输入层神经元的激活函数被初始化为 0，以便以纯空的上下文输入层开始（译者注：这句话在前一段中已经出现过一次）。一个时值单位、一个时值单位地迭代生成。注意，与大部分迭代前馈（即大多数输出被显式地重新递归送到体系架构的输入端）的策略（6.5 节）不同，在 Todd 的名为"Sequential"的体系架构中，由于递归连接的独特性质，重新输入是隐式进行的：输出被重新输入到上下文输入层神经元，但输入（计划旋律）是不变的。

在对网络进行计划旋律训练后，可以通过输入新的计划产生（extrapolation）各种旋律，如图 6-20 所示。（五线谱中的）重复符号（:，即第 2 行和第 3 行后半段五线谱中的反复记号）表示网络输出何时进入一个固定循环。

图 6-20　"Sequential"体系架构生成旋律示例

o 表示学习的原始计划旋律；$e_1$ 和 $e_2$ 是从新的计划旋律中外推而产生的旋律

（引自文献[189]）

---

① 注意，输出层与上下文层是同构的。

② 这是这个体系架构的独特之处，在标准的递归网络结构中，递归连接被封装在隐藏层中（见图 5-30 和图 5-34）。Todd 在文献[189]中的论证是上下文单元比隐藏单元更容易解释："因为隐藏层神经元通常计算复杂，输入函数通常不可解释，导致保存在上下文单元中的记忆可能也无法解释。这与"这个"设计相反，如前所述，每个上下文单元都保存着其相应的输出单元的记忆，该输出单元是可解释的。"

③ 实际上，作为优化，Todd 在他的描述中，建议传递目标值而不是输出值。

也可以在已经学习①的几种(两个或两个以上)计划旋律之间进行内插修补(interpolation)。示例如图 6-21 所示。Sequential 系统架构在表 6-12 中进行了特点总结。

图 6-21 Sequential 系统架构生成旋律示例

$o_A$ 和 $o_B$ 是学习的原始计划旋律。$i_1$ 和 $i_2$ 是通过在 $o_A$ 和 $o_B$ 计划旋律之间内插修补而产生的旋律

(引自文献[189])

表 6-12 Sequential 体系架构特点

| 项 目 | 特 点 |
| --- | --- |
| 系统目标 | 生成旋律 |
| 数据表示 | 基于符号的数据表示;钢琴打孔纸卷;独热编码;起始音符;隐含休止符 |
| 体系架构 | RNN |
| 生成策略 | 迭代前馈 |

### 6.8.3 # 3 示例：BLSTM——和弦伴奏符号音乐生成系统

Lim 等人在文献[119]中提出的 BLSTM(双向 LSTM)和弦伴奏系统,是一个基于递归体系架构的伴奏系统,它是一个不多见的有趣的案例②。其目标是生成一个作为旋律伴奏(象征性的)和弦进行序列。

音乐语料库是从五线谱领谱(lead sheet)公共数据集中导入的。作者选择了 2252 张各种西方现代音乐谱子(摇滚、流行、乡村、爵士乐、民谣、R&B、童谣等)的主调,每小节只有一个单和弦主音(否则只考虑第一个和弦)。数据集包括 1802 首歌曲的训练集(总共72 418 小节)和 450 首歌曲的测试集(17 768 小节)。所有的歌曲都被(对齐)转调到 C大调。

从原始 XML 格式文件中提取所需特征,然后转换成 CSV③(电子表格)矩阵格式,如图 6-22 所示。表示法的特殊性(简化)如下。

---

① 注意,这种方法实际上是通过结合解码器前馈策略和迭代前馈策略(例如,在 VRAE 或 MusicVAE 系统)来生成的旋律嵌入进行插值的前期工作,这将分别在 6.10.2 节和 6.12.1 节中描述。

② 如 5.8.2 节和 6.5 节所述。

③ CSV(Comma Separated Values)代表以逗号分隔的值。

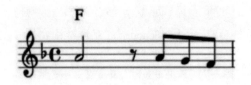

| time | measure | key_fifths | key_mode | chord_root | chord_type | note_root | note_octave | note_duration |
|------|---------|-----------|----------|-----------|-----------|-----------|-------------|---------------|
| 4/4 | 1 | −1 | major | F0 | major | A0 | 4 | 8.0 |
| 4/4 | 1 | −1 | major | F0 | major | rest | 0 | 2.0 |
| 4/4 | 1 | −1 | major | F0 | major | A0 | 4 | 2.0 |
| 4/4 | 1 | −1 | major | F0 | major | G0 | 4 | 2.0 |
| 4/4 | 1 | −1 | major | F0 | major | F0 | 4 | 2.0 |

图 6-22    从单个音乐小节中提取数据的示例

（根据 CCBY4.0 许可,引自文献[119]）

（1）对于旋律而言①,只考虑一个八度以内的音高（不考虑八度以外的音阶）,生成 12 个音符和 1 个休止符的独热编码（12 个音符命名为 12 个半音向量。译者注：在一个八度以内共有 12 个半音阶,巴赫由此创作出了著名的十二平均律）。

（2）对于和弦,只考虑它们的正三和弦,只有两种类型,即仅考虑大三和弦和小三和弦,共可生成一个 24 个和弦的独热编码（译者注：按大、小调划分,共有 24 个大小调）。

该体系架构是一个有两个 LSTM 层的双向 LSTM 架构,每个层有 128 个神经元。目的是为网络提供音乐上下文（context）并及时前馈。该体系架构所考虑的时值单位长为 4 小节,如图 6-23 所示。使用 tanh 作为隐藏层的非线性激活函数,使用 softmax 作为输出层激活函数,以分类交叉熵作为相关的损失函数。

用各种 4 小节长的音乐样本作为输入,相应的 4 小节的和弦作为输出,训练时通过在每首训练歌曲上滑动一个 4 小节长的窗口来完成内容生成。生成是通过迭代前馈连续 4 小节长的歌曲旋律（时间片）片段,并且连接由此产生的 4 小节长的和弦进行片段。

这个体系架构的独特之处在于,虽然它是循环的,但生成却不是递归的,并且输出数据（和弦）与输入数据（音符）具有不同的性质和结构。此外,需要注意,虽然策略是迭代的且体系架构是循环的,但每个迭代步骤的时值单位粒度却相当粗糙（有 4 个小节长）,这与大多数基于循环结构和迭代前馈策略的系统不同（它们往往考虑在最小音符时值水平上的音符时值单位长,示例可参见 6.5 节系统）。这种前馈/单步和循环/迭代之间的混合体系架构/策略,可能是为了充分捕捉水平相关性的历史（在旋律的音符之间,在伴奏的和弦之间）,因为 LSTM 神经元细胞专注于捕捉垂直相关性的历史（在音符和和弦之间）。

通过与一些隐马尔可夫模型（HMM）和一些深度神经网络与 HMM 的混合模型（DNN-HMM,详细信息见文献[198]）进行的一些定量（即通过比较准确性和通过混淆矩阵）以及定性（即通过对 25 名未经训练的音乐参与者的基于网络的调查）的比较,可以对

___

① 很明显,还有和弦。

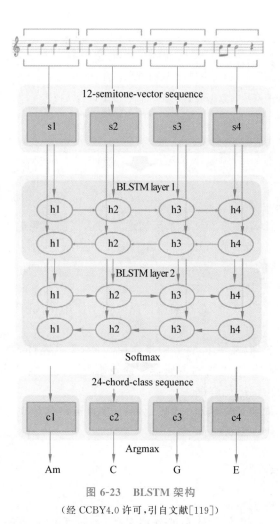

图 6-23 BLSTM 架构

该系统进行性能评估。结果显示，BLSTM 模型具有更好的准确性并且更受欢迎，参见图 6-24的简单示例。作者指出，当歌曲未知时，对 BLSTM 模型的偏爱程度较弱。他们推测这是因为 BLSTM 经常生成一个比原始和弦更多样化的和弦序列。表 6-13 总结了 BLSTM 系统的特点。

| | | | | |
|---|---|---|---|---|
| HMM | F | F | F | F |
| DNN-HMM | F | C | C | F |
| BLSTM | F | C | Dm | Bb |
| Original | F | C | Dm | Eb |

图 6-24 与生成的和弦进程（基于 HMM、基于 DNN-HMM、基于 BLSTM 和原始）的比较

表 6-13　BLSTM 系统特点

| 项　目 | 特　点 |
|---|---|
| 系统目标 | 生成伴奏；和弦序列；生成西方现代音乐 |
| 数据表示 | 基于符号的数据表示；CSV 格式；One-hot×(12× * ＋24×4)编码；带休止符 |
| 体系架构 | LSTM$^2$ |
| 策略 | 迭代前馈 |

### 6.8.4　总结

综上所述，我们已经看到 RNN 体系架构通常与迭代前馈策略（该策略允许基于递归种子的可变长度生成，如 6.5 节所述）的结合。但是，也有一些例外：

（1）由 Todd 提供的 Time-Windowed 系统（6.8.1 节）是在前馈体系架构上使用迭代前馈策略来生成旋律。

（2）BLSTM 系统（6.8.3 节）是在递归体系架构上使用迭代前馈策略来生成旋律的和弦伴奏。

后文将进一步了解到（在 6.10.2 节中将介绍 VRAE 系统）RNN 编码器-解码器复合体系架构（5.13.3 节）的使用，通过将解码器前馈策略与迭代前馈策略相结合，将输入序列的长度与输出序列的长度进行解耦。

6.18 节将讨论架构和策略结合、挑战之间结合的一些其他例子。在此之前，将继续分析挑战和可能的解决方案或方向。

## 6.9　旋律-和弦交互

当目标是同时生成一个带有伴奏的旋律时（可通过某种和声或对位①来表达），一个问题是旋律与和声之间的音乐一致性。虽然一般的架构如 MiniBach（6.2.2 节）可学习相关性，但并未明确考虑垂直和水平维度之间的相互作用。

6.5 节中分析了一种能同时产生旋律和和弦的特定体系架构的例子，并且旋律与和弦之间有明确的关系（即和弦可以使用关于旋律的先前时值信息，但反过来不行）。然而，这种体系架构有其特别之处（ad hoc），在下面的部分中，将分析一些具有旋律和声之间互动的更一般的体系架构。

### 6.9.1　# 1 示例：RNN-RBM——面向复调的符号音乐生成系统

Boulanger-Lewandowski 等人在文献[11]中将 6.4.2 节中介绍的基于 RBM 的架构与

---

①　和声和对位是具有不同关注点和优先级的双重伴奏方法。和声关注同时出现的音符之间的垂直（vertical）关系，如它们自身（和弦，chords），然后考虑它们之间的水平关系（例如，和声节奏）。相反，对位关注每个同步播放旋律（声音，voice）的连续音符之间的水平（horizontal）关系，然后考虑其进行中的垂直关系（例如，避免平行的五度音程）。请注意，尽管它们的视角不同，但分析和控制垂直维度和水平维度之间的关系，是它们的共同目标。

递归神经网络(RNN)联系起来,以表示音符的时间序列。其想法是将 RBM 与一个含一层隐藏层的确定 RNN 耦合,这样做可以:

(1) 用 RNN 对时间序列(temporal sequence)进行建模,以便产生对应于连续的时值单位长的连续输出。

(2) 确定 RBM 中哪些参数(parameters),更准确地说是偏差(bias)可用于对伴奏音符条件概率分布(conditional probability distribution of the accompaniment notes)进行建模,即决定哪些音符应该同时演奏。

换句话说,目标是结合水平视图(horizontal view,时间序列)和垂直视图(vertical view,针对特定时值单位长的音符组合)。由此产生的 RNN-RBM 体系架构如图 6-25 所示。

图 6-25 RNN-RBM 体系架构

(经作者许可,引自文献[12])

对该图的解释如下。

(1) 下方线表示 RNN 隐藏神经元 $u^{(0)}$、$u^{(1)}$、$\cdots$、$u^{(t)}$ 的时间序列,其中,$u^{(t)}$ 表示[①] RNN 隐藏层 $u$ 的在时间(索引)$t$ 的值。

(2) 上半部分表示时间 $t$ 时每个 RBM 实例的序列,可以记为 $RBM^{(t)}$,其中:

① $v^{(t)}$ 表示带有偏差 $b_v^{(t)}$ 的可见层。

② $h^{(t)}$ 表示带有偏差 $b_h^{(t)}$ 的隐藏层。

③ $W$ 表示连接可见层 $v^{(t)}$ 和隐藏层 $h^{(t)}$ 之间的权重矩阵。

下面是一个具体的训练算法(这里不详细说明它,需要的话请自行参阅文献[11])。在生成过程中,对每个时值单位 $t$ 的处理如下。

(1) 分别通过式(6-1)和式(6-2),计算 $RBM^{(t)}$ 的偏差 $b_v^{(t)}$ 和 $b_h^{(t)}$。

(2) 为了生成 $v^{(t)}$,从 $RBM^{(t)}$ 中用 block Gibbs 采样算法进行数据采样。

(3) 为了通过式(6-3)生成 RNN 新的隐藏层值 $u^{(t)}$,使用 RNN 的隐藏层值 $u^{(t-1)}$,将以 $v^{(t)}$ 作为 RNN 的前馈输入。这里:

① $W_{vu}$ 是权重矩阵,$b_u$ 是连接 RBM 输入层和 RNN 隐藏层的偏差。

② $W_{uu}$ 是 RNN 隐藏层递归连接的权重矩阵。

$$b_v^{(t)} = b_v + \boldsymbol{W}_{uv} u^{(t-1)} \tag{6-1}$$

---

① 请注意,通常表示为 $u_t$,因为 $u^{(t)}$ 表示法通常保留给索引数据集示例(第 $t$ 个样例数据),请参见 5.8 节。

$$b_h{}^{(t)} = b_h + W_{uh}u^{(t-1)} \tag{6-2}$$

$$u^{(t)} = \tanh(b_u + W_{uu}u^{(t-1)} + W_{vu}v^{(t)}) \tag{6-3}$$

　　注意,RBM$^{(t)}$的偏差$b_v{}^{(t)}$和$b_h{}^{(t)}$是针对每个时值单位的变量,换句话说,它们与时间相关(time dependent),而RBM$^{(t)}$的可见层与隐藏层之间的连接的权重矩阵$W$,对于所有时值单位长(对于所有RBM)被共享(shared),即它们与时间无关(time independent)[①]。

　　实验中使用了四种不同的音乐语料库:古典钢琴、民歌、管弦乐古典音乐及巴赫复调《圣咏曲》。复调值的个数从0到15个同步音符不等,平均为3.9个。钢琴打孔纸卷表示用于88个单位(注:这个值与钢琴琴键数量一致)的多热编码,表示从$A_0$到$C_8$的音高。(时值单位长)离散为四分音符。所有的样本都对齐到一个共同的调:C大调或c小调。钢琴打孔纸卷表示生成的示例如图6-26所示。该模型使RNN-RBM成为复调音乐生成的参考体系架构之一,其特点总结如表6-14所示。

图6-26　经在约翰·塞巴斯蒂安·巴赫的《圣咏曲》数据集上训练后由RNN-RBM生成的一个样本示例
(经作者许可,引自文献[12])

表6-14　RNN-RBM系统特点

| 项　目 | 特　点 |
| --- | --- |
| 系统目标 | 生成复调音乐 |
| 数据表示 | 基于符号的数据表示;多热编码 |
| 体系架构 | RBM-RNN |
| 策略 | 迭代前馈;数据采样 |

---

① $W_{uv}$,$W_{uh}$,$W_{uu}$及$W_{vu}$权重矩阵也是共享的,因此与时间无关。

有一些系统沿用和扩展了 RNN-RBM 体系架构,但它们没有显著区别,而且它们还没有得到全面评估。但是,值得一提的是:

(1) RNN-DBN 架构①,使用多个隐藏层[60]。

(2) LSTM-RTRBM 体系架构,使用 LSTM 而不是 RNN[120]。

## 6.9.2　#2示例:Hexahedria——面向复调的符号音乐生成架构

约翰逊在 Hexahedria 系统的博客[93]中提出的复调音乐系统,是集成的、原创的系统,因为它们是集成(integrates)到同一个架构中。

第一部分由每个层有 300 个隐藏神经元的两层 RNNs(实际上是 LSTM)组成,在时间维度(time dimension)循环,即负责序列中音符之间的水平时间(temporal)关系。每一层都有跨时值单位步长的连接,而跨音符之间则是独立的。

第二部分由另外分别具有 100 个和 50 个隐藏神经元的两层 RNN(LSTM)组成,在音符维度(note dimension)上递归循环,负责垂直的和声(harmony)方面的内容,即负责在同一时值步长内同时出现的音符之间的关系。每一层在时值步长之间是独立的,但在音符之间有横向直接联系。

我们可以将这个体系架构标记为 LSTM$^{2+2}$,以突出这是两个连续的 2 级循环层,在两个不同的维度(时间和音符维度)中循环。该架构实际上是前一节描述的 RNN-RBM 单一架构②中的一种集成。主要的创新之处在于,它不仅在时间维度上,而且在音符维度(更准确地说是在音高维度)上使用递归循环网络。后一种类型的递归,用于基于其他同步音符来建模同步音符的出现。就像面向未来的时间关系一样,音高类关系可面向从 C 到 B 的更高音高(译者注:在大调音阶中,C 音是低音,B 音是高音)。

最终的架构在图 6-27 中以折叠的形式显示,图 6-28 则是以展开的形式③,用三个方向轴进行显示。

(1) 计算流轴(flow axis),从左向右水平显示的轴,表示从输入层到输出层的整个体系架构的(前馈)计算流。

(2) 音符轴(note axis),从上到下垂直显示的轴,表示对应于最后两个(音符的)递归循环隐藏层中的每个连续音符的神经元之间连接。

(3) 时间轴(time axis),仅在展开的图 6-28 中显示,从左上方到右下方对角线表示的时值步长和两个第一(时间的)递归循环隐藏层在同一神经元内的存储传播情况。

数据集是通过从古典钢琴 MIDI 数据库的 MIDI 文件中提取 8 个小节长的部分来构建的[104]。使用的输入数据表示是钢琴打孔纸卷,音高表示为 MIDI 音符编号。这里添加

---

① 就交叉熵损失而言,这显然是约翰·塞巴斯蒂安·巴赫《圣咏曲》数据集能达到的最好状态。

② 在 6.9.3 节中将看到名为 Bi-Axial LSTM 的另一种架构,其中每个 2 级时间循环层被封装到一个不同的架构模块中。

③ 在图 5-29 中展示的 RNN 展开的形象化表示,实际上是受到了约翰逊的 Hexahedria 形象化表示的启发。

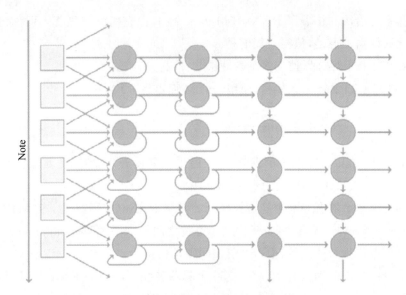

图 6-27　Hexahedria 架构（折叠）

（经作者许可，引自文献[93]）

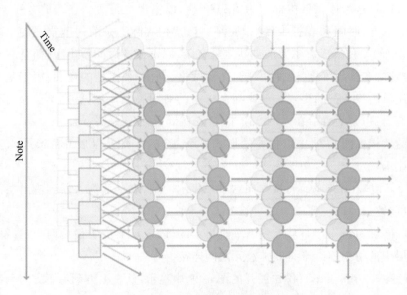

图 6-28　Hexahedria 架构（展开）

（经作者许可，引自文献[93]）

了更具体的信息：音高类、演奏的前一个音符（作为一种可能的音符保持方式）、一个音高类在前一个时值步长中播放了多少次，以及节拍（小节内的位置，假设为 4/4 拍）。输出表示也是钢琴打孔卷，以表示同时有多个音符的可能性。与大多数递归神经网络一样，生成是通过迭代方式完成的（即遵循迭代前馈策略）。该系统特点总结如表 6-15 所示。

表 6-15 Hexahedria 系统特点

| 项 目 | 特 点 |
|---|---|
| 系统目标 | 生成复调 |
| 数据表示 | 基于符号的数据表示;钢琴打孔纸卷;保留音符;节拍 |
| 体系架构 | LSTM$^{2+2}$ |
| 策略 | 迭代前馈;数据采样 |

## 6.9.3 # 3示例:Bi-Axial LSTM——面向复调的符号音乐生成架构

在 6.9.2 节中给出了约翰逊最近提出的一种对其原始的基于 Hexahedria 结构的改进,名为 Bi-Axial LSTM(简称 BALSTM)[94]。

所用的数据表示是钢琴打孔纸卷数据类型,在可用音表中增加了保持音和休止符。使用了多种音乐语料库:JSB《圣咏曲》数据集(这是约翰·塞巴斯蒂安·巴赫[1]的 382 个四声部《圣咏曲》的音乐语料库),MuseData 数字图书语料(这是斯坦福大学 CCARH 电子古典音乐数据图书语料[76]),诺丁汉音乐语料库(它收集了 1200 首基于 ABC 记谱法的民间曲调[53]),古典钢琴 MIDI 音乐语料库[104]。每个数据集都被转调(对齐)成 C 大调或 c 小调。

演奏什么音符的概率取决于以下两种类型的信息。

(1) 之前的时值步长的所有音符:由时间轴模块(time-axis module)建模。

(2) 当前的时值步长内已经生成的所有音符(按从最低音到最高音的顺序排序):由音符轴模块(note-axis module)建模的。

还有一个名为"八度音"的额外前端层,它将每个音符转换成其所有可能对应的八度音符向量(音高类的扩展)。最终的架构如图 6-29 所示①。"×2"代表每个模块堆叠两次(即具有两层)。

时间轴模块在时间上是递归循环的(经典的 RNN),LSTM 权重在音符之间共享,以获得音符转调的不变性。音符轴模块②在音符中是反复递归处理的。对于音符轴模块的每个音符输入,⊕表示时间轴模块的相应输出与已经预测的较低音符的连接。对每个音符输出概率进行采样(通过投掷硬币方法转换为二值数据),以计算最终的音符预测(即该音符是否被演奏)。

正如约翰逊在文献[94]中所指出的,在模型训练阶段,由于所有时值步长上的音符是已知的,通过在所有音符的平行层上的两个时间轴上运行输入,并使用两个音符轴层,在所有时值步长上平行计算概率,因此每一层可(通过 GPU)被单独加速处理。

(通过遵循迭代前馈策略和采样策略)对于每个音符时值步长生成阶段都是连续的。

---

① 该图来自于另一个基于 Bi-Axial LSTM 体系结构的 DeepJ 系统,它将在 6.10.3 节中描述。

② 请注意,与约翰逊的第一个体系架构(我们称之为 Hexahedria,它将两层时间循环层与两层音符递归层集成在一个体系架构中,因此被称为 LSTM$^{2+2}$,已在 6.9.2 节中介绍过)相反,Bi-Axial LSTM 体系架构(Bi-Axial LSTM)显式地将每个两层时间循环层分成不同的体系架构模块,因此被称为 LSTM$^2$×2。

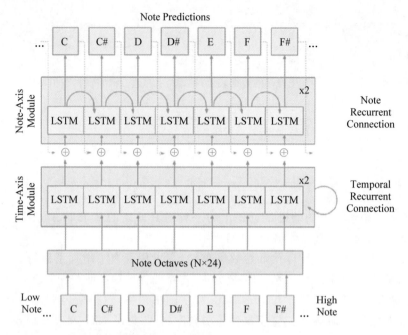

图 6-29　Bi-Axial LSTM 架构

(经作者许可,引自文献[126])

生成的音乐摘录如图 6-30 所示。

图 6-30　基于 Bi-Axial LSTM 生成的音乐示例(节选)

(转载自文献[94])

Bi-Axial LSTM 系统已经与其他一些架构进行了性能评估和比较,其特点总结如表 6-16 所示。文献的作者报告了使用 Bi-Axial LSTM 的显著效果,其最大改进是在

MuseData[76]和古典钢琴 MIDI 数据库[104]数据集上。文献[94]中指出:"这可能是因为这些数据集包含不同键的更复杂的音乐结构,而这正好是平移不变架构处理的理想情况。"请注意,6.10.3 节将介绍 DeepJ 系统是一个具有调控的 Bi-Axial LSTM 体系架构的扩展。

表 6-16 Bi-Axial LSTM 概要

| 项　目 | 特　点 |
|---|---|
| 系统目标 | 生成复调 |
| 数据表示 | 基于符号的数据表示;钢琴打孔纸卷;保留音符;带休止符 |
| 体系架构 | Bi-Axial LSTM=LSTM$^2$×2 |
| 策略 | 迭代前馈;数据采样 |

## 6.10　控　制

一个基于深层学习的架构会生成与从音乐语料库中学习到的音乐风格相匹配的音乐内容。正如在第 1 章和文献[51]中所讨论的那样,这种从没有任何显式建模或编程的音乐语料库中进行归纳的能力,是一种重要的学习能力。然而,就像一辆快速行驶的汽车需要一个好的方向盘来掌控方向一样,对作品进行生成控制也是必要的。因为音乐家通常希望将从其他资源的上下文中借用(borrowed)的想法和模式来控制作品的生成,使作品能适应(adapt)到特定的目标和特定的上下文环境中(例如,将旋律转到另一个调、最大限度地减少音符数、以指定的某个音符结束,等等)。

### 6.10.1　控制策略的维度

能任意地进行控制,对于深度学习体系架构和技术来说是一个难题,因为神经网络并没有被设计为可任意控制的。虽然在马尔可夫链中有一个可以附加的约束操作模型来控制内容生成①,然而,深度神经网络并没有提供这样的操作入口点,并且其数据表示的分布性质也并没有提供与生成内容的结构的明确关系。因此,正如我们将看到的,大多数控制深度学习生成的策略都是依赖于各种切入点(entry points)(钩子)和层次(level)的外部(external)干预,例如:

(1) 输入。

(2) 输出。

(3) 输入和(and)输出。

(4) 封装/再生成。

可以采用多种控制策略(strategies)。

(1) 基于数据采样。

---

① 两个例子是马尔可夫约束[148]和因子图[147]。

（2）基于调控控制。

（3）基于输入操作。

（4）基于强化学习。

（5）基于神经元选择。

我们还将看到一些策略（如数据采样，见 6.10.2 节），多数是自下而上（down-top）进行的；而有些策略（如 6.10.5 节的结构实施，或 6.10.7 节的神经元选择）多数是自上而下（top-down）进行的。最后，还有部分（partial）解决方案（如 6.10.3 节的调控/参数化）和更一般（general）的方法（如 6.10.6 节的强化学习）之间，也是有关联的。

### 6.10.2　采样

从不确定的体系架构（如 6.4.2 节的受限玻尔兹曼机（RBM）），或从确定性体系架构（为了引入生成内容的可变性（variability），见 6.6 节）中进行采样，如果在采样过程中引入约束（constraints），它可能就是控制的切入点，这被称为约束采样（constrained sampling），参见 6.10.5 节中的 C-RBM 系统。

约束采样通常是通过生成-测试（generate-and-test）方法实现的，其中有效的解决方案是从模型生成的一组随机样本中挑选出来的。但这个过程可能要付出很大的代价，而且不能保证成功。因此，如何引导（guide）这个采样过程以满足约束条件，是一个关键和难点问题。

**1. 基于迭代前馈生成的采样**

对于递归神经网络上的迭代前馈策略，可以对采样过程进行一些改进。

6.6 节中介绍了对递归神经网络的 softmax 输出进行采样的技术，以便引入生成内容的可变性。然而，这有时可能导致生成不太可能出现的音符（但其概率很低）。此外，如文献[66]所述，生成这样的"错误"音符，会对生成序列的后续部分产生不良的级联影响。

计数度量，包括通过音符的概率（不考虑在一定阈值以下的概率）来调整学习的 RNN 模型（条件概率分布 $P(s_t | s_{<t})$，在 5.8 节中定义过）。参照文献[203]中的定义，这个具有概率分布阈值 $P_{\text{threshold}}(s_t | s_{<t})$ 的新模型在式（6-4）中给出。其中：

$$P_{\text{threshold}}(s_t | s_{<t}) := \begin{cases} 0, & P(s_t | s_{<t})/\max_{s_t} P(s_t | s_{<t}) < \text{threshold} \\ P(s_t | s_{<t})/z, & \text{其他} \end{cases} \tag{6-4}$$

（1）$\max_{s_t} P(s_t | s_{<t})$ 是音符的最大概率。

（2）threshold 是阈值超参数。

（3）$z$ 是归一化常数。

稍微复杂一点的，是在原始分布 $P(s_t | s_{<t})$ 及音符最大概率 $\arg\max_{s_t'} P(s_t' | s_{<t})$[①]确定性变量之间，通过一些用户控制的温度等超参数（参见文献[66]4.1.1 节），进行内插操作。

这种技术与调控策略相结合，可被进一步推广，以便通过对位置的约束来控制对特定位置音符的生成。这一点将在 6.10.3 节中讲到的 Anticipation-RNN 系统中得到体现。

---

① 见 6.6 节。

**2. 面向增量生成的采样**

在面向增量生成的情况下(将在 6.14 节中介绍),用户可以选择:

(1) 在哪个部分(例如,在旋律的给定部分和/或给定的声音)完成采样或再次采样。

(2) 发生采样的可能值的间隔。

在 DeepBach 系统(将在 6.15.2 节中介绍)中,这将是在生成过程中引入用户控制的基础,特别是仅再生音乐的某些部分、限制音符的产生范围,以及强加一些基本节奏等。

**3. 面向变分解码器前馈生成的采样**

另一个有趣的例子是将采样用于生成模型(**generative models**),如将在后文中介绍的变分自动编码器(VAE)和生成对抗网络(GAN)。我们将看到,采样的一些良好控制(例如,产生插值、平均或对属性的修改),将在由解码器前馈策略产生的内容中产生有意义的变化。此外,有趣的是,正如 5.6.2 节所讨论的那样,一个变分自动编码器(VAE)能够在已学过的重要维度上控制内容的生成。

1) 示例:VRAE——面向视频游戏旋律的符号音乐生成系统

作者 Fabius 和 van Amersfoort 在文献[49]中提出一种将 RNN 编码器-解码器结构扩展到变分自动编码器(VAE)名为变分递归自动编码器(VRAE)的方法。编码器和解码器都封装了一个 RNN(实际上它是一个 LSTM),如 5.13.3 节所述。在实现策略方面,VRAE 将迭代前馈策略与解码器前馈策略和采样策略相结合。

实验中使用的音乐语料是一组由 20 世纪 80—90 年代的 8 首电子游戏(海绵宝宝、超级马里奥、俄罗斯方块……)歌曲组成的 MIDI 格式的文件,它们被分为 50 个音符时值步长的较短的片段。使用 49 个可能音高的独热编码(不考虑出现次数太少的音符。译者注,这种不考虑过高或过低音区音符的做法应该是为了数据降维)。用 2 个或 20 个隐藏层单元(潜在变量)进行了实验。训练针对的是递归神经网络(即针对每个输入音符,将下一个音符作为输出)。

在训练阶段之后,潜在空间向量可以被采样并被封装在解码器中的 RNN 中使用,以迭代地生成旋律。这可以通过随机抽样或在对应于已学习过的不同歌曲的潜在变量值之间插值来实现,因此形成了一种歌曲的"混合体"。图 6-31 显示了潜在空间中编码数据的组织方式,其中的每种颜色代表一首歌的数据点。结果还是不错的,但是在更细致的性能评估中,音乐语料库中的一些低质量的音乐可能会影响学习效果。表 6-17 总结了 VRAE系统的特点。

表 6-17  VRAE 系统特点

| 项　目 | 特　　点 |
| --- | --- |
| 系统目标 | 生成旋律;生成视频游戏音乐 |
| 数据表示 | 基于符号的数据表示;MIDI 格式音乐;独热编码 |
| 系统架构 | Variational(Autoencoder(LSTM,LSTM)) |
| 策略 | 解码前馈;迭代前馈;数据采样 |

2) 示例:GLSR-VAE——面向旋律的符号音乐生成系统

作者 Hadjeres 和 Nielsen 在文献[68]中提出的体系架构是基于变分自动编码器

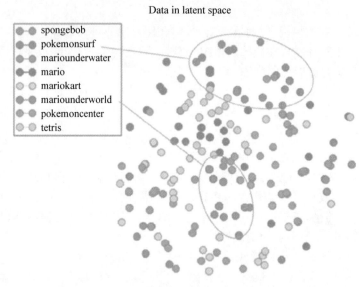

图 6-31　VRAE 潜在空间编码数据的可视化
（经作者许可，引自文献[49]）

（VAE）的体系架构（参见 5.6.2 节），但它提出了一种改进，即利用一个名为 GLSR-VAE
（Geodesic Latent Space Regularization）的系统来控制对生成内容的变化。

　　该系统的设计出发点是潜在空间中两点之间的直线不一定会在生成的内容域中产生
最佳的（best）插值空间。因此，其设计思想是引入正则化，以将潜在空间中的变化与解码
元素的属性的变化相关联。附加损失项的详细定义见文献[68]。

　　实验包括生成约翰·塞巴斯蒂安·巴赫风格的《圣咏曲》旋律。该数据集包括来自约
翰·塞巴斯蒂安·巴赫合唱数据集的单声道女高音声部[5]。

　　GLSR-VAE 系统采用了由 DeepBach 系统（详见 6.14.2 节）提出的数据表示原则，即

　　（1）音符采用独热编码。

　　（2）增加了音符时值保持符号"_ _"和休止符号，以分别指定音符的重复和休止（参
见 4.11.7 节）。

　　（3）使用音符名称表示音符（例如，升 F（F♯）与降 G（G♭）认为是不同音符，参见
4.9.2 节。译者注：这两个音对应于钢琴的同一个琴键）。

　　时值最小量化单位是十六分音符。潜在变量空间设置为 12 维（即 12 个潜在变量）。

　　实验中，在第一维上执行正则化，该维（命名为 $Z_1$）用于[①]表示音符的数量。图 6-32
显示了潜在空间中编码数据的组织，以 $Z_1$ 的音符数量为横轴，从左到右音符数量有效地
逐渐增加（用色标显示）。图 6-33 显示了当 $Z_1$ 增加时产生旋律的例子（每个 2 小节长，由
双小节线分隔），并显示了产生旋律的渐进相关致密化情况。

　　表 6-18 总结了 GLSR-VAE 系统的特点。6.12.1 节将描述更多的从变分自动编码器
采样的例子。

---

　　① 见 5.6.2 节。

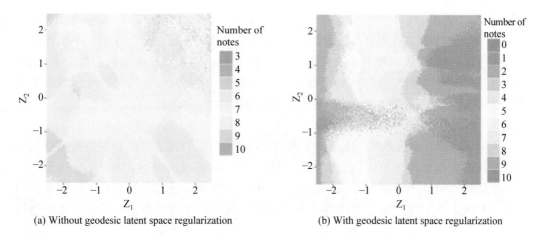

图 6-32 GLSR-VAE 潜在空间编码数据的可视化

(经作者许可,引自文献[68])

图 6-33 GLSR-VAE 生成的 2 小节长旋律(由双小节线分隔)的示例

(经作者许可,引自文献[68])

表 6-18 GLSR-VAE 系统特点

| 项 目 | 特 点 |
|---|---|
| 系统目标 | 生成巴赫复调风格的旋律 |
| 数据表示 | 基于符号的数据表示;钢琴打孔纸卷数据类型;独热编码;有保留音和休止符;延长记号;使用音符名称表示音符 |
| 体系架构 | Variational(Autoencoder(LSTM,LSTM));Geodesic regularization |
| 策略 | 解码器前馈;数据采样 |

**4. 面向对抗生成的采样**

生成模型的另一个架构示例是生成对抗网络(GAN)架构。在以对抗的方式训练了生成器之后,基于这种体系架构的内容生成是通过对潜在随机变量进行采样来完成的。

示例:Mogren 提出的 C-RNN-GAN——面向古典复调的符号音乐生成系统。

Mogren 提出的 C-RNN-GAN[134] 系统的目标是生成单音复调音乐。受到 MIDI 数据的启发,所选的数据表现形式是通过四个属性(音符时值、音高、力度、自上一个事件以来的音符持续时间)完成对每个音乐事件(音符)进行建模,每个属性被编码为实数值标量。允许对同时出现的几个音符(实际上最多三个。译者注:此处应是指垂直排列的柱式和弦)进行表示。训练语料的音乐流派是从网络上检索到的包含来自 160 位作曲家的 3697 首 MIDI 格式的古典音乐作品。

C-RNN-GAN 系统是基于生成对抗网络(GAN)架构的,其生成器和鉴别器都是基于递归神经网络[①],更准确地说,它们均具有两个 LSTM 层,每层包括 350 个神经元。具体来说,鉴别器(而不是生成器)具有双向递归循环架构,以便能从以往小节和未来小节中获取到上下文旋律信息来进行未来的内容生成。该架构如图 6-34 所示,其特点总结在表 6-19 中。

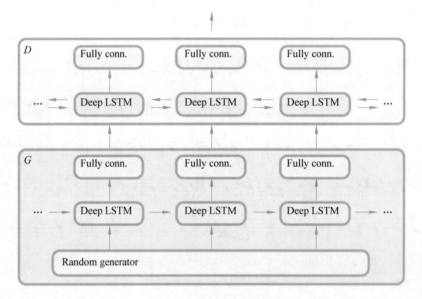

图 6-34　C-RNN-GAN 架构

(经作者许可,引自文献[134])

表 6-19　C-RNN-GAN 系统特点

| 项　　目 | 特　　　　点 |
| --- | --- |
| 系统目标 | 生成复调音乐 |
| 数据表示 | 基于符号的数据表示;MIDI 格式音乐;值编码×4 |
| 体系架构 | GAN(Bidirectional-LSTM$^2$,LSTM$^2$) |
| 策略 | 迭代前馈;数据采样[②] |

---

①　这种生成式 GAN 架构封装了两个递归神经网络,这与前文中生成式 VRAE 变分自动编码器架构封装了两个递归神经网络的设计思路相同。

②　译者注:原文未给出针对此注释的说明。

鉴别器与生成器可并行训练,以便确定输入的音乐序列数据是否来自真实数据。类似于 RNN Encoder-Decoder 编码器部分的情况(它将音乐序列总结为隐藏层的值,参见 5.13.3 节),C-RNN-GAN 的双向 RNN 解码器部分则是将音符序列输入经总结后转换为两个隐藏层的值(即前向序列和后向序列),然后再对它们进行鉴别。

图 6-35 显示了一个生成音乐的例子。作者对生成的音乐进行了多次性能评测,并指出用特征匹配[①]训练的模型,能更好地在由结构生成的传统内容和新内容之间取得平衡。请注意,这与使用特征匹配正则化技术来控制 MidiNet 的创造力是一致的(将在 6.10.3 节中介绍)。

图 6-35 C-RNN-GAN 生成的例子(节选)

(经作者许可,引自文献[134])

**5. 面向其他生成策略的采样**

采样还可以与其他内容生成算法的策略相结合,例如:

(1) 在 6.10.3 节中介绍的基于调控(Conditioning)的生成策略,即带有约束的参数化(parametrize)生成。

(2) 在 6.10.5 节中介绍的输入操纵(Input manipulation)是为了纠正(correct)所执行的操作,以便将样本与所学的分布重新对齐(realign)。

## 6.10.3 调控

调控(conditioning,有时也称为调控架构(conditional architecture))的思想,是在一些额外的信息上对架构进行调控,而这些信息可以是任意的(例如,类标签或来自其他形式的数据)。相关的例子有:

(1) Rhythm 生成架构中的低音旋律线(bass line)或节拍结构(beat structure)。

(2) 在 MidiNet 系统架构中的和弦进行(chord progression)。

(3) 在 VRASH 架构中先前生成的音符(previously generated note)。

(4) 在 Anticipation-RNN 系统架构中对音符的一些位置限制(position construction on notes)。

---

① 改进 GAN 的正则化技术,见 5.11 节。

（5）在 WaveNet 系统架构中一种音乐类型（musical genre）或乐器（instrument）。

（6）在 DeepJ 系统架构中的音乐风格（musical style）。

实际上，调控信息通常作为附加输入层被输入到架构中（参见图 5-38 的例子）。标准输入（standard input）和调控输入（conditioning input）之间的区别遵循良好的架构模块化原则①。调控化是对生成过程进行某种程度的参数化控制的一种方式。

调控层可以是：

（1）简单的输入层。如在 WaveNet 系统中指定音乐流派或乐器的标签。

（2）一些架构的输出，例如：

① 采用同样的体系架构，作为一种根据某些前面的历史记录来调整体系架构的方式②，这里的一个例子是 MidiNet 系统，其中来自以前小节的历史信息被重新注入回体系架构中。

② 采用不一样的体系架构，如 Rhythm 生成系统中负责低音旋律线和小节结构信息的前馈网络产生调控输入；另一个示例是 DeepJ 系统，音乐风格标签的两个连续迁移层用作调控输入的嵌入。

如果体系架构是非时变的（即时间的循环或卷积架构），则有以下两种选择。

（1）全局调控（global conditioning）：所有时值步长都采用同样的调控输入参数。

（2）局部调控（local conditioning）：每个时值步长都采用特定的调控输入参数。

WaveNet 系统架构就是上述这种时间卷积架构（参见 5.9.5 节），它提供了上述这两种选择，6.10.3 节中将进行分析。

**1. ♯1 示例：Rhythm——符号音乐生成系统**

Makris 等人在文献[122]中提出的系统是有独特性的，因为它致力于节奏序列的产生。另一个独特性是可能相对于某些特定信息（例如，对给定的节拍或低音旋律线）的有条件的生成。

该音乐语料库包括 45 种鼓和低音模式，16 小节长，4/4 拍，音乐语料来自三个不同的摇滚乐队，并将数据转换为 MIDI 格式。4.11.8 节描述了鼓的表示，特点如下：不同的鼓件（踢鼓、小军鼓、手鼓、高帽鼓、钹鼓）被认为是遵循多热编码的需要同步的不同声部，并基于文本编码为长度为 5 的二进制数字，例如，10010 表示踢鼓（译者注：第一个鼓件）和高帽鼓（译者注：第四个鼓件）同时发声。

该表示还包括低音旋律线部分的压缩表示。通过指定在两个连续的时值步长之间的低音的音高差方向来捕捉低音③的声部进行（译者注：声部进行是指不同声部旋律之间为了产生和声而进行的交互）。以长度为 4 的二进制数字表示，第一个数字表示指定低音事件与休止符的存在（若存在低音事件则表示为 1，若为休止符则表示为 0），而其余三个数字指定声部进行的三个可能方向：旋律走向稳定不变（000）、旋律走向向上（010）和旋律

---

① 请注意，我们不把调控视为一种策略，因为我们认为调控的本质与调控结构（conditioning architecture）有关。生成使用传统策略（例如，单步前馈、迭代前馈……），具体取决于架构的类型（例如，前馈、递归……）。

② 这在设计思路上很接近于一个递归体系架构（RNN）。

③ 在和声系统中，低音的声音引导已被证明是一个有价值的研究点，参见文献[71]。

走向向下(001)。最后,这种表示还包括一些以二进制编码表示的韵律结构(节拍结构)的附加信息,详见文献[122]。

该体系架构是递归网络架构(更准确地说,是 LSTM)和前馈网络的组合,用来表示(低音旋律线和节拍信息的)调控层。LSTM(128 个或 512 个神经元的两个堆叠的LSTM 层)负责低音(鼓)部分,前馈网络负责低音旋律线和韵律结构(节拍)信息。将这两个网络架构的输出合并[①],产生如图 6-36 所示的架构。作者指出,这个调控层(低音旋律线和节拍信息)提高了学习和生成的质量,能温和地影响结果生成。更多细节可以在文献[122]中找到。表 6-20 总结了该架构特点。

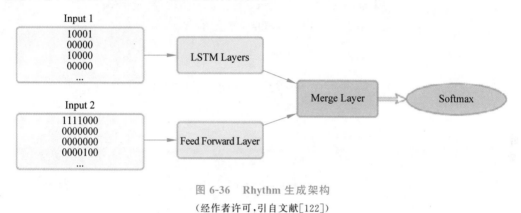

图 6-36  Rhythm 生成架构

(经作者许可,引自文献[122])

表 6-20  Rhythm 系统特点

| 项　目 | 特　点 |
| --- | --- |
| 系统目标 | 生成多声道旋律;带有节奏、低音鼓等信息 |
| 数据表示 | 基于符号的数据表示;节拍;低音鼓;多热编码;低音线;音符;休止符;保留音 |
| 体系架构 | Conditioning (Feedforward ($LSTM^2$), Feedforward) |
| 策略 | 迭代前馈;数据采样 |

图 6-37 表示一个 Rhythm 模式生成的例子,图 6-38 使用了一个特定的更复杂的低音旋律线作为调控输入,生成了一个更精细的节奏。钢琴打孔纸卷般的视觉表现在其五个连续的线条(从上到下)中表示为踢踏鼓、小军鼓、手鼓、高帽鼓和钹鼓组件事件。

**2. ♯2 示例:WaveNet——面向语音和音乐的音频生成系统**

van der Oord 等人在文献[193]中提出的 WaveNet 系统,是一个颇具创新性的用于生成原始音频波形的系统。它已经在多人对话、文本到语音转换(TTS)和音乐这三个音频领域中进行了性能测试。

该体系架构是基于没有池化层的卷积前馈网络而构建的。卷积是受约束的,以确保

---

①　注意,在这个系统中,调控层是在其输出层而不是在输入层添加到主架构中的。因此,引入了一个额外的前馈合并层。我们可以将得到的架构记为 Conditioning(Feedforward($LSTM^2$), Feedforward)。

图 6-37    生成的 Rhythm 模式示例

（钢琴打孔纸卷的五行分别对应于(向下)：踢踏鼓、小军鼓、手鼓、高帽和钹）

（经作者许可，引自文献[122]）

图 6-38    使用特定低音作为调控输入生成的 Rhythm 模式示例

（经作者许可，引自文献[122]）

预测只取决于已知旋律的单位步长，因此被称为因果卷积（causal convolutions）。实现时，是通过使用扩展卷积（dilated convolution，也称为"à trous"）进行优化，其中，卷积滤波器是以特定步长跳过输入值应用于大于其长度的区域上。递增扩张的连续卷积层[①]使得网络能够仅用几个层就具有非常大的感受野，同时保持整个网络的输入分辨率以及计算效率（更多细节见文献[193]）。该架构如图 6-39 所示。

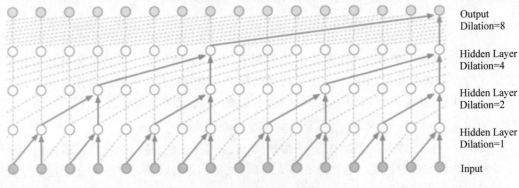

图 6-39    WaveNet 架构

（经作者许可，引自文献[193]）

---

① 每一层的扩张量增加一倍，直到达到极限，然后重复，例如，1,2,4,…,512,1,2,4,…,512,…。

WaveNet 系统的另一个特点是其训练/生成的不对称性:在训练阶段,对所有时值步长的预测可并行进行;而在生成阶段,预测是(遵循迭代前馈策略)顺序进行的。

作为一种指导内容生成的方式,WaveNet 架构通过添加一个附加标签 Tag 作为调控(conditioning)并由此形成对输入的调控。因此,可以把这种结构形式化为 Conditioning (Convolutional(Feedforward),Tag)。

实际上有以下两种调控操作。

(1)全局调控(global conditioning):所有(all)时值步长都采用同样的调控输入参数。

(2)局部调控(local conditioning):每个(each)时值步长都采用不同的调控输入参数。

将调控用于文本到语音转换的应用的调控的一个例子,是输入来自不同说话者的语言特征(例如,北美或说汉语普通话的英语说话者具有不同的语言特征),以便生成具有特定韵律特点的语音。

作者还对该调控模型进行了初步研究,以生成基于一组指定标签(例如,指定流派或乐器)的音乐。他们指出(没有进一步说明),其初步尝试的效果还是不错的[193]。表 6-21 总结了 WaveNet 系统的特点。

表 6-21　WaveNet 系统特点

| 项　目 | 特　点 |
| --- | --- |
| 系统目标 | 音频生成 |
| 数据表示 | 音频数据表示;Waveform 格式 |
| 体系架构 | Conditioning (Convolutional (Feedforward),Tag);扩张的卷积层 Dilated convolutions |
| 策略 | 迭代前馈;数据采样 |

最后顺便提一下基于 WaveNet 的变体,它使用与音频输入相关联的符号表示作为调控模型/输入,以便更好地指导和组织(音频格式)音乐的生成(参见文献[125])。

**3.♯3 示例:MidiNet——面向流行音乐旋律的符号音乐生成系统**

Yang 等人在文献[211]中提出了一种既有对抗性又有卷积性的用于生成单音轨或多音轨流行音乐单声道旋律的 MidiNet 体系架构。

所使用的音乐语料是来自 TheoryTab① 在线数据库[84] 的 1022 首流行音乐歌曲的语料集合,该语料库一方面用于生成主旋律,另一方面也用于生成基础的和弦。这允许系统有两个不同版本:一个只有主旋律通道,另一个使用和弦来调控旋律的生成。在经过所有预处理步骤后,数据集由(代表 4208 个小节的)526 个 MIDI 标签组成。然后,通过将所有旋律和和弦循环移位到 12 个琴键中的任何一个来执行数据增强,从而产生用于训练的 50 496 个旋律和和弦对的最终数据集。

该表示是通过将 MIDI 文件的每个通道转换为 8 小节长的钢琴打孔纸卷表示的独热编码来获得的,使用其中一种编码来表示(休止符)静音,忽略音符的速度。音符单位步长

---

① 标签是类似钢琴打孔纸卷的包括旋律、歌词和和弦符号的谱子。

设置为最小音符时值（即十六分音符）。所有旋律为了适应两个八度音程，都被移调到 $[C_4, B_5]$ 区间[①]。请注意，目前表述没有区分一个长音符和两个短的重复音符之间的区别，作者提到考虑未来的功能扩展，应强调音符的开始。

在两个八度音程内，不使用 24 维的多热矢量扩展表示。他们发现，用 13：12 维度来表示音高（调），用 1 维来表示大和弦或小和弦，会更有效。

图 6-40 和图 6-41 说明了该体系的架构[②]。它由基于卷积网络的生成器和鉴别器组成。生成器包括两个全连接层（分别有 1024 和 512 个神经元），后面是 4 个卷积层。通过一个小节接一个小节地进行采样（直到采集完 8 个小节），生成器迭代地进行工作。生成器由一个模块（图 6-40 中命名为 Conditioner CNN）进行调控，该模块包括四个具有反向架构的卷积层。调控机制包括：

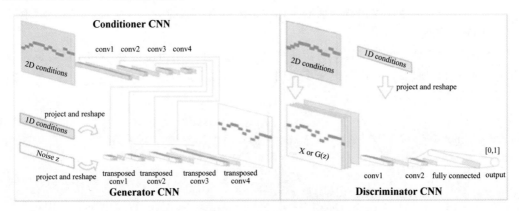

图 6-40 MidiNet 系统架构

（经作者许可，引自文献[211]）

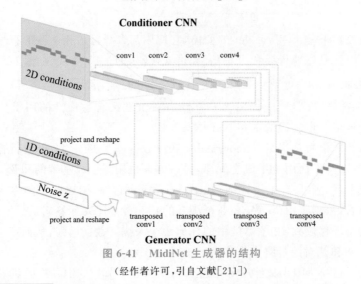

图 6-41 MidiNet 生成器的结构

（经作者许可，引自文献[211]）

---

① 然而，作者将所有 128 个 MIDI 音符编号（对应于 $[C_0, G_{10}]$ 音程）考虑在一个独热编码中，并在文献[211]中指出："这样做，我们可以通过检查模型是否生成这些八度之外的音符，更容易地检测到模型是否崩溃。"

② 该架构很复杂，详情请参见文献[211]。

（1）类似于 RNN，前序小节的历史信息会作为一种记忆机制。

（2）仅适用于生成器的和弦序列。

鉴别器包括两个全连接的卷积层，最终输出激活函数是交叉熵（译者注：原文中的这段是接在上述调控机制中的，似有误）。鉴别器也是基于调控的，但是没有特定的调控层。因此，可以将架构命名为（译者注，下面这个 GAN 由两个调控组成，为便于表述，分别用下画线标出）：

GAN（Conditioning（Convolutional（Feedforward），Convolutional（Feedforward（History，Chord sequence））），Conditioning（Convolutional（Feedforward），History））。

调控信息可以是：

（1）仅关于前一小节：命名为"1D conditions"（图 6-40 和图 6-41 中以黄色表示）。

（2）关于各种以前小节：命名为"2D conditions"（表示为蓝色）。

上述两种情况如图 6-40 所示。作者列出了用不同变体进行的实验：

（1）基于前一小节进行调控的旋律生成（前一小节作为发生器的"2D conditions"，作为鉴别器的"1D conditions"[①]）。

（2）基于前一小节以及和弦序列进行调控的旋律生成（将和弦序列作为生成器的"1D conditions"，或者为了突出和弦调控，也作为仅用于最后卷积层的"2D conditions"）。

（3）基于对前一小节调控的旋律生成与和弦序列的创造模式（和弦序列作为生成器所有卷积层的"2D conditions"）。

对于名为稳定模式（stable mode）的第二种变体，作者指出，这一生成更注重和弦也更稳定，换句话说，和弦进行主导生成，很少产生违反和弦限制的音符。名为创造模式（creative mode）的第三个变体[②]，生成器有时会更多遵循前一小节的旋律而违反和弦约束，换句话说，创造模式允许旋律与和弦之间更好地平衡。作者在文献[211]中指出："这种不同寻常的做法产生的旋律有时候不好听，但可能是创造性的。不像前面两种变体，我们需要听这种模式产生的几首旋律来精挑细选。然而，相信这样一个模型对于帮助和激励人类作曲家（的创新），仍然是有用的。"

MidiNet 系统总结见表 6-22。

表 6-22　MidiNet 系统特点

| 项　　目 | 特　　点 |
| --- | --- |
| 系统目标 | 生成旋律＋和弦；生成流行音乐；在旋律与和弦之间寻求平衡 |
| 数据表示 | 基于符号的数据表示；和弦；钢琴打孔纸卷数据；独热编码；休止符 |
| 体系架构 | GAN（Conditioning（Convolutional（Feedforward），Convolutional（Feedforward（History，Chordsequence））），Conditioning（Convolutional（Feedforward），History）） |
| 策略 | 迭代前馈；数据采样 |

---

① 确保鉴别器仅从当前小节区分真实旋律和生成旋律。

② 关于创造力的挑战，请见 6.13 节。

4. ♯4 示例：DeepJ——面向特定风格复调的符号音乐生成系统

作者 Mao 等人在文献[126]中提出了一个名为 DeepJ 的系统，其目标是能够控制所生成的音乐风格。实验中，他们考虑了 23 种音乐风格，每种风格对应于一个带有他/她特有风格的不同作曲家（从约翰·塞巴斯蒂安·巴赫到彼得·伊维奇·柴可夫斯基）[①]。他们把这种风格——或者说是多种风格的结合[②]——编码为所有可能的风格（即作曲家）的多热编码。作曲家被分成不同的音乐流派。因此，一种流派可被（扩展性地）指定为该流派的风格（作曲家）的组合。例如，如果巴洛克流派由作曲家 1～4 定义，巴洛克风格将等于 $[0.25, 0.25, 0.25, 0.25, 0, 0, \cdots]$。读者将在下面看到，当详细描述体系架构时，这种有些简单的用户定义的风格编码，将通过学习阶段自动转换成自适应的分布式表示。

该架构的基础是约翰逊在文献[94]中提出的 Bi-Axial LSTM 架构（见 6.9.3 节）。音乐表示是基于钢琴打孔纸卷数据表示，通过其 MIDI 音符编号为音符编码。为了减少音符输入的维数，截取一定区间的表示范围（原始区间 $\{0, 1, \cdots, 127\}$，这里取 $\{36, 37, \cdots, 84\}$ 即四个八度音阶范围）表示音符。音符时值量化为一小节有 16 个时间步，即一个音符时值步长为一个 16 分音符。该表示类似于 Bi-Axial LSTM 的表示。DeepJ 的表示是使用一个不同于钢琴打孔纸卷音符矩阵的 replay 矩阵，以区分保留音和重放音符。DeepJ 系统表示还包括弹奏力度的信息，这是一个在 $[0, 1]$ 区间的标量变量[③]。但是主要增加的还是如同在 WaveNet 系统的那样通过全局调控进行风格调控（style conditioning）[④]。

如前所述，用户自定义的样式编码过于简单，无法正常使用；音乐风格也不一定非此即彼，彼此可能有许多共同特征。因此，第一个转换层将用户定义风格的多热编码线性转换成第一个嵌入（即一组隐藏/潜在变量，如图 6-42 中黄色的嵌入框所示）；第二个转换层（通过 tanh 激活函数[⑤]）以非线性方式将第一个嵌入变换为风格的第二个嵌入（如下面的黄色全连接框所示）并作为时间轴模块的调控输入。对音符轴模块来说，则执行类似的变换和调控，更进一步的细节和讨论可以在文献[126]中找到。表 6-23 总结了 DeepJ 系统的特点。

表 6-23　DeepJ 系统特点

| 项　目 | 特　点 |
| --- | --- |
| 系统目标 | 生成复调；生成古典音乐；音乐风格 |
| 数据表示 | 基于符号的数据表示；钢琴打孔纸卷数据；Replay 矩阵；休止符表示；音乐风格表示；音乐力度表示 |
| 体系架构 | Conditioning(Bi-Axial LSTM, Embedding)＝Conditioning($\text{LSTM}^2 \times 2$, Embedding) |
| 策略 | 迭代前馈；数据采样 |

---

① 换句话说，它们为作曲家指定了一种风格。

② 在几种样式组合的情况下，向量必须归一化，以便使其和等于 1。

③ 作者指出，他们还尝试了将音乐力度表示为 128 个 bins 分类值（独热编码）（如 WaveNet 系统），这实际上是原始 MIDI 格式的离散化。但是，"与 WaveNet 的结果相反，我们的实验得出的结论是，标量表示产生的结果更和谐。"[126]

④ 这意味着所有（all）时值单位都共享调控输入参数。

⑤ 双曲正切函数。

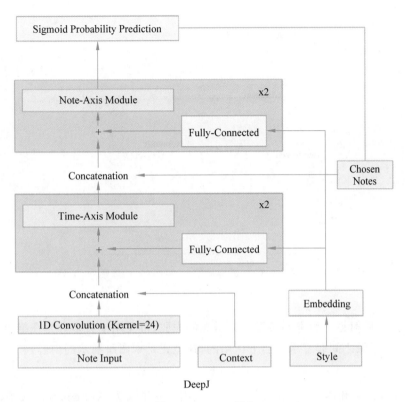

图 6-42  DeepJ 架构

（经作者许可，引自文献[126]）

为了比较基于 DeepJ 的系统（图 6-43 中显示了一个例子）和基于 Bi-Axial LSTM 系统所产生的音乐的不同，作者请真实听众对系统的性能进行了初步的主观评估。结果表明，DeepJ 生成的作品通常是较好的，其风格调控使生成的音乐在风格上更加一致。他们还进行了第二次主观性评估，以验证 DeepJ 系统是否能生成风格独特的音乐（也由人类听众识别）。结果表明，由 DeepJ 生成的音乐和由真实作曲家谱写的音乐，在分类准确性上没有统计上的显著差异。如图 6-44 所示通过可视化风格嵌入空间进行了更客观的分析，每个作曲家都被描绘成一个点（译者注：用来表示不同音乐风格的），簇被描绘成不同的颜色（蓝色、黄色和红色分别代表巴洛克、古典和浪漫主义风格的作品）。作者发现，来自相同时期的作曲家确实聚在了一起（它们拥有相同的颜色），并指出，路德维希·范·贝多芬出现在了古典乐派和浪漫乐派之间这一有趣的结果（译者注：贝多芬是维也纳古典乐

图 6-43  由 DeepJ 系统生成的巴洛克风格的音乐示例

（经作者许可，引自文献[126]）

图 6-44　DeeJ 系统的嵌入空间可视化效果

（经作者许可，引自文献[126]）

派的代表之一，同时也是后来的浪漫主义乐派的先驱，可见乐圣贝多芬是在维也纳古典乐派与浪漫主义乐派之间起着承上启下作用的，这也正是本图所揭示的内容）。

5. ♯5 示例：Anticipation-RNN——面向巴赫旋律的符号音乐生成系统

作者 Hadjeres 和 Nielsen 在文献[67]中提出了一个名为 Anticipation-RNN 的系统，用于生成带有一元音符约束的旋律（即在给定时间使给定音符具有给定值）。使用标准迭代前馈策略进行生成的限制是在时刻 $i$ 强制执行约束，这可能会使先前生成项目的分布再次失效[①]，如文献[150]中所陈述的那样。为了生成具有正确分布的音符，这里将根据未来（及时）约束集的信息总结来调节 RNN，作为一种预测即将到来的约束的方式。

因此，使用了第二种名为"Constraint-RNN"的 RNN 体系架构，其函数在时间上向后处理。其输出被用作主 RNN（作者将其命名为 Token-RNN）的附加输入。完整的体系架构如图 6-45 所示，其符号和含义如下。

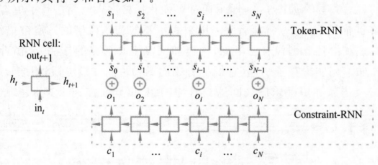

图 6-45　Anticipation-RNN 架构

（经作者许可，引自文献[67]）

① 正如作者所指出的，对时间索引 $i$ 施加约束会"扭曲"$t<i$ 的条件概率分布 $P(s_t|s_{<t})$。

（1）$c_i$ 是位置约束（positional constraint）。

（2）$o_i$ 是 Constraint-RNN（经过 $i$ 次迭代）在索引 $i$ 处的输出，它总结了从第 $i$ 步到最后一步（序列结尾）$N$ 的约束信息。为了预测下一个项 $s_i$，它将被连接（带圆圈的加号 $\oplus$）到 Token-RNN 的输入 $s_{i-1}$。

请注意，Anticipation-RNN 不是如同 BLSTM（6.8.3 节）或 C-RNN-GAN（6.10.2 节）架构一样的一个对称的双向递归结构，因为向后处理的是另一个序列（该序列的约束是与第一个序列相关的）。两个 RNNs（即 Constraint-RNN 和 Token-RNN）都为两层的 LSTM。

所使用的音乐语料是从约翰·塞巴斯蒂安·巴赫的四声部《圣咏曲》中提取的一组女高音声部旋律。数据合成是通过将原始语音范围内的所有键转位，并将它们与一些排序的约束集配对来执行的[①]。

Aiticipation-RNN 采用在 6.14.2 节中由 DeepBach 系统提出的表示原则，即独热编码、添加音符保持符号"—"和休止符号、分别指定音符的重复和休止，并使用没有异名同音的音符名称。时值是十六分音符。

图 6-46 显示了用同一组位置约束生成的旋律的三个例子（每个都用绿色矩形内的绿色音符表示）。该模型确实能够通过调整其朝向目标方向（即低音或高音）来预测每个位置的约束。文献[67]中提供了结果的更多细节和分析。有关 Aiticipation-RNN 系统的总结见表 6-24。

图 6-46　Anticipation-RNN 产生的旋律示例
（经作者许可，引自文献[67]）

表 6-24　Anticipation-RNN 系统特点

| 项 目 | 特 点 |
| --- | --- |
| 系统目标 | 生成旋律；巴赫音乐 |
| 数据表示 | 基于符号的数据表示；独热编码；保留音；休止符；使用音符名称表示音符 |

---

① 这样做是为了减少组合爆炸，因为只要覆盖范围足以能进行良好的学习，就不需要将所有可能的（melody，constraint）数对都构造出来。

续表

| 项　目 | 特　　点 |
| --- | --- |
| 体系架构 | Conditioning($LSTM^2$，$LSTM^2$) |
| 策略 | 迭代前馈；数据采样 |

### 6. ♯6 示例：VRASH——面向旋律的符号音乐生成系统

Tikhonov 和 Yamshchikov 在文献[188]中描述的系统，虽然类似于 VRAE(见 6.10.2 节)，但使用了不同的表示法。以 multi-one-hot 的方式分别编码音高、八度和音符时值。音乐训练集由(不同时代和流派的)各种歌曲组成，数据通过过滤和归一化处理，从 MIDI 文件中导出(详见文献[188])。该架构有四个 LSTM[①] 层，分别用于编码器和解码器。

作者尝试将解码器的输出再反馈给解码器，并作为一种将先前生成的音符作为附加信息包含在内的方式(因此他们将其最终架构命名为 VRASH(Variational Recurrent Autoencoder Supported by History)，支持历史数据的可变递归自动编码器)，如图 6-47 和图 6-48 所示。系统特点总结在表 6-25 中。在性能测评中作者指出，与传统的不添加历史信息时相比，(这种添加了历史信息解码器的)生成旋律更略微接近训练的音乐语料库(使用交叉熵进行性能度量)，其定性评估的结果更好些。

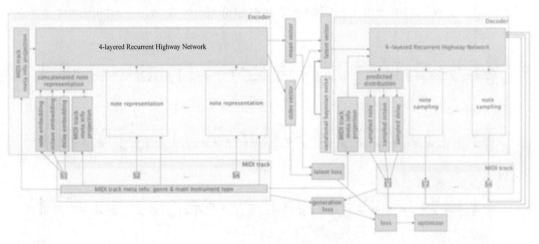

图 6-47　VRASH 架构

(经作者许可，引自文献[188])

表 6-25　VRASH 系统特点

| 项　目 | 特　　点 |
| --- | --- |
| 系统目标 | 生成旋律 |
| 数据表示 | 基于符号的数据表示；MIDI 格式文件；Multi-one-hot 编码 |
| 体系架构 | Variational(Autoencoder($LSTM^4$，Conditioning($LSTM^4$，History))) |
| 策略 | 前馈解码；迭代前馈；数据采样 |

---

① 更准确地说，最近的一种演变称为递归高速网(recurrent highway networks，RHNs)[212]。

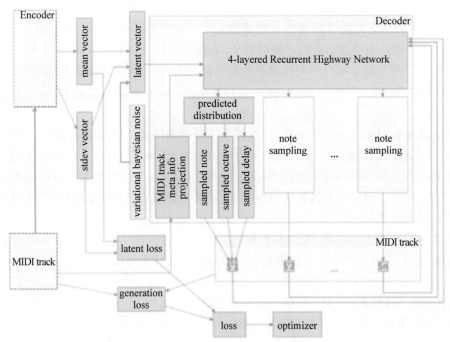

图 6-48　侧重于解码器的 VRASH 架构

（经作者许可，引自文献[188]）

### 6.10.4　输入操纵

Deep Dream 首创了面向图像的输入操纵（**input manipulation**）策略。其思想是对于一个原始输入内容或者一个（随机生成的）全新输入内容，会被递增地操纵（**manipulated**），以便能匹配一个目标属性（**property**）。请注意，对生成的控制是间接的（**indirect**），因为在最终内容生成之前（**before**），这种输入操纵不会直接应用于最终输出而是应用于输入端。目标属性包括：

（1）最大化它与对于给定目标（**target**）的相似性（**similarity**），以便创造出和谐的旋律，如 DeepHear$_C$ 系统。

（2）最大化对特定神经元（**unit**）的激活（**activation**），以便放大一些与这个神经元相关的视觉元素，如 Deep Dream 系统。

（3）最大化它与某些初始图像的内容相似性（**content similarity**）和参考风格图像的风格相似性（**style similarity**），以便执行风格迁移（**style transfer**）。

（4）最大化它与一些参考音乐结构（**structure**）的相似性（**similarity**），以便执行风格注入（**style imposition**）。

有趣的是，这是通过重用标准的训练机制即反向传播来计算梯度，以及梯度下降（或上升）来最小化成本（或最大化目标），来完成的。

**1. ♯1 示例：DeepHear——面向拉格泰姆对位的符号音乐生成系统**

Sun 在文献[179]中除了提到旋律生成（在 6.4.1 节中描述）的内容之外，还提出使用

DeepHear 系统来实现不同的目标：即使用相同的体系架构以及已学习的内容来协调生成旋律[①]。我们注意到这里的第二个实验使用了 DeepHear$_C$ 系统,其中,$_C$ 代表对位(译者注：对位并不是指单独的音符之间的和弦,而是指旋律之间的相互作用,一般是指使两个或者更多个相互独立的声部同时发声并且彼此融洽的技术,要求多声部各自独立,且和谐相处不能"打架"),以便将其与(在 6.4.1 节介绍)用于旋律生成的 DeepHear$_M$ 区分开来。

其思想是找到嵌入的标签实例,即找到栈式自动编码器的瓶颈隐藏层的 16 个神经元的一组值,这将产生类似于给定旋律的解码输出。因此,这里定义了一个简单距离(误差)函数来表示两个旋律之间的距离(相似度)(在实际应用时,它可以是指不匹配的音符的个数)。然后,在对应于误差函数梯度的引导下,对嵌入变量进行梯度下降操作,直到找到足够相似的解码旋律为止。

虽然这不是真正的对位[②]而仅是类似(辅音)旋律的产生方法,但在拉格泰姆旋律上测试结果表明,它确实产生了一种带有拉格泰姆风味的朴素对位。

请注意,在 DeepHear$_C$ 系统(特点总结在表 6-26 中)所操作的输入是最内部解码器的输入(即解码器链的起点)而不是整个架构的主输入。然而,下面将要介绍的 Deep Dream 系统中,被操纵的是整个(前馈)架构的主输入。

表 6-26　DeepHear$_C$ 系统特点

| 项　　目 | 特　　点 |
| --- | --- |
| 系统目标 | 生成伴奏；拉格泰姆风格 |
| 数据表示 | 基于符号的数据表示；钢琴打孔纸卷数据；One-hot×64 编码 |
| 体系架构 | Autoencoder[4] |
| 策略 | 输入操纵；解码器前馈 |

**2. 与变分自动编码器的关系**

请注意,在操纵自动编码器(或栈式自动编码器,如 DeepHear$_C$ 系统)的隐藏层神经元的情况下,输入操纵策略确实与变分自动编码器系统(例如 6.10.2 节介绍的 VRAE 系统或 GLSR-VAE 系统)有一些相似之处。的确,在这两种情况下,为了通过解码器(或解码器链)产生变化的音乐内容,可以对隐藏神经元的可能取值进行一些探索。重要的区别如下。

(1) 在变分自动编码器的情况下,对值的探索是用户主导的(user-directed),尽管它可以由一些原则(如 GLSR-VAE 中的 geodesic、MusicVAE 中的插值或属性向量算法,参见 6.12.1 节)来进行指导。

(2) 在输入操控的情况下,对值的探索由梯度下降(或上升)机制自动引导(automatically

---

①　这就是使用相同的领域数据和相同训练但最终用于不同任务的迁移学习(transfer learning)的一个简单示例(见文献[62]15.2 节)。

②　例如,MiniBach(6.2.2 节)或 DeepBach(6.14.2 节)生成真正的对位。

guided），而用户先前已经指定了要最小化的成本函数（或要最大化的目标值）。

**3．♯2 示例：Deep Dream——魔幻图像生成系统**

Mordvintsev 等人在文献[136]中提出的 Deep Dream 系统，因生成标准图像的魔幻版本而闻名。其思想是使用深度卷积前馈神经网络架构（见图 6-49）并使用它来指导（guide）对初始输入图像的增量更改，以便针对特定视觉主题和通过对给定神经元的最大化激活[①]，来生成魔幻图像。

方法如下。

（1）该网络架构首先在大型图像数据集上进行训练。

（2）目标不是最小化成本函数而是最大化（maximize）对某些特定神经元（unit(s)）的激活（activation），这些用来激活某些特定的视觉特征（例如狗脸）的特定神经元已经被指定，见图 6-49[②]。

input layer　　　　　　　flow/layers　　　　　　　output layer

图 6-49　Deep Dream 架构（概念性）

（3）在梯度上升的控制下，初始图像被迭代地（iteratively）轻微改变（例如，通过抖动方式[③]），以便最大化对某些特定神经元的激活。这将有利于相关视觉主题（动机）的出现，见图 6-50。（译者注：这里解释一下图中提到的内容。1969 年 9 月 26 日，披头士（The Beatles）的专辑 *Abbey Road* 发行，这张专辑的经典不仅在于音乐，还有这张乐队成员走过斑马线的专辑封面。封面上四名成员穿过北伦敦艾比路斑马线的一幕几乎成了乐队的专利。随后的几十年里，一代代音乐人和摇滚乐迷们走上了这条路，向披头士致敬——引自网络新闻报道。）

请注意：

（1）如图 6-49 所示，更高层（higher-layer）神经元的激活最大化将有利于在图像中出

①　创造一种幻觉（pareidolia）效应，幻觉是一种心理现象，在这种心理现象中，大脑通过感知一种熟悉的模式对刺激做出反应，比如图像或声音，而这种熟悉的模式并不存在。

②　并没有确切规定我们希望网络放大哪些功能，而是让网络自己做出决定选择一层并要求网络增强它检测到的任何功能[136]。

③　添加像素的小随机噪声位移。

现相应高层(high-level)主题(动机),如狗脸(见图 6-50[①])。

图 6-50　由谷歌的 Deep Dream 基于更高层单元最大化迁移方法生成的图片示例

(2) 如图 6-51 所示,基于下层(lower-layer)神经元的激活最大化的迁移,可实现对纹理的插入(texture insertion,见图 6-52)。

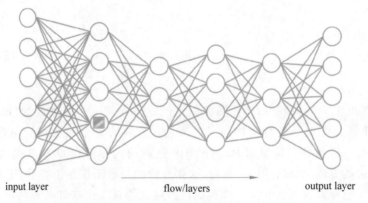

input layer　　　　　　　　flow/layers　　　　　　　　output layer

图 6-51　聚焦一个低层单元的 Deep Dream 架构

可以想象,通过对最大化特定结点[②]的激活,可将 Deep Dream 系统中的方法直接迁移到音乐生成领域中。

### 4. ♯3 示例: Style transfer——绘画生成系统

由 Gatys 等人在文献[55]中首次提出的名为"风格转移"(style transfer)的方法,是面

---

① 正如作者在文献[136]中所说:"结果很有趣,即使是一个相对简单的神经网络,也可以用来夸大解读图像,就像我们小时候喜欢看云彩和解读随机形状一样。该网络主要针对动物图像进行训练,因此它自然地倾向于将形状解释为动物。"

② 特别地,如 6.17.1 节所述,如果能确定通过结点/层的激活与音乐动机间的相关性分析来确定结点的作用。

图 6-52 Deep Dream 中基于下层单元最大化迁移的示例

（根据 CCBY 4.0 许可，引自文献[136]来自于 Zachi Evenor 原始照片）

向图像设计方面应用的，它使用一个深度卷积前馈结构来独立捕捉如下内容。

（1）第一个图像的特征（命名为内容（content））。

（2）（作为特征之间关联的）第二个图像的风格（称为风格（style））。

用基于梯度的学习方法指导初始随机第三个图像的增量修改，以便达到能匹配"内容相似性"和"风格描述相似性"这两个目标。更准确地说，其方法如下。

（1）通过将第一个图像的内容信息（content，内容参考）馈入网络并存储第一个图像每一层的神经元激活（units activations），来捕获第一个图像的内容（content）信息。

（2）通过将第二个图像的风格信息（style，风格参考）馈入网络并存储第二个图像的特征空间（feature spaces，它反映每一层的单元激活之间的相关性（correlations）），来捕获第二个图像的风格（style）信息。

（3）合成混合图像。

混合图像是这样创建的：生成一个随机图像并将其定义为当前图像，然后重复以下四步循环，直到实现上述内容相似性（content similarity）和风格相似性（style similarity）这两个目标（two targets）。

（1）捕获当前图像的内容（content）和风格（style）信息。

（2）计算内容误差（content cost，参考值和当前内容间的距离）和风格误差（style cost，参考值和当前风格之间的距离）。

（3）通过标准反向传播计算相应梯度（gradients）。

（4）更新（update）由梯度变化而引导生成的图像。

图 6-53 总结了该体系架构和过程（更多细节见文献[56]）。如图 6-54（译者注：此处原文有误，应为图 6-55）所示的右边的内容图像是德国图宾根的 Neckarfront 的原始照片[①]，风格图像（左边）是文森特·梵高于 1889 的画作《星空》。

图 6-55 和图 6-56 分别表示用相同内容（德国图宾根的 Neckarfront）但使用文森特·

---

① 研究人员的位置。

梵高风格的《星空》和 J.M.W.特纳画于 1805 年的 *The Shipwreck of the Minotaur* 两种风格迁移的例子。

图 6-53　Style transfer 全架构/流程

（经作者许可，对文献[55]中复制的图形进行扩展）

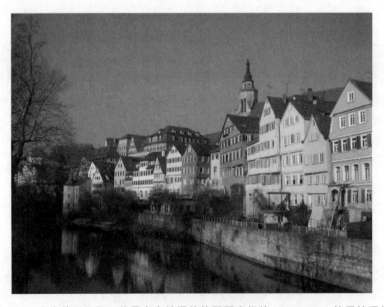

图 6-54　由安德烈亚斯·普雷夫克拍摄的德国图宾根的 Neckarfront 的原始照片

（经作者许可，引自文献[55]）

图 6-55 Style Transfer 将文森特·梵高（1889 年）的《星空》
（图的左下角）的风格迁移到图宾根的 Neckarfront 照片上的效果（经作者许可，引自文献[55]）

图 6-56 Style Transfer 将 J.M.W.特纳于 1805 年作品 *The Shipwreck of the Minotaur*
（图的左下角）的风格迁移到图宾根的 Neckarfront 照片上的效果（经作者许可，引自文献[55]）

请注意，为了能对"内容"或"风格"更有侧重，人们可以平衡"内容"和"风格"这两个目标[1]（即 $\alpha/\beta$ 比率）。此外，捕捉的复杂性也可以通过使用的隐藏层数量来调整。这些变化如图 6-57 所示：图中向右增加 $\alpha/\beta$（即内容/风格目标）比率，向下增加用于捕捉风格的隐藏层数量（从 1 层到 5 层）。有关风格的图像是来自于 Wassily Kandinsky 于 1913 年创作的 *Composition Ⅶ*。

**5. Style Transfer 与迁移学习**

请注意，虽然 Style Transfer 与迁移学习（**transfer learning**）有一些共同的总体目标，

---

① 通过参数 $\alpha$ 和 $\beta$，参见图 6-53 的顶部，$L_{\text{total}} = \alpha L_{\text{content}} + \beta L_{\text{style}}$ 的总损失定义。

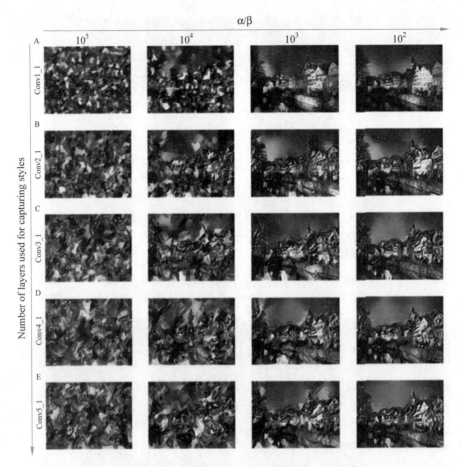

图 6-57　基于 Wassily Kandinsky 于 1913 年创作的 *Composition* Ⅶ 的各种风格迁移变化
（源于图宾根 Neckarfront 照片）（经作者许可，引自文献[55]）

但实际上，就目标和技术而言，二者是不同的。迁移学习是指将神经网络体系架构所学知识重新用于特定任务，并将其应用于其他（another）任务和/或领域（例如，另一种分类）。8.3 节将涉及迁移学习问题。

　　**6.♯4 示例：面向音乐的 Style Transfer**

　　将 Style Transfer 技术移植到音乐中（即面向音乐的风格迁移（music style transfer））是一个诱人的方向。然而，正如我们将会看到的，一首音乐的风格是多维度的，可能与不同类型的音乐表现形式（作曲、表演、声音等）有关。通过这种简单的激活关联更难捕捉到。因此，6.11 节中将把这个问题作为一个特别的挑战来进行分析。

### 6.10.5　输入操控和采样

　　将输入操控与采样策略相结合既能作用于输入又能作用于输出①，下面将举例说明。

---

　　①　有趣的是，输入实际上等于输出，因为所使用的体系结构是一个 RBM（见 5.7 节），其中可见层同时作为输入和输出。

示例：C-RBM——面向复调的符号音乐生成系统

Lattner 等人在文献[108]中提出的系统的出发点是使用受限玻尔兹曼机（RBM）来学习音乐作品语料库的被视为音乐织体（musical texture）的局部结构（译者注：织体是音乐的结构形式之一，通常指多声部音乐纵横关系构成的总体运动形态）。额外的想法是通过添加一些约束，在要生成的新作品上加上全局化结构（global structure，即形式，例如，AABA 以及调性等），它视为受现有音乐作品启发的结构化模板（structural template）。这种方法被称为结构加强（structure imposition）①，也即 Hofstadter[83] 早期提出的模板化（templagiarism，模板借鉴的简称）。这些关于结构、调性和节拍的约束，将通过基于梯度下降的寻优搜索过程、操控输入等，来迭代引导内容生成。

实际的目标是复调音乐的生成。使用的是钢琴打孔纸卷表示的数据，有 512 个时值步长和对应于 MIDI 音符编号 28～92 的共计 64 个音符。音乐语料是沃尔夫冈·阿马德乌斯·莫扎特的奏鸣曲音乐语料。每个片段被移调到所有可能的琴键中，以便为所有可能的琴键提供足够的训练数据（这也有助于减少训练数据的稀疏性）。采用的体系架构是一个基于卷积的受限玻尔兹曼机（C-RBM）[114]，即，一个具有卷积的 RBM，拥有 $512 \times 64 = 32\,768$ 个输入结点和 2048 个隐藏神经元。神经元具有连续的非布尔值，如标准玻尔兹曼机（见 5.7.2 节）。卷积只在时间维度（time dimension）上进行，以便模拟时间不变而不是音高不变（即在整个音高范围内音符之间存在相关性），这将打破音调的固有概念②。

C-RBM 的训练是使用 RBM 特有的对比散度算法进行的（参见 5.7 节，更准确地说，这里是一个叫作持续对比散度的更高级的算法版本）。生成是通过带有一些约束的采样来执行的。这里需要考虑以下三种类型的约束。

（1）自相似性（self-similarity）：目的是在生成的音乐作品中指定一个全局结构（global structure，例如 AABA）。这是通过最小化参考目标和中间解的自相似矩阵之间的距离（通过均方误差测量）来进行建模的。

（2）调性约束（tonality constraint）：目的是指定一个调（key，调性）值。为了估计在给定时间窗口中的调，将窗口中音调类的分布与参考的所谓的调性剖像（即特定音阶和模式的聚合关系[184]，实际上是大调和小调的调式）进行比较。在钢琴打孔纸卷矩阵的时间和音高维度上（以八度范围）进行重复。将得到的音调估计向量进行组合（详见论文原文），以获得一个整体的音调估计向量。以与上述自相似性相同的方式，最小化目标和中间解（调性估计）之间的距离。

（3）节拍约束（meter constraint）：目的是施加特定的节拍（meter，也称为拍子记号（time signature），例如 3/4 拍、4/4 拍，参见 4.5.5 节）及其相关的节奏模式（例如，在 4/4 节奏曲子的第一拍和第三拍上有相对强的重音。译者注：这是 4/4 拍节奏曲目的基本特

---

① 这是分数级的作品风格迁移（composition style transfer）的一个例子（见 6.10.4 节）。

② 正如作者在文献[108]中所说："调性是音乐中另一个非常重要的高阶属性。它描述了音符和和弦之间感知到的调性关系。例如，该信息可用于确定乐曲或音乐部分的键音。键音的特征是在感兴趣的（时间）窗口内音乐织体中的音高等级分布。不同的窗口长度可能会导致不同的键音估计，从而构成一个分层的音调结构（在非常局部的水平上，键音估计与和弦估计密切相关）。"

点,即强-弱-次强-弱)。由于数据中没有对音符强度进行编码,因此只考虑音符的开始。小节内第一个音符的相对发生率需要遵循参考的第一个音符的相对发生率。

生成是通过约束采样(constrained sampling,CS)的方式来执行的,这是一种用于在采样过程中根据一些预定义约束来限制一组可能方案的机制。该过程的原理如图 6-58 所示。

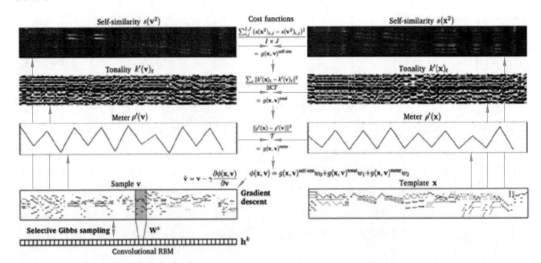

图 6-58　C-RBM 架构

(经作者许可,引自文献[108])

(1) 一个样本会按照标准均匀分布来随机初始化。

(2) 执行一组约束采样的步骤,包括:

① 对高层架构实施 $n$ 次梯度下降(GD)优化。

② $p$ 次运行选择吉布斯采样(SGS)[①],选择性地将样本重新调整到已学习的分布上。

(3) 应用模拟退火算法,减少与解方差减小的相关探索。

约束采样的不同步骤在文献[108]中有进一步的详细说明。图 6-59 显示了一个以钢琴打孔纸卷格式生成的示例。

图 6-59　基于 C-RBM 生成的钢琴打孔纸卷样本

(经作者许可后引用)

---

① 选择性吉布斯采样(SGS)是作者所说的吉布斯采样(GS)的变体。

C-RBM(其特点总结在表 6-27 中)的结果很有趣,也很有应用前途。作者指出,当前的一个限制是约束只适用于高层架构。对低层架构强加约束的最初尝试是具有挑战性的,因为约束从来不是纯粹的内容不变的,当试图迁移到低层架构时,模板块可以在梯度下降阶段被精确地重构。因此,为低层架构创建新的约束时,必须伴随着内容不变性的增加。另一个问题是对收敛性和约束条件的满足。正如作者所讨论的,他们的方法并不精确,这与文献[148]中提出的基于马尔可夫链的马尔可夫约束方法正好相反。

表 6-27 C-RBM 系统特点

| 项　　目 | 特　　点 |
| --- | --- |
| 系统目标 | 生成复调音乐;加入音乐风格 |
| 数据表示 | 基于符号的数据表示;钢琴打孔纸卷数据;休止符;多热编码;节拍 |
| 体系架构 | Convolutional(RBM) |
| 策略 | 输入操纵;数据采样 |

## 6.10.6　强化学习

强化策略(reinforcement strategy)的思想,是将音乐内容的生成问题,重新表述为强化学习问题(reinforcement learning problem):使用与在数据集上训练的递归网络的输出相似性作为奖励因子,并添加用户自定义的约束(例如,根据音乐理论的一些调性规则)作为额外奖励因子。

下面考虑一个被表述为一个强化学习问题的单声道旋律的例子。

(1) 状态(state),表示到目前为止生成的音乐内容(部分旋律)。

(2) 动作(action),表示选择要生成的下一个音符。

现在,考虑在选定的旋律音乐语料库上,训练递归神经网络(RNN)。一旦经过训练,RNN 将被用作强化学习架构的参考(reference)。对强化学习架构的奖励,被定义为下面两个目标的组合。

(1) 通过度量所选动作的相似性(即下一步要生成的音符)与处于相似状态(即迄今为止生成的部分旋律)的递归网络所预测的音符的相似性,来判断是否遵从已学到的内容(what has been learnt)。

(2) 通过度量是否遵守用户定义的约束(user-defined constraints,例如,与当前音调的一致性、避免旋律过度重复等),来评估系统完成得质量如何。

总之,强化学习体系结构模仿(mimic)RNN 被奖励,同时实施了一些用户自定义的约束也被奖励。

示例:RL-Tuner——面向旋律的符号音乐生成系统

强化策略是 Jaques 等人在文献[92]中提出的 RL-Tuner 系统架构中首创的。如图 6-60所示的这个架构是由两个深度 Q 网络强化学习架构[1]和两个递归神经网络

---

[1] 通过深度学习体系结构(见文献[195])实现 Q-learning 强化学习策略。

(RNN)所组成的。

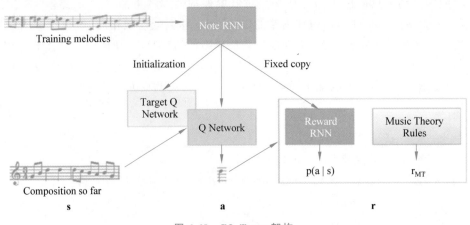

<div align="center">图 6-60　RL-Tuner 架构</div>

<div align="center">(经作者许可,引自文献[92])</div>

（1）被命名为"Note RNN"的初始 RNN 是在旋律数据集上进行训练的,它遵循迭代前馈策略并预测和产生下一个音符。

（2）被命名为"Reward RNN"的"Note RNN"的固定副本,它将被强化学习架构用作参考。

（3）"Q Network"架构的任务,是到目前（当前状态为 $s$）为止,学习从所生成的（部分）旋律中选择下一个音符（即确定下一个动作 $a$）的策略。

（4）"Q Network"与另一个被称为"Target Q Network"的网络并行训练,"Target Q Network"估计增益（累积奖励）值,并根据"Note RNN"学习的内容进行初始化。

（5）"Q Network"网络的奖励 $r$ 是结合了前一节中定义的下述两种奖励。

① 按照"学到的内容（**what has been learnt**）"进行奖励,它是通过"Reward RNN"演奏该音符的概率来衡量的,实际上是在给定旋律 $s$ 的条件下,计算下一个音符出现的概率对数即 $\log P(a|s)$。

② 按照"乐理约束（**music theory constraints**）"进行奖励,实践中是这样做的[①]:

● 旋律应固定在相应的键上（译者注：意思是说对于某个调性的曲子,不能出现不符合该调性理论的外音。例如,对于谱面中有两个降号的乐曲,对于常见的大小调体系来说,如果它是小调音乐,即这首乐曲的 ♭B 大调对应的关系小调为 g 小调,则其旋律除了 7♭、3♭外,如果出现 4,这个 4 应该是 4♯ 而不是还原 4 或 4♭,否则就违反了西方音乐理论的调性理论）。

● 以相应的主音作为开始和结束音符（译者注：对于大调乐曲应以该调的第一、第五音作为开始或结束音符;对于相应的关系小调乐曲,应以对应大调的第六音作为开始或结束音符。例如,对于 C 大调,可以用 1 或 5 作为开始或结束音符,而对于其对应的关系小调即 a 小调,可以用 6 作为开始或结束音符）。

---

① 此音乐理论约束列表选自文献[57],详见文献[92]。

- 避免出现过度重复的音符。
- 音程关系要和谐(译者注：不和协的音程听起来会比较刺耳,如大小二度、大小七度、增四音程、减五度等)。
- 解决了大跳问题(译者注：过多的大跳,不仅显得突兀,也会给演奏者带来困难)。
- 避免不断重复极端的音符。
- 避免高度的自相关。
- 有主题(译者注：在复调音乐中,应该出现主题旋律)。
- 主题应有反复(译者注：在复调音乐中,主题旋律一般不会只出现一次,它应该和副题交替出现并随着旋律进行而不断重复、变化、升华,它也伴随着对位技术的应用)。

总奖励 $r(s,a)$[①]由式(6-5)定义,其中, $r_{MT}$ 是关于上述音乐理论的奖励; $c$ 是控制两个竞争约束之间平衡的参数。

$$r(s,a) = \log P(a \mid s) + r_{MT}(a,s)/c \tag{6-5}$$

图 6-61 显示了在训练阶段两种奖励的演变(译者注：即"Note RNN rewards"和"Music theory rewards"),这里列出增强学习(译者注：即图中的 RL only)和其他三种不同的强化学习算法：Q-learning、$\psi$-learning、G-learning 的对比(详见文献[92])。

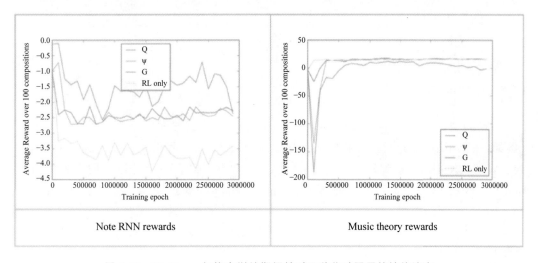

图 6-61　RL-Tuner 架构在训练期间针对两种奖励因子的性能演变

(经作者许可,引自文献[92])

用于上述实验的音乐语料库是从 30 000 首 MIDI 格式的歌曲音乐语料库中提取的一组单声道旋律。时值单位步长设置为十六分音符。用 38 维的独热编码来编码三个八度(译者注：三个八度共计 36 个音,因为每个八度中有 12 个音,再加上两个特殊事件,共计 38 个音符并加上两个特殊事件：即,音符不发音(编码为 0)和无音符(休止,编码为 1))。转换的 MIDI 音符编号用到这里,以便从最低音符($C_3$)开始编码为 2($B_5$ 编码为 37),并在

---

① 这意味着当从状态 $s$ 的行动 $a$ 被选择时所获得的奖励。

整数编码中平滑地集成特殊事件。请注意,由于旋律是单声道的,播放不同的音符会隐式地结束前面那个最后播放的音符,而不需要显式地关闭那个音符,这样的数据表示更紧凑。Note-RNN(及其副本 Reward-NN)有一个 100 个神经元的 LSTM 层。

总之,强化策略允许任意的基于用户给定的约束(控制)与递归网络学习的风格相结合。

请注意,在 RL-Tuner 的情况下,奖励是预先给定的,这样能达到以下两个目的:根据手工给定(handcrafted)的音乐理论规则进行学习;由 RNN 根据音乐风格从数据集中学习到的知识进行学习。因此,这里还有机会添加另一种类型的奖励,即用户(user)的交互式(interactive)反馈(参见 6.15 节)。然而,在每个音符的粒度上都产生反馈可能要求太高而且不够精确①。6.16 节将讨论从用户反馈中学习的问题。RL-Tuner 系统的特点总结在表 6-28 中。

表 6-28　RL-Tuner 系统特点

| 项　目 | 特　　点 |
| --- | --- |
| 系统目标 | 生成旋律 |
| 数据表示 | 基于符号的数据表示;独热编码;音符关;休止符 |
| 体系架构 | LSTM×2＋RL |
| 策略 | 迭代前馈;增强学习 |

### 6.10.7　Unit Selection

Unit selection 的策略(unit selection strategy)是从数据库中查询连续的音乐单元(例如,一个小节长的旋律)并将它们连接起来,以便根据一些用户特征生成一个音符序列。查询是使用由自动编码器自动提取的特征。串联(即"下一个神经元是什么?")由两个 LSTMs 控制,每个 LSTM 都是基于不同的标准,以实现方向(direction)和迁移(transition)之间的平衡。

与大多数其他自下而上的策略相反,这种策略是自上而下(top-down)的,因为它从一个结构开始并填充它。

示例:Unit Selection——基于连接的符号旋律生成系统

这个策略是由 Bretan 等人在文献[13]中首创的。这个想法是把从数据库中查询到的音乐单元进行连接,并由此生成音乐。这里的关键过程是单元选择,它是基于两个标准完成的:语义相关性(semantic relevance)和连接成本(concatenation cost)。由单元选择而产生音符序列的想法实际上是受文本-语音转换系统(TTS)中常用的一种技术的启发。

系统目标是产生音乐旋律。所使用的音乐语料库由 4235 个不同音乐风格(爵士乐、民谣、摇滚……)和 120 个爵士乐独奏的谱子组成。音乐单元的粒度是一个小节长。这意

---

① 正如 Miles Davis 所说:"如果你弹错了一个音符,你演奏的下一个音符就决定了它是好是坏。"

味着该数据集中大致有 170 000 个单元。数据集音高被限制在五个八度音域内（即 36～99 的 MIDI 音符编号），并通过在所有调中调换每个单元来扩充，以便可覆盖所有可能的音高。

该体系架构包括一个自动编码器和两个 LSTM 递归网络。第一步是特征提取：这里考虑 10 个手工制作的特征，它们遵循词袋（bag-of-words，BOW）方法（参见 4.9.3 节）。例如，某个音高类的数量、某个音高节奏元组的数量、第一个音符是否与先前的小节相关等。这就导致出现了 9675 个实际的特征。除了休止符使用负音高值表示和一些布尔特征表示外，大多数特征具有整数值。因此，每个单元被描述（索引）为大小为 9675 的特征向量。

所使用的自动编码器具有两层堆叠式自动编码器架构，如图 6-62 所示。一旦在该组特征向量上以自动编码器常用的自监督方式进行了训练，自动编码器就变成了一个特征提取器，并将大小为 9675 的特征向量编码成大小为 500 的嵌入（embedding）向量（参见 5.6 节）。

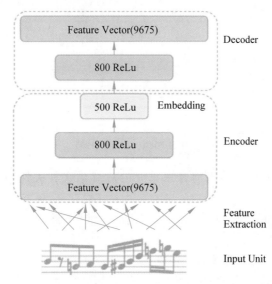

图 6-62　*Unit Selection* 的索引体系架构

（经作者许可，引自文献[13]）

生成旋律还有一个问题：即如何从给定的（即当前命名的种子）音乐单元中选择最好的（或者至少是非常好的）候选对象来作为后续音乐单元？这里要考虑以下两个标准。

（1）后继语义相关性（successor semantic relevance）：这是基于一个 LSTM 递归网络所学习到的单元间迁移模型。换句话说，相关性是基于模型预测的（理想的）音符到下一个单元的距离。这第一个 LSTM 架构有两个隐藏的层（每个层有 128 个神经元），输入和输出层有 512 个神经元（相对于嵌入的格式）。

（2）连接成本（concatenation cost）：这是根据另一个 LSTM 循环神经网络的学习，基于当前单元的最后一个音符和下一个单元的第一个音符间的另一个迁移模型[①]。这第二

---

① 比之前的模型更细粒度的音符级别的转换。

个 LSTM 体系架构是多层的,其输入和输出层约有 3000 个神经元,对应于单个音符特征的 multi-one-hot 编码(由其音高和音符时值定义)。

两个上述标准的组合是由基于启发式的动态排序过程处理(如图 6-63 所示),当前(种子)单元为蓝色,下一个(候选的)单元为红色。

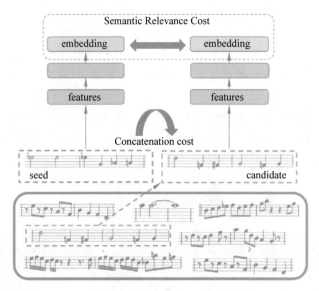

图 6-63　基于语义代价的 Unit selection
(经作者许可,引自文献[13])

(1) 根据当前音乐单元与当前音乐单元的后续语义相关性,对所有音乐单元进行排序[①]。

(2) 取前 5% 产生的音乐单元,并根据它们的后继语义相关性和它们的连接成本的组合,对它们重新排序。

(3) 选择具有最高组合等级的音乐单元。

迭代执行这个过程,以便产生连续的音乐单元,并由此产生任意长度的旋律。乍一看,这可能看起来像是从递归网络产生的标准迭代前馈(见 6.5 节),但它们有以下两个重要区别。

(1) 通过面向多准则的排序算法,计算下一个音乐单元的标签(即嵌入的实例)。

(2) 实际产生的音乐单元是从一个以上述标签为索引的数据库中查询出来的。

作者已经进行了初步的外部评价。他们发现,根据自然度和受欢迎程度,使用一两个小节长单位生成的音乐,往往比四个小节长的或音符级别长的单位生成的音乐排名更高,而理想的单位长度似乎是一个小节长。

请注意,单元选择策略并不直接提供控制,但它确实提供了控制的接入点(entry points),因为可以用用户定义的约束/标准扩展选择框架(目前,它是基于两个标准:后继语义相关性和连接成本)。该系统特点的总结在表 6-29 中。

---

① 要生成的旋律的初始音乐单元可以由用户选择或排序。

表 6-29 Unit selection 特点总结

| 项 目 | 特 点 |
|---|---|
| 系统目标 | 生成旋律 |
| 数据表示 | 基于符号的数据表示；休止符；词袋模型（BOW）特征 |
| 体系架构 | Autoencoder$^2$＋LSTM×2 |
| 策略 | 单元选择；迭代前馈 |

# 6.11 风格迁移

在 6.10.4 节，作为使用输入操纵策略来控制内容生成的一个例子，引入了风格迁移。由 Gatys 等人在文献[55]中提出的面向图像的风格迁移技术（详见 6.10.4 节）是有效的，而且应用起来相对简单。然而，音乐与绘画不同。在绘画中，常见数据表现形式是二维的并且像素都是数字化的；而音乐是一个更复杂的对象，且具有不同的表现层次和模型（参见第 4 章以及 6.11.2 节）。

最近，Dai 等人在文献[30]的分析中，考虑了以下三个主要表现层级水平（或维度）和相关的音乐风格迁移类型。

（1）乐谱层级（score-level），称为作曲风格迁移（composition style transfer）。

（2）声音层级（sound-level），称为音色风格迁移（timbre style transfer）。

（3）演奏控制层级（performance control-level），称为演奏风格迁移（performance style transfer）。

他们指出，每个层级的音乐风格迁移（即作曲风格迁移、音色作曲风格迁移和演奏风格迁移）在本质上是非常不同的。他们还指出了这些不同层次（和性质）表征的相互关系和耦合（entanglement）。因此，为了便于对音乐风格的迁移，需要对不同层级的音乐表现形式进行有关去耦①的自动学习。

## 6.11.1 作曲风格转移

作曲层级的风格迁移，意味着要对基于符号的数据表示进行处理。一个例子是结构加强（structure imposition），即将一些现有结构（例如，AABA 全局结构）从初始作曲迁移到另一个新生成的作曲中。在 6.10.5 节中提出的 C-RBM 系统，通过分别考虑三种结构和相关约束，即①全局结构，如 AABA；②调性约束；③节拍（节奏）约束，来实现这种结构增强。

有人可能会认为这样的结构描述符太低级，无法定义一种风格。但是它们是我们迈

---

① 去耦的目的是分离控制数据可变性的不同因素（例如，在人类图像的情况下，识别个体身份和面部表情，例子可参见文献[35]）。例如，在文献[10]中可以找到最近关于解耦学习（disentanglement learning）的工作。还要注意的是，变分自动编码器（VAE，见 5.6.2 节）是目前最有前景的去耦学习方法之一，因为正如 Goodfellow 等人在文献[62] 20.10.3 节所说："与生成器网络结合训练参数编码器，可使模型学习编码器可以捕获的可预测坐标系统。"

出的有趣的第一步,因为人们可以通过聚集这样有关结构的描述来考虑实现更高级的风格描述。可以想象一下,描述像 Michel Legrand(译者注:米歇尔·勒格朗,法国著名的作曲家、指挥家和钢琴演奏家)这样的作曲家的音乐风格以及后来的音乐风格迁移。

请注意,在用于控制音乐生成风格的 DeepJ 系统(参见 6.10.3 节)中,其目标是不同的。在那里,风格是由用户通过一组音乐示例明确指定的,并且在生成期间,通过调控来学习和应用的。

### 6.11.2　音色风格迁移

对于基于音频数据表示的音色风格迁移,一些研究人员通过使用(各种音乐风格以及语音的)多种声音来源直接将 Gatys 等人的技术(参见 6.10.4 节)应用于(音频的)声音。

**1. 示例:面向音频的音色风格迁移系统**

面向音频的(音色)风格迁移系统的例子有:

(1) Ulyanov 和 Lebedev 的系统,参见文献[191]。

(2) Foote 等人的系统,参见文献[52]。

这两个系统都使用声谱图(而不是直接的声音信号)作为输入表示[①]。在文献[207]中,作者 Wyse 指出了 Ulyanov 和 Lebedev 系统架构的两个特点(将其称为"两个显著方面"),而这两个特点,使其不同于传统的图像风格迁移技术。

(1) 仅使用一层神经网络。因此,内容和风格的唯一(相关性)区别来自于使用的激活函数是一阶的还和二阶的。

(2) 未经过预先训练,神经网络使用随机权重。

Wyse 在文献[207]中进一步补充道:"这篇博文声称这种非直觉的方法产生的结果和其他任何方法一样好,并且发布的声音示例确实令人信服。"我们还发现了令人信服的音频风格迁移的例子,尽管不如绘画风格迁移有趣,因为它听起来类似于风格和内容信号的一些声音的调制/合并。Foote 等人在文献[52]的分析中将困难总结如下:"在这个层面上,我们得出一个主要结论:音频与图像的风格迁移有很大的不同。我们不应该指望在这个音频风格迁移领域的工作就是像将 2D 卷积改为 1D 卷积那样简单。"6.11.3 节将尝试分析一些可能的原因。

表 6-30 总结了这些音频(音色)风格迁移系统的主要特征(在第 7 章中,称之为 AST 系统)。

表 6-30　音频(音色)风格迁移(AST)系统特点

| 项　目 | 特　　点 |
| --- | --- |
| 系统目标 | 音频风格转换(ATS) |
| 数据表示 | 音频;声谱图 |
| 体系架构 | Convolutional(Feedforward) |
| 策略 | 输入操纵;单步前馈 |

---

① 有关音频风格转换的各种音频表示的比较,可参阅由 Wyse 在文献[207]中的分析。

**2. 极限与挑战**

我们认为,在某种程度上,直接将图像风格迁移到音乐领域的困难来自于全面的音频音乐内容表示的异向性(anisotropy)①。在自然图像的情况下,无论图像的方向(水平轴、垂直轴、对角线轴或任何任意方向)如何,人们视觉元素(像素)之间的相关性都是等效的,即图像的相关性具有等向性(isotropic)。而在音频数据的全局表示情况下(其中,水平维度表示时间,垂直维度代表音符),这种一致性不再成立,因为水平相关性代表时间(temporal)方面的相关性,而垂直相关性代表和声(harmonic)方面的相关性(译者注:例如,伴随着主旋律的各种柱式和弦表示),它们在本质上是非常不同的(如图 6-64 所示)。

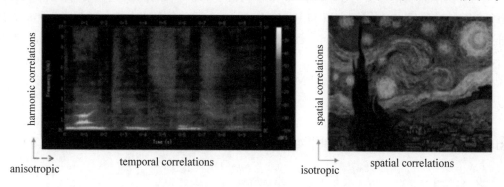

图 6-64　具有异向性的音乐 VS. 具有同向性的图像的比较
(引自 Aquegg 的融合了文森特·梵高于 1889 的画作《星空》中的
风格的原始图像,https//en.Wikipedia.org/wiki/Spectrogram)

为了能考虑到音乐中的时间维度,一个可能的研究方向是重新形式化对有关音乐风格信息的捕获,以便能得到反映数据相关性的本质信息。另一个(也是假设的)方向是总结RNN 编码器-解码器学习的方法,以便能使用"时间压缩"表示法(参见 6.10.2 节)。

### 6.11.3　演奏风格迁移

尽管在 6.7 节中描述的"Performance RNN"系统没有直接涉及风格迁移,但它为性能建模提供了一个对起始音符和力度的参考表示。对系统的性能提升(performance imposition),仍需遵循以下几点。

(1) 性能和其他特征(例如,音符的平均时值、移调等)之间的模型映射。

(2) 通过相关性分析,学习针对(指定音乐家、上下文等的)给定音乐语料库的映射,揭示针对指定音乐家(以及音乐语料库)的演奏风格。

(3) 将一个映射转置到一个现有的音乐片段,以便迁移音乐演奏风格。

如 Dai 等人在文献[30]中所述,演奏风格迁移与富有表现力的性能渲染呈现是密切相关的,示例可参见 6.7 节在文献[29]中介绍的 Cyber-João 系统和在文献[123]中提到的基于深度学习的系统。但这也需要解耦控制(风格)和分数信息(内容)以及上述映射的学

---

① 异向性意味着无论什么方向,物体性质具有不变性;等向性意味着物体性质与方向间具有依赖性。

习。因此,这仍是一个有待探索的方向。

### 6.11.4　示例:FlowComposer——作曲支持环境

解决不同维度风格迁移的交互式音乐创作环境的一个很好的例子,是由 Pachet 等人在 Flow Machines 项目期间[48]中研发的 FlowComposer 系统[149,152]。请注意,它是一个基于马尔可夫链模型而不是深度学习模型的系统。

FlowComposer 在以下几个层面提供了音乐风格迁移的可能性。

(1) 在作曲风格层面上:可以执行一些风格迁移。例如,为所选的音乐风格(语料)自动配和声。参见 John Lennon 和 Paul McCartney 所创作的 *Yesterday* 乐曲(图 6-65),分别以 Michel Legrand(见图 6-66)和 Bill Evans(见图 6-67)风格对原曲 *Yesterday* 进行自动再配和声的例子。(译者注:上文提到的 *Yesterday* 是 The Beatles 发行的一首流行风格歌曲,由 John Lennon 和 Paul McCartney 作词、作曲、演唱。Bill Evans 是钢琴爵士音乐演奏家。)

(2) 在音色和演奏风格层面上①:可以通过风格迁移,通过 ReChord 组件[156],基于自动映射和从各种乐器音频演奏库中对乐曲的分析,来完成音色和演奏风格的渲染呈现。

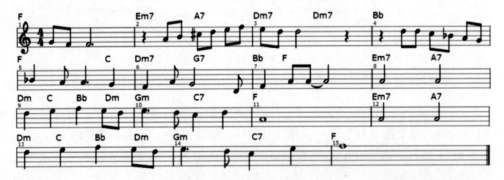

图 6-65　由 John Lennon 和 Paul McCartney 创作的乐曲 *Yesterday* 前 15 小节的原始和声

(经作者许可,引自文献[152])

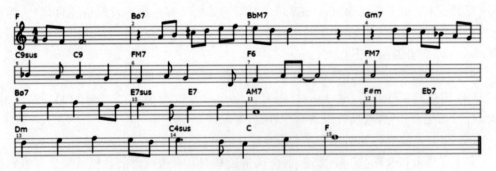

图 6-66　由 John Lennon 和 Paul McCartney 创作的乐曲 *Yesterday*

前 15 小节——Flow Composer 系统基于 Michel Legrand 所配的和声

(经作者许可,引自文献[152])

---

①　(音色和演奏风格级别)联合,因为目前还不可能分离/解耦这两个方向。

图 6-67  由 John Lennon 和 Paul McCartney 创作的乐曲 *Yesterday*
前 15 小节——Flow Composer 系统基于 Bill Evans 风格所配的和声
（经作者许可，引自文献[152]）

　　FlowComposer 系统的控制面板包括选择作曲风格的各种字段，以及设置和声一致性、灵感、平均音符时值和和弦变化的滑块，如图 6-68 所示。图 6-69 显示了一个以 Bill Evans 风格生成的五线谱示例，它具有以下用户定义的特征：3/4 拍节奏；对第一个和弦（C7）和最后一个和弦（G7）有约束，以及四拍的"max order"①。图中彩色背景表示从所选音乐语料库的给定歌曲中作为一个整体提取的音符序列（这里均为 3/4 拍的 Bill Evans 风格）。

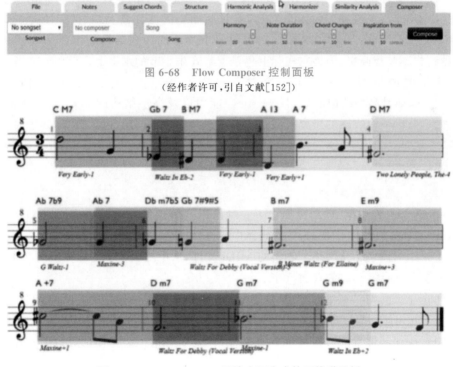

图 6-68  Flow Composer 控制面板
（经作者许可，引自文献[152]）

图 6-69  Flow Composer 系统交互生成的五线谱示例
（经作者许可，引自文献[149]）

---

　　①　这个非常有趣的特性控制着从语料库中复制的连续音符（实际节拍）的最大数量。它依赖于在 Markov 约束框架[148]底层 FlowComposer 中的集成的名为 MaxOrder[151]的新约束。这是控制创意的一种可能方式（见 6.13 节）。

## 6.12　架构

　　还有一个挑战是现有大多数系统倾向于生成没有清晰结构或"方向感"[①]的音乐。换句话说,尽管音乐风格是基于所学习的音乐语料库生成的,但是这样自动生成的音乐有时似乎是在没有任何更好组织下的"梦游",这与人类创作的音乐相反。人类创作的音乐具有全局性的组织主题(通常被命名为风格样式(form))和已经设定好的组成部件,例如:

　　(1) 古典音乐中的序曲、快板、慢板或终曲。

　　(2) 爵士乐中的 AABA 或 AAB 段式结构(译者注:奏鸣曲中也有呈示部、发展部、再现部等段式结构)。

　　(3) 歌曲音乐中的副歌、韵文或桥段。

　　请注意,音乐有各种可能的层级结构级别。例如,为了适应新的和声结构,细粒度结构的一个例子是可重复的旋律主题可能经常被移调转换。(译者注:在巴赫的复调曲子中,音乐主题是有可能进行各种倒置等变换的,这种情况是比较常见的。)

　　增强学习策略(由 6.10.6 节提到的 RL-Tuner 系统所使用)和结构加强方法(由 6.10.5 节提到的 C-RBM 系统所使用),都可以对生成施加(或迁移,见 6.11 节)一些可能的高水平约束。关于结构加强方法,可参见最近的结合两个图形模型的建议,可将一个用于生成和弦而另一个用于生成旋律,最后可生成具有拼版结构的五线谱[147]。另一种自上而下的方法是单元选择策略(见 6.10.7 节),它生成一个抽象的序列结构并用音乐单元来填充它,这种结构不是很高级,因为它实际上仍停留在音乐小节的水平上。

　　一个相关的挑战不是关于一个对预先存在的(preexisting)高层结构的加强(imposition),而是高层结构的学习(learning)能力以及高层结构的创新(invention,即涌现)能力。因此,一个自然的研究方向是明确考虑和处理不同层次(等级)的音乐时间和结构特性。

### 6.12.1　示例:MusicVAE——面向多声道层次符号音乐生成系统

　　Roberts 等人在文献[162]中提出了一种基于变分递归自动编码器(VRAE)结构的名为 MusicVAE 的系统,VRAE 在解码器中具有两级层次 RNN。

　　该音乐语料库包括从网络上收集的 MIDI 文件,从中提取以下三种类型的音乐示例。

　　(1) 单声道旋律[②],2 或 16 小节长。

　　(2) 低音鼓模式,2 或 16 小节长。

　　(3) 三元组序列有三种不同的声音模式(旋律、低音和鼓),16 小节长。

　　单声道旋律和低音线的编码是通过表示 MIDI 事件的 token 标记进行的:有 128 个

---

① 除了包括 LSTM 对长期依赖关系的学习所带来的技术改进之外(见 5.8.3 节)。

② MusicVAE 已经扩展到任意数量的复音轨,详见文献[174]。

"Note on"事件对应于定义音程的 128 个可能的 MIDI 音符编号,有 1 个[①]"Note off"事件和休止符(静止)token 标记。低音鼓模式的编码是通过将 MIDI 标准鼓类通过 binning 映射到 9 个 canonical 类来完成的,共有 $2^9 = 512$ 个分类标记 token,可分别代表所有可能的组合。时值单位是十六分音符。

该架构遵循封装了递归神经网络(如 VRAE)的变分自动编码器的原理,但有如下两个不同之处。

(1) 编码器是一个双向循环网络(见 5.13.2 节):这是一个输入层和输出层有 2048 个结点、隐藏层有 512 个神经元的 LSTM。

(2) 解码器是一个层次化的 2 级递归网络,由以下部分组成。

① 名为 conductor 的高层的 RNN(conductor RNN):这是一个有 512 个输入输出层结点、1024 个隐藏层结点的基于 LSTM 的结构,能产生一系列嵌入。

② 位于底层的 RNN(bottom-layer RNN):这是一个有两个隐层的 1024 个神经元的 LSTM。它将每个嵌入作为其初始状态,并作为连接到先前生成的 token[②] 的附加输入,来产生每个子序列。为了能使"conductor RNN"优先于"bottom-layer RNN"被处理,其初始状态与为每个新子序列生成的解码器嵌入一起重新初始化。在三元组(旋律、低音贝斯和鼓)中,每个声部都有一个 LSTM。

图 6-70 说明了 MusicVAE 体系架构。作者指出对于一个等效的"平的"MusicVAE 架构(即没有层次结构的平层),虽然在两个小节示例的情况下建模风格准确,但对于 16 个小节长示例的情况下不准确,自动编码器重建的误差增加了 27%(平面架构的精度为 0.883,层次架构的精度为 0.919)。

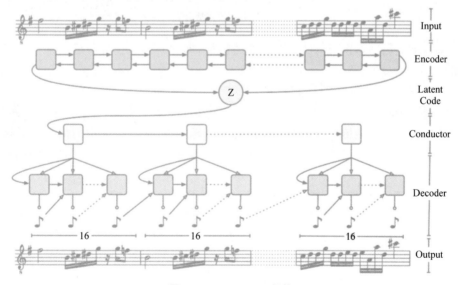

图 6-70 MusicVAE 架构

(经作者许可,引自文献[162])

---

① 对于所有可能的音只需要一个"Note off"事件表示不发生,因为旋律是单声道的。它用于从两个连续相同的音符区分音符保持音,见 4.9.1 节。

② 伴随迭代前馈策略。

生成的三重旋律音乐的例子如图 6-71 所示。针对三种音乐类型（旋律、三重奏和鼓）的三个版本（基于非层次的平面结构生成、基于层次结构生成、真实音乐）的音乐，初步性能评估结果显示，分层架构效果非常好，详见文献[162]。

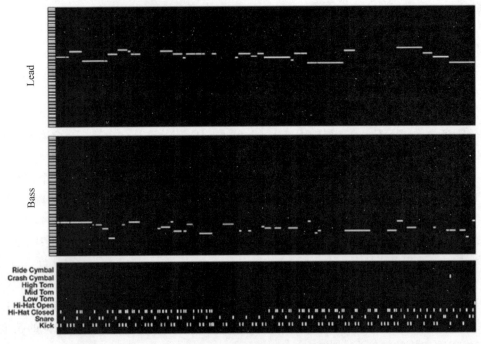

图 6-71　MusicVAE 生成的三重音乐示例
（经作者许可，引自文献[161]）

变分自动编码器体系架构的一个有趣的特征，即它具有通过各种操作来探索潜在空间的能力，下面列出几种。

（1）移调（translation）。

（2）插值（interpolation）：在 5.6.2 节的图 5-25 是对数据空间（即旋律表示空间）中的插值和潜在空间中的插值所产生的旋律进行了有趣比较，潜在空间中的信息随后被解码成相应的旋律。人们可以看到（和听到）潜在空间的插值产生了更有意义和有趣的旋律。

（3）平均组合（averaging）：图 6-72 显示了一个旋律的例子（在图的中间），它是由两个旋律的潜在空间（分别在图的顶部和底部）的（平均）组合产生的。

（4）通过增加或减少属性向量来捕捉给定特征的属性向量算法（attribute vector arithmetics，by addition or subtraction of an attribute vector capturing a given characteristic）：当一个"高音符密度"属性向量被添加到一个现有旋律的潜在空间中时（在图 6-73 顶部），图 6-73 显示了一个旋律例子（在图底部）。属性向量被计算为共享该特征（属性）的示例集合的潜在向量的平均值（例如，高密度出现的音符、快速变化、高 register 等）。

此外，图 6-74 显示了通过在潜在空间中分别添加（左矩阵）或减去（右矩阵）属性向量来修改 16 个小节长的旋律的个别属性的（百分比变化的）效果。每个相关矩阵的纵轴表示应用的属性向量，横轴表示度量的属性。这些相关矩阵表明，除个别情况之外（如在八

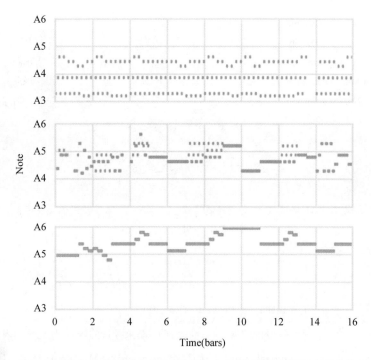

图 6-72 由 MusicVAE 系统通过平均两个旋律（顶部和底部）的潜在空间而生成的旋律（中间）的例子
（经作者许可，引自文献[162]）

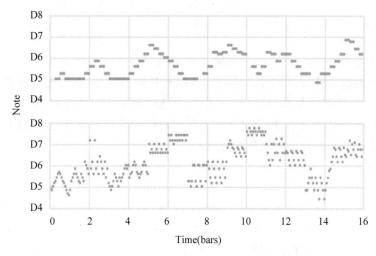

图 6-73 由 MusicVAE 系统通过向现有旋律（顶部）的潜在空间添加
"高音符密度"属性向量而生成的旋律（底部）的例子
（经作者许可，引自文献[161]）

分音符和十六分音符切分之间），个别属性可以在不影响其他属性的情况下进行修改。

音频示例请参见文献[163]和[160]。表 6-31 总结了 MusicVAE 的特点。

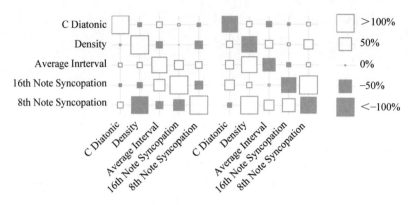

图 6-74　MusicVAE 中对其他属性增（左）、减（右）属性效果的相关矩阵

（经作者许可，引自文献[162]）

表 6-31　MusicVAE 系统特点总结

| 项　　目 | 特　　　点 |
| --- | --- |
| 系统目标 | 生成旋律；三元组（旋律，低音，鼓） |
| 数据表示 | 基于符号的数据表示；鼓的表示；结束音符的表示；休止符的表示 |
| 体系架构 | Variational Autoencoder（Bidirectional-LSTM，Hierarchical$^2$- LSTM） |
| 策略 | 迭代前馈；数据采样；潜在变量操纵 |

### 6.12.2　其他时间架构层次

在深度学习架构中，有一些替代解决方案来组织有关时间的层次结构。第一个例子是 Koutnik 等人在文献[102]中提到的 ClockworkRNN 系统。其思想是将隐藏的递归层划分到各种模块，所有模块都（以并行方式）完全连接到输入层结点和输出层结点，但是每个模块具有不同的时钟速率，模块之间根据它们彼此的时钟速率互连（速度较快模块中的神经元完全连接到速度较慢模块的神经元）。

另一个例子是 Mehri 等人在文献[128]中提到的 SampleRNN 系统。它是 WaveNet架构（详见 6.10.3 节）的扩展，其灵感来自 ClockworkRNN 的不同时钟速率，但是与ClockworkRNN 内部模块不同的是，一些（全网络）的外部模块通过一些调控①来组织。每个模块都是一个深度 RNN，它将其（连续波形框架）的历史输入总结成一个调控向量并供下一个模块在向下处理持续时间较短的框架时使用。这两种体系架构的更多细节可以在各自的文献[102]和[128]中找到。

这些系统的例子表明，为了更好地捕捉音乐结构的长期（时间）特性，相关学者正在进行积极的研究活动，以探索在深度学习体系架构（针对音频或符号内容）中组织时间层次的各种方法。

---

① 已在 5.10 节中介绍了调控。

# 6.13 原创性

这里提到的音乐原创性（originality）不仅是一个针对艺术（创新性（creativity））的问题，也是一个经济问题，因为它涉及作品版权的问题①。

一种方法是后验的（posteriori）方法，即通过确保生成的音乐与现有的音乐片段不太相似（例如，没有大量复制现有旋律的音符）来实现原创。因此，可以使用现有的文本相似检测算法来进行检测。

另一种更系统但更具挑战性的方法是先验的（priori）方法，即确保生成的音乐不会从训练集②中复制给定部分的音乐。文献[151]已经提出了从马尔可夫链生成音乐的解决方案。它基于变阶马尔可夫模型，通过一些最小阶和最大阶的约束来对生成的顺序进行约束，以便在生成"很烂的音乐"和"抄袭的音乐"之间找到一个平衡点。然而，对于深度学习架构还没有一个解决方案。

下面分析一下生成的音乐内容原创性的最新发展。

## 6.13.1 调控

示例：MidiNet——旋律生成系统

文献[211]的作者在对 MidiNet 系统的描述（见 6.10.3 节）中，讨论了控制创造力的两种方法。

（1）通过仅在生成器架构的中间卷积层插入调控数据的方法来限制调控。

（2）降低特征匹配正则化的两个控制参数的值，以便降低对真实数据和生成数据在分布接近性上的要求。

这些实验很有趣，但是它们仍然停留在对架构超参数的调优水平上（ad hoc，译者注：即 Fine-Tuning）。

## 6.13.2 创新对抗网络

另一个更系统和概念性的方向，是由 Elgammal 等人在文献[44]中提出的创新对抗网络（creative adversarial networks，CAN）的概念，它是（已在 5.11 节中介绍的）生成式对抗网络体系架构（GAN）的一种扩展。

**1. 基于创新对抗网络的绘画生成系统**

Elgammal 等人在文献[44]中提出通过将生成式对抗网络（GAN）架构扩展到创新对抗网络（CAN）架构来解决创新性（creativity）的问题，以便能"通过学习风格和偏离既定规范来生成创新的艺术"[44]。

---

① 关于这个问题，请参见 Deltorn 的论文[33]。
② 请注意，这解决了从训练语料库中进行重要的重新选择的问题，但它并不阻止系统在训练语料库之外重建（reinventing）现有的音乐。

他们的假设是在标准的 GAN 架构中,生成器的目标是生成欺骗鉴别器的图像,因此,生成器被训练为具有竞争性(emulative)但不是创新性(creative)。在他们提出的创新性对抗网络(CAN)中(如图 6-75 所示),生成器从鉴别器接收到的不仅是一个信号,而是下面提到的两个信号。

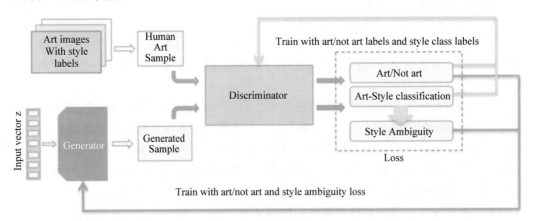

图 6-75　创新性对抗网络(CAN)架构

(经作者许可,引自文献[44])

第一个信号与标准 GAN 情况类似(见公式(5-30)),是有关鉴别器对生成的样本是真艺术还是伪艺术的估计。

第二个信号是关于鉴别器可以多大的难易程度来将生成的样本分类(classify)成预定义的既定样式(established styles)的能力。如果生成的样本是风格模糊的(style-ambiguous,即各种类别都是相等的(equiprobable)),这意味着该样本很难适应现有的艺术样式,这可能被解释为创建了新样式(new style)。

这两个信号是相互矛盾的,两股力量推动着生成器探索生成与现有艺术作品分布接近的、但风格又是模糊的新样本空间。

实验是用 WikiArt 数据集[204]中的绘画完成的。该数据集收藏有从 15 世纪到 20 世纪的 1119 位艺术家的 81 449 幅绘画图像,它们被标记为 25 种可能的绘画风格(例如,立体主义派、狂野派、高度复兴时期、印象主义、流行艺术、现实主义等)。图 6-76 显示了由 CAN 生成的图像的一些例子。

如作者所指出的,通过人的初步评估和分析,生成的图像不像传统的标准流派(肖像、风景、宗教绘画、静物等)那样,它们可能不被人们认可。请注意,CAN 方法假设存在一个关于风格的先验分类,并将创意想法简化为探索新的风格(这确实在艺术史中有一些先例)。不同风格之间必要的先验分类确实有重要的作用,尝试其他类型的分类(如自动构建的风格)将是有趣的。尝试将 CAN 的方法迁移到音乐创作,似乎也是一个有吸引力的研究方向。

请注意,与大多数在生成(generation)阶段应用控制约束而不触及训练阶段的技术(参见 6.10.5 节中 C-RBM 系统中的风格加强)相反,在 CAN 方法中,在训练(training)阶段就应用创造力的激励方法。

图 6-76　由 CAN 生成的图像示例

（经作者许可，引自文献[44]）

8.6 节将进一步讨论原创性（和创造力）这一重要问题。

# 6.14　渐进性

　　直接使用深度体系架构进行生成，在采用前馈或自动编码器网络体系架构的情况下，会导致音乐内容作为一个整体一次性生成；或者，在使用递归网络体系架构的情况下，会导致音乐内容时间片的迭代生成。如果把它与人类作曲家创作和产生音乐的方式相比较，这会有很大的局限性，因为对于人类作曲家来说，在大多数情况下，作曲家需要对某些部分进行连续不断的修改完善，即作曲是一个渐进的、逐步完善的过程。

## 6.14.1　音符实例化策略

　　让我们回顾一下音符是如何在生成过程中实例化的。主要有以下三种策略。

　　（1）单步前馈（single-step feedforward）：前馈架构在单个处理步骤中处理全局表示，包括所有时值单位步长。其中的一个例子是 MiniBach 系统（详见 6.2.2 节）。

　　（2）迭代前馈（iterative feedforward）：递归神经网络架构迭代处理对应于单个音符时值单位步长的局部表示。一个例子是 CONCERT 系统（详见 6.6 节）。

　　（3）增量采样（incremental sampling）：前馈架构通过增量实例化其变量（每个变量对应于在特定时值单位步长出现音符的可能性），逐步处理包括所有时值单位步长的全局表

示。一个例子是 DeepBach 系统（详见 6.14.2 节）。

图 6-77 对这三种策略进行了比较和说明。数据表现形式为钢琴打孔纸卷数据，两个声部（或音轨）同时出现。蓝色块是要演奏的音符。粗线标记为"current"的矩形表示正在加工的部分，而浅灰色块表示已经处理完毕。

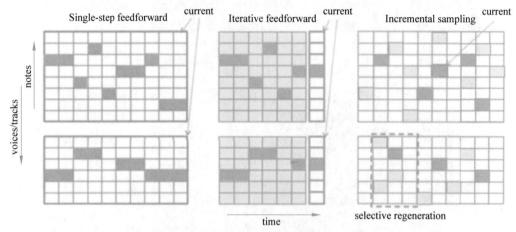

图 6-77  音符生成/实例化——三种主要策略

在增量采样策略的情况下（参见图 6-77 的右边部分），在每个处理步骤中，以三元组（声音，音符，时值单位步长）表示的、被标记为"current"的新单元被随机选择并被实例化。播放的音符是已经实例化的三元组，它们是用蓝色填充的；否则，是用浅灰色填充的。

注意，利用这种增量采样策略，对于两个时值单位步长之间特定时间间隔和/或对于声音/轨道的特定子集，可以仅生成或再生（regenerate）音乐内容的任意部分（片段）而不需要再生成整个内容。在图 6-77 中，虚线矩形表示用户选择进行选择性再生的区域①。

### 6.14.2  示例：DeepBach——面向多声部《圣咏曲》的符号音乐生成系统

Hadjeres 等人针对约翰·塞巴斯蒂安·巴赫《圣咏曲》[69] 的音乐生成问题，提出了 DeepBach 架构②，如图 6-78 所示。该架构结合了两个递归神经网络（LSTMs）和两个前馈网络。相对于考虑单个时间方向的递归神经网络的标准用法③，DeepBach 架构考虑了两个方向：时间往前向（forward）的和时间往后向（backward）的④。因此，它使用了两个递归神经网络（更准确地说，它是一个具有 200 个神经元的 LSTMs），其中一个总结过去的（译者注：即左侧序列的）信息，另一个总结未来的（译者注：即右侧序列的）信息，以及

---

① 使用单步前馈策略，可以想象只从重新生成的内容中选择所需的片段并将其复制/粘贴到以前生成的内容中，但明显缺乏对新旧部分一致的保证。

② 6.2.2 节中描述的 MiniBach 体系架构实际上是 DeepBach 体系架构的确定性单步前馈（重要的）简化。

③ 作为例外，例如，在 6.8.3 节和 6.10.2 节中分别分析了 BLSTM 和 C-RNN-GAN 系统中使用的一些双向递归体系架构。

④ 作者表示，这种架构选择在某种程度上符合巴赫《圣咏曲》的真实作曲风格。事实上，当对给定的旋律进行重新制定和声时，从节奏开始并向后向（backward）写音乐通常更简单，参见文献[69]。

图 6-78  **DeepBach** 架构

(经作者许可,引自文献[69])

一个负责同时发生音符的非递归网络。这三个输出被合并并传递到最终的一个隐藏层有 200 个神经元的前馈神经网络的输入端。最终的输出激活函数是 softmax 函数。

最初训练的语料是约翰·塞巴斯蒂安·巴赫的复调(多声部)《圣咏曲》[5],其中作曲家为女高音选择了各种旋律,并以对位法(counterpoint)创作了另外三个声部(中音、男高音和低音)。通过添加所有符合初始语料库定义范围内的移调《圣咏曲》来扩充原始语料,可将最初 352 首《圣咏曲》转换为总共 2503 首《圣咏曲》的语料。每个声部的音域包含多达 28 个不同的音高①。

DeepBach 系统中对数据表示的选择,具有一定的特殊性。保持音符号"＿"用于指示一个音符是否需要保持给定的时长(参见 4.9.1 节)。作者在文献[69]中强调,这种表示非常适合于所使用的采样方法,更准确地说,基于吉布斯采样能获得良好结果的事实,完全依赖于他们选择将保持音符号集成到音符列表中。另一个特点是,数据表示法在于使用音符的真实名称而不是 MIDI 音符编号来编码音符(例如,F♯ 和 G♭ 虽然音高一样,但却分别代表两个不同的音,参见 4.9.2 节)。最后,巴赫《圣咏曲》语料中的保持音延长记号,是有助于产生结构和连贯内容的。

图 6-78 顶部示例数据的前四行对应于四种声音。两个底部的线则对应元数据(保持

---

① 女高音、中低音和中高音部分 21 个,低音部分 28 个。

延长音和节奏信息)。实际上,这种架构在《圣咏曲》中被用了四次,每个声部一次。

对于神经网络而言,训练和生成不是以传统的方式进行的。其目标是对于给定的音乐(更准确地说,是用周围的上下文音符及其相关的元数据作为输入信息,如下所示的三种情况),预测当下应该出现什么音符(以浅绿色和红色"?"显示,参见图 6-78 的顶部中心)。

(1)对于其他三种声音的三个当前音符(图中顶部中间浅蓝色的细矩形)。

(2)对于所有声音的前六个音符(图中左上浅蓝绿色的矩形)。

(3)对于所有声音的后六个音符(图中右上浅灰蓝色的矩形)。

通过从语料库及其周围上下文环境(如前所述)中重复随机选择音符,在线形成训练集。

生成是通过增量采样执行的,使用在计算上比吉布斯采样算法更简单的伪吉布斯采样算法模拟①(见 6.4.2 节)。对于每个音符,产生一组遵循神经网络已经学习到的分布的复调值。图 6-79 显示了增量生成/采样算法。

```
Create four lists V = (V₁; V₂; V₃; V₄) of length L;
Initialize them with random notes drawn from the ranges of the corresponding voices
(sampled uniformly or from the marginal distributions of the notes);
for m from 1 to max number of iterations do
Choose voice i uniformly between 1 and 4;
Choose time t uniformly between 1 and L;
Re-sample Vᵢᵗ from Pᵢ(Vᵢᵗ|V\i,t, θᵢ)
end for
```

图 6-79　DeepBach 增量生成/采样算法

图 6-80 给出了一个生成的《圣咏曲》谱示例②。与许多实验相反,在图灵型测试中进行了系统评估(通过网络上的问卷调查③,对从专家到新手的 1200 多名人类受试者进行了实验),测试结果非常好。这表明人们已经很难区分由巴赫本人创作的和由 DeepBach 系统生成的曲调了。表 6-32 总结了 DeepBach 系统的特点。

图 6-80　DeepBach 创作的《圣咏曲》示例

(经作者许可,引自文献[69])

---

① 与吉布斯采样的差异(基于条件概率分布不相容的假设)和算法,文献[69]中进行了详细说明和讨论。

② 在 6.15.2 节中将看到,DeepBach 也可以用于一个不同的目标:对位伴奏。

③ 荷兰电视频道的直播节目也进行了评估。

表 6-32 DeepBach 系统特点总结

| 项 目 | 特 点 |
|---|---|
| 系统目标 | 生成复调音乐;对位法;《圣咏曲》;巴赫风格 |
| 数据表示 | 基于符号的数据表示;钢琴打孔纸卷数据;Multi-One-Hot 编码;保留音;休止符;延长音 |
| 体系架构 | Feedforward×2＋LSTM×2 |
| 策略 | 采样 |

# 6.15 交互性

当前,对于大多数系统来说,一个重要的问题是音乐内容的生成过程是自动和自主的。与人类用户的一些**互动(interactivity)**,是能以渐进的和交互的方式帮助人类完成音乐任务(如作曲、对位、和声、分析、编曲等)的系统的配套基础。6.11.4 节中已经介绍的FlowComposer 原型系统[152]就是这样的例子。

基于深度网络体系架构的部分交互式增量系统的例子是 deepAutoController 系统(参见 6.4.1 节)和 DeepBach 系统(参见 6.14.2 节)。

## 6.15.1 # 1示例:deepAutoController——音频音乐生成系统

6.4.1 节中介绍的 deepAutoController 系统[169],提供了一个能以交互方式控制生成的用户界面,如图 6-81 所示,它具有如下组件。

图 6-81 显示隐藏神经元的 deepAutoController 系统的信息窗口快照

(经作者许可,引自文献[169])

(1)选择给定的输入。

(2)生成随机输入并被前馈到解码器栈中,或者以 scaling 或 muting 方式(译者注:

参见图 6-81），控制对指定神经元的激活。

### 6.15.2 # 2示例：DeepBach——面向《圣咏曲》的符号音乐生成系统

DeepBach 系统[69]的用户界面（参见 6.14.2 节），是作为 MuseScore 的一个插件嵌入到 MuseScore 编辑器中的（参见图 6-82。译者注：MuseScore 是一个可运行在多种平台上的音乐制谱软件）。它能帮助人类用户交互式地选择和控制《圣咏曲》的部分再生。这是由生成的增量特性实现的（参见 6.14 节）。此外，用户可以实施一些自定义的约束，例如：

图 6-82　DeepBach 系统用户界面
（经作者许可，引自文献[69]）

（1）冻结一个声音（例如女高音），并对其他声音重新采样，以便对固定旋律进行再和声创作[①]。

（2）修改延长音记号列表，以便在特定的乐句结束音乐（译者注：与人类的语言类似，音乐旋律也是讲究呼吸、断句的；延长音也不是随便放在任何位置都合适的，要找到旋律终止的合适位置放置延长音记号）。

（3）限制对指定声音和时间间隔的音符范围。

（4）通过将音符范围限制在特定部分中的保持符号（因为保持符号被认为是一种音符），来在指定位置加上特定节奏。

### 6.15.3　接口定义

在本节的最后，来看看控制（control）和交互（interactivity）之间的结合。Morris 等在文献[137]中对有关（基于马尔可夫链训练模型的音乐生成）什么控制参数应该对用户开放（exposed）的问题，展开了有趣的讨论。他们实验过的面向用户级别的控制参数的例子有：

（1）大调乐曲与小调乐曲。

（2）跟随旋律作曲与跟随和弦作曲。

（3）锁定某特征（例如和弦）。

---

① 在实践中，这意味着将 6.14.2 节中讨论的从零开始生成 4 声道复调的原始目标，改为为给定旋律生成 3 声道的对位伴奏旋律。

## 6.16 适应性

当前深度学习架构对音乐内容生成的一个基本限制是,它们没有再学习或再适应能力。它们在神经网络的训练(training)阶段进行学习,但在生成(generation)阶段就不再针对具体情况进行学习或适应。这与实际是相矛盾的。然而,人们可以考虑来自人类用户(例如作曲家、制作人、听众)的对生成音乐质量是否恰当的一些反馈。这种反馈可能是用户显式给出的反馈,但也可能是隐式反馈或部分自动反馈的,例如,用户很快就不再听刚产生的音乐这一事实可以被(隐式地)看作为这是他/她对音乐的负面评价。相反,如果在第一次快速收听一些最初内容后,用户选择对音乐有更好表现的渲染设置,则这可解释为他/她对这首音乐的正面评价。

几种方法都是可能的。考虑到神经网络和监督学习的性质,最直接的方法是将新生成的乐曲添加到训练集中,并最终①重新训练网络②。这将增加正例的数量并逐步更新所学的模式,进而影响之后的内容生成。然而,这不能保证整体生成质量会有所提高。这也可能导致模型的"过拟合",进而失去其一般性。此外,不存在负反馈的直接可能性,因为生成的不良示例几乎不可能存在于数据集中,所以不能从数据集中删除它。

在适应性(adaptability)和交互性(interactivity)的结合上,正如 Fiebrink 和 Caramiaux 在文献[51]中所讨论的那样,一种有趣的方法是基于交互式机器学习的音乐生成方法。他们指出在其设计的名为"Wekinator"的工具包中允许用户交互式地修改训练示例。例如,他们在文献[51]中指出:"交互式机器学习可以让人们从很少的训练样本中构建准确的模型:通过在最需要提高模型准确性的区域的输入空间(例如,在类之间期望的决策边界附近)迭代地放置新的训练样本以提高模型的准确性。相比较于将所有训练数据都表示为未来数据的方法,通过这种方法,用户可以更有效地学习复杂的概念"。

另一种方法是不在训练数据集而是在内容生成阶段进行工作。这使我们又回到控制的问题(参见 6.10 节),例如,通过一个约束采样策略、一个输入调控策略或强化学习策略来解决问题。RL-Tuner 框架(参见 6.10.6 节)在这个研究方向上迈出了有趣的一步。RL-Tuner 最初的动机是想通过把音乐的约束条件封装成额外奖励的方式加入到生成过程中,而上边提到的这种方法其实也是可以作为一种额外奖励加入到用户反馈中的,因此这是可行的。

## 6.17 可解释性

对于人工智能(AI)的子符号方法(如神经网络和深度学习)③的常见批评是其"黑盒(black box)"性,这使得很难解释和证明所做出的决定[17]。可解释性确实是一个真正的

---

① 在一段时间后,或在一些新的反馈之后,如 minibatch(见 5.1.4 节)。
② 这可以在后台完成。
③ 与基于符号的方法相反,参见 1.1.3 节。

问题,因为我们希望能够理解和解释深度学习系统从音乐语料库中学到了什么(和如何学到的),以及它为什么能最终生成那样确定的音乐内容。

### 6.17.1 # 1示例:BachBot——面向复调《圣咏曲》的符号音乐生成系统

BachBot系统进行了一项初步的、有趣的研究,通过与某些特定动机和处理过程的相关性分析,对网络的某些单元(神经元)的专业化进行了分析。

Liang等在文献[118,117]中提到的BachBot系统是一个设计用来产生基于约翰·塞巴斯蒂安·巴赫风格的《圣咏曲》音乐系统,这也是DeepBach系统的目标(参见6.14.2节)。音乐语料数据集中的所有示例都完成了基于键的对齐。最初的表现形式是钢琴打孔纸卷数据格式,但现在它被编码成文本格式的数据,这与在6.6节中描述的Celtic旋律生成系统是类似的。

这种编码的特点之一是把有关联的音符编码为一个token序列,并使用一个特殊的分隔符号"|||"来表示音符的下一个时间帧(用八分音符作为固定的时值步长分割)。实际上,在BachBot系统中,《圣咏曲》是单音复调而不是多音复调,就像DeepBach系统(6.14.2节)和MiniBach系统(6.2.2节)一样。休止符被编码为空帧。音符按降调排列并由它们的MIDI音符数字表示,并用一个布尔值指示它是否与前一个时值步长[1]中音高相同的音符绑定。如图6-83所示是编码两个连续和弦的示例。

```
(59, False)
(56, False)
(52, False)
(47, False)
|||
(59, True)
(56, True)
(52, True)
(47, True)
|||
(.)
(57, False)
(52, False)
(48, False)
(45, False)
|||
```

图 6-83 **BachBot** 的评分编码示例
(从文献[118]复制)

(1)音符 $B_3$、$G\sharp_3$、$E_3$、$B_2$,分别对应以 B 为根音的 E 大调(在爵士乐中常被记为E/B),以四分音符为一个时值单位,以上下垂直排列在一起的几个柱式音符来表示相应的柱式和弦(译者注:这里的示例和弦是以 B 为根音的 E 大七和弦的一种转位)。

(2)一个延音符号,记作"(·)"。

(3)$A_3$、$E_3$、$C_3$、$A_2$,对应以八分音符为一拍的 a 小调(译者注:即以 A 为根音的小七和弦)。

该体系架构基于递归神经网络(RNN)。作者使用"网格搜索"来选择针对该体系架构的超参数的优化设置(层数、神经元数等)。所选的架构有三层,正如作者在文献[118]中指出的那样:"深度很重要!增加 num_layers,可以降低9%的验证损失。最好的模型层数是3层,再深就会出现过拟合。"采用迭代前馈策略逐次进行内容生成。

相较于 DeepBach 系统(参见 6.14.2 节和 6.15.2 节),BachBot 系统可能会从最初的 4 声部复调《圣咏曲》生成目标重新调整为 3 声部复调伴奏旋律,详见文献[118]的 6.1 节。

---

① 相当于保持音"—"符号。

然而，与保持不变的 DeepBach 系统架构和表现方式相反，BachBot 的系统架构、时间范围表示和策略的表现方式必须发生结构性改变（structurally changed），即从基于"时值步长/迭代前馈"的生成方法变成"全局/单步前馈"的生成方法（类似于 MiniBach 系统）。

作者进行了一项有趣的初步研究：邀请一位音乐学家通过人工的方式寻找激活神经元与特定动机和处理之间的可能联系，如图 6-84 所示。一些相关例子<sup>①</sup>如下。

图 6-84　BachBot 层/神经元激活相关分析

（引自文献[118]）

（1）第 1 层的 64 和 138 神经元，似乎检测到（特别是）根音位置和弦的较完美的主音旋律（V-I）。

（2）第 1 层的 87 神经元，似乎在第一个低节拍中检测到了一个 I（一级）和弦，之后又重复了四小节。

（3）第 1 层的 151 神经元，似乎检测到了以 2 和 4 终止的 a 小调节奏。

（4）第 2 层的 37 神经元，似乎在寻找 I 级和弦：波峰为一个完整的 I 级，波谷为其他

---

① 更多细节见文献[118]第 5 章。

类似的和弦(类似的根音)。

BachBot 系统特点总结如表 6-33 所示。

表 6-33 BachBot 系统特点

| 项　目 | 特　点 |
| --- | --- |
| 系统目标 | 生成多声部音乐;《圣咏曲》数据集;巴赫风格 |
| 数据表示 | 基于符号的数据表示;文本格式;独热编码;保留音;延长音 |
| 体系架构 | LSTM |
| 策略 | 迭代前馈;采样 |

### 6.17.2　# 2 示例:deepAutoController——音频音乐生成系统

在文献[169]中,deepAutoController 系统(参见 6.4.1 节)的作者讨论了对体系架构神经元采用不同控制而产生的音乐效果:"模型的最优参数大多是抑制性的。因此,在隐藏层的一个失活神经元,能使输出层产生更密集的混音。对新用户来说,学习使用这样的接口可能是困难的,因为人们通常期望音乐合成器会有相反的行为……我们通过使用如文献[115]所示的非对称权值衰减,探索了具有非负权值的模型。这里没有给出结果,因为这只是初步想法。这种模型的重构误差比没有非负约束时更严重。但我们似乎也发现,这些模型作为合成器使用起来更加直观。"

### 6.17.3　自动分析

6.17.1 节和 6.17.2 节给出的两个示例,是基于初步的手工相关性分析的示例。与此同时,一个活跃的研究领域涉及理解深度学习架构的工作方式并通过自动分析解释其预测或决策。这种方法的一个例子是使用以下三个类别的显著性映射[①]。

(1)梯度灵敏度:用来估计输入的微小变化如何影响分类任务(参见文献[6]中的示例)。

(2)信号方法:分离刺激更高层神经元激活的输入模式(参见文献[100]中的示例)。

(3)属性方法:将特定输出神经元的值分解为来自单个输入维度的贡献[②](参见文献[135]中的示例)。

请注意,这种类型的分析还可以用于不同的目标:通过删除那些被认为没有贡献因此是不必要的组件来优化体系架构的配置(参见文献[113]中带有骗动性标题的示例)。

最后,让我们谈谈最近一些针对图像识别的有趣的和有前景的研究工作,比如交互式地探索网络学习到的特征的激活图谱[16][③],或者通过生成测试反例自动探索不正确的

---

① 延续 Kindermans 等在文献[99]中的研究,这实际上是对显著性方法的可靠性的批判。

② 通过一种类似反向相关的方法,神经生理学中用于研究感觉神经元如何将来自不同来源的信号相加并在不同时间将刺激相融,从而产生一个反应。

③ 第一个处理阶段的灵感来自于 Deep Dream 特性的优化可视化,请参见 6.10.4 节。

行为[154]。

## 6.18 讨论

可以看到，前述所分析的各种限制和挑战可能部分地相互依赖，甚至是冲突的。因此，针对一个问题的解决方案可能并不适合另一个问题。例如，DeepBach 系统使用的采样策略（参见 6.14.2 节）提供了增量的方法，但其生成音乐的长度是固定的；迭代前馈策略允许可变和无界的长度，但增量只在时间维度上向前。

面对多标准的决策、体系架构和策略的选择，可能没有针对所有问题的通用解决方案。这要取决于系统偏好和优先级。同样，正如在 5.13.7 节中已经提到的，并不能保证结合各种不同的架构和/或策略就一定能形成一个健全的和准确的系统。这就像是对于一个好的厨师来说，不是简单地把所有可能的材料混合在一起就可以得到美味食物的。因此，重要的是要继续深化理解和探索解决办法、寻找可能的表达方式和组合方法。希望在本章和接下来两章中所进行的综述和分析，能对读者理解这个问题有所帮助。

# 第7章 | 分 析

本章按照前面提到的五个维度作为参考标准，通过设计各种表格，对前面所述的各个系统进行初步的分析和总结，进而为分析不同维度和相应设计决策之间的关系提供素材。

## 7.1 引用和缩略语

首先，在表 7-1 中引用了前面分析过的各种系统。然后，由于版面限制，我们为每个维度分别引入了各种可能类型的缩写。

- 表 7-2 目标（objectives）。
- 表 7-3 表示（representations）。
- 表 7-4 架构（architectures）。
- 表 7-5 挑战（challenges）。
- 表 7-6 策略（strategies）。

表 7-1 系统参考引用

| 系 统 | | | | |
|---|---|---|---|---|
| 参考名称 | 原始名称 | 提 出 者 | 文献编号 | 章 节 |
| Anticipation-RNN | Anticipation-RNN | G.Hadjeres & F.Nielsen | [67] | 6.10.3 |
| AST（Audio Style Transfer） | | D.Ulyanov & V.Lebedev | [191] | 6.11.2 |
| | | D.Foote et al. | [52] | 6.11.2 |
| BachBot | BachBot | F.Liang | [118] | 6.17 |
| Bi-Axial LSTM | Bi-Axial LSTM | D.Johnson | [94] | 6.9.3 |
| BLSTM | BLSTM | H.Lim et al. | [119] | 6.8.3 |
| Blues$_C$ | | D.Eck & J.Schmidhüber | [42] | 6.5 |

续表

| 系 统 | | | | |
|---|---|---|---|---|
| 参考名称 | 原始名称 | 提出者 | 文献编号 | 章节 |
| Blues$_{MC}$ | | D.Eck & J.Schmidhüber | [42] | 6.5 |
| Celtic | | B.Sturm et al. | [178] | 6.6 |
| CONCERT | CONCERT | M.Mozer | [138] | 6.6 |
| C-RBM | C-RBM | S.Lattner et al. | [108] | 6.10.5 |
| C-RNN-GAN | C-RNN-GAN | O.Mogren | [134] | 6.10.2 |
| deepAutoController | deepAutoController | A.Sarroff & M.Casey | [169] | 6.4.1 |
| DeepBach | DeepBach | G.Hadjeres et al. | [69] | 6.14.2 |
| DeepHear$_C$ | DeepHear | F.Sun | [179] | 6.10.4 |
| DeepHear$_M$ | DeepHear | F.Sun | [179] | 6.4.1 |
| DeepJ | DeepJ | H.H.Mao et al. | [126] | 6.10.3 |
| GLSR-VAE | GLSR-VAE | G.Hadjeres & F.Nielsen | [68] | 6.10.2 |
| Hexahedria | | D.Johnson | [93] | 6.9.2 |
| MidiNet | MidiNet | L.C.Yang et al. | [211] | 6.10.3 |
| MiniBach | MiniBach | G.Hadjeres et al. | | 6.2.2 |
| MusicVAE | MusicVAE | A.Roberts et al. | [162] | 6.12.1 |
| Performance RNN | Performance RNN | I.Simon & S.Oore | [173] | 6.7 |
| RBM$_C$ | | N.Boulanger-Lewandowski et al. | [11] | 6.9.1 |
| Rhythm | | D.Makris et al. | [122] | 6.10.3 |
| RL-Tuner | RL-Tuner | N.Jaques et al. | [92] | 6.10.6 |
| RNN-RBM | RNN-RBM | N.Boulanger-Lewandowski et al. | [11] | 6.9.1 |
| Sequential | Sequential | P.Todd | [189] | 6.8.2 |
| Time-Windowed | Time-Windowed | P.Todd | [189] | 6.8.1 |
| UnitSelection | | M.Bretan et al. | [13] | 6.10.7 |
| VRAE | VRAE | O.Fabius & J.van Amersfoort | [49] | 6.10.2 |
| VRASH | VRASH | A.Tikhonov & I.Yamshchikov | [188] | 6.10.3 |
| WaveNet | WaveNet | A.van der Oord et al. | [193] | 6.10.3 |

表 7-2    目标类型缩写

| 缩　写 | 目　标 |
|---|---|
| 类　型 | |
| Au | 音频 |
| Me | 旋律(单声、单调旋律) |
| Po | 复调音乐(单声、复调) |
| CP | 和弦进行(和弦序列) |
| MV | 多声(多声道/多音轨复调) |
| Dr | 鼓 |
| Co | 对位伴奏 |
| CA | 和弦(进行)伴奏 |
| ST | 风格转移 |
| 目的和用途 | |
| AR | 音频复制 |
| SP | 软件处理 |
| HI | 人工解释 |
| 模　式 | |
| AG | 自动生成 |
| IG | 交互式生成 |

表 7-3    表示类型缩写

| 缩　写 | 表示类型 |
|---|---|
| 音　频 | |
| Wa | 波形 |
| Sp | 频谱 |
| 符　号 | |
| 概　念 | |
| No | 音符 |
| Re | 休止符 |
| Ch | 和弦 |
| Rh | 节奏(拍子 & 节拍) |
| Dr | 鼓声 |

续表

| 缩　写 | 表　示　类　型 |
|---|---|
| | 格　式 |
| MI | MIDI |
| Pi | 钢琴打孔纸卷 |
| Te | 文本 |
| | 时　间　范　围 |
| Gl | 全局 |
| TS | 时间步长 |
| | 元　数　据 |
| NH | 音符保持或结束 |
| NE | 使用音符名称表示音符 |
| Fe | 延长记号 |
| FE | 特征提取 |
| | 表　达　方　式 |
| To | 速度 |
| Dy | 音乐表现力度 |
| | 编　码 |
| VE | 值编码 |
| OH | 独热编码 |
| MH | 多热编码 |
| | 数　据　集 |
| Tr | 移调 |
| Al | 校正 |

表 7-4　体系架构类型缩写

| 缩　写 | 架　　构 |
|---|---|
| Fd | 前馈 |
| Ae | 自编码器 |
| Va | 变分的 |
| RB | 受限玻尔兹曼机（RBM） |
| RN | 递归神经网络（RNN） |
| Cv | 卷积 |

续表

| 缩　　写 | 架　　　　构 |
|---|---|
| Cn | 基于调控的 |
| GA | 生成对抗网络(GAN) |
| RL | 强化学习(RL) |
| Cp | 组合 |

表 7-5　各种挑战缩写

| 缩　　写 | 挑　　　　战 |
|---|---|
| EN | Ex-nihilo 生成 |
| LV | 长度可变 |
| CV | 内容可变 |
| Es | 表达丰富 |
| MH | 旋律-和声一致性 |
| Co | 控制 |
| St | 结构 |
| Or | 创造性 |
| Ic | 增量 |
| It | 交互性 |
| Ad | 适应性 |
| Ey | 可解释性 |

表 7-6　各类策略缩写

| 缩　　写 | 策　　　　略 |
|---|---|
| SF | 单步前馈 |
| DF | 解码器前馈 |
| Sa | 采样 |
| IF | 迭代前馈 |
| IM | 输入操作 |
| Re | 增强 |
| US | 单元选择 |
| Cp | 复合 |

## 7.2 系统分析

表 7-7 和表 7-8 总结了每个系统在这四个维度（目标（objective）、表示（representation）、架构（architecture）和策略（strategy））中的表现情况。下面将以更详细的方式、逐个维度地分析每个系统。

- 表 7-9 目标（objective）。
- 表 7-10 和表 7-11 表示（representation）。
- 表 7-12 体系架构和策略（architecture，strategy）。
- 表 7-13 挑战（challenge）。

在每个表中指定维度，会分析每个系统（行）的所有可能的类型（列），如果一个"X"出现在某一个行（系统）和某一个列（类型），表示此系统匹配该维度的给定类型（例如，表中某些表示方面即属性，是在某种类型的架构基础上完成的一些挑战……）。请注意，我们的分析是基于每个系统在参考文献中是如何呈现的，而不是它进一步的扩展。

此外，我们使用诸如 $x^n$ 和 $X \times n$（见 6.1 节）等符号，来表达关于一种类型的发生次数的额外信息。

表 7-7 系统总结（1/2）

| 名 称 | 目 标 | 表 示 | 体系架构 | 策 略 |
|---|---|---|---|---|
| Anticipation-RNN | 旋律；巴赫风格 | 符号；独热编码；延长符；休止符；使用音符名称表示音符 | Conditioning（$LSTM^2$，$LSTM^2$） | 迭代前馈；采样 |
| AST | 音频风格转换 | 音频；频谱 | Convolutional (Feedforward) | 输入控制；单步前馈 |
| BachBot | 复调；《圣咏曲》；巴赫风格 | 符号；文本；独热编码；保持音；延长记号 | $LSTM^3$ | 迭代前馈；采样 |
| Bi-Axial LSTM | 复调； | 符号；钢琴打孔纸卷；保留音；休止符 | $LSTM^2 \times 2$ | 迭代前馈；采样 |
| BLSTM | 伴奏；和弦序列；西方音乐 | 符号；CSV；独热编码 $\times(12\times *+24\times 4)$；休止符 | $LSTM^2$ | 迭代前馈 |
| Blues$_C$ | 和弦序列；蓝调（布鲁斯）音乐 | 符号；独热编码；结束音符；和弦作为音符 | LSTM | 迭代前馈 |
| Blues$_{MC}$ | 旋律＋和弦；蓝调（布鲁斯）音乐 | 符号；独热编码 $\times 2$；结束音符；和弦作为音符 | LSTM | 迭代前馈 |

续表

| 系 统 | | | | |
| --- | --- | --- | --- | --- |
| 名 称 | 目 标 | 表 示 | 体系架构 | 策 略 |
| Celtic | 旋律 | 符号；文本；Token-based；独热编码 | $LSTM^3$ | 迭代前馈；采样 |
| CONCERT | 旋律＋和弦 | 符号；泛音；和声；拍子 | RNN | 迭代前馈；采样 |
| C-RBM | 复调；风格加强 | 符号；钢琴打孔纸卷；休止符；多热编码；节拍 | Convolutional（RBM） | 输入操作；采样 |
| C-RNN- GAN | 复调 | 符号；MIDI 音乐 | GAN（Birectional（$LSTM^2$），$LSTM^2$） | 迭代前馈；采样 |
| deepAutoController | 音频；用户界面 | 音频；频谱 | $Autoencoder^2$ | 解码器前馈 |
| DeepBach | 多声；对位；《圣咏曲》；巴赫音乐 | 符号；钢琴打孔纸卷；$Multi^2$-独热；保留音；休止符；延音符；使用音符名称表示音符 | Feedforward×2＋LSTM×2 | 采样 |
| $DeepHear_C$ | 旋律伴奏 | 符号；钢琴打孔纸卷；独热编码×64 | $Autoencoder^4$ | 输入操作；解码器前馈 |
| $DeepHear_M$ | 旋律；Ragtime | 符号；钢琴打孔纸卷；独热编码×64 | $Autoencoder^4$ | 解码器前馈 |
| DeepJ | 复调；古典音乐；风格 | 符号；钢琴打孔纸卷；Replay 矩阵；休止符；风格；音乐表现力度 | Conditioning（$LSTM^2$×2，Embedding） | 迭代前馈；采样 |
| GLSR-VAE | 旋律；巴赫音乐 | 符号；钢琴打孔纸卷；独热编码；保留号；休止符；延音符；使用音符名称表示音符 | Variational（Autoencoder LSTM，LSTM）；Geodesic regularization | 解码器前馈；采样 |
| Hexahedria | 复调 | 符号；钢琴打孔纸卷；保留号；拍子 | $LSTM^{2＋2}$ | 迭代前馈；采样 |

表 7-8 系统总结（2/2）

| 系 统 | | | | |
| --- | --- | --- | --- | --- |
| 名 称 | 目 标 | 表 示 | 系统架构 | 策 略 |
| MidiNet | 旋律＋和弦；流行歌曲；旋律 VS. 和弦跟随 | 符号；和弦钢琴打孔纸卷；独热；休止符 | GAN（Conditioning（Convolutional（Feedforward），Convolutional（Feed-forward（History，Chord sequence）))，Conditioning（Convolutional（Feed-forward），History)) | 迭代前馈；采样 |

续表

| 系 统 | | | | |
|---|---|---|---|---|
| 名　　称 | 目　　标 | 表　　示 | 系 统 架 构 | 策　　略 |
| MiniBach | 伴奏；对位；《圣咏曲》；巴赫 | 符号；钢琴打孔纸卷；独热编码×64×(1+3)；保持音 | Feedforward[2] | 单步前馈 |
| MusicVAE | 旋律；三重奏(旋律，低音，鼓) | 符号；鼓；结束符；休止符 | Variational Autoencoder(Bidirectional-LSTM，Hierarchical[2]-LSTM) | 迭代前馈；采样；隐变量控制 |
| Performance-RNN | 复调音乐；性能控制 | 符号；独热编码×4；Time shift；音乐表现力度 | LSTM | 迭代前馈；采样 |
| $RBM_C$ | 同时发声的音符(和弦) | 符号；多热编码 | RBM | 采样 |
| Rhythm | 多音；节奏；鼓 | 符号；拍子；鼓；低音线；音符；休止符；保留音 | Conditioning(Feedforward(LSTM[2])，Feedforward) | 迭代前馈；采样 |
| RL-Tuner | 旋律 | 符号；独热编码；Note off；休止符 | LSTM×2＋RL | 迭代前馈；强化学习 |
| RNN-RBM | 复调 | 符号；多热编码 | RBM-RNN | 迭代前馈；采样 |
| Sequential | 旋律 | 符号；钢琴打孔纸卷；独热编码；起始音符；隐式休止 | RNN | 迭代前馈 |
| Time-windowed | 旋律 | 符号；钢琴打孔纸卷；独热编码×8；起始音符；隐式休止 | Feedforward | 迭代前馈 |
| Unit-Selection | 旋律 | 符号；休止符；BOW 特征 | Autoencoder[2]＋LSTM×2 | 单元选择；迭代前馈 |
| VRAE | 旋律；视频游戏歌曲 | 符号；MIDI 音乐；独热编码 | Variational（Autoencoder（LSTM，LSTM)) | 解码器前馈；迭代前馈；采样 |
| VRASH | 旋律 | 符号；MIDI 音乐；多重-独热编码 | Variational（Autoencoder（LSTM[4]，Conditioning(LSTM[4]，History))) | 解码器前馈；迭代前馈；采样 |
| WaveNet | 音频 | 音频；波形 | Conditioning（Convolutional（Feed-forward)，Tag)；Dilated convolutions | 迭代前馈；采样 |

表 7-9　系统×目标（译者注："目标"部分的字符含义请参见表 7-2）

| 系　　统 | 目　标 | | | | | | | | | | | | | |
|---|---|---|---|---|---|---|---|---|---|---|---|---|---|---|
| | 类　　型 | | | | | | | | | 目标/用途 | | 模　式 | | |
| | Au | Me | Po | CP | MV | Dr | Co | CA | ST | AR | SP | HI | AG | IG |
| Anticipation-RNN | | X | | | | | | | | | X | X | X | |
| AST | X | | | | | | | | X | X | | | X | |
| BachBot | | | X | | | | | | | | X | X | X | |
| Bi-Axial LSTM | | | X | | | | | | | | X | X | X | |
| BLSTM | | | | X | | | | X | | | X | X | X | |
| Blues$_C$ | | | | X | | | | | | | X | X | X | |
| Blues$_{MC}$ | | X | | X | X | | | | | | X | X | X | |
| Celtic | | X | | | | | | | | | X | X | X | |
| CONCERT | | X | | X | X | | | | | | X | X | X | |
| C-RBM | | | X | | | | | | X | | X | X | X | |
| C-RNN-GAN | | | X | | | | | | | | X | X | X | |
| deepAutoController | X | | | | | | | | | X | | | X | X |
| DeepBach | | X×3 | | | X | | X | | | | X | X | X | X |
| DeepHear$_C$ | | X | | | | | X | | | | X | X | X | |
| DeepHear$_M$ | | X | | | | | | | | | X | X | X | |
| DeepJ | | | X | | | | | | | | X | X | X | |
| GLSR-VAE | | X | | | | | | | | | X | X | X | |
| Hexahedria | | | X | X | X | | | | | | X | X | X | |
| MidiNet | | X | | X | X | | | | | | X | X | X | |
| MiniBach | | X×3 | | | X | | X | | | | X | X | X | |
| MusicVAE | | X | | | X | X | | | | | X | X | X | |
| Performance RNN | | | X | | | | | | | | X | X | X | |
| RBM$_C$ | | | | X | | | | | | | X | X | X | |
| Rhythm | | | | | X | X | | | | | X | X | X | |
| RL-Tuner | | X | | | | | | | | | X | X | X | |
| RNN-RBM | | | X | | | | | | | | X | X | X | |
| Sequential | | X | | | | | | | | | X | X | X | |
| Time-Windowed | | X | | | | | | | | | X | X | X | |
| UnitSelection | | X | | | | | | | | | X | X | X | |
| VRAE | | X | | | | | | | | | X | X | X | |
| VRASH | | X | | | | | | | | | X | X | X | |
| WaveNet | X | | | | | | | | | X | | | X | |

表 7-10 系统×表示(1/2)(译者注:"表示"部分的字符含义请参见表 7-3)

| 系 统 | 表 示 | | | | | | | | | | | |
|---|---|---|---|---|---|---|---|---|---|---|---|---|
| | 音 频 | | 概 念 | | | | | 格 式 | | | 时间范围 | |
| | Wa | Sp | No | Re | Ch | Rh | Dr | Ml | Pi | Te | Gl | TS |
| Anticipation-RNN | | | X | X | | | | | X | | | X |
| Audio Style Transfer (AST) | | X | | | | | | | | | X | |
| BachBot | | | X | X | | | | | | X | | X |
| Bi-Axial LSTM | | | X | X | X | X | | | X | | | X |
| BLSTM | | | X | X | X | | | | | | | X |
| Blues$_C$ | | | X | | X | | | | X | | | X |
| Blues$_{MC}$ | | | X | | X | | | | X | | | X |
| Celtic | | | X | | | X | | | | X | | X |
| CONCERT | | | X | X | X | X | | | X | | | X |
| C-RBM | | | X | X | | X | | | X | | X | |
| C-RNN-GAN | | | X | X | | | | X | | | | X |
| deepAutoController | | X | | | | | | | | | X | |
| DeepBach | | | X | X | | | | | X | | X | |
| DeepHear$_C$ | | | X | | | | | | X | | X | |
| DeepHear$_M$ | | | X | | | | | | X | | X | |
| DeepJ | | | X | X | X | X | | | X | | | X |
| GLSR-VAE | | | X | X | | | | | | | | X |
| Hexahedria | | | X | | X | X | | | X | | | X |
| MidiNet | | | X | X | X | | | | X | | X | |
| MiniBach | | | X | | | | | | X | | X | |
| MusicVAE | | | X | X | | X | X | X | | X | | X |
| Performance RNN | | | X | X | | | | X | | | | X |
| RBM$_C$ | | | X | | X | | | | X | | X | |
| Rhythm | | | X | X | | X | X | | X | | | X |
| RL-Tuner | | | X | X | | | | | X | | | X |
| RNN-RBM | | | X | | X | | | | X | | | X |
| Sequential | | | X | | | | | | X | | | X |
| Time-Windowed | | | X | | | | | | X | | | |
| UnitSelection | | | X | X | | | | | X | | | |
| VRAE | | | X | | | | | | | | X | X |
| VRASH | | | X | | | | | | X | | X | X |
| WaveNet | X | | | | | | | | | | | X |

表 7-11 系统×表示(2/2)(译者注:"表示"部分的字符含义请参见表 7-3)

| 系统 | 表示 | | | | | | | | | | 数据集 |
| --- | --- | --- | --- | --- | --- | --- | --- | --- | --- | --- | --- |
| | 元数据 | | | 表达方式 | | | 编码 | | | | |
| | NH | NE | Fe | EE | To | Dy | VE | OH | MH | Tr | Al |
| Anticipation-RNN | X | X | X | | | | | X | | X | |
| Audio Style Transfer(AST) | | | | | X | X | X | | | | |
| BachBot | X | | X | | | | | X | | | X |
| Bi-Axial LSTM | X | | | X | | | | X | X | | X |
| BLSTM | X | | | | | | | X×(12×*+24×4) | | | X |
| Blues$_C$ | X | | | | | | | X | | | |
| Blues$_{MC}$ | X | | | | | | | X×2 | | | |
| Celtic | | | | | | | | X | | | X |
| CONCERT | | | | | | | X | X | X | | |
| C-RBM | X | | | | | | | | X | X | |
| C-RNN-GAN | X | | | | | | X×4 | | | | |
| deepAutoController | | | | | X | X | X | | | | |
| DeepBach | X | X | X | | | | | X | | X | |
| DeepHear$_C$ | | | | | | | | X | | | |
| DeepHear$_M$ | | | | | | | | X | | | |
| DeepJ | X | | | X | | X | X | X | X | | |
| GLSR-VAE | X | X | X | | | | | X | | X | |
| Hexahedria | X | | | | | | X | X | X | | |
| MidiNet | | | | | | | | X | | X | |
| MiniBach | X | X | | | | | | X×64×(1+3) | | X | |
| MusicVAE | X | | | | | | | X | | | |
| Performance RNN | X | | | | X | X | X | X×4 | | X | |
| RBM$_C$ | | | | | | | | | X | | X |
| Rhythm | X | | | | | | | | X | | |
| RL-Tuner | X | | | | | | | X | | | |
| RNN-RBM | | | | | | | | | X | | X |
| Sequential | X | | | | | | | X | | | X |
| Time-Windowed | X | | | | | | | X×8 | | | X |
| UnitSelection | | | X | | | | X | X | | X | |
| VRAE | | | | | | | | | | | |
| VRASH | | | | | | | | X×3 | | | |
| WaveNet | | | | | X | X | X | X | | | |

表 7-12　系统×架构 & 策略（译者注："架构""策略"部分的字符含义请参见表 7-3、表 7-6）

| 系统 | 架构 | | | | | | | | | | 策略 | | | | | | | |
|---|---|---|---|---|---|---|---|---|---|---|---|---|---|---|---|---|---|---|
| | Fd | Ae | Va | RB | RN | Cv | Cn | GA | RL | Cp | SF | DF | Sa | IF | IM | Re | US | Cp |
| Anticipation-RNN |  |  |  |  | $X^2 \times 2$ | X |  |  |  | X |  |  | X | X |  |  |  | X |
| AST | X |  |  |  |  | X |  |  |  | X | X |  |  |  | X |  |  | X |
| BachBot |  |  |  |  | $X^3$ |  |  |  |  |  |  |  | X | X |  |  |  | X |
| Bi-Axial LSTM |  |  |  |  | $X^2 \times 2$ |  |  |  |  | X |  |  | X | X |  |  |  | X |
| BLSTM |  |  |  |  | X |  |  |  |  |  |  |  | X |  |  |  |  |  |
| $Blues_C$ |  |  |  |  | X |  |  |  |  |  |  |  | X |  |  |  |  |  |
| $Blues_{MC}$ |  |  |  |  | X |  |  |  |  |  |  |  | X |  |  |  |  |  |
| Celtic |  |  |  |  | $X^3$ |  |  |  |  |  |  |  | X | X |  |  |  | X |
| CONCERT |  |  |  |  | X |  |  |  |  |  |  |  | X | X |  |  |  | X |
| C-RBM |  |  |  | X |  | X |  |  |  | X |  |  | X |  | X |  |  | X |
| C-RNN-GAN |  |  |  |  | $X^2 \times 2$ |  |  | X |  | X |  |  | X | X |  |  |  | X |
| deepAutoController |  | $X^2$ |  |  |  |  |  |  |  | X |  | X |  |  |  |  |  |  |
| DeepBach | $X \times 2$ |  |  |  | $X \times 2$ |  |  |  |  | X |  | X |  |  |  |  |  |  |
| $Deep\ Hear_C$ |  | $X^4$ |  |  |  |  |  |  |  | X |  | X |  |  | X |  |  | X |
| $Deep\ Hear_M$ |  | $X^4$ |  |  |  |  |  |  |  | X |  | X |  |  |  |  |  |  |
| DeepJ |  |  |  |  | $X^2 \times 2$ | X |  |  |  | X |  |  | X | X |  |  |  | X |
| GLSR-VAE |  | X | X |  | $X^2$ |  |  |  |  | X |  |  | X | X |  |  |  | X |
| Hexahedria |  |  |  |  | $X^{2+2}$ |  |  |  |  | X |  |  | X | X |  |  |  | X |
| MidiNet | X |  |  |  |  | X | X | X |  | X | X |  | X | X |  |  |  | X |
| MiniBach | $X^2$ |  |  |  |  |  |  |  |  |  | X |  |  |  |  |  |  |  |
| MusicVAE |  | X | X |  | $X \times 2 + 2$ |  |  |  |  | X |  | X | X | X |  |  |  | X |
| Performance RNN |  |  |  |  | X |  |  |  |  |  |  |  | X | X |  |  |  | X |
| $RBM_C$ |  |  | X |  |  |  |  |  |  |  |  |  | X |  |  |  |  |  |
| Rhythm | X |  |  |  | $X^2$ | X |  |  |  | X | X |  | X | X |  |  |  | X |
| RL-Tuner |  |  |  |  | $X \times 2$ |  |  |  | X | X |  |  | X | X |  | X |  | X |
| RNN-RBM |  |  |  | X | X |  |  |  |  | X |  |  | X | X |  |  |  | X |
| Sequential |  |  |  |  | X |  |  |  |  |  |  |  | X |  |  |  |  |  |
| Time-Windowd | X |  |  |  |  |  |  |  |  |  |  |  | X |  |  |  |  |  |
| UnitSelection |  | $X^2$ |  |  | $X \times 2$ |  |  |  |  | X |  |  | X |  |  |  | X | X |
| VRAE |  | X | X |  | $X \times 2$ |  |  |  |  | X |  | X | X | X |  |  |  | X |
| VRASH |  | X | X |  | $X^4 \times 2$ | X |  |  |  | X |  | X | X | X |  |  |  | X |
| WaveNet | X |  |  |  |  | X | X |  |  | X |  |  | X | X |  |  |  | X |

表 7-13　系统×挑战（译者注："挑战"部分的字符含义请参见表 7-5）

| 系统 | 挑战 | | | | | | | | | | | |
|---|---|---|---|---|---|---|---|---|---|---|---|---|
| | EN | LV | CV | Es | MH | Co | St | Or | Ic | It | Ad | Ey |
| Anticipation-RNN | X | X | X | | | X | | | X | | | |
| AST | | | | | | X | | | | | | |
| BachBot | X | X | X | | X | | | | X | | | X |
| Bi-Axial LSTM | X | X | X | | X | | | | X | | | |
| BLSTM | | X | | | X | | | | X | | | |
| Blues$_C$ | X | X | | | | | | | X | | | |
| Blues$_{MC}$ | X | X | | | X | | | | X | | | |
| Celtic | X | X | X | | | | | | X | | | |
| CONCERT | X | X | X | | | | | | X | | | |
| C-RBM | X | | X | | X | X | X | | X | | | |
| C-RNN-GAN | X | X | X | | | | | | X | | | |
| deepAutoController | X | | | | | X | | | | X | | |
| DeepBach | | X | | | X | | | | X | X | | |
| DeepHear$_C$ | X | | | | X | | | | | | | |
| DeepHear$_M$ | X | | | | | | | | | | | |
| DeepJ | X | X | X | X | | X | | | X | | | |
| GLSR-VAE | X | X | X | | | X | | | X | | | |
| Hexahedria | X | X | X | | X | | | | X | | | |
| MidiNet | X | | X | | X | X | | X | | | | |
| MiniBach | | | | | X | | | | | | | |
| MusicVAE | X | X | X | | | X | X | | X | | | |
| Performance RNN | X | X | X | X | | X | | | X | | | |
| RBM$_C$ | X | | X | | | | | | | | | |
| Rhythm | X | X | X | X | | X | | | X | | | |
| RL-Tuner | X | X | X | | | X | X | | X | | | |
| RNN-RBM | X | X | X | | X | | | | X | | | |
| Sequential | X | X | | | | | | | X | | | |
| Time-Windowed | X | X | | | | | | | X | | | |
| UnitSelection | X | X | X | | | X | X | | X | | | |
| VRAE | X | X | X | | | | | | X | | | |
| VRASH | X | X | X | | | | | | X | | | |
| WaveNet | X | | X | X | | X | | | X | | | |

请注意,在考虑关于表 7-13 中挑战的分析时,必须记住以下几点。

(1) 限制和挑战的重要性和难度并不相等。

(2) 大多数系统可能会进一步扩展,以更好地应对一些挑战[①]。

也就是说,我们可以看到,根据 ex-nihilo 生成和长度可变性的要求,在使用全局和时值单位的速度范围表示的系统之间,出现了一些分歧(见 4.8.1 节)。这将在 8.1 节中进一步讨论。

## 7.3  相关分析

后续的一系列的表分析了维度之间的一些相关性。

- 表 7-14  关于目标(objective)的表示(representation)。
- 表 7-15  关于目标(objective)相关的体系架构(architecture)和策略(strategy)。
- 表 7-16  关于表示(representation)的目标(objective)、体系架构(architecture)和策略(strategy)。
- 表 7-17  关于体系架构(architecture)的策略(strategy)。
- 表 7-18  关于体系架构(architecture)和策略(strategy)方面的挑战(challenge)。

在给定行(第一维的给定类型)和给定列(第二维的给定类型)的交叉处出现字符“X”,意味着(至少)存在一个与这两种类型匹配的系统[②](例如,基于特定的体系结构并遵循特定的策略)。然而,没有“X”也并不意味着这两种类型是不兼容的,或者这种系统不存在或可能无法构建。因此,添加了一个额外的“x”符号,来表示类型之间的先验的(priori)潜在兼容性,以及可能的探索方向。

表 7-14  表示×目标(译者注:"目标"部分的字符含义请参见表 7-2)

| | 目 标 | | | | | | | | | | | | |
| | 类 型 | | | | | | | | | 目标/用途 | | 模式 | |
| 表 示 | Au | Me | Po | CP | MV | Dr | Co | CA | ST | AR | SP | HI | AG | IG |
| 音频 | | | | | | | | | | | | | | |
| 声波(Waveform) | X | | | | | | | | x | X | | | X | x |
| 频谱(Spectrum) | X | | | | | | | | X | X | | | X | x |
| 符号化 | | | | | | | | | | | | | | |
| 概念 | | | | | | | | | | | | | | |
| 音符(Note) | | X | X | X | X | | X | X | X | | X | X | X | X |

---

① 例如,RL-Tuner 系统具有解决交互性和适应性挑战的潜力,尽管据我们所知还没有进行实验。

② 在书中分析的系统中。

续表

| | 目标 | | | | | | | | | | | | | |
|---|---|---|---|---|---|---|---|---|---|---|---|---|---|---|
| | 类　型 | | | | | | | | | 目标/用途 | | 模式 | | |
| | Au | Me | Po | CP | MV | Dr | Co | CA | ST | AR | SP | HI | AG | IG |
| **概念** | | | | | | | | | | | | | | |
| 休止(Rest) | X | X | X | X | X | X | X | X | | X | X | X | X | X |
| 和弦(Chord) | | | X | X | X | | | X | X | X | X | X | X | x |
| 节奏(拍子 & 节拍) Rhythm(Meter & Beats) | X | X | X | X | X | X | X | x | X | X | X | X | X | X |
| 鼓(Drums) | | | X | | X | X | | x | x | X | X | X | X | x |
| **格式** | | | | | | | | | | | | | | |
| MIDI | X | X | X | X | X | X | X | x | x | X | X | X | X | x |
| 钢琴打孔纸卷(Piano roll) | X | X | X | X | X | X | X | x | x | X | X | X | X | X |
| 文本(Text) | X | X | X | | X | X | | | x | X | X | X | X | x |
| **时间范围** | | | | | | | | | | | | | | |
| 全局(Global) | X | X | X | X | X | X | X | x | X | X | X | X | X | X |
| 时间步(Time step) | X | X | X | X | X | X | X | X | x | X | X | X | X | x |
| **元数据** | | | | | | | | | | | | | | |
| 音符保持或结束 (Note hold or ending) | X | X | X | X | X | X | X | x | x | X | X | X | X | x |
| 使用音符名称表示音符 (Note denotation) | X | X | x | X | | | X | X | | X | X | X | X | X |
| 延长记号(Fermata) | X | X | x | X | | | X | X | | X | X | X | X | X |
| 特征抽取(Feature extraction) | x | X | x | x | x | x | x | | | X | X | X | X | X |
| **表示** | | | | | | | | | | | | | | |
| 速度(Tempo) | X | x | X | x | x | x | x | | | X | X | X | X | x |
| 音乐表现力度(Dynamics) | X | x | X | x | x | x | x | | | X | X | X | X | x |
| **编码** | | | | | | | | | | | | | | |
| 值编码(Value encoding) | X | x | x | x | x | x | x | | | X | X | X | X | x |
| 独热编码(One-hot encoding) | X | X | | X | X | X | X | X | X | X | X | X | X | X |
| 多热编码(Many-hot encoding) | X | x | | | X | X | x | x | X | X | X | X | X | x |
| **数据集** | | | | | | | | | | | | | | |
| 移调(Transposition) | X | X | X | X | | | X | x | | X | X | X | X | X |
| 对齐(Alignment) | X | X | x | x | | | x | X | x | X | X | X | X | x |

表 7-15　架构 & 策略×目标（译者注：“目标”部分的字符含义请参见表 7-2）

| | 目标 | | | | | | | | | | | | | |
|---|---|---|---|---|---|---|---|---|---|---|---|---|---|---|
| | 类　型 | | | | | | | | | 目标/用途 | | 模式 | | |
| | An | Me | Po | CP | MV | Dr | Co | CA | ST | AR | SP | HI | AG | IG |
| **体系架构** | | | | | | | | | | | | | | |
| 前馈（Feedforward） | X | X | x | x | X | x | X | x | | X | X | X | X | X |
| 自动编码（Autoencoder） | X | X | x | x | X | X | X | | | X | X | X | X | X |
| 变分（Variational） | x | X | X | X | X | X | | | | x | X | X | X | X |
| 受限玻尔兹曼机（Restricted Boltzmann machine） | x | x | X | X | x | x | | | | x | X | X | X | x |
| 递归（Recurrent（RNN）） | x | X | X | X | X | X | X | X | X | x | X | X | X | x |
| 卷积（Convolutional） | X | X | X | X | X | X | X | | | x | X | X | X | x |
| 调控（Conditioning） | X | X | X | X | X | X | X | x | | x | X | X | X | x |
| 生成对抗网络（Generative adversarial networks） | x | X | X | X | X | X | | | | x | X | X | X | x |
| 增强学习（Reinforcement learning（RL）） | x | X | X | X | X | X | | | | | X | X | X | x |
| **策略** | | | | | | | | | | | | | | |
| 单步前馈（Single-step feedforward） | X | X | x | x | X | x | X | x | | X | X | X | X | x |
| 解码器前馈（Decoder feedforward） | X | X | x | x | x | x | | | | X | X | X | X | X |
| 采样（Sampling） | X | x | x | x | X | x | X | x | | x | X | X | X | X |
| 迭代前馈（Iterative feedforward） | X | X | X | X | X | X | X | | | | | X | X | X |
| 输入控制（Input manipulation） | x | x | x | x | x | x | X | | X | x | X | X | X | X |
| 增强（Reinforcement） | | X | x | x | x | x | x | | | | X | X | X | x |
| 单元选择（Unit selection） | x | X | X | X | X | X | x | | | x | X | X | X | x |

表 7-16　目标 & 架构 & 策略×表示（译者注：表中部分字符含义请参见前述各表）

| | 表　示 | | | | | | | | | | | | | | | | | | | | | | |
|---|---|---|---|---|---|---|---|---|---|---|---|---|---|---|---|---|---|---|---|---|---|---|---|
| | 音频 | | 概念 | | | | | 格式 | | | 时间范围 | 元数据 | | | | | 表达方式 | | 编码 | | 数据集 | | |
| | Wa | Sp | No | Re | Ch | Rh | Dr | MI | Pi | Te | Gl | TS | NH | NE | Fe | FE | To | Dy | VE | OH | MH | Tr | AI |
| **目　标** | | | | | | | | | | | | | | | | | | | | | | | |
| **类型** | | | | | | | | | | | | | | | | | | | | | | | |
| Au | X | X | x | x | x | x | x | x | x | x | X | x | | | | | x | x | x | X | X | | |
| Me | | | X | X | | X | | X | X | X | X | X | X | X | X | X | X | x | x | X | X | X | X |

续表

| | 声频 | | 概念 | | | | | 格式 | | | 时间范围 | | 元数据 | | | | 表达方式 | | 编码 | | 数据集 | | |
|---|---|---|---|---|---|---|---|---|---|---|---|---|---|---|---|---|---|---|---|---|---|---|---|
| | Wa | Sp | No | Re | Ch | Rh | Dr | MI | Pi | Te | Gl | TS | NH | NE | Fe | FE | To | Dy | VE | OH | MH | Tr | Al |
| **类型** | | | | | | | | | | | | | | | | | | | | | | | |
| Po | | | X | X | X | X | | X | X | X | X | X | X | X | X | X | X | X | X | | | X | X |
| CP | | | X | X | X | X | | x | X | x | X | X | X | X | X | X | x | x | x | X | X | X | x |
| MV | | | X | X | X | X | X | X | X | X | X | X | X | X | X | X | x | x | x | X×n | X | X | x |
| Dr | | | | X | | | | X | X | X | X | X | X | X | X | X | X | x | x | x | | X | X |
| Co | | | X | X | x | X | | x | X | x | X | X | X | X | X | X | x | x | x | X | x | X | x |
| CA | | | X | X | X | x | | x | x | x | x | X | X | X | X | X | x | x | x | X×n | x | X | X |
| ST | | | X | X | x | X | x | x | x | X | x | X | X | X | X | X | X | X | X | X | x | X | x |
| **目的 & 使用** | | | | | | | | | | | | | | | | | | | | | | | |
| AR | X | X | x | x | x | x | x | x | x | x | X | | | | | x | x | X | X | x | | | |
| SP | | | X | X | X | X | X | X | X | X | X | X | X | X | X | X | X | X | X | X | X | X | X |
| HI | | | X | X | X | X | X | X | X | X | X | X | X | X | X | X | X | X | X | X | X | X | X |
| **模式** | | | | | | | | | | | | | | | | | | | | | | | |
| AG | X | X | X | X | X | X | X | X | X | X | X | X | X | X | X | X | X | X | X | X | X | X | X |
| IG | x | X | X | X | X | x | X | X | X | X | X | X | X | X | X | X | X | X | X | X | x | X | x |
| **系统架构** | | | | | | | | | | | | | | | | | | | | | | | |
| Fd | X | X | X | X | X | X | X | x | X | x | X | X | X | X | X | x | X | X | X | X | X | X | x |
| Ae | x | X | X | X | X | X | X | X | X | X | X | | X | X | X | X | X | X | X | X | X | X | x |
| Va | x | x | X | X | X | X | X | X | X | X | X | | X | X | X | X | X | X | x | X | | X | x |
| RB | x | x | X | X | X | X | x | x | X | x | X | | X | x | X | x | X | X | x | | X | X | X |
| RN | | | X | X | X | X | X | X | X | X | X | X | X | X | X | X | X | X | X | X | X | X | X |
| Cv | X | X | X | X | X | X | X | X | X | X | x | X | X | X | X | x | X | X | X | X | X | x | x |
| Cn | X | x | X | X | X | X | X | X | X | X | X | X | X | X | X | X | X | X | X | X | X | X | x |
| GA | x | x | X | X | X | X | x | X | X | X | X | X | X | X | X | X | X | X | X | X | X | X | X |
| RL | | | X | X | X | x | x | x | X | x | | | X | X | X | x | X | X | x | X | X | X | x |
| **策略** | | | | | | | | | | | | | | | | | | | | | | | |
| SF | X | x | X | X | X | X | X | X | X | X | X | | X | X | x | x | X | X | x | X | X | X | X |
| DF | x | x | x | X | X | X | X | X | X | X | X | | X | X | X | X | X | X | X | X | X | X | x |
| Sa | X | x | X | X | X | X | X | X | X | X | X | X | X | X | X | X | x | X | X | X | X | X | X |

续表

| | 表示 | | | | | | | | | | | | | | | | | | | | | | |
| | 声频 | | 概念 | | | | | 格式 | | | 时间范围 | | 元数据 | | | | 表达方式 | | 编码 | | | 数据集 | |
| | Wa | Sp | No | Re | Ch | Rh | Dr | MI | Pi | Te | Gl | TS | NH | NE | Fe | FE | To | Dy | VE | OH | MH | Tr | Al |
| **策略** | | | | | | | | | | | | | | | | | | | | | | | |
| RF | X | | X | X | X | X | X | X | X | X | | X | X | X | X | X | X | X | X | X | X | X | X |
| IF | X | | X | X | X | X | X | X | X | X | | X | X | X | X | X | X | X | X | X | X | X | X |
| IM | x | X | X | X | X | x | X | X | X | X | X | | X | x | x | x | X | X | X | X | | x | x |
| Re | | | X | X | x | X | X | X | X | X | | | X | X | X | X | X | X | X | X | | x | x |
| US | x | x | X | X | X | X | X | X | X | X | | X | X | X | | X | X | X | X | X | X | | x |

表 7-17　策略×架构(译者注：“架构”部分的字符含义请参见表 7-4)

| | 架构 | | | | | | | | |
| | Fd | Ae | Va | RB | RN | Cv | Cn | GA | RL |
| **策略** | | | | | | | | | |
| 单步前馈(Single-step feedforward) | X | | | | | X | X | X | |
| 解码器前馈(Decoder feedforward) | | X | X | | | x | X | x | |
| 采样(Sampling) | X | X | X | X | X | X | X | X | X |
| 迭代前馈(Iterative feedforward) | X | | X | | | X | X | X | |
| 输入控制(Input manipulation) | X | X | x | X | x | X | x | x | |
| 增强(Reinforcement) | | | | | | X | | x | X |
| 单元选择(Unit selection) | | X | | | X | | x | | |

表 7-18　架构 & 策略×挑战(译者注：“挑战”部分采用的缩写字母对应的含义请参见表 7-5)

| | 挑战 | | | | | | | | | | | |
| | EN | LV | CV | Es | MH | Co | St | Or | Ic | It | Ad | Ey |
| **体系架构** | | | | | | | | | | | | |
| 前馈(Feedforward) | X | | | | X | | | | | X | | |
| 自动编码(Autoencoder) | X | | X | | X | | | | | X | | |
| 变分的(Variational) | X | | X | | X | | | | | X | | |
| 受限玻尔兹曼机<br>(Restricted Boltzmann machine(RBM)) | X | | X | | X | | | | | | | |
| 递归(Recurrent(RNN)) | X | X | X | | X | X | | | X | X | | |
| 卷积(Convolutional) | | | | | | | | | | | | |

续表

| | 挑　　战 | | | | | | | | | | | |
| --- | --- | --- | --- | --- | --- | --- | --- | --- | --- | --- | --- | --- |
| | EN | LV | CV | Es | MH | Ca | St | Or | Te | It | Ad | Ey |
| **体系架构** | | | | | | | | | | | | |
| 调控(Conditioning) | | | | X | X | | | X | | | | |
| 生成对抗网络(Generative adversarial networks(GAN)) | X | | X | | | | x | X | | | | |
| 增强学习(Reinforcement learning(RL)) | X | X | X | | | | X | | x | X | X | X |
| **策　　略** | | | | | | | | | | | | |
| 单步前馈(Single-step feedforward) | | | | | | | | | | | | |
| 解码器前馈(Decoder feedforward) | X | | | | | | X | | | | | |
| 采样(Sampling) | X | | X | | | | X | | x | X | X | |
| 迭代前馈(Iterative feedforward) | X | X | | | | | X | X | | x | | |
| 输入控制(Input manipulation) | X | | X | | | X | X | X | | x | x | |
| 增强(Reinforcement) | X | X | X | | | | X | X | X | x | X | |
| 单元选择(Unit selection) | X | X | X | | | | X | X | X | x | | |

通过对上述相关表的分析,可以得出一些关于设计决策及其相应结果的初步结论。

(1)音频表示 VS. 符号表示(参见表 7-16)。

(2)全局速度范围表示 VS. 时间步长速度范围表示(参见表 7-16 和表 7-17)。全局速度范围表示通常耦合如下几点:①前馈架构和单步前馈策略;②具有解码器前馈策略的自动编码器结构。时间步长速度范围表示,是通常与递归架构和迭代前馈策略相耦合的。但是,也有一些例外(例如,6.8.1 节中的 Time-Windowed 时间窗和 6.8.3 节中的 BLSTM)。

(3)目标是伴奏 VS.基于种子的内容生成(表 7-15)。DeepBach 是一个值得关注的例外情况,因其仅基于采样的策略(sampling only strategy),它可以产生伴奏和完整的《圣咏曲》(见 6.17.1 节的讨论)。

请注意在表 7-18 中对应于表达性(expressiveness)和可解释性(explainability)挑战的这一列是空的。这是因为这些挑战是无法通过只选择架构或策略其中的一项来解决的。

本书中不再进一步讨论这些表格了。我们认为这是与我们提出的概念框架相关的分析工具的初级版本,它是可以进行实验和改进的,并可用于研究当前和未来的系统。

# 讨论与结论

现在,重新审视一下通过前述分析得出的一些设计与决策方面的问题,并讨论相关的应用前景。

## 8.1 全局与时值步长

正如在 6.8 节和 6.14.1 节中看到的,一个重要的决策通常是在两种主要的时值范围表示之间进行选择。

(1) 全局表示:包括所有时值步长——通常与前馈或自动编码器架构相耦合。

(2) 时值步长:代表单个时值步长——通常与递归(神经网络)架构相耦合[①]。

其利(＋)弊(－)如下。

(1) 对于全局表示。

＋:允许任意输出,例如,通过前馈结构上的单步前馈策略来生成一些伴奏,如在 MiniBach 系统中(参见 6.2.2 节)。

＋:支持(通过采样来实现)增量实例化,如 DeepBach 系统(参见 6.14.2 节)。

－:不允许可变长度的生成。

－:不允许前馈结构中基于种子的生成。

＋:允许通过基于自动编码器架构上的解码器前馈策略,进行基于种子的内容生成,例如 DeepHear 系统(参见 6.4.1 节)。

(2) 对于时值步长表示。

＋/－:通过循环网络架构上的迭代前馈策略,支持增量实例化,但只能在时间上向前迭代。

＋:允许可变长度的内容生成,如 CONCERT 系统(参见 6.6 节)。

---

① 一般来说,在时值步长上的粒度设置,是在最小平均持续时间的级别,如 4.8.2 节所述。基于时间窗(Time-Windowed)和基于 BLSTM 的体系结构(请分别参见 6.8.1 节和 6.8.3 节),则都是基于粗粒度的时值单位的特殊情况(分别为一个和四个小节长)。基于时间窗的体系结构具有额外的特性,即它是前馈而不是递归的体系结构。

实际上，"两全其美"的一些尝试似乎存在于一些使用 RNN 编码器-解码器架构的系统中。例如：

（1）生成是迭代的，这允许可变长度的内容生成。

（2）允许任意输出的生成，因为输出序列可以具有任意长度和内容[①]。

（3）允许操纵全局时间范围表示（潜在变量）。

此外，在基于变分的系统如 VRAE 中，可以以一种基于训练的和更有意义的方式来探索潜在空间，例如在 GLSR-VAE 和 MusicVAE 系统中的做法（参见 6.10.2 和 6.12.1 节）。

还要注意，对基于递归结构的另一种选择方案是可以在时间维度上应用卷积的结构，如在 8.2 节中所讨论的那样。

## 8.2　卷积与递归

正如在 5.9 节中所指出的那样，卷积架构虽然在图像应用中很广泛，但在面向音乐的应用中，却比基于递归神经网络架构应用的较少。我们遇到了几个在时间维度上使用卷积的非递归体系结构的例子，下面分析它们。

（1）WaveNet：这是一个面向音频应用的卷积前馈架构（参见 6.10.3 节）。

（2）MidiNet：这是一个封装了基于调控的卷积架构的对抗生成网络（GAN）架构（参见 6.10.3 节）[②]。

（3）C-RBM：这是一个基于卷积的 RBM 架构（参见 6.10.5 节）。

下面，试着列出并分析当建模基于时间关系的应用时，基于递归的架构或基于卷积的架构系统的优缺点。

（1）基于递归的网络得到了广泛的应用，尤其在 LSTM 体系架构出现之后。

（2）卷积只应该在时间维度上被先验（priori）使用，与在所有维度上都不变的图像应用的动机不同，在音乐生成中，音高维度则是先验的（priori）、可变的，而非不变的[③]。

（3）卷积神经网络通常比递归神经网络训练得更快，更容易并行化[194]。

（4）在时间维度上使用卷积架构而非递归网络架构，意味着要考虑输入变量的数量乘以时间步长的数量，从而导致要处理的数据量和要调整的参数数量会显著增加[④]。

（5）通过卷积共享权重仅适用于有少数时间相近的输入变量，而递归神经网络则对所有时间步，都以深度的方式来共享参数（见 5.9 节）。

（6）WaveNet 系统的作者认为，与使用 LSTM 神经元相比，基于放大的卷积层则允许接收端以更低的成本方式增加其处理长度。

（7）MidiNet 系统的作者认为，对卷积架构使用基于调控的策略，可以将以前计算出

---

① 面向机器翻译的任务也是如此。

② 在 MidiNet 和 C-RNN-GAN 系统之间进行的比较也很有趣，它们都使用 GAN，一个封装了卷积神经网络（CNN），而另一个则是封装了递归神经网络（RNN）。

③ 否则，这可能会打破调性的概念，见 6.10.5 节中的 C-RBM 系统的原理。然而，在 6.9.2 节中分析的系统，为了同时模拟音符（和弦），考虑了在音高类维度上的递归方法。

④ 因此，递归网络仍然是学习多维时间序列数据的标准，例如用于天气预测的二维图像。

的信息整合到中间层中,因此将历史(数据)视为一个递归神经网络(应做的工作)。

这一初步比较分析的可能结果是,由于有许多系统使用非递归架构(如前馈网络或自动编码器),研究它们在时间维度上扩展到卷积架构是否能在效率或精度方面带来一些有效增益,是有意义的。

实际上,在有关使用卷积还是递归架构的问题上,最近受到了一种名为 Transformer[197]的新架构的挑战。Transformer 的目标与 RNN 编码器-解码器架构(在 5.13.3 节中介绍)类似,它不使用卷积或递归,仅基于注意力机制(**attention mechanism**,参见 5.8.4 节)进行数据处理。在文献[88]中,作者提出了一个最新①的名为 MusicTransformer 的音乐生成应用程序,它在对长期结构建模方面,取得了明显良好结果。

## 8.3 风格迁移与迁移学习

一般来说,对于深度学习和机器学习,迁移学习是一个重要的问题。由于训练可能是一个烦琐的过程,如何能够重用(**reuse**),或至少能部分地重用一些在一个上下文中学到的知识,并将其应用到其他的上下文任务中,是值得研究的。可以考虑一些不同的情况,例如,相似的(数据)源和目标域、相似的任务等。这个新的研究领域叫作迁移学习(**transfer learning**),它是一种关于对已学知识的迁移方法和技术[62]。

在前述分析中没有提到这个重要的问题,因为迁移学习还没有专门针对音乐生成的应用(尽管我们认为它将成为一个研究话题)。与此同时,一个简单的例子是基于DeepHear 体系架构及其所学习的内容,它是从生成旋律的目标转移到生成对位复调的目标上(见 6.10.4 节),这是值得关注的。另一个例子则是 DeepBach 架构,它允许将 ex nihilo《圣咏曲》生成的目标改编为多声部伴奏(参见 6.14.2 节)。

最后请记住,就目标和技巧而言,风格迁移是迁移学习的一个很特别的例子(见6.10.4 节)。

## 8.4 协作

所有在这里被综述到的系统,基本上都是独立系统(尽管其架构可能是复合的)。一种更加具有协作性的方法,例如在文献[206]中开创性提到的多代理(agent)系统采用的方法,对于处理具有复杂、异构、可伸缩、开放性的问题来说,可能会更合适些。

Hutchings 和 McCormack 提出的系统就是这样的一个例子[90]。它由以下两个智能体代理组成。

(1)基于和声(**harmony**)的智能体:它是基于 LSTM(Long short Term Memory,长短期记忆网络)架构实现的系统,负责和弦进行。

---

① 这里来不及在这本书里进行彻底的分析。

（2）基于旋律（melody）的智能体：它是基于规则构建的系统，负责旋律生成。

上述这两个智能体以合作的方式进行工作，并轮流担任领导和伴奏角色（例如，受音乐家在爵士乐队中的作用的启发）。作者讲述了这两个智能体间有趣的音乐表现力度关系，以及和声创造力和和声一致性[1]之间有趣的平衡关系。这种方法似乎是一个有趣的方向，可以追求和扩展更多的智能体和角色。

## 8.5　专业化

一个普遍的问题是，为达到特定目标和/或基于特定类型语料库而设计的系统，往往过于高度专业化（译者注：这种问题类似于机器学习中的过拟合问题）。本书所述的体系架构和方法是多样的。请注意，这是人工智能（AI）研究的一个已知的普遍问题。现在有一种趋势，即采用高度专业化的系统来解决一些特定的问题（特别是针对那些由学术会议或其他机构组织的竞赛中的问题），但它存在一定风险，即这可能会失去针对一般问题的普适性这一初始目标[2]。

与此同时，生成有趣音乐内容的总体目标是复杂的，且它仍然是一个开放性的问题。因此，既需要有处理针对一般问题的一般方法，也需要有处理面向特定子问题的特定方法以及自顶向下和自底向上的方法，同时也要有解释、概括和重用学到的经验的能力[3]。

## 8.6　评价与创造力

对音乐内容生成系统的评价主要在于对音乐生成的曲例的定性评价[4]。对于很多实验来说，评价只是初步的，在很多情况下这也只能由设计者自己进行。当然也有一些例外，如一些更系统的外部评估（由或多或少的专家、公众来进行评估）。

当曲目语料库非常精确时，例如，针对 BachBot 或 DeepBach 系统（参见 6.17.1 节和 6.14.2 节）的约翰·塞巴斯蒂安·巴赫的《圣咏曲》语料库，可以进行这样的图灵测试：将一段生成的音乐呈现给公众，公众猜测它是一段由人原创的音乐还是由计算机生成的音乐。但是，当我们的目标不是生成诸如约翰·塞巴斯蒂安·巴赫的《圣咏曲》语料[5]这种风格相对高度一致的音乐而是产生更具创造性的不同风格音乐时，这种方法的作用就有限了。

---

① 关于这个问题，请参见 6.13 节。

② 一个有趣的反例是关于一般的博弈游戏[58]的持续研究与竞争。

③ 我们希望本书中的综述和分析将有助于对这一研究进程的开展。

④ 关于更系统的客观评价标准的可能性，可以在文献[186]中看看 Theis 等人对图像生成的分析。该文作者指出，图像生成模型的评估是通过不同的可能度量（如对数似然、帕尔森窗估计，或定性视觉保真度）的多标准的（multicriteria）。并且，对一个评价标准来说的良好结果，这不一定意味着对另一个标准也能达到良好的结果。

⑤ 巴赫的《圣咏曲》，更广泛地说巴赫的音乐，经常被用于实验和评价，因为音乐语料库对于一个给定的音乐风格（如前奏曲、《圣咏曲》……）和（生成）质量来说，都应该是非常同质的内容。它也特别适合于基于算法的作曲。巴赫音乐，在某种程度上说，是这方面的先驱。

此外,如果我们认为一个音乐自动生成系统的总体目标就是为了帮助人类作曲家和音乐家创作音乐[①],而不是为了仅能自动产生音乐(见 1.1.2 节),可能应该考虑将人类作曲家(composer)的满意度作为评估标准。值得注意的是,如果靠计算机的帮助就能使音乐家可以创作出他自认为用其他方法不可能创作的音乐,而不仅是依靠听者(auditors,听者经常被当前音乐潮流的趋势所过分引导)的满意度时,这样的系统就是达到目标的成功的系统。

这有一个基本的局限:目前没有一个明确的关于音乐创造力和艺术质量的相关客观的评价标准。因此,选择一个合适的音乐语料库作为一组训练样本是第一要务和决定因素[②]。但是,为了能够学到一些有趣的东西,需要选择一个相对连贯/同质的音乐语料库[③]。不幸的是,这样的方式虽有利于提升在内容方面的音乐生成质量(即实际内容上的一致性),但不是在其内在质量(兴趣)上(译者注:这也是目前基于大数据学习的机器学习算法完成内容生成的普遍现象,不仅是在音乐生成领域,在文本自动生成、人机对话等自然语言处理领域中,也是这样)。

目前,为了推动音乐实验具有创造力,主要是依靠设置限制条件去避免生成的音乐是靠基于"抄袭"音乐语料库与/或基于启发式的方法得来的,要激励深层架构从音乐语料库中学到位于"舒适区"之外生成内容(译者注:指未在语料库中见过的新的、未曾见过的音乐织体、旋律等),同时,需要平衡惊喜元素和可预测性/可理解性之间的关系。这种针对创造性的控制可以在数据训练阶段进行(关于 CAN 架构的情况,请参见 6.13.2 节),或者在音乐生成阶段应用之(对于大多数类型的内容生成控制来说,请参见 6.10 节和6.13 节)。

更好地建立"惊喜"模型的一些替代(和补充)的方向,可能是包括一个具有某些期望模型的人工侦听器模型,例如,它可以做到根据现有的知识,去评价一段新生成的内容的"可解释性"如何,例如在文献[40]中提到的方法。

最后,一些额外的基本的限制是当前用于学习和生成音乐的深度学习技术,靠的是实实在在的人工作品和实际的音乐数据,没有考虑到用于引导音乐内容生成的过程和文化氛围。如果想要实现更有深度的系统,很可能要去结合一些音乐创作的背景和生成音乐艺术品的过程的建模,而不是仅依靠语料库本身的数据。的确,当考虑艺术氛围时,艺术创作是在一个特定的历史文化氛围下进行的。如果考虑到这层因素再去设计系统,它不仅会更具历史文化氛围[④],也会有一些可能的突破性的进展[⑤]。一个内容生成可考虑的方向,不仅是从未考虑历史文化氛围的静态的音乐艺术语料库中完成对音乐创作的建模,还

---

① 例如,在 6.11.4 节中介绍的 FlowComposer 原型系统,是这方面的先驱。

② 如 4.12 节所述。

③ 就像在一个博物馆(或展览)的一个房间里同时展示多种不同性质和来源的作品且期待要达到最佳展示效果一样,构建一个独立于音乐风格(古典、爵士、流行等)的"面面俱到"的音乐作品语料库是不太可能产生有趣结果的,因为这样的音乐语料库过于稀疏且成分混杂。

④ 例如,将基于三和弦(仅含根音、三音和五音)的古典和声发展到扩展和弦。

⑤ 例如,像 12 音调或自由爵士乐这样的活动。

要在考虑到历史文化①氛围②的动态的音乐中完成对音乐创作过程的建模。（译者注：基于人工智能技术训练的音乐可能会比较"完美"地订制量化，生成速度、节奏、风格等相对一致但比较机械的声音，最终缺失情感表达）。

## 8.7 结论

使用深度学习技术来创作音乐内容，或者更普遍地说创作艺术内容，现在正得到越来越多的关注。本书介绍了对使用深度学习生成音乐内容的各种策略和技术的文献综述和分析。我们提出了一个基于五个维度的多维概念框架：目标、表示、架构、挑战和策略。我们分析和比较了相关文献中不同研究人员提出的各种系统和实验。在读者使用深度学习进行音乐内容生成时，希望这本书中提供的概念框架，能够帮助读者在比较各种使用深度学习实现音乐生成的方法时能理解相关的解决方案。

---

① 历史和音乐表现力度是可以通过递归架构和/或强化学习来建模的，尽管这仍然是推测性的。

② 基于上下文的建模是当前深度学习体系结构的局限性之一，也是正在进行研究的主题。一个真实的反例是，一名中国最大空调制造商的女董事长（译者注：文献［183］中提到的这名女士是格力电器集团董事长董明珠女士）2018 年在港口城市宁波的一个大屏幕上发现了自己的脸，这个屏幕上显示的是由监控摄像头拍到的乱穿马路的人脸图像。然后，人们发现，由深度学习支持的监控系统，是在一辆行驶的公共汽车的广告中，捕捉到了她的人脸图像，进而错误地认为是这个"人"在乱穿马路［183］。

# 参 考 文 献

［1］ Moray Allan，Christopher K. I. Williams. Harmonising chorales by probabilistic inference［J］. Advances in Neural Information Processing Systems，2005，17：25-32.

［2］ Giuseppe Amato，Malte Behrmann，Frédéric Bimbot，et al. AI in the media and creative industries ［J］. arXiv，2019：1905.04175v1.

［3］ Gérard Assayag，Camilo Rueda，Mikael Laurson，Carlos Agon，and Olivier Delerue. Computer assisted composition at IRCAM：From PatchWork to OpenMusic［J］. Computer Music Journal (CMJ)，1999，23(3)：59-7.

［4］ Lei Jimmy Ba，Rich Caruana. Do deep nets really need to be deep? ［J］. arXiv，2014：1312.6184v7.

［5］ Johann Sebastian Bach. 389 Chorales (Choral-Gesange)［J］. Alfred Publishing Company，1985.

［6］ David Baehrens，Timon Schroeter，Stefan Harmeling，et al. How to explain individual classification decisions［J］. Journal of Machine Learning Research (JMLR)，2010，(11)：1803-1831.

［7］ Gabriele Barbieri，François Pachet，Pierre Roy，et al. Markov constraints for generating lyrics with style［J］. In Proceedings of the 20th European Conference on Artificial Intelligence (ECAI 2012)，2012：115-120.

［8］ Yoshua Bengio，Aaron Courville，Pascal Vincent. Representation learning［J］.A review and new perspectives. IEEE Transactions on Pattern Analysis and Machine Intelligence (TPAMI)，2013，35 (8)：1798-1828.

［9］ Piotr Bojanowski，ArmandJoulin，David Lopez-Paz，et al. Optimizing the latent space of generative networks［J］.arXiv，2017：1707.05776v1.

［10］ Diane Bouchacourt，Emily Denton，Tejas Kulkarni，et al. NIPS 2017 Workshop on Learning Disentangled Representations：from Perception to Control，December 2017. https：//sites.google. com/view/disentanglenips2017.

［11］ Nicolas Boulanger-Lewandowski，Yoshua Bengio，Pascal Vincent. Modeling temporal dependencies in high-dimensional sequences：Application to polyphonic music generation and transcription［J］. In Proceedings of the 29th International Conference on Machine Learning (ICML-12)，2012：1159-1166.

［12］ Nicolas Boulanger-Lewandowski，Yoshua Bengio，Pascal Vincent. Chapter 14th -Modeling and generating sequences of polyphonic music with the RNN-RBM［J］. In Deep Learning Tutorial - Release 0.1，2015：149-158.

［13］ Mason Bretan，Gil Weinberg，Larry Heck. A unit selection methodology for music generation using deep neural networks［J］. In Ashok Goel，Anna Jordanous，and Alison Pease，editors， Proceedings of the 8th International Conference on Computational Creativity (ICCC 2017)，2017： 72-79.

［14］ Jean-Pierre Briot，Gaëtan Hadjeres，François-David Pachet. Deep learning techniques for music generation -A survey[J]. arXiv，2017：1709.01620.

［15］ Jean-Pierre Briot，François Pachet. Music generation by deep learning -Challenges and directions [J]. Neural Computing and Applications (NCAA)，Special Issue on Deep Learning for Music and Audio，2018.

［16］ Shan Carter，Zan Armstrong，Ludwig Schubert，et al. Activation atlas. Distill，March 2019. https://distill.pub/2019/activation-atlas.

［17］ Davide Castelvecchi. The black box of AI[J]. Nature，2016：20-23.

［18］ E. Colin Cherry. Some experiments on the recognition of speech，with one and two ears[J]. The Journal of the Acoustical Society of America，1953，25(5)：975-979.

［19］ Kyunghyun Cho，Bart van Merriënboer，Caglar Gulcehre，et al. Learning phrase representations using RNN Encoder-Decoder for statistical machine translation[J].arXiv，2017：1406.1078v3.

［20］ Keunwoo Choi，György Fazekas，Kyunghyun Cho，et al. A tutorial on deep learning for music information retrieval[J]. arXiv，2017：1709.04396v1.

［21］ Keunwoo Choi，György Fazekas，Mark Sandler. Text-based LSTM networks for automatic music composition[J]. In 1st Conference on Computer Simulation of Musical Creativity (CSMC 16)，Huddersfield，U.K.，2016.

［22］ François Chollet. Building autoencoders in Keras[J]. https://blog.keras.io/building-autoencoders-in-keras.html.

［23］ Anna Choromanska，Mikael Henaff，Michael Mathieu，et al. The loss surfaces of multilayer networks[J].arXiv，2015：1412.0233v3.

［24］ Junyoung Chung，Caglar Gulcehre，KyungHyun Cho，et al. Empirical evaluation of gated recurrent neural networks on sequence modeling[J]. arXiv，2014：1412.3555v1.

［25］ Yu-AnChung，Chao-Chung Wu，Chia-Hao Shen，et al. Audio Word2Vec：Unsupervised learning of audio segment representations using sequence-to-sequence autoencoder[J]. arXiv，2016：1603.00982v4.

［26］ David Cope. The Algorithmic Composer[M]. A-R Editions，2000.

［27］ David Cope. Computer Models of Musical Creativity[M]. MIT Press，2005.

［28］ Fabrizio Costa，Thomas Gärtner，Andrea Passerini，et al. Constructive Machine Learning -Workshop Proceedings[J]. 2016：http://www.cs.nott.ac.uk/~psztg/cml/2016/.

［29］ Márcio Dahia，Hugo Santana，Ernesto Trajano，et al. Generating rhythmic accompaniment for guitar：the Cyber-João case study[J]. In Proceedings of the IX Brazilian Symposium on Computer Music (SBCM 2003)，2003：7-13.

［30］ Shuqi Dai，Zheng Zhang，Gus Guangyu Xia. Music style transfer issues：A position paper[J]. 2018：1803.06841v1.

［31］ Ernesto Trajano de Lima，Geber Ramalho. On rhythmic pattern extraction in bossa nova music [J]. In Proceedings of the 9th International Conference on Music Information Retrieval (ISMIR 2008)，2008：641-646.

［32］ RogerT. Dean ，Alex McLean，editors. The Oxford Handbook of Algorithmic Music[M]. Oxford Handbooks. Oxford University Press，2018.

［33］ Jean-Marc Deltorn. Deep creations：Intellectual property and the automata[J]. Frontiers in Digital Humanities，4，February 2017. Article 3.

［34］ Misha Denil，Loris Bazzani，Hugo Larochelle，et al. Learning where to attend with deep architectures for image tracking［J］. arXiv，2011：1109.3737v1.

［35］ Guillaume Desjardins，Aaron Courville，Yoshua Bengio. Disentangling factors of variation via generative entangling［J］. arXiv，2012：1210.5474v1.

［36］ Rob DiPietro.A friendly introduction to cross-entropy loss，02/05/2016. https：//rdipietro.github. io/friendly-intro-to-cross-entropy-loss/.

［37］ Carl Doersch. Tutorial on variational autoencoders［J］. arXiv，2016：1606.05908v2.

［38］ Pedro Domingos. A few useful things to know about machine learning［J］. Communications of the ACM (CACM)，2012,55(10)：78-87.

［39］ Kenji Doya，Eiji Uchibe. The Cyber Rodent project：Exploration of adaptive mechanisms for self-preservation and self-reproduction［J］. Adaptive Behavior，2005,13(2)：149-160.

［40］ Shlomo Dubnov，Greg Surges. Chapter 6 -Delegating creativity：Use of musical algorithms in machine listening and composition［J］. In Newton Lee，editor，Digital Da Vinci -Computers in Music，pages 2014：127-158.

［41］ Kemal Ebcioğlu. An expert system for harmonizing four-part chorales［J］. Computer Music Journal (CMJ)，1988,12(3)：43-51.

［42］ Douglas Eck，Jürgen Schmidhüber. A first look at music composition using LSTM recurrent neural networks［J］. Technical report，IDSIA/USI-SUPSI，Manno，Switzerland，2002：No. IDSIA-07-02.

［43］ Ronen Eldan，Ohad Shamir. The power of depth for feedforward neural networks［J］. arXiv，2016：1512.03965v4.

［44］ Ahmed Elgammal，Bingchen Liu，Mohamed Elhoseiny，et al. CAN：Creative adversarial networks generating "art" by learning about styles and deviating from style norms［J］. arXiv，2017：1706.07068v1.

［45］ Emerging Technology from the arXiv.Deep learning machine solves the cocktail party problem［J］. MIT Technology Review，2015.

［46］ Dumitru Erhan，Yoshua Bengio，Aaron Courville，et al. Why does unsupervised pre-training help deep learning？ ［J］. Journal of Machine Learning Research (JMLR)，2010，(11)：625-660.

［47］ Douglas Eck，et al. Magenta Project，Accessed on 20/06/2017. https：//magenta.tensorflow.org.

［48］ François Pachet，et al. Flow Machines -Artificial Intelligence for the future of music，2012. http：//www.flow-machines.com.

［49］ Otto Fabius，Joost R. van Amersfoort. Variational recurrent auto-encoders［J］. arXiv，2015：1412. 6581v6.

［50］ Jose David Fernández，Francisco Vico. AI methods in algorithmic composition：A comprehensive survey［J］. Journal of Artificial Intelligence Research (JAIR)，2013,(48)：513-582.

［51］ Rebecca Fiebrink，Baptiste Caramiaux. The machine learning algorithm as creative musical tool ［J］. arXiv，2016：1611.00379v1.

［52］ Davis Foote，DaylenYang，Mostafa Rohaninejad. Audio style transfer -Do androids dream of electric beats?，December 2016. https：//audiostyletransfer.wordpress.com.

［53］ Eric Foxley. Nottingham Database，Accessed on 12/03/2018. https：//ifdo. ca/～ seymour/ nottingham/nottingham.html.

［54］ Erich Gamma，Richard Helm，Ralph Johnson，et al. Design Patterns：Elements of Reusable

Object-Oriented Software[M]. Professional Computing Series. Addison-Wesley，1995.

［55］ Leon A. Gatys，AlexanderS. Ecker，Matthias Bethge. A neural algorithm of artistic style[J]. arXiv，2015：1508.06576v2.

［56］ Leon A. Gatys，Alexander S. Ecker，Matthias Bethge. Image style transfer using convolutional neural networks[J]. In Proceedings of the 2016 IEEE Conference on Computer Vision and Pattern Recognition (CVPR)，2016：2414-2423.

［57］ Robert Gauldin. A Practical Approach to Eighteenth-Century Counterpoint[M]. Waveland Press，1988.

［58］ Michael Genesereth，Yngvi Björnsson. The international general game playing competition[J]. AI Magazine，2013：107-111.

［59］ Felix A. Gers，Jürgen Schmidhuber. Recurrent nets that time and count[J]. In Proceedings of the IEEE-INNS-ENNS International Joint Conference on Neural Networks. IJCNN 2000. Neural Computing：New Challenges and Perspectives for the New Millennium，2000(3)：189-194.

［60］ Kratarth Goel，RaunaqVohra，J. K. Sahoo. Polyphonic music generation by modeling temporal dependencies using a RNN-DBN[J]. In Proceedings of the International Conference on Artificial Neural Networks，number 8681 in Theoretical Computer Science and General Issues，2014：217-224.

［61］ Michael Good. MusicXML for notation and analysis［J］. In Walter B. Hewlett and Eleanor Selfridge-Field，editors，The Virtual Score：Representation，Retrieval，Restoration，2001：113-124.

［62］ Ian Goodfellow，Yoshua Bengio，Aaron Courville. Deep Learning[M]. MIT Press，2016.

［63］ Ian J. Goodfellow，Jean Pouget-Abadie，Mehdi Mirza，et al. Generative adversarial nets[J]. arXiv，2014：1406.2661v1.

［64］ Alex Graves. Generating sequences with recurrent neural networks[J]. arXiv，2014：1308.0850v5.

［65］ Alex Graves，GregWayne，Ivo Danihelka. Neural Turing machines[J]. arXiv，2014：1410.5401v2.

［66］ Gaëtan Hadjeres. Interactive Deep Generative Models for Symbolic Music[J]. PhD thesis，Ecole Doctorale EDITE，Sorbonne Université，Paris，France，2018.

［67］ Gaëtan Hadjeres，Frank Nielsen. Interactive music generation with positional constraints using Anticipation-RNN[J]. arXiv，2017：1709.06404v1.

［68］ Gaëtan Hadjeres，Frank Nielsen，François Pachet. GLSR-VAE：Geodesic latent space regularization for variational autoencoder architectures[J]. arXiv，2017：1707.04588v1.

［69］ Gaëtan Hadjeres，François Pachet，Frank Nielsen. DeepBach：a steerable model for Bach chorales generation[J]. arXiv，2017：1612.01010v2.

［70］ Jeff Hao.Hao staff piano roll sheet music，Accessed on 19/03/2017. http://haostaff.com/store/index.php? main page＝article.

［71］ Dominik Härnel. ChordNet：Learning and producing voice leading with neural networks and dynamic programming[J]. Journal of New Music Research (JNMR)，2004,33(4)：387-397.

［72］ Trevor Hastie，Robert Tibshirani，Jerome Friedman. The Elements of Statistical Learning：Data Mining，Inference，and Prediction[M]. Springer Series in Statistics. Springer-Verlag，2009.

［73］ Kaiming He，Xiangyu Zhang，Shaoqing Ren，et al. Deep residual learning for image recognition［J]. arXiv，2015：1512.03385v1.

［74］ Dorien Herremans，Ching-Hua Chuan. Deep Learning for Music -Workshop Proceedings，May

2017. http://dorienherremans.com/dlm2017/.

[75] Dorien Herremans, Ching-Hua Chuan. The emergence of deep learning: new opportunities for music and audio [J]. Neural Computing and Applications (NCAA), 2019.

[76] WalterHewlett, Frances Bennion, Edmund Correia, et al. MuseData -an electronic library of classical music scores, Accessed on 12/03/2018. http://www.musedata.org.

[77] Lejaren A. Hiller, Leonard M. Isaacson. Experimental Music: Composition with an Electronic Computer[M]. McGraw-Hill, 1959.

[78] Geoffrey E. Hinton. Training products of experts by minimizing contrastive divergence[J]. Neural Computation, 2002,14(8): 1771-1800.

[79] Geoffrey E. Hinton, Simon Osindero, Yee-Whye Teh. A fast learning algorithm for deep belief nets[J]. Neural Computation, 2006, 18(7): 1527-1554.

[80] Geoffrey E. Hinton, Ruslan R. Salakhutdinov. Reducing the dimensionality of data with neural networks[J]. Science, 2006, 313(5786): 504-507.

[81] Geoffrey E. Hinton, Terrence J. Sejnowski. Learning and relearning in Boltzmann machines[J]. In David E. Rumelhart, James L. McClelland, and PDP Research Group, editors, Parallel Distributed Processing -Explorations in the Microstructure of Cognition: Volume 1 Foundations, 1986: 282-317.

[82] Sepp Hochreiter, Jürgen Schmidhuber. Long short-term memory[J]. Neural Computation, 1997, 9(8): 1735-1780.

[83] Douglas Hofstadter. Staring Emmy straight in the eye-and doing my best not to flinch[J]. In David Cope, editor, Virtual Music -Computer Synthesis of Musical Style, MIT Press, 2001: 33-82.

[84] Hooktheory. Theorytabs, Accessed on 26/07/2017. https://www.hooktheory.com/theorytab.

[85] Kurt Hornik. Approximation capabilities of multilayer feedforward networks [J]. Neural Networks, 1991, 4(2): 251-257.

[86] Allen Huang, Raymond Wu. Deep learning for music[J]. arXiv, 2016: 1606.04930v1.

[87] Cheng-Zhi Anna Huang, David Duvenaud, Krzysztof Z. Gajos. ChordRipple: Recommending chords to help novice composers go beyond the ordinary [J]. In Proceedings of the 21st International Conference on Intelligent User Interfaces (IUI 16), ACM, 2016: 241-250.

[88] Cheng-Zhi Anna Huang, Ashish Vaswani, Jakob Uszkoreit, et al. Music transformer: Generating music with long-term structure generating music with long-term structure[J]. arXiv, 2018: 1809.04281v3.

[89] Eric J. Humphrey, JuanP. Bello, Yann LeCun. Feature learning and deep architectures: New directions for music informatics[J]. Journal of Intelligent Information Systems (JIIS), 2013, 41 (3): 461-481.

[90] Patrick Hutchings, Jon McCormack. Using autonomous agents to improvise music com-positions in real-time[J]. In João Correia, Vic Ciesielski, and Antonios Liapis, editors, Computational Intelligence in Music, Sound, Art and Design -6th International Conference, EvoMUSART 2017, Amsterdam, The Netherlands, April 19-21, 2017, Proceedings, number 10198 in Theoretical Computer Science and General Issues, Springer International Publishing, 2017: 114-127.

[91] Sergey Ioffe, Christian Szegedy. Batch normalization: Accelerating deep network training by reducing internal covariate shift, March 2015. http://arxiv.org/abs/1502.03167v3.

[92]  Natasha Jaques, Shixiang Gu, Richard E.Turner, Douglas Eck. Tuning recurrent neural networks with reinforcement learning[J]. arXiv, 2016: 1611.02796.

[93]  Daniel Johnson. Composing music with recurrent neural networks, August 2015. http://www.hexahedria.com/2015/08/03/composing-music-with-recurrent-neural-networks/.

[94]  Daniel D. Johnson. Generating polyphonic music using tied parallel networks[J]. In João Correia, Vic Ciesielski, and Antonios Liapis, editors, Computational Intelligence in Music, Sound, Art and Design -6th International Conference, EvoMUSART 2017, Amsterdam, The Netherlands, April 19-21, 2017, Proceedings, number 10198 in Theoretical Computer Science and General Issues, Springer International Publishing, 2017: 128-143.

[95]  Leslie Pack Kaelbling, Michael L. Littman, Andrew W. Moore. Reinforcement learning: A survey[J]. Journal of Artificial Intelligence Research (JAIR), 1996, (4): 237-285.

[96]  Ujjwal Karn. An intuitive explanation of convolutional neural networks, August 2016. https://ujjwalkarn.me/2016/08/11/intuitive-explanation-convnets/.

[97]  Andrej Karpathy. The unreasonable effectiveness of recurrent neural networks, May 2015. http://karpathy.github.io/2015/05/21/rnn-effectiveness/.

[98]  Jeremy Keith. The Session, Accessed on 21/12/2016. https://thesession.org.

[99]  Pieter-Jan Kindermans, Sara Hooker, Julius Adebayo, et al. The (un)reliability of saliency methods[J]. arXiv, 2017: 1711.00867v1.

[100]  Pieter-Jan Kindermans, Kristof T. Schütt, Maximilian Alber, et al. Learning how to explain neural networks: PatternNet and PatternAttribution[J]. arXiv, 2017: 1705.05598v2.

[101]  Diederik P. Kingma, Max Welling. Auto-encoding variational Bayes[J]. arXiv, 2014: 1312.6114v10.

[102]  Jan Koutník, Klaus Greff Faustino Gomez, Jürgen Schmidhuber. A Clockwork RNN[J]. arXiv, 2014: 1402.3511v1.

[103]  Alex Krizhevsky, Ilya Sutskever, Geoffrey E. Hinton. ImageNet classification with deep convolutional neural networks[J]. In Proceedings of the 25th International Conference on Neural Information Processing Systems, volume 1 of NIPS 2012, Curran Associates Inc, 2012: 1097-1105.

[104]  Bernd Krueger. Classical Piano Midi Page, Accessed on 12/03/2018. http://piano-midi.de/.

[105]  Andrey Kurenkov. A 'brief' history of neural nets and deep learning, Part 4, December 2015. http://www.andreykurenkov.com/writing/a-brief-history-of-neural-nets-and-deep-learning-part-4/.

[106]  Patrick Lam. MCMC methods: Gibbs sampling and the Metropolis-Hastings algorithm, Accessed on 21/12/2016. http://pareto.uab.es/mcreel/IDEA2017/Bayesian/MCMC/mcmc.pdf.

[107]  Kevin J. Lang, Alex H. Waibel, Geoffrey E. Hinton. A time-delay neural network architecture for isolated word recognition[J]. Neural Networks, 1990, 3(1): 23-43.

[108]  Stefan Lattner, Maarten Grachten, Gerhard Widmer. Imposing higher-level structure in polyphonic music generation using convolutional restricted Boltzmann machines and constraints [J]. Journal of Creative Music Systems (JCMS), 2018, 2(2).

[109]  QuocV. Le, Marc'Aurelio Ranzato, Rajat Monga, et al. Building high-level features using large scale unsupervised learning [J]. In 29th International Conference on Machine Learning, Edinburgh, U.K., 2012.

[110] Yann LeCun, Yoshua Bengio. Convolutional networks for images, speech, and time-series[J]. In Michael A. Arbib, editor, The handbook of brain theory and neural networks, MIT Press, 1998: 255-258.

[111] Yann LeCun, Leon Bottou, Yoshua Bengio, et al. Gradient-based learning applied to document recognition[J]. Proceedings of the IEEE, 1998, 86(11): 2278-2324.

[112] Yann LeCun, Corinna Cortes, Christopher J. C. Burges. The MNIST database of hand-written digits, 1998. http://yann.lecun.com/exdb/mnist/.

[113] Yann LeCun, John S. Denker, Sara A. Solla. Optimal brain damage[J]. In David S. Touretzky, editor, Advances in Neural Information Processing Systems 2, Morgan Kaufmann, 1990: 598-605.

[114] Honglak Lee, Roger Grosse, Rajesh Ranganath, et al. Convolutional deep belief networks for scalable unsupervised learning of hierarchical representations[J]. In Proceedings of the 26th Annual International Conference on Machine Learning (ICML 2009), ACM, 2009: 609-616.

[115] Andre Lemme, René Felix Reinhart, Jochen Jakob Steil. Online learning and generalization of parts-based image representations by non-negative sparse autoencoders[J]. Neural Networks, 2012, 33: 194-203.

[116] Fei-Fei Li, Andrej Karpathy, Justin Johnson. Convolutional neural networks (CNNs / ConvNets) -CS231n Convolutional neural networks for visual recognition Lecture Notes, Winter 2016. http://cs231n.github.io/convolutional-networks/#conv.

[117] Feynman Liang. BachBot, 2016. https://github.com/feynmanliang/bachbot.

[118] Feynman Liang. BachBot: Automatic composition in the style of Bach chorales -Developing, analyzing, and evaluating a deep LSTM model for musical style[J]. Master's thesis, University of Cambridge, Cambridge, U.K., 2016.

[119] Hyungui Lim, Seungyeon Ryu, Kyogu Lee. Chord generation from symbolic melody using BLSTM networks[J]. In Xiao Hu, Sally Jo Cunningham, Doug Turnbull, and Zhiyao Duan, editors, Proceedings of the 18th International Society for Music Information Retrieval Conference (ISMIR 2017), ISMIR, 2017: 621-627.

[120] Qi Lyu, Zhiyong Wu, Jun Zhu, Helen Meng. Modelling high-dimensional sequences with LSTM-RTRBM: Application to polyphonic music generation[J]. In Proceedings of the 24th International Conference on Artificial Intelligence, AAAI Press, 2015: 4138-4139.

[121] Sephora Madjiheurem, Lizhen Qu, Christian Walder. Chord2Vec: Learning musical chord embeddings[J]. In Proceedings of the Constructive Machine Learning Workshop at 30th Conference on Neural Information Processing Systems (NIPS 2016), Barcelona, Spain, 2016.

[122] Dimos Makris, Maximos Kaliakatsos-Papakostas, Ioannis Karydis, et al. Combining LSTM and feedforward neural networks for conditional rhythm composition[J]. In Giacomo Boracchi, Lazaros Iliadis, Chrisina Jayne, and Aristidis Likas, editors, Engineering Applications of Neural Networks: 18th International Conference, EANN 2017, Athens, Greece, August 25-27, 2017, Proceedings, Communications in Computer and Information Science, Springer International Publishing, 2017: 570-582.

[123] Iman Malik, Carl Henrik Ek. Neural translation of musical style[J]. arXiv, 2017: 1708.03535v1.

[124] Stéphane Mallat. GANs vs VAEs[M]. Personal communication, 2018.

[125] Rachel Manzelli，Vijay Thakkar，Ali Siahkamari，et al. Conditioning deep generative raw audio models for structured automatic music[J]. In Proceedings of the 19th International Society for Music Information Retrieval Conference (ISMIR 2018)，ISMIR，2018：182-189.

[126] Huanru Henry Mao，Taylor Shin，Garrison W. Cottrell. DeepJ：Style-specific music generation [J]. arXiv，2018：1801.00887v1.

[127] John A. Maurer. A brief history of algorithmic composition，March 1999. https://ccrma. stanford.edu/~blackrse/algorithm.html.

[128] Soroush Mehri，Kundan Kumar，Ishaan Gulrajani，et al. SampleRNN：An unconditional end-to-end neural audio generation model[J]. arXiv，2019：1612.07837v2.

[129] Tomas Mikolov，Kai Chen，Greg Corrado，et al. Efficient estimation of word representations in vector space[J]. arXiv，2013：1301.3781v3.

[130] Marvin Minsky，Seymour Papert. Perceptrons：An Introduction to Computational Geometry [M]. MIT Press，1969.

[131] Tom M. Mitchell. Machine Learning[M]. McGraw-Hill，1997.

[132] MIDI Manufacturers Association (MMA). MIDI Specifications，Accessed on 14/04/2017. https://www.midi.org/specifications.

[133] Volodymyr Mnih，Koray Kavukcuoglu，David Silver，et al. Playing Atari with deep reinforcement learning[J]. arXiv，2013：1312.5602v1.

[134] Olof Mogren. C-RNN-GAN：Continuous recurrent neural networks with adversarial training[J]. arXiv，2016：1611.09904v1.

[135] Grégoire Montavon，Sebastian Lapuschkin，Alexander Binder，et al. Explaining nonlinear classification decisions with deep Taylor decomposition[J]. Pattern Recognition，2017，(65)：211-222.

[136] Alexander Mordvintsev，Christopher Olah，Mike Tyka. Deep Dream，2015. https://research. googleblog.com/2015/06/inceptionism-going-deeper-into-neural.html.

[137] Dan Morris，Ian Simon，Sumit Basu. Exposing parameters of a trained dynamic model for interactive music creation[J]. In Proceedings of the 23rd AAAI Conference on Artificial Intelligence (AAAI 2008)，AAAI Press，2008：784-791.

[138] Michael C. Mozer. Neural network composition by prediction：Exploring the benefits of psychophysical constraints and multiscale processing[J]. Connection Science，1994，6(2-3)：247-280.

[139] KevinP. Murphy. Machine Learning：a Probabilistic Perspective[M]. MIT Press，2012.

[140] Andrew Ng. Sparse autoencoder-CS294A/CS294W Lecture notes-Deep Learning and Unsupervised Feature Learning Course，Winter 2011. https://web.stanford.edu/class/cs294a/sparseAutoencoder.pdf.

[141] Andrew Ng. CS229 Lecture notes -Machine Learning Course -Part I Linear Regression，Autumn 2016. http://cs229.stanford.edu/notes/cs229-notes1.pdf.

[142] Andrew Ng. CS229 Lecture notes -Machine Learning Course -Part IV Generative Learning algorithms，Autumn 2016. http://cs229.stanford.edu/notes/cs229-notes2.pdf.

[143] Gerhard Nierhaus. Algorithmic Composition：Paradigms of Automated MusicGeneration[M]. Springer-Verlag，2009.

[144] Martin J. Osborne and Ariel Rubinstein. A Course in Game Theory[M]. MIT Press，July 1994.

[145] François Pachet. Beyond the cybernetic jam fantasy: The Continuator[J]. IEEE Computer Graphics and Applications (CG&A), Special issue on Emerging Technologies, 2004, 4(1): 31-35.

[146] François Pachet, Jeff Suzda, Daniel Martín. A comprehensive online database of machine-readable leadsheets for Jazz standards[J]. In Alceu de Souza Britto Junior, Fabien Gouyon, and Simon Dixon, editors, Proceedings of the 14th International Society for Music Information Retrieval Conference (ISMIR 2013), ISMIR, 2013: 275-280.

[147] François Pachet, Alexandre Papadopoulos, Pierre Roy. Sampling variations of sequences for structured music generation[J]. In Xiao Hu, Sally Jo Cunningham, Doug Turnbull, and Zhiyao Duan, editors, Proceedings of the 18th International Society for Music Information Retrieval Conference (ISMIR 2017), ISMIR, 2017: 167-173.

[148] François Pachet, Pierre Roy. Markov constraints: Steerable generation of Markov sequences[J]. Constraints, 2011, 16(2): 148-172.

[149] François Pachet, Pierre Roy. Imitative leadsheet generation with user constraints[J]. In Torsten Schaub, Gerhard Friedrich, and Barry O'Sullivan, editors, ECAI 2014 -Proceedings of the 21st European Conference on Artificial Intelligence, Frontiers in Artificial Intelligence and Applications, IOS Press, 2014: 1077-1078.

[150] François Pachet, Pierre Roy, Gabriele Barbieri. Finite-length Markov processes with constraints[J]. In Proceedings of the 22nd International Joint Conference on Artificial Intelligence (IJCAI 2011), 2011: 635-642.

[151] Alexandre Papadopoulos, François Pachet, Pierre Roy. Generating non-plagiaristic Markov sequences with max order sampling[M]. Springer International Publishing, 2016.

[152] Alexandre Papadopoulos, Pierre Roy, François Pachet. Assisted lead sheet composition using FlowComposer[M]. Springer International Publishing, 2016.

[153] Aniruddha Parvat, Jai Chavan, Siddhesh Kadam. A survey of deep-learning frameworks[J]. In Proceedings of the International Conference on Inventive Systems and Control (ICISC 2017), Coimbatore, India, January 2017.

[154] Kexin Pei, Yinzhi Cao, JunfengYang, et al. Deepxplore: Automated whitebox testing of deep learning systems[J]. arXiv, 2017: 1705.06640v4.

[155] Frank Preiswerk. Shannon entropy in the context of machine learning and AI, 04/01/2018. https://medium.com/swlh/shannon-entropy-in-the-context-of-machine-learning-and-ai-24aee2709e32.

[156] Mathieu Ramona, Giordano Cabral, François Pachet. Capturing a musician's groove: Generation of realistic accompaniments from single song recordings[J]. In Proceedings of the 24th International Joint Conference on Artificial Intelligence (IJCAI 2015) -Demos Track, AAAI Press / IJCAI, 2015: 4140-4141.

[157] Bharath Ramsundar, Reza Bosagh Zadeh. TensorFlow for Deep Learning[M]. O'Reilly Media, 2018.

[158] Dario Ringach, Robert Shapley. Reverse correlation in neurophysiology[J]. Cognitive Science, 2004, 28: 147-166.

[159] Curtis Roads. The Computer Music Tutorial[M]. MIT Press, 1996.

[160] Adam Roberts. MusicVae supplementary materials, Accessed on 27/04/2018. g.co/magenta/musicvae-samples.

[161] Adam Roberts，Jesse Engel，Colin Raffel，et al. A hierarchical latent vector model for learning long-term structure in music[J]. arXiv, 2018：1803.05428v2.

[162] Adam Roberts，Jesse Engel，Colin Raffel，et al. A hierarchical latent vector model for learning long-term structure in music[J]. In Proceedings of the 35th International Conference on Machine Learning (ICML 2018). ACM，Montréal，QC，Canada，2018.

[163] Adam Roberts, Jesse Engel, Colin Raffel, et al. MusicVAE：Creating a palette for musical scores with machine learning，March 2018. https：//magenta.tensorflow.org/music-vae.

[164] Stacey Ronaghan. Deep learning：Which loss and activation functions should I use?，26/07/2018. https：//towardsdatascience. com/deep-learning-which-loss-and-activation-functions-should-i-use-ac02f1c56aa8.

[165] Frank Rosenblatt. The Perceptron -A perceiving and recognizing automaton. Technical report[J]. Cornell Aeronautical Laboratory，Ithaca，NY，USA，1957(85)-460-1.

[166] David E.Rumelhart，Geoffrey E. Hinton，et al. Learning representations by back-propagating errors[J]. Nature，1986，323(6088)：533-536.

[167] OlgaRussakovsky，Jia Deng，Hao Su，et al. ImageNet Large Scale Visual Recognition Challenge [J]. International Journal of Computer Vision (IJCV)，2015，115(3)：211-252.

[168] Tim Salimans，Ian Goodfellow，Wojciech Zaremba，et al. Improved techniques for training GANs[J]. arXiv，2016：1606.03498v1.

[169] Andy M. Sarroff，Michael Casey. Musical audio synthesis using autoencoding neural nets，2014. http://www.cs.dartmouth.edu/~sarroff/papers/sarroff2014a.pdf.

[170] Mike Schuster，Kuldip K. Paliwal. Bidirectional recurrent neural networks [J]. IEEE Transactions on Signal Processing，1997，(11)：2673-2681.

[171] Mary Shaw，David Garlan. Software Architecture：Perspectives on an Emerging Discipline[M]. Prentice Hall，1996.

[172] Roger N. Shepard. Geometric approximations to the structure of musical pitch[J]. Psychological Review，1982，(89)：305-333.

[173] Ian Simon，Sageev Oore. Performance RNN：Generating music with expressive timing and dynamics，29/06/2017. https://magenta.tensorflow.org/performance-rnn.

[174] Ian Simon，Adam Roberts，Colin Raffel，et al. Learning a latent space of multitrack measures [J]. arXiv，2018：1806.00195v1.

[175] Spotify for Artists. Innovating for writers and artists，Accessed on 06/09/2017.https://artists. spotify.com/blog/innovating-for-writers-and-artists.

[176] Mark Steedman. A generative grammar for Jazz chord sequences[J]. Music Perception，1984，2 (1)：52-77.

[177] Bob L. Sturm，João Felipe Santos. The endless traditional music session，Accessed on 21/12/ 2016. http://www.eecs.qmul.ac.uk/~sturm/research/RNNIrishTrad/index.html.

[178] Bob L. Sturm，João Felipe Santos，Oded Ben-Tal，et al. Music transcription modelling and composition using deep learning [J]. In Proceedings of the 1st Conference on Computer Simulation of Musical Creativity (CSCM 16)，Huddersfield，U.K.，2016.

[179] Felix Sun. DeepHear -Composing and harmonizing music with neural networks，Accessed on 21/ 12/2017. https://fephsun.github.io/2015/09/01/neural-music.html.

[180] Ilya Sutskever，Oriol Vinyals，QuocV. Le. Sequence to sequence learning with neural networks

[J]. In Z. Ghahramani, M. Welling, C. Cortes, N. D. Lawrence, and K. Q. Weinberger, editors, Advances in Neural Information Processing Systems 27, Curran Associates, Inc., 2014: 3104-3112.

[181] Christian Szegedy, Wei Liu, Yangqing Jia, et al. Going deeper with convolutions[J]. arXiv, 2014: 1409.4842v1.

[182] Christian Szegedy, Wojciech Zaremba, Ilya Sutskever, et al. Intriguing properties of neural networks[J]. arXiv, 2014: 1312.6199v4.

[183] LiTao. Facial recognition snares China's air con queen Dong Mingzhu for jay walking, but it's not what it seems. South China Morning Post, November 2018. https://www.scmp.com/tech/innovation/article/2174564/facial-recognition-catches-chinas-air-con-queen-dong-mingzhu.

[184] David Temperley. The Cognition of Basic Musical Structures[M]. MIT Press, Cambridge, MA, USA, 2011.

[185] The International Association for Computational Creativity. International Conferences on Computational Creativity (ICCC), Accessed on 17/05/2018. http://computationalcreativity.net/home/conferences/.

[186] Lucas Theis, Aäron van den Oord, Matthias Bethge. A note on the evaluation of generative models[J]. arXiv, 2015: 1511.01844.

[187] John Thickstun, Zaid Harchaoui, Sham Kakade. Learning features of music from scratch[J]. arXiv, 2016: 1611.09827.

[188] Alexey Tikhonov, Ivan P. Yamshchikov. Music generation with variational recurrent autoencoder supported by history[J]. arXiv, 2017: 1705.05458v2.

[189] Peter M.Todd. A connectionist approach to algorithmic composition[J]. Computer Music Journal (CMJ), 1989, 13(4): 27-43.

[190] A. M. Turing. Computing machinery and intelligence[J]. Mind, LIX(236)1950: 433-460.

[191] Dmitry Ulyanov, Vadim Lebedev. Audio texture synthesis and style transfer[J]. December 2016.

[192] Gregor Urban, Krzysztof J. Geras, Samira Ebrahimi Kahou, [J]. Do deep convolutional nets really need to be deep (or even convolutional)? [J]. arXiv, 2016: 1603.05691v2.

[193] Aäron van der Oord, Sander Dieleman, Heiga Zen, et al. WaveNet: A generative model for raw audio[J]. arXiv, 2016: 1609.03499v2.

[194] Aäron van den Oord, Nal Kalchbrenner, Oriol Vinyals, [J]. Conditional image generation with PixelCNN decoders[J]. arXiv, 2016: 1606.05328v2.

[195] Hado van Hasselt, Arthur Guez, David Silver. Deep reinforcement learning with double Q-learning[J]. arXiv, 2015: 1509.06461v3.

[196] Vladimir N.Vapnik. The Nature of Statistical Learning Theory[M]. Statistics for Engineering and Information Science. Springer-Verlag, 1995.

[197] AshishVaswani, Noam Shazeer, Niki Parmar, et al. Attention is all you need[J]. arXiv, 2017: 1706.03762v5.

[198] Karel Veselý, Arnab Ghoshal, Luks˘ Burget, et al. Sequence-discriminative training of deep neural networks[J]. In Proceedings of the 14th Annual Conference of the International Speech Communication Association (Interspeech 2013), ISCA, 2013: 2345-2349.

[199] Christian Walder. Modelling symbolic music: Beyond the piano roll[J]. arXiv, 2016: 1606.01368.

[200] Christian Walder. Symbolic Music Data Version 1.0[J]. arXiv，2016：1606.02542.

[201] Chris Walshaw. ABC notation home page，Accessed on 21/12/2016. http://abcnotation.com.

[202] Christopher J. C. H. Watkins，Peter Dayan. Q-learning[J]. Machine Learning，1992，8(3)：279-292.

[203] Raymond P. Whorley，Darrell Conklin. Music generation from statistical models of harmony[J]. Journal of New Music Research (JNMR)，2016，45(2)：160-183.

[204] WikiArt.org. WikiArt -Visual Art Encyclopedia，Accessed on 22/08/2017. https://www.wikiart.org.

[205] Cody Marie Wild. What a disentangled net we weave：Representation learning inVAEs (Pt. 1)，July 2018. https://towardsdatascience. com/what-a-disentangled-net-we-weave-representation-learning-in-vaes-pt-1.

[206] Michael Wooldridge. An Introduction to MultiAgent Systems[M]. John Wiley & Sons，2009.

[207] Lonce Wyse. Audio spectrogram representations for processing with convolutional neural networks[J]. In Proceedings of the 1st International Workshop on Deep Learning for Music，Anchorage，2017：37-41.

[208] Iannis Xenakis. Formalized Music：Thought and Mathematics in Composition[M]. Indiana University Press，1963.

[209] Yamaha.e-Piano Junior Competition，Accessed on 19/03/2018. http://www. piano-e-competition.com/.

[210] XinchenYan，Jimei Yang，Kihyuk Sohn，et al. Attribute2Image：Conditional image generation from visual attributes[J]. arXiv，2016：1512.00570v2.

[211] Li-ChiaYang，Szu-Yu Chou，Yi-Hsuan Yang. MidiNet：A convolutional generative adversarial network for symbolic-domain music generation[J]. ISMIR，2017：324-331.

[212] Julian Georg Zilly，Rupesh Kumar Srivastava，Jan Koutník，et al. Recurrent highway networks [J]. arXiv，2017：1607.03474v5.

# 术　　语

ABC 记谱法（ABC notation）：一种用于民间和传统音乐的基于文本的音乐记谱法（译者注：以 A 到 G 的字母记录音高，再配以其他符号用来记录变化音、音长等）。

伴奏（Accompaniment）：为歌曲或器乐乐曲的旋律或主题提供节奏和/或和声支持的音乐部分。在不同的流派和风格的音乐中，有许多不同的风格和类型的伴奏。例如：通过一连串和弦进行，由钢琴或吉他等复音乐器演奏的和声伴奏，以及通过一系列由人声或乐器演奏的旋律声音而进行的对位伴奏。

激活函数（Activation function）：这是一个与神经网络层相关的函数。就隐含层而言，其目的是增加非线性。标准的激活函数例子是 sigmoid 函数、tanh 函数和 ReLU 函数；就输出层而言，其目的是组织结果以便能够解释结果。输出层激活函数的例子有 softmax 函数，它用于在选择单标签的分类任务中计算相关概率，以及在预测类的任务中完成标识计算。

算法组成（Algorithmic composition）：使用算法和计算机来自动生成音乐作品（基于符号形式）或音乐片段（基于音频形式）。模型和算法的例子有：语法、规则、随机过程（例如，马尔可夫链）、进化方法和人工神经网络。

架构（Architecture）：一个（人工神经网络）的体系架构，是指计算单元（神经元）的组织结构，通常按层分组，并以加权的方式连接各神经元。架构类型的例子有：前馈架构（又名多层感知器）、递归架构（RNN）、自动编码器架构和生成对抗网络架构。在我们的音乐内容生成的例子中，相应架构需要处理已完成编码的数据表示。

人工神经网络（Artificial neural network）：一组仿生机器学习的算法，该模型是基于计算单元（神经元）之间的加权连接的。为了使模型与（示例）数据相匹配，权重在训练阶段要逐步调整。

注意力机制（Attention mechanism）：这是一种受人类视觉中在每个时间点（人眼）只聚焦于外界输入信息的一部分特定元素的启发而提出的一种机制。它通过对需要学习的序列元素（或隐藏神经元）的某种加权连接来实现。

自动编码器（Autoencoder）：这是人工神经网络体系架构的一种特殊情况，带有一个输出层、镜像输入层及一个隐藏层。自动编码器擅长提取特征。

反向传播（Backpropagation）：是"误差反向传播"的简写，它是用来计算代价函数的梯度（即关于每个权重参数和偏差的偏导数）的一种算法。梯度将用于引导成本函数的最小化方向，以拟合数据。

词袋（Bag-of-words，BOW）：将原始文本（或任意表示的数据）转换为由所有出现的标

记(项)组成的词汇表。然后,可以使用各种方法来描述文本,最常见的是词频(即一个词项在文本中出现的次数)。它主要用于特征提取,例如,对文本进行特征描述和比较。

偏移项(Bias):在简单的线性回归模型 $h(x)=b+\theta x$ 中,用 $b$ 来表示这个偏移项,用于扩展神经网络层的输入。

偏移结点(Bias node):神经网络层上的一个结点对应于偏差。它是一个常数值为 1(通常记作 +1)的结点。

分箱(Binning):一种将连续区间离散化或降低离散区间的维数的离散化技术。它包括将原始值域划分为更小间隔,并用一个值(通常是中心值)来替换每个 bin(以及其中的值)。

瓶颈隐藏层(Bottleneck hidden layer,又称最内层隐藏层(Innermost hidden layer)):堆叠式自动编码器的最内层隐藏层。它提供了一个紧凑的高层次的输入数据嵌入,可以作为生成的种子(通过解码器链)。

挑战(Challenge):这可能是音乐生成所需的品质(要求)之一。挑战的例子有:(内容的)递增性、原创性和结构化。

色谱图(Chromagram,又名 Chroma):频谱图的离散版本。音频可被离散到独立于八度音程的音律上。

分类(Classification):从一组可能的类别中选择一个实例到其相应类别归属的机器学习任务。例如,确定下一个音符是 $C_4$ 还是 $C_4^\sharp$ 等。

复合架构(Compound architecture):一种结合了其他体系架构(例如,组合、嵌套和模式实例化)的人工神经网络体系架构。

调控架构(Conditioning architecture):通过特定的额外输入表示的一些调控信息(例如,低音线进行、和弦进行……)完成对人工神经网络结构的参数化,以指导内容生成。

连接(Connexion):一个神经元和另一个神经元之间的关系,表示从第一个神经元的输出到第二个神经元的输入计算流。连接由一个权重来调节,该权重将在训练阶段被调整。

卷积(Convolution):数学中,它表示对共享同一个域的两个函数进行一定的数学运算并产生第三个函数,而该函数是在域内以相反方式变化的两个函数的逐点相乘的积分(或离散情况下的和,即由像素总和而组成的图像)。受数学卷积和人类视觉模型的启发,它已适应人工神经网络,并通过利用自然图像中存在的空间局部相关性来提高模式识别的准确性。基本原理是在整个图像(看作输入矩阵)中滑动矩阵(称为滤波器的一种核函数或特征检测器),并为每个映射位置计算滤波器与图像每个映射部分的点积,然后对结果矩阵的所有元素求和。结果被命名为特征映像。

关联(Correlation):人工神经网络擅长提取两个变量之间的相关性(即两个随机变量之间存在的统计关系,无论它们是否有因果关系),例如,输入变量和输出变量之间以及多输入变量之间的相关性。

成本函数(Cost function,又称损失函数(Loss function)):用于测量人工神经网络结构预测值($\hat{y}$)和实际目标值(真值 $y$)之间距离的函数。根据任务(如预测或分类任务)和输出的编码,可以使用各种成本函数,例如,均方误差、二进制交叉熵和分类交叉熵等。

对位（Counterpoint）：在音乐理论中，它是指通过一组其他旋律（声音）为一个旋律伴奏的方法。例如，三个声部（中音、男高音和低音）配合一个女高音旋律的合唱。对位侧重于每个同时发生的旋律（声音）的连续音符之间的水平关系，然后考虑旋律发展之间的垂直关系（例如，避免平行的五度音程）（译者注：按古典音乐理论，因为五度太和谐了，出现平行五度会让曲子的声部感觉降低，感觉好像变成了一个声部一样。但不是所有的和声中都不能有平行五度）。

交叉熵（Cross-entropy）：一种度量两个概率分布之间差异的函数。它被用作分类任务的成本（损失）函数，以测量人工神经网络结构的预测（$\hat{y}$）和实际目标（真值 $y$）之间的差异。交叉熵代价函数有两种类型：面向二分类时的二元交叉熵，以及面向多分类时的分类交叉熵。

数据合成（Data synthesis）：作为一种人工增加数据集大小（训练样本数量）的方法，它是一种生成合成数据以提高机器学习模型的准确性和泛化能力的机器学习技术。在音乐领域，一种自然而简单的方法是移调，即在某个调中移调所有的键（译者注：例如，将 C 调移调到 G 调或 F 调）。

数据集（Dataset）：用于训练人工神经网络体系架构的一组数据示例。数据集通常分为两个子集：在训练阶段使用的训练数据集和用于通过学习模型来估计泛化能力的验证数据集。

解码器（Decoder）：自动编码器的解码组件，它将隐藏层的压缩表示（嵌入）重构为输出层表示，并尽可能使其接近输入层的初始数据表示。

解码器前馈策略（Decoder feedforward strategy）：这是一种基于自动编码器体系架构生成内容的策略，其中，值被分配到隐藏层的潜在变量上并被传递到该体系架构的解码器组件中，以便生成对应于所插入的抽象描述的音乐内容。

深度学习（Deep learning，又称深度神经网络（Deep neural network））：具有大量连续层的人工神经网络体系架构。

鉴别器（Discriminator）：生成对抗网络（GAN）的判别模型部分，GAN 用于估计样本来自真实数据而不是来自生成器的概率。

嵌入（Embedding）：数学中的一种内射和结构保留的映射。最初用于自然语言处理，现在是一种在深度学习中将给定表示编码为向量表示的通用术语。

编码器（Encoder）：自动编码器的编码组件，它将输入层的数据表示转换为隐藏层的压缩表示（嵌入）。

编码（Encoding）：将由一组变量组成的数据表示（例如，音高或力度）映射到神经网络结构的一组输入（也称为输入结点或输入变量）中。编码策略的例子有：值编码、独热编码和多热编码等。

端到端架构（End-to-end architecture）：一种人工神经网络体系架构，处理无任何预处理、表示转换或特征提取的原始"生"语料数据，以产生最终的输出数据（译者注：与"生"语料相对应的，在自然语言处理中，往往把经过预处理、标注后的数据称为"熟"语料）。

同音（Enharmony）：在平均律的调式体系中，音高相同的音对应于键盘上的同一个

琴键(例如,A♯和B♭是对应于同一个琴键),尽管它们从和声的角度看分属不同的音。

**特征映射(Feature map)**:也称为卷积特征,这是在图像的特定位置应用滤波器矩阵(也称为特征检测器)对所有点积求和的结果。它代表了卷积人工神经网络体系架构的基本操作。

**前馈(Feedforward)**:神经网络体系架构处理输入的基本方式是将输入数据前馈到体系架构的连续神经元层,最后产生输出。前馈神经结构(也称为多层神经网络或多层感知器(MLP))由多个连续的层组成,且至少有一个隐藏层。

**傅里叶变换(Fourier transform)**:信号(这个转换信号可以是连续的或是离散的)到其基本分量(正弦波)分解的转换。除了压缩信息,它的作用对于音乐生成目的来说也很重要,因为它揭示了信号的和声(泛音)成分。

**生成性对抗网络(GAN)**:一种复合的体系架构,由生成器和鉴别器这两个组件组成,它们同时以相反的目标进行训练。生成器的目标是生成类似真实数据的合成样本,而鉴别器的目标是检测合成样本。

**生成器(Generator)**:生成对抗网络(GAN)的生成模型组件,其目标是将随机噪声向量转换为合成(伪造)样本,该样本类似于从真实数据分布中提取的样本。

**梯度(Gradient)**:是成本函数相对于权重参数或偏差的偏导数。

**梯度下降(Gradient descent)**:训练线性回归模型和人工神经网络的基本算法。它包括由成本函数的梯度引导的权重参数的增量更新,直到它达到最小值。

**和声(Harmony)**:在音乐理论中组织音符和声的系统。作为对象本身(和弦),和声侧重于同时发音的几个音之间的垂直关系,然后考虑它们之间的水平关系(如和声的韵律)。

**隐藏层(Hidden layer)**:位于神经网络体系架构的输入层和输出层之间的任何神经元层。

**保留音(Hold)**:跨过单个小节时间内,延长音符持续时间。

**超参数(Hyperparameter)**:关于神经网络结构配置及其行为的高阶参数。例如,层数、每层神经元的数量、学习速率和(对于卷积结构)滑动窗口步距。

**输入层(Input layer)**:神经网络架构的第一层。它是一个由一组节点组成的无需内部计算的接口。

**输入操纵策略(Input manipulation strategy)**:一种用于基于由人工神经网络体系架构处理的表示的增量修改来生成内容的策略。

**迭代前馈策略(Iterative feedforward strategy)**:通过生成连续的时间片来生成内容的策略。

**隐变量(Latent variable)**:指统计学中不能直接观察到的变量。深度学习体系架构中隐藏层中的变量即为隐变量。通过采样隐变量($s$)可以控制对内容的生成,例如,针对变分自编码器的情况。

**层(Layer)**:一种神经网络结构的组成部分,它由一组神经元组成,而它们之间没有直接联系。

**线性回归(Linear regression)**:在统计学中,线性回归是一种建模一个标量变量和一

个或几个解释变量间关系的方法（假定它们之间存在某种可能的线性关系）。

　　**线性可分**（Linear separability）：用一条线或一个超平面将欧几里得空间中表示的两类元素分开的能力。

　　**长短期记忆网络**（Long short-term memory，LSTM）：一种递归神经网络结构，它具有学习长期相关性的能力，并且在训练阶段不会遇到梯度消失或爆发问题。这个想法是为了保护存储单元中的信息不受递归神经网络的标准数据流的影响。向神经元的值写入、读取和忘记值的决定，是通过打开或关闭这些相应的"门"控机制来执行的，并且是在一个不同的控制水平上完成表达的，同时在训练中学习。

　　**多热编码**（Many-hot encoding）：同时编码一个分类变量的几个值的策略。例如，一个由三个音组成的三和弦。对于独热编码，它基于一个向量，向量长度为可能取值的个数（例如，从 $C_4$ 到 $B_4$）。当某个音符出现时，对应的向量位用 1 表示，没出现的其他向量位用 0 表示。

　　**马尔可夫链**（Markov chain）：一种描述一系列具有可能状态的随机模型。从当前状态改变到下一种状态或另一种状态的机会，不是仅依赖于以前的状态，而是由一个概率来加以控制的。

　　**旋律**（Melody）：单一声音单一声道旋律的缩写，指在同一时间，最多有一个由单一乐器发出的一系列音符（译者注：和钢琴、吉他等复调乐器不同，大多数管弦乐器等单调乐器发出的声音都是单音旋律）。

　　**乐器数字接口**（Musical instrument digital interface，MIDI）：描述各种电子乐器、软件和设备之间互操作性的协议、数字接口和连接器的技术标准。

　　**多层感知机**（Multilayer Perceptron，MLP）：一种前馈神经结构，由连续的层组成，且具有至少一个隐藏层。

　　**多声**（Multivoice，又名多声道（Multitrack））：多音复调的缩写，是对于多个声音或乐器的一组音符序列。

　　**神经元**（Neuron）：受神经元的生物模型的启发，神经元是人工神经网络结构的最小处理单元。一个神经元有几个输入连接，每个连接都有一个相关的权值和一个对应的输出。一个神经元将把它所有输入值进行加权求和，然后基于相关的激活函数，计算对应的输出值。权重则将在神经网络结构的训练阶段进行调整。

　　**结点**（Node）：人工神经网络结构的最小结构元素。一个结点可以是一个处理单元（神经元）或一个值的简单接口元素，例如，输入层或偏置结点。

　　**非线性函数**（Nonlinear function）：人工神经网络体系架构中用作激活函数的一种函数，用于引入非线性和解决线性可分的限制。

　　**目标**（Objective）：由神经网络结构生成音乐内容的相应性质和目的。例如，目标是产生由人类长笛演奏者演奏的单音旋律和由合成器演奏的复调伴奏。

　　**独热编码**（One-hot encoding）：用于将分类变量（例如，音高）编码为其长度为可能值的个数（例如，从 $C_4$ 到 $B_4$）向量的策略。给定元素（例如，音高）用对应的 1 表示，所有其他元素都为 0。这个名字来自数字电路，独热指的是一组位，其中唯一合法的（可能的）值组合是一个高（热，1）位的值，其他的都是低（0）位。

输出层（Output layer）：神经网络结构的最后一层。它包括输出激活函数（在分类任务的情况下，它可以是一个 sigmoid 或 softmax 函数）。

过拟合（Overfitting）：对于人工神经网络架构（更一般地说，对于机器学习算法）来说，当被学习的模型能很好地拟合训练数据但不拟合（实际的）评估数据时，意味着该模型不能被很好地泛化，这种情况叫作过拟合。

参数（Parameter）：人工神经网络结构的参数是与每个神经元连接的相关权值以及与每个层相关的偏差。

感知机（Perceptron）：由 Rosenblatt 在 1957 年提出的第一个人工神经网络架构之一，它没有隐藏层，因此有对线性可分性的限制。

钢琴打孔纸卷（Piano roll）：来自（单音或复音）的自动钢琴旋律表示。每个"穿孔"代表一个音符控制信息并触发一个特定音符。穿孔长度对应于该音符的持续时间。在另一个维度，穿孔的位置（高度）对应于它的音高。

音调（Pitch class）：与八度无关的对应音符的音的名称（如 C 调），也称为 chroma。

复调（Polyphony）：单声复调的缩写，指一种乐器（如吉他或钢琴）演奏的可能会同时发生的一系列音（译者注：是指有多个声部在同时发声的旋律）。

池化（Pooling）：对于卷积体系架构来说，在保留重要信息的同时，对每个卷积阶段产生的特征图进行数据降维操作（可通过最大、平均和求和池化操作）。池化为输入图像中的小变换、变形和平移带来了重要的不变性。

预训练（Pre-training）：也称为贪婪逐层无监督训练的一种技术，包括每个隐藏层的级联（一次一层）预训练。通过初始化基于学习数据的权值，提高对多层人工神经网络的训练精度。

Q-学习（Q-learning）：一种基于动作值函数 Q 的增量细化的强化学习算法，该算法表示给定状态和给定动作的累积奖励。

递归连接（Recurrent connexion）：是一种从结点的输出再到其输入结点的连接。通过扩展，一个层的递归连接能以全连接方式将所有层结点输出完全连接到所有结点输入。这是递归神经网络（RNN）架构的基础。

递归神经网络（Recurrent neural network，RNN）：是一种具有递归神经连接性的、可用于学习序列化数据的人工神经网络架构。

强化学习（Reinforcement learning）：是机器学习的一个领域，agent 根据每个动作后是否获得奖励（强化信号）来对外部环境中的动作做出连续反应。Agent 的目标是找到最佳的决策，以便能最大化地累积回报。

强化策略（Reinforcement strategy）：一种内容生成的策略。使用 RNN 作为建模的奖励项，将连续音符的生成问题建模为强化学习问题。建模时，可以引入任意的奖励目标（例如，是否遵守当前的调性、最大重复次数等）来作为奖励项因子。

ReLU：调整后的线性神经元函数，可以作为隐藏层非线性激活函数，特别是在使用卷积的情况下。

表示（Representation）：用于训练和生成音乐内容的信息（数据）的性质和格式。表示的例子有：信号、频谱、钢琴打孔纸卷和 MIDI 格式的文件。

休止(Rest)：有关在一个(或多个)小节中没有音符(或不发声)的信息。

受限玻尔兹曼机(Restricted Boltzmann machine,RBM)：一种特定类型的人工神经网络,可以学习其输入集上的概率分布。它是随机的,没有输出,并使用了一个特定的学习算法。

采样(Sampling)：根据给定的可能值的概率分布,产生抽样的动作。随着越来越多样本的生成,它们的分布应该更接近于给定的(真实)分布。

采样策略(Sampling strategy)：一种生成内容的策略,其中内容表示的变量是根据先前学习到的目标概率分布进行增量实例化和细化。

基于种子的生成(Seed-based generation)：一种使用最小(种子)信息(例如,第一个音符)生成任意内容(例如,长旋律)的方法。

自监督学习(Self-supervised learning)：当示例的输出值(监督的目标值)等于输入值时的一类机器学习,例如,对一个自动编码器的训练。

Sigmoid：也称为 logistic 函数,用作二元分类任务输出层的激活函数,也可用作隐藏层的非线性激活函数。

单步前馈策略(Single-step feedforward strategy)：一种生成内容的策略,其中,前馈架构在单个处理步骤中处理包含所有时间片的全局时间作用域表示。

Softmax：是 sigmoid(logistic)函数在多类情况的推广。用作多类单标签分类的输出激活函数。

稀疏自动编码器(Sparse autoencoder)：一种具有稀疏性约束的自动编码器,使其隐藏层神经元大部分时间都是不活动的。其目标是将隐藏层的神经元专门化为特定的特征检测器。

频谱图(Spectrogram)：通过傅里叶变换获得的音频信号频谱的一种视觉表示。

堆叠式自动编码器(Stacked autoencoder)：一种减少了隐藏层神经元数量的分层嵌套的自动编码器。

策略(Strategy)：在满足期望需求的同时,体系架构处理(数据)表示的方式,以便能完成目标的生成。如单步前馈、迭代前馈和解码器前馈等策略。

Stride：对于卷积结构来说,指将滤波矩阵滑过输入矩阵的像素数。

风格转移(Style transfer)：捕捉某种风格(例如,对一幅给定的绘画,捕获每层神经元之间的相关性),并将其应用到另一个内容上的技术。

监督学习(Supervised learning)：一类机器学习技术,为每个训练样本提供了一个目标信息(如回归的标量值,分类的类别名称)。

支持向量机(SVM)：一类用于线性分类的有监督机器学习模型。为了将初始非线性分类问题转换为高维空间中的线性分类问题,通常将该方法与支持向量机相结合。

Tanh(又名双曲正切线(Hyperbolic tangent))：是双曲切线函数,可用作隐藏层非线性激活函数。

测试集(Test set),又称验证集(Validation set))：用于评估学习模型的泛化能力(即在存在未知数据的情况下具有正确预测或分类的能力)的样本子集(数据集)。

时间片(Time slice)：作为人工神经网络架构所使用的时间表示的原子部分(粒度)的

时间间隔。

时间步长(Time step)：人工神经网络架构的时间原子增量。

训练集(Training set)：用于训练人工神经网络架构的样本子集(数据集)。

迁移学习(Transfer learning)：机器学习的一个领域,涉及重用所学习的东西并将其应用(转移)到相关领域或任务的能力。

图灵测试(Turing test)："图灵测试"最初由 Alan Turing 在 1950 年提出并由他命名为"模拟游戏",是对机器表现出与人类行为是否相当(更准确地说,是无法区分)的智能行为能力的测试。在他想象的实验环境中,图灵提出测试是一个人(评估者)和一个隐藏的参与者(另一个人或一台机器)之间的自然语言对话。如果评估人员不能可靠地分辨出哪个是机器哪个是人,那么这台机器就被认为通过了测试。

Unit：参见神经元。

神经元选择策略(Unit selection strategy)：一种内容生成策略,从数据库中查询连续的音乐单元(例如,一段长旋律片段)并将它们连接起来,以便根据某些用户特征生成序列。

无监督学习(Unsupervised learning)：一种机器学习方法,它从数据中提取信息而不需要添加任何标签或类别信息。

变分自动编码器(Variational autoencoder,VAE)：一种附加了约束的自动编码器,其编码表示(潜在变量)遵循某种先验概率分布(通常是高斯分布)。变分自动编码器因此能够学习一个"平滑"的潜在空间映射到实际的样本,这提供了有趣的控制生成变化的方法。

值编码(Value encoding)：将数值作为标量的直接编码。

梯度消失或爆炸问题(Vanishing or exploding gradient problem)：指在训练递归神经网络时由于估计梯度的困难而引起的问题。因为随着时间的推移,在梯度反向传播中,递归带来重复的乘法,从而导致过度放大或最小化(数值误差)的效应。长短期记忆网络结构(LSTM)解决了这个问题。

波形信号(Waveform)：声音振幅随时间演化而变化的信号原始数据表示。

权重(weight)：结点(可以是神经元,也可以不是)与神经元的关联相关的数值参数。神经元将计算其连接激活的加权和,然后应用其相关的激活函数中。权重将在训练阶段进行调整。

零填充(Zero-padding)：对于卷积体系结构,对输入矩阵边界上的缺失值进行"零值"的填充。